KB171141

한눈에 빠져드는 미술관

한눈에 빠져드는 미술관

초판 1쇄 인쇄 2021년 10월 04일
초판 1쇄 발행 2021년 10월 11일

지음 안용태

펴낸이 이상순 **주간** 서인찬 **영업 지원** 권은희 **제작이사** 이상광

펴낸곳 (주)도서출판 아름다운사람들
주소 (10881) 경기도 파주시 회동길 103
대표전화 (031) 8074-0082 **팩스** (031) 955-1083
이메일 books777@naver.com **홈페이지** www.book114.kr

생각의길은 (주)도서출판 아름다운사람들의 인문 교양 브랜드입니다.

ISBN 978-89-6513-722-1 03600

..

이 도서의 국립중앙도서관 출판예정도서목록(CIP)은 서지정보유통지원시스템 홈페이지(http://seoji.nl.go.kr)와
국가자료종합목록시스템(http://www.nl.go.kr/kolisnet)에서 이용하실 수 있습니다.
(CIP제어번호 : CIP2019009352)

파본은 구입하신 서점에서 교환해 드립니다.

누구라도 빠져들어 내 것으로 남는 미술 교양

한눈에 빠져드는 미술관

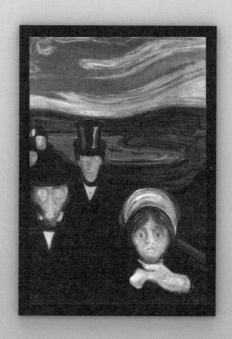

안용태 지음

생각
의길

이 책은 미술에 대해 잘 모르지만 미술관은 가고 싶은 사람들을 위한 책입니다. 누구라도 쉽고 재밌게 미술에 빠져들면서도 우리가 미술관을 가는 목적, 미술을 알고자 하는 본질을 놓치지 않도록 서술하고자 했습니다.

먼저 시대를 넘어 현재까지 사랑받는 명화들이 탄생하기까지, 작가들의 삶과 시대적 배경을 흥미진진하게 서술해 그들이 작품을 그렇게 그린 이유와 그 작품을 통해 무엇을 말하고자 했는지를 알 수 있도록 했습니다. 불완전한 한 인간이 명작을 남기기까지 어떤 고뇌와 고통을 감내했는지, 그들 내면의 그 무엇이 그토록 평생을 걸고 작품에 몰두하게 했는지, 그들이 살아낸 시대는 그들을 어떻게 흔들고 성장시켰는지, 그들은 무엇에 기뻐하고 상처받고 영감을 얻었는지를 살펴봅니다.

다음으로 명화가 명화인 이유를 알 수 있도록 무엇이 끝내 남겨지고 흘러가는지, 시간의 내구성을 인정받는 작품들은 어떤 가치가 숨겨져 있는지, 그들의 작품은 그 시대에 어떤 역할을 했고 무엇을 바꾸어 놓았는지, 또한 그들의 삶과 작품은 지금 우리 삶에 어떤 부분과 맞닿아 내 것이 되는지 친절하지만 명쾌하게 서술하고자 했습니다.

그들은 휘몰아치는 시대와 삶 속에서 서로 다른 것을 보고 느꼈으며 자신만의 방식으로 사랑, 불안, 고통, 욕망, 한계를 마주하고 끌어안아 누구와도 다른 결과 아우라를 빛내는 작품을 탄생시켰습니다. 나는 그들의 삶과 작품을 통해 나 자신과 시대에 갇히지 않고 세상을 폭넓게 이해하는 방식과 새로운 시선을 향한 영감을 받았습니다. 하지만 그들의 삶과 작품을 통해 느낀 가장 중요한 하나를 꼽으라면 그 무엇보다, 내가 보고 느끼고 이해하고 표현하고 싶은 나 자신을 이해하고 믿고 나아가는 방식이었습니다. 그것이 그들에게 빠져든 이유입니다.

역경 속에서도 자신의 주체성을 지키려고 애쓰는 하나의 개체, 즉 주체성을 지닌 한 인간에 마음을 둔다. - 아이비 맥킨지

내가 알고 싶었고 내가 느끼고 싶었던 것을 그들은 내게 주었습니다. 그리고 그것을 나는 여러분과 나누고 싶었습니다. 내 글의 한계가 여전히 나를 고통스럽고 불안하게 하지만 너그러이 용서하시리라 믿으며.

안용태

차 례

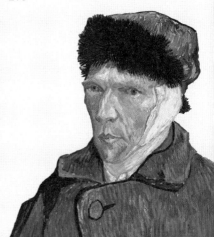

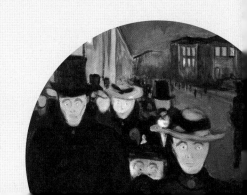

1 자크 루이 다비드

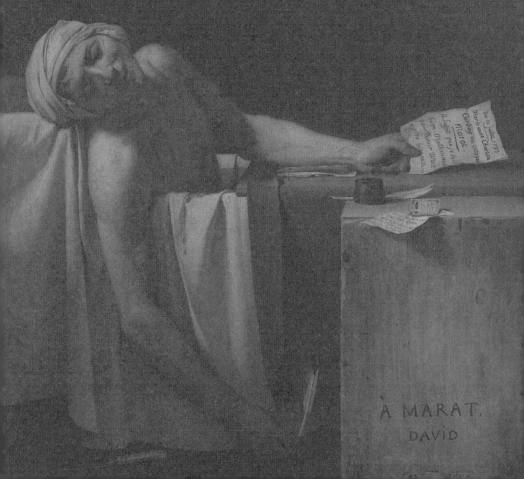

성공의 끝에서
기다리는 건 무엇일까?

나폴레옹이 이끄는 5만 명의 병사가 스위스 제네바Geneve에 모여든다. 오스트리아와의 일전을 위해 알프스산맥을 넘어야 하는데 그게 만만치 않다. 하지만 나폴레옹은 말 한 마리만 겨우 지나갈 수 있는 생베르나르 샛길Saint Bernard Pass을 향해 대군을 이끈다. 알프스는 쉽게 넘을 수 없는 곳이었다. 병사들은 무거운 대포를 끌고 눈 덮인 산을 올라야 했다. 나폴레옹도 눈 쌓인 고개 위에서 미끄러지고 구르기를 반복하였다. 오스트리아군은 나폴레옹이 알프스를 넘어 올 것이라고 상상도 못 했다. 결국, 나폴레옹은 산을 넘어 밀라노로 입성하고 마렝고Marengo 평야에서 엄청난 혈전을 벌인 끝에 승리를 거둔다.

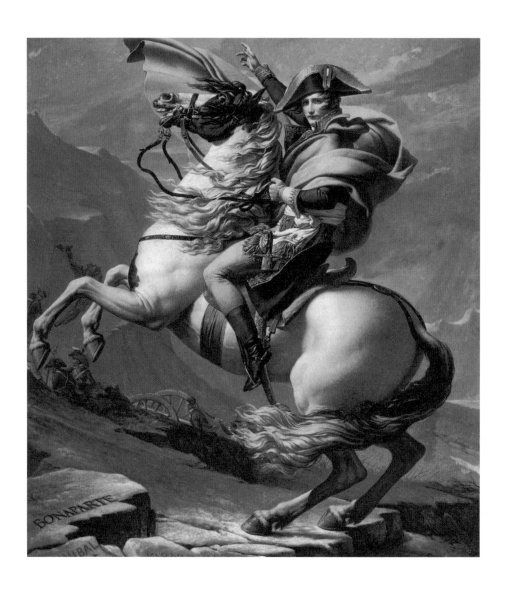

자크 루이 다비드, 〈알프스 산맥을 오르는 나폴레옹〉, 1800~1801

진실이냐? 선동이냐? 그것이 문제로다!

나폴레옹의 위대한 승리는 자크 루이 다비드(Jacques-Louis David, 1748~1825)에 의해 정말로 멋들어지게 그려진다. 백마를 타고 알프스를 오르며 수많은 군사를 호령하는 모습이라니! 안 그래도 수많은 파리 시민이 환호하고 있는데, 이런 멋진 그림까지 눈앞에 떡하니 등장하니, 위대한 영웅의 위엄을 느꼈을 것이다. 다비드는 나폴레옹을 전장의 신으로 묘사한 것이다. 그럼 다비드는 어쩌다 이토록 멋진 그림을 그리게 되었을까?

두 사람은 1797년 12월에 처음 만난다. 나폴레옹이 다비드를 만나고 싶어 했기 때문이다. 전장에서 잔뼈가 굵은 나폴레옹은 왜 예술가에게 관심을 가지게 되었을까? 그는 그림이 가진 정치적 효과를 잘 이해했기 때문이다. 프랑스 대혁명 당시 다비드는 그림을 정치적 선전 도구로 이용하는데 탁월한 재능을 보여준다. 이 모습을 눈여겨본 나폴레옹은 그림을 자신의 선전 도구로 사용하길 원했다. 사실 이건 오늘날에도 흔하게 볼 수 있는 현상으로 정치인이 미디어를 장악하여 자신에게 유리한 기사를 내게 하는 것과 똑같다. 오늘날 미디어의 역할을 그림이 한 것이다.

오스트리아와의 전쟁이 끝나자 다비드는 승전 기념 초상화를 그리고 싶다며 포즈를 취해달라고 말한다. 하지만 나폴레옹은 이를 거절한다. 단순하게 똑같이 그리는 것은 아무 의미가 없고 그림의 메시지가 중요하다고 말한다. 한 번 상상해보자. 현재 파리 시민들이 위대한 승전을 찬

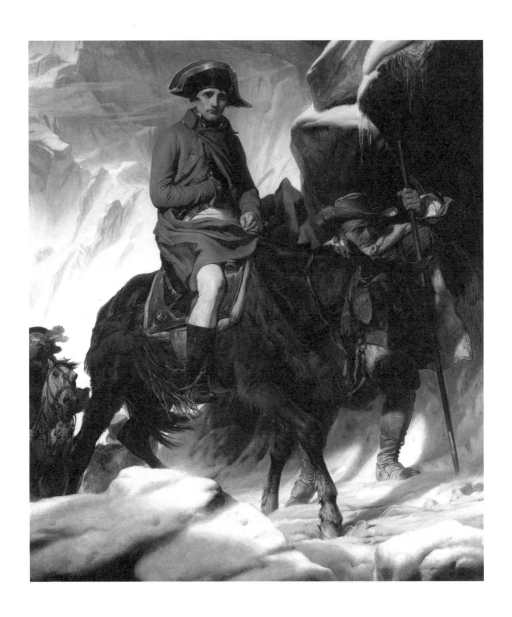

폴 들라로슈, 〈알프스를 넘는 나폴레옹〉, 1848

양하고 있다. 그때 만약 전쟁을 멋지게 표현한 그림이 눈앞에 나타난다면 어떠할까? 사람들은 나폴레옹을 역사에 길이 남을 구국의 영웅으로 생각하지 않을까?

사실 나폴레옹은 저렇게 멋진 모습으로 알프스를 넘은 게 아니다. 망아지를 타고 여러 번 넘어져 가며 정말 힘들게 산을 넘었다. 그럼 있는 그대로 현실을 표현해야 할까? 확실히 폴 들라로슈의 작품은 사실을 있는 그대로 표현하였다. 하지만 나폴레옹이 원한 건 저런 것이 아니다. 정말 중요한 것은 승전에 덧씌워지는 이미지이다. 그 이미지는 나폴레옹을 위대한 영웅으로 만들게 된다. 그래서 다비드는 사나운 말 위에 당당하게 앉아있는 모습으로 나폴레옹을 표현한다.

그림 아래쪽에는 보나파르트, 한니발, 샤를마뉴라고 글자를 새겨 넣는다. 한니발과 샤를마뉴 모두 과거 알프스를 넘은 적이 있는 위대한 인물이다. 한마디로 나폴레옹은 한니발과 샤를마뉴에 맞먹는 영웅이라는 의미이다. 이것이 바로 나폴레옹이 그림을 통해 얻고 싶었던 정치적 선동이다. 훗날 폴 들라로슈는 나폴레옹의 모습을 지극히 사실적으로 묘사한다. 만약 당시 파리 시민들이 폴 들라로슈의 그림을 보았다면 무엇을 느꼈을까? 당나귀에 구부정하게 앉은 영웅이라니. 아마 누구도 위대한 영웅의 모습을 발견하진 못했을 것이다.

천재라고 쉽게 성공하는 건 아냐

다비드는 나폴레옹을 만난 이후부터 엄청난 성공을 거둔다. 다비드의

오래된 꿈은 왕실 수석 화가가 되는 것이었고 나폴레옹이 황제가 되면서 그의 꿈이 이루어진다. 하지만 그의 성공이 처음부터 쉽게 이루어진 것은 아니었다. 천재적인 재능을 가지고 있었지만 너무나도 힘든 시기를 오랫동안 보냈었다.

왕립미술 아카데미를 다니는 학생들의 소원은 로마 대상을 받는 것이다. 로마 대상은 1749년 코이펠Coypel이 만든 상인데 일단 수상만 하면 엄청난 명예가 뒤따른다. 먼저 작은 아틀리에를 제공받고 로마에 가서 3년에서 5년간 유학할 수 있다. 물론 모든 비용은 정부가 부담한다. 유학을 마치면 아카데미 회원이 될 수 있고 자연스럽게 그림을 비싼 값에 팔 수 있게 된다. 운이 좋으면 궁정 화가로 들어갈 수도 있다.

다비드에게도 로마 대상은 절실한 문제일 수밖에 없었다. 저 상을 받아야만 궁정 화가가 될 수 있기 때문이다. 하지만 다비드는 로마 대상에 무려 4번이나 탈락한다. 뭔가 운이 안 따른다고 해야 할까? 다비드는 자신을 떨어트리기 위한 어떤 음모가 있다고 생각하게 되고 급기야 아카데미에 엄청난 분노를 품는다. 사실 다비드의 입장이 어느 정도 이해도 된다. 수상작과 그의 작품 사이에 엄청난 수준 차이가 있던 건 아니기 때문이다. 그러니 오해가 생길 수밖에.

아무튼 다섯 번의 도전 끝에 1774년 로마 대상을 수상한다. 그때 제출한 작품은 〈안티오쿠스와 에라시스트라투스〉이다. 이 작품은 플루타르크 영웅전에 나오는 이야기를 주제로 다루고 있다. 시리아의 왕자인 안티오쿠스는 양어머니가 될 예정인 스트라토니체를 짝사랑하고 있었다. 아버지의 아내가 될 사람을 사랑한다니! 이건 누구에게도 말할 수 없는

이야기 아닌가? 그는 매일 가슴앓이를 하다 그만 병에 걸린다. 하지만 에라시스트라투스가 그의 마음을 꿰뚫어 보고 왕에게 알려주게 되고, 아버지는 아들을 위해 혼인을 포기한다는 내용이다.

이제 다비드에게 남은 건 로마로 향하는 것이다. 그곳에서 그는 아주 오래된 고전의 세계를 만난다.

진정한 아름다움이란? 심플함 속에 담긴 고요한 열정!

당시 독일의 유명한 미술사학자 요아힘 빙켈만(Johann Joachim Winckel-mann, 1717~1768)은 "우리가 위대하게 되는 길, 아니 가능하다면 모방적이지 않을 수 있는 유일한 길은 고대인을 모방하는 것이다."라고 말하며 고대 그리스 미술을 찬양하였다. 그리고 때마침 이탈리아 나폴리에서 잊혀진 도시 폼페이가 발굴된다. 폼페이는 고대 이탈리아의 도시로 서기 79년 베수비오 화산이 폭발하면서 화산재에 묻혀버린다. 그런데 1738년 헤르쿨라네움 근처에서 한 농부가 폼페이를 발견하였고 그로부터 십여 년 뒤 폼페이 발굴이 시작된다. 화산재에 파묻혀 있던 위대한 도시는 과거의 모습 그대로 보존되어 있었고, 이 유적을 보기 위해 정말 많은 사람이 이탈리아로 향하기 시작한다. 폼페이 유적의 발견으로 빙켈만의 주장은 더욱 더 힘을 얻는다.

빙켈만은 위대한 그리스 걸작들에는 한 가지 공통점이 있다고 말한다. 그것은 "고귀한 단순함과 고요한 위대함Edle Einfalt und stille Große."이다. 바다 표면이 아무리 사납게 날뛰어도 심해는 항상 평온한 것처럼 그리

자크 루이 다비드, 〈안티오쿠스와 에라시스트라투스〉, 1774

스 조각들은 휘몰아치는 격정 속에서도 침착함을 잃지 않는 위대한 영혼을 나타낸다. 이런 특징이 가장 잘 드러나는 작품이 바로 〈라오콘〉이다. 조각상의 전반을 살펴보면 군더더기 없는, 말 그대로 더할 것도 덜 것도 없는 완전한 아름다움이 엿보인다. 더불어 〈라오콘〉이 표현하고 있는 순간은 뱀에 칭칭 감겨 죽음을 맞이하는 아주 격정적인 순간이다. 하지만 고통의 표현은 상당히 절제되어 있다. 빙켈만은 격한 감정이 표출되는 예술품은 미성숙하다고 말하였다. 아무리 위급한 상황이라도 한결같은 영혼의 침착함을 유지하는 것! 이것이 바로 고귀한 단순함과 고요한 위대함이다. 이것이야말로 빙켈만이 생각한 가장 이상적인 아름다움이며 이것이 잘 표현된 것을 신고전주의라고 부른다.

서양 미술을 쉽게 이해하기 위해서는 고전주의라는 말의 의미를 정확히 알아야 한다. 그리스 고전주의, 르네상스 고전주의 그리고 신고전주의까지, 정말 자주 등장하는 말이기 때문이다. 이걸 쉽게 이해하는 방법은 클래식 음악과 함께 살펴보는 것이다. 간단한 질문을 던져볼까 한다. 지금 당장 모차르트와 베토벤을 대표하는 멜로디를 떠올려 보자. 어느 것이 먼저 떠오를까? 희한할 정도로 많은 사람은 거대한 천둥소리가 울리는 베토벤의 〈운명〉을 떠올린다. 왜 그런 것일까? 보통 모차르트로 대표되는 고전 음악 같은 경우는 곡의 형식에 관심을 가진다. 엄격한 화성법에 따른 곡의 구조에 더 관심을 두는 것이다. 반면 낭만성이 많이 가미된 베토벤의 후기 작품들은 멜로디가 뚜렷하게 떠오른다. 형식에 얽매이지 않은 채 감정에 충실한 다양한 색깔을 보여준다. 운명 교향곡에서 들리는 거대한 천둥소리는 확실히 감정 깊은 곳을 울리는 힘을 보여준다. 고전주의 음악이 차가운 머리라면 낭만주의 음악은 뜨거운 가슴

이라고 말할 수 있다.

그림도 크게 다르지 않다. 감정이나 자유로움 같은 낭만성은 철저하게 버리고 오직 차가운 머리로 그린 것이 바로 고전주의 회화이다. 이성적이고 논리적이라는 느낌이 강하게 든다. 그럼 고전주의 회화는 어떤 특징을 가지고 있을까? 주제와 형식으로 나누어서 생각해보아야 한다.

첫 번째로 그림의 주제는 중요한 역사적 사건이나 교훈이 담긴 신화에서 가져온다. 멋진 자연 풍광을 그린 풍경화나 삶의 모습을 그린 풍속화 같은 것은 중요한 주제가 될 수 없었다. 아무 의미가 없다고 생각했기 때문이다. 흔히 게임에 빠진 아이에게 부모님들은 제발 그만 좀 하라고 화를 내곤 한다. 왜냐면 게임 자체가 무의미하다고 생각하기 때문이다. 고전주의 회화도 마찬가지이다. 의미 없는 그림은 그릴 이유가 없다. 사람들에게 명확한 메시지를 전달해줄 수 있어야 한다. 역사화는 교훈적이고 종교적인 메시지를 전달하기에 아주 좋은 소재이다. 다비드가 주구장창 역사와 신화만을 다루는 이유가 바로 여기에 있다.

두 번째로 그림의 형식은 원근법 · 명암 · 비례 · 조화와 같은 엄격한 규칙을 따라야 한다. 우리가 눈으로 본 세상은 가까운 것은 크게, 멀리 있는 것은 작게 보인다. 이를 평면 위에 표현하기 위해서 원근법 같은 기술이 등장한다. 그리고 이왕이면 좀 더 아름답게 그리기 위해 비례나 조화 같은 것을 활용하기 시작한다. 만약 얼굴은 정말 잘생겼는데 머리가 크다면 인위적으로 머리를 작게 그리면 그뿐이다. 그게 훨씬 더 아름답기 때문이다. 라파엘로는 "현실에서는 완전한 아름다움을 찾기 힘들기 때문에 때때로 상상을 가미하여 그림을 그린다."라고 말하였다.

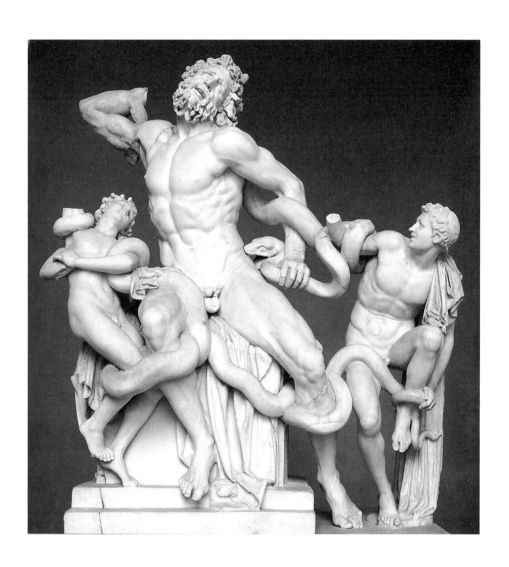

〈라오콘〉, 기원전 150~기원전 50년경

이렇듯 고전주의는 이상적인 아름다움을 추구한다. 대상을 더 아름답게 표현하기 위해 엄격한 규칙과 형식을 만들고 여기에 맞추어 작품을 창조한다. 그렇다고 현실에서 완전히 벗어난 새로운 상상력을 표현하는 것은 아니다. 예술은 현실의 재현이기에 어쨌든 사람은 사람처럼 보여야 하고 동물은 동물처럼 보여야 한다. 중요한 것은 현실을 본 딴듯하지만, 더 이상적인 아름다움을 추구하는 것, 그것이 바로 고전주의이다.

호라티우스 형제의 맹세와 함께 새로운 시대가 열리다

로마에서 공부를 마치고 돌아온 다비드는 빙켈만이 이야기하는 고전적 아름다움을 표현하기 시작한다. 먼저 그는 〈호라티우스 형제의 맹세〉를 그린다. 세 명의 형제가 나란히 선 채 승리를 맹세하는 모습을 그린 작품으로 과거 로마에 있었던 한 사건을 그린 역사화이다.

기원전 7세기경 로마 왕국과 알바 왕국은 영토 문제로 오랜 세월 싸우고 있었다. 너무 큰 피해가 생기자, 두 나라는 세 명의 전사를 뽑아 결투로 문제를 해결하기로 한다. 로마는 호라티우스 형제를 뽑았고 알바는 큐라티우스 형제를 뽑는다. 그런데 두 집안은 서로 사돈지간이었다. 이미 비극은 예고되어 있었고 아니나 다를까 호라티우스 형제가 승리를 거두자 여동생인 카밀라는 남편을 죽인 오빠를 저주한다. 이에 큰오빠가 여동생을 칼로 쳐 죽이게 되고 살인죄로 기소된다. 하지만 아버지의 변호로 목숨을 건진다. 이 작품에는 조국을 위해서 얼마든지 가족을 희생할 수 있다는 희생의 의미가 담겨 있다.

꽤 긴 이야기를 그림으로 남길 때는 어려운 문제가 발생한다. 사실 그림은 동영상이 아니다. 아무리 긴 이야기라도 반드시 한순간을 선택해야 한다. 그럼 어떤 순간을 그려야 할까? 다비드는 고귀한 단순함과 고요한 위대함이 담겨 있는 순간을 포착하길 원했다. 이를 위해 정말 많은 드로잉 습작을 남긴다. 처음에는 오빠가 카밀라를 죽이는 장면을 그렸다가 마음을 바꾼다. 왜냐면 카밀라를 죽이는 장면은 너무 산만하였고 칼을 든 오빠의 자세가 넘어질 것 같이 불안했기 때문이다. 운동감이 느껴진다고 볼 수도 있겠지만 이것은 고귀한 단순함과는 확실히 거리가 멀다. 두 번째로 아버지가 아들을 변호하는 장면을 그렸지만, 너무 심심하게 느껴져 다시 바꾼다.

다비드는 산만하지 않으면서 심심하지도 않은, 무언가 단순하면서 극적인 장면을 원했다. 결국, 마지막으로 선택한 것은 전투에 나가기 직전 아버지 앞에서 맹세하는 장면이다. 호라티우스 형제의 맹세 역시 고귀한 단순함과 고요한 위대함을 잘 이해한 작품이다. 전체적으로 군더더기를 제거하여 아주 심플한 느낌이 강하다. 더불어 죽음을 무릅쓴 전사들의 격정이 담겨 있지만 그게 과하지는 않다. 마치 싸움을 앞둔 무림의 고수처럼 겉으론 분명 흥분되는 순간이지만 영혼의 침착함은 계속해서 유지하고 있다.

이 작품은 살롱전에서 엄청난 인기를 얻는다. 게다가 수많은 제자가 생겨나면서 다비드 화파까지 형성된다. 이렇게 다비드의 신고전주의가 시작되었다. 호라티우스 형제의 맹세는 프랑스 대혁명이 터진 이후부터 혁명의 상징으로 이용되기 시작한다. 처음에 다비드는 단순한 역사화로

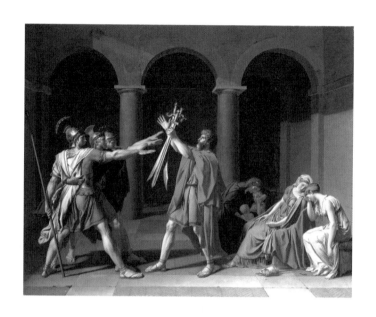

자크 루이 다비드, 〈호라티우스 형제의 맹세〉, 1786

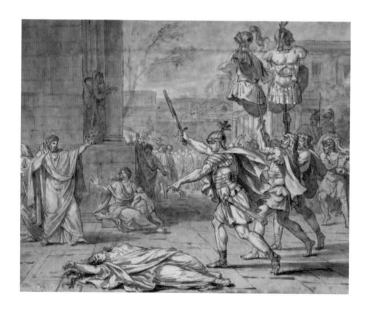

자크 루이 다비드, 〈오빠가 카밀라를 죽이는 장면 습작〉, 1781

그렸다. 어차피 정부가 주문한 그림이고 자신은 잘 그리기만 하면 그뿐이다. 그런데 희한하게도 혁명이 터지자 시민이 주권을 가진 공화국에 충성해야 한다는 새로운 의미가 부여된다. 혁명의 정신과 그림의 메시지가 맞아떨어지면서 그림의 의미가 변화한 것이다. 이때 다비드는 어떤 생각을 했을까? 어쩌면 정치 권력을 잘 활용했을 때 더 큰 성공을 거둘 수 있다는 확신을 가졌을지도 모르겠다.

진절머리나는 공포정치가 시작되다

한 남자가 욕조 안에서 쓰러져 있다. 손에는 어떤 문서를 들고 있는데 아마도 일을 하는 도중에 칼에 맞아 죽은 것 같다. 그의 머리 위에는 따스한 빛이 내려앉는 듯하며 빛을 받은 얼굴은 매우 편안해 보인다. 마치 예수의 죽음을 보는듯한 성스러운 모습이다. 다비드의 〈마라의 죽음〉은 당시 자코뱅파의 당수인 마라의 죽음을 성스럽게 표현한 작품이다. 사실 칼에 맞아 살해당한 사람이 저토록 편안한 죽음을 맞이했을 리는 없을 테니깐. 자 그럼 다비드는 왜 이런 그림을 그리게 되었을까? 그 이유는 프랑스 대혁명에서 찾아야 한다.

1789년 7월 14일, 귀족과 성직자들의 특권에 화가 난 시민들이 폭동을 일으키면서 프랑스 대혁명이 시작된다. 성난 시민들은 루이 16세를 단두대에 올려 죽이고 오래된 왕정을 폐지한다. 그리고 새로운 공화국을 선포한다. 이것이 바로 제1공화국(1792~1804)이다. 당시 다비드는 이미 많은 명성을 쌓고 있었고 왕이나 귀족들과도 원만한 관계를 유지하고 있었다. 정치에는 일절 관심이 없었던 사람이고 혁명에도 큰 관심이

없었는데, 1년쯤 뒤에 그는 급진 개혁 세력인 자코뱅의 당원이 되고 혁명에 적극적으로 가담하기 시작한다. 아무래도 〈호라티우스 형제의 맹세〉에 생긴 의미의 변화가 영향을 준 것으로 보인다.

다비드는 자코뱅 당원으로 권력 중심부에 깊숙이 관여한다. 당시 자코뱅은 정권을 유지하기 위해 반대 세력을 죄다 숙청하는 공포정치를 펼치고 있었다. 얼마나 심했냐면 1793년 9월부터 1794년 7월까지, 10개월 남짓한 기간 동안 무려 4만 명에 가까운 사람들이 단두대에서 목이 잘린다. 공포정치가 너무 심해지자 사람들은 진저리치기 시작했고 급기야 자코뱅의 거두였던 장 폴 마라가 살해당하는 일이 벌어진다. 마라는 아주 과격한 인물로서 정말 많은 사람을 단두대에 보낸다. 그는 "인민의 적에게 줄 것은 죽음밖에 없다."라고 말하며 귀족과 왕당파를 모조리 죽여야 한다는 극단적인 주장을 펼쳤다. 사실 마라의 죽음은 충분히 예견된 일이다. 한번 상상해보자. 특정 정치 세력이 매일 같이 광화문 광장에서 수백 명의 목을 쳐 죽인다면 무서워서 견딜 수 있을까? 당시 파리 시민들은 공포정치에 깊은 혐오감을 가지고 있었다.

다비드는 마라의 죽음이 불러올 파장을 우려하여 그를 순교자로 만들어야겠다고 결심한다. 고통에 몸부림치지 않고 편안하게 죽은 듯이 묘사하여, 마라를 죽음마저 초월한 공화주의의 화신으로 표현한다. 〈마라의 죽음〉은 다비드의 예술에서 아주 중요한 변환점이 되는 작품이다. 이때부터 그림에 정치적 메시지를 적극적으로 담아내기 시작했다. 〈호라티우스 형제의 맹세〉가 우연히 정치적 의미가 부여된 것이라면 〈마라의 죽음〉은 작정하고 정치적 의미를 부여한 것이다.

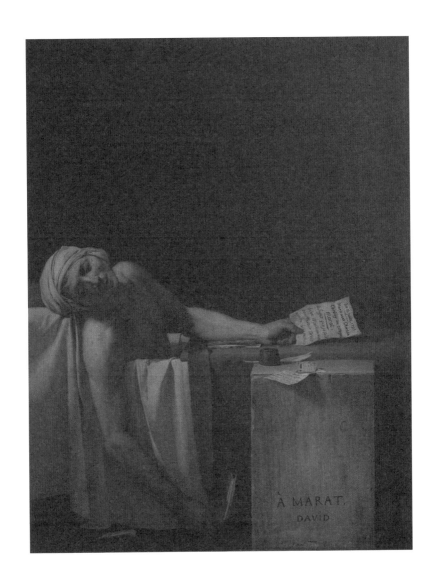

자크 루이 다비드, 〈마라의 죽음〉, 1793

다비드의 노력에도 불구하고 결국 자코뱅의 공포정치는 끝난다. 자코뱅의 지도자들은 단두대에서 처형된다. 그럼 다비드는 어떻게 되었을까? 사실 그도 처형될 운명이었는데 자신은 자코뱅의 지도자였던 로베스피에르에게 속았던 것이라고 항변한다. 그렇게 정말 운 좋게 빠져나간다. 다비드는 어떤 면에선 참 재미있는 사람인 것 같다. 한때는 루이 16세의 주문을 받아 그림을 그리던 사람이 열정적인 혁명가가 되어 자코뱅의 높은 자리에 오른다. 그런데 인제 와서 속았다니? 더 재미있는 건 그 다음 모습이다. 다비드는 나폴레옹을 만나게 되고 그의 열혈한 찬양자가 된다. 그의 급격한 태도 변화를 보면 확실히 흥미로운 부분이 많다.

황제의 관은 내가 직접 쓰겠다!

프랑스 루브르 박물관에 가면 가로 9미터 세로 6미터에 육박하는 엄청나게 큰 그림을 볼 수 있다. 바로 〈나폴레옹 대관식〉이다. 그림 속의 나폴레옹은 세월을 뛰어넘어 여전히 현대인들을 압도하고 있다. 자 그럼 다비드는 이 작품에도 정치적 의도를 담아냈을까? 여기에도 꽤 재미있는 이야기가 담겨 있다.

나폴레옹은 1804년 황제의 자리에 오른다. 이를 제1제국(1804~1814)이라고 부른다. 새로운 황제의 대관식은 1804년 12월 2일 노트르담 대성당에서 거행된다. 보통 대관식은 교황이 황제의 머리에 월계관을 씌워주는 형식으로 진행된다. 하지만 자신이 최고라고 생각한 나폴레옹은

이를 받아들일 수 없었다. 감히 누가 자신에게 황제의 관을 씌울 수 있단 말인가? 그래서 그는 교황이 건네준 월계관을 받아서 직접 스스로 쓰게 된다. 그리고 자신 앞에 무릎 꿇고 있는 조세핀에게 관을 씌워준다. 이때 왕비는 신이 아닌 황제에게 무릎을 꿇은 셈이 된다.

대관식이 끝나고 며칠 뒤인 1804년 12월 18일 다비드는 황제 최고의 화가First Painter to the Emperor에 선임된다. 그의 오랜 꿈인 궁정 수석 화가의 자리에 드디어 오른 것이다. 그때 그의 나이 56세였다. 얼마나 좋았을까? 그 자리에 오르는 것이 다비드 일생의 꿈이었고 나폴레옹이 그것을 이루어 주었다. 자 이제 그에게 남은 건 세상에서 가장 화려하고 웅장한 황제의 대관식을 그리는 것이다.

나폴레옹은 큰 것이야말로 아름다운 것이라고 말하며 세상에서 제일 큰 그림을 그리라고 명한다. 다비드는 1년 정도의 준비 기간을 거쳐 가로 9.8m 세로 6.3m의 거대한 캔버스에 대관식을 그린다. 모두가 알다시피 그림은 딱 한순간만을 담아낼 수 있다. 이것이 영화와의 차이점이다. 그렇다면 어떤 순간을 담아내야 가장 위엄있고 극적으로 보일까? 처음에는 나폴레옹이 스스로 관을 쓰고 있는 장면을 스케치해보았는데 생각보다 볼품이 없었다. 뭔가 자세가 어정쩡하다고 해야 할까? 고심 끝에 나폴레옹이 황후 조세핀에게 관을 씌워 주기 위해 손을 높이 든 장면을 선택한다. 그림은 1808년에 완성되고 그해 10월 나폴레옹은 다비드에게 레종 도뇌르 훈장을 수여한다. 최고의 영광과 명예를 다 얻은 다비드는 미술계 최고 권력자로 군림하게 된다.

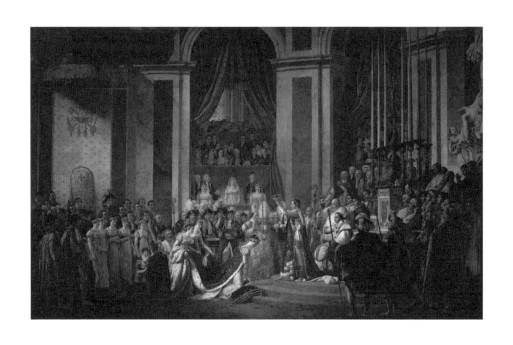

자크 루이 다비드, 〈나폴레옹 대관식〉, 1808

성공의 끝에서 기다리는 건 무엇일까?

권력은 영원할 것 같지만 언젠가 끝나기 마련이고 나폴레옹의 권력도 오래가지 못한다. 나폴레옹은 전 유럽을 상대로 전쟁을 벌인다. 그는 군사 전술의 천재였고 탁월한 군대 운용으로 유럽 대부분을 지배한다. 영국과 러시아만 점령한다면 전 유럽이 그의 발아래에 놓인다. 하지만 넬슨이 이끄는 영국 해군에게 대패하고 1812년 러시아 원정에서 모든 것을 잃어버린다. 영원할 것 같았던 나폴레옹의 권력은 전쟁과 함께 끝나게 되고 다비드의 권력도 함께 몰락한다.

다비드는 나폴레옹이 쫓겨나기 전에 〈테르모필레의 레오니다스〉를 그린다. 이 작품은 기원전 480년 페르시아의 침략에 맞서 스파르타의 왕 레오니다스가 300명의 정예 군사를 이끌고 맞선 장면을 담고 있다. 이 작품을 그릴 당시, 나폴레옹은 패전한 전쟁 따위는 그릴 가치가 없다고 말한다. 어쩌면 그는 초라한 패배자보다 위대한 영웅으로 영원히 기억되고 싶었을지도 모르겠다. 그래서인지 비록 패했을지언정 나는 진정 위대한 자라고 외치듯이, 이 작품에는 초라함보다는 더 큰 당당함으로 가득하다.

하지만 나폴레옹 군은 계속해서 패전하고 전황이 점점 안 좋아지다 급기야 내부에 반역이 일어난다. 외무장관이었던 탈레랑이 나폴레옹의 폐위를 결정해버린 것이다. 당시 루이 18세가 탈레랑에게 그간의 모든 행적을 용서해줄 테니 대신 반란을 일으키라고 종용했었다. 나폴레옹은 1814년 4월에 자신의 폐위를 받아들이는 퐁텐블로 조약에 서명하고 엘바섬으로 유배된다. 다시 왕위에 오른 사람은 루이 18세였다. 이를 부르

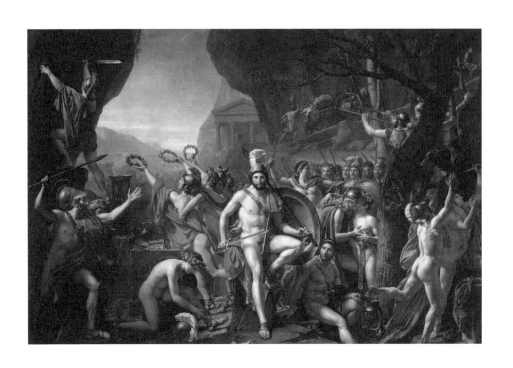

자크 루이 다비드, 〈테르모필레의 레오디나스〉, 1814

봉 복고 왕정(1814~1830)이라 부른다. 이때 다비드는 궁정 수석 화가의 자리를 빼앗긴다. 나폴레옹의 몰락은 곧 다비드의 몰락과 같았기 때문이다. 다비드는 프랑스를 떠나 벨기에로 향한다. 파리를 그리워했지만, 부르봉 왕가가 지배하던 곳으로 돌아가지는 않는다. 다비드는 브뤼셀에 머물며 세상이 변하는 것을 바라본다.

누구보다도 성공을 간절하게 바랐고 결국 정점에 서는 데 성공한 다비드! 그가 성공의 끝에서 본 것은 무엇일까? 어쩌면 그는 성공 그 자체보다는 정점에서만 볼 수 있는 무언가를 갈망했을지도 모르겠다. 그가 남긴 수많은 역사화에서 찾은 한순간처럼, 어쩌면 자신도 미술의 역사에서 어느 한순간으로 남고 싶었던 건 아닐까? 하지만 누구보다도 성공을 바랐던 위대한 화가의 시대는 이렇게 저물어갔다.

그 어떤 거대한 물결도 반드시 끝이 있다는 것은 분명한 사실이다. 영원할 것 같았던 나폴레옹이 몰락하였듯, 세상도, 예술도 변화의 물결에서 벗어날 순 없었다. 새로운 화풍들이 계속해서 등장하였고 신고전주의는 낡은 화풍으로 전락한다. 이제 낭만주의의 시대가 다가오고 있다. 하지만 새로운 세상에 대한 희망을 품은 채 서로 다른 생각이 격렬히 충돌하던 혁명기의 모습들은 수많은 작품 속에서 함께한다.

2 카스파 다비드 프리드리히

이 세상 말로는
표현할 수 없는 아름다움,
그건 무엇일까?

나이아가라 폭포에서부터 천왕봉 일출 장면까지. 흔히 만나기 힘든 경이로운 풍경을 보고 있으면 나도 모르게 눈물이 난다고 이야기한다. 누구에게나 한 번쯤은 이런 기억이 남아 있을 것 같다. 개인적으로는 25년 전 해운대에서 본 안개 바다가 기억에 남는다. 거대한 해무가 마치 크림처럼 뭉쳐 있었고, 하늘의 얇은 틈 사이로 내비치던 햇살이 해무 위로 내려앉았다. 마치 하늘의 신이 내려오는 듯한 느낌이랄까? 어릴 때 본 그 모습은 너무나 신비로워서 머릿속 깊이 각인되어버렸다. 하지만 이것은 내 마음속에만 있는 장면이다. 찰나 같은 순간이라 사진을 남기지 못했고 설사 찍었다 한들 그 순간의 감정을 담아낼 수 있을지 의문이다. 그럼 이미 지나 가버린 그 순간의 감정을 담아낼 방법은 정녕 없는 것일까?

이 남자의 표정이 궁금하다

이성적인 것과 감성적인 것. 이 두 가지가 예술에 끼친 영향은 실로 엄청나다. 먼저 이성적인 것은 언어의 안쪽에 존재하는 것으로 타인에게 말로 쉽게 설명할 수 있는 것이다. 수학적이며 합리적이고 명확하다. 그리스인들이 추구한 고전주의 예술에는 조화·비례와 같은 수학적 아름다움으로 가득하다. 합리성을 추구하는 고전주의자들은 풍경화를 좋아하지 않는다. 왜냐면 아름다운 풍경이라는 것은 너무나도 주관적이고 풍경 자체가 끊임없이 변화하기 때문이다. 그렇다면 변하지 않는 영원불멸한 가치를 담고 있는 것은 무엇일까? 그건 바로 역사이다. 이미 지나간 일이기에 변화할 수 없으면서 많은 의미를 담아낼 수 있기 때문이다.

반면 감성적인 것은 언어의 바깥에 존재하는 것으로 주관적이고 불명확하다. 예컨대 내가 지금 느끼고 있는 알쏭달쏭한 감정 같은 것을 타인에게 열심히 설명해봤자 명확하게 전달되지도 않는다. 하지만 분명히 존재하는 순간이기는 하다. 인간의 언어는 세상만사를 완벽하게 설명할 수 없다. 아무리 촘촘한 그물망을 만든다 한들 구멍 사이로 빠져나가는 것이 생기는 것처럼 언어의 바깥은 제아무리 촘촘한 언어로도 담아낼 수 없는 그물의 구멍 같은 것이다.

우리는 살아가면서 말로 설명할 수 없는 순간들을 수도 없이 경험한다. 너무나도 위대한 자연 풍경을 보고 있으면 마치 그 자리에 신이 내려온 것만 같은 느낌을 받기도 한다. 지극히 개인적이며 감정적인 이 순간들은 위대한 사랑, 눈부신 풍광, 성스러운 경험 등 다양한 형태로 나타

난다. 그리고 이런 순간들을 남기던 위대한 화가들이 있었다. 상상력이 끝없이 고조되는 순간을 다루는 예술. 그것을 우리는 낭만주의라고 부른다.

독일의 화가 프리드리히가 그린 〈안개 바다 위의 방랑자〉를 살펴보자. 가파른 바위 위에 홀로 서 있는 한 남자의 뒷모습이 보인다. 지금 그의 눈앞에는 실로 눈부신 풍광이 펼쳐지고 있다. 남자의 발아래로 안개의 바다가 펼쳐지고 저 멀리는 거대한 산봉우리가 아스라이 보인다. 하늘에는 붉고 푸른빛의 구름이 겹겹이 층을 이루고 있다. 이 작품을 두고 친구이자 화가였던 카루스는 다음과 같이 말한다. "산꼭대기로 올라가 길게 이어진 구릉을 바라보라. 그러면 무슨 감정에 사로잡히는가? 당신은 고요한 신앙심으로 가득 차, 가없는 공간 속에서 자기 자신을 잃어버린다. 평온한 가운데 당신의 전 존재가 깨끗해지고 정화되며 당신의 자아가 사라진다. 당신은 아무것도 아니고 신이 전부이다."[1]

이 작품에서 흥미로운 점은 남자의 뒷모습을 그렸다는 것이다. 앞모습은 알 수가 없다. 그렇다면 지금 저 남자는 어떤 표정을 짓고 있을까? 너무나도 멋져 황홀한 표정을 짓고 있을까? 아니면 그냥 무표정하게 있을까? 남자의 표정에 대한 답은 어쩌면 아이유의 노랫말에서 찾을 수 있을 것 같다. 아이유의 복숭아에 다음과 같은 가사가 나온다. "뭐랄까 이 기분. 널 보면 마음이 저려오네. 뻐근하게. 오 어떤 단어로 널 설명할 수 있을까? 아마 이 세상 말론 모자라."

1. 노르베르트 볼프, 『카스파 다비트 프리드리히』, 이영주 옮김, 마로니에북스-Taschen, p57

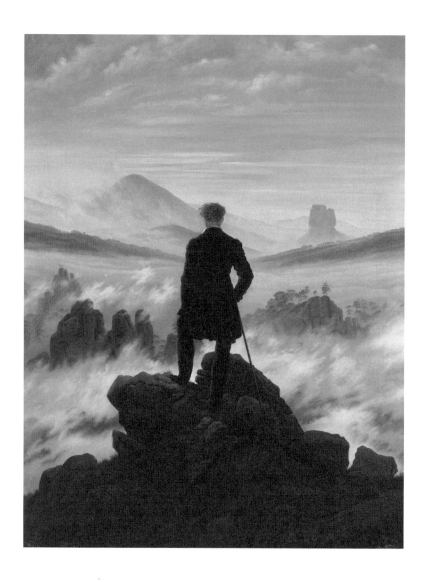

카스파 다비드 프리드리히, 〈안개 바다 위의 방랑자〉, 1817

누구나 한 번쯤은 저런 경험이 있지 않을까? 너무나도 경이로운 장면을 봐서 이야기해 주고 싶지만 어떤 단어로도 설명할 수 없었던 일, 당신을 너무나 사랑하지만 어떤 말로도 자신의 마음을 전할 수 없는 그런 간절함, 꼭 그림이 아니더라도 우리는 살아가며 저런 순간들을 수없이 만난다. 말로 설명은 안 되지만 분명히 존재하는 순간들이다. 어쩌면 프리드리히의 그림은 이런 순간을 담고 있는 것일지도 모른다.

이 세상 말로는 표현할 수 없는 아름다움

카스파 다비드 프리드리히(Caspar David Friedrich, 1774~1840)는 독일을 대표하는 화가 중 한 명이다. 그의 작품은 희한할 정도로 철학적인 분위기를 많이 풍긴다. 그림이 뭔가 심오하다고 해야 할까? 확실히 프랑스 낭만주의 화가들과는 다른 느낌이다.

프리드리히 역시 독특한 생각을 그림 속에 담아낸다. "예술가는 눈에 보이는 것뿐만 아니라 내면에 보이는 것도 그려야 한다. 만약 자신에게서 아무것도 보지 못한다면, 눈앞에 있는 것도 그리지 말아야 한다."[2] 그에 따르면 예술이란 관객에게 정신적으로 충만한 느낌을 줘야 한다. 단순하게 눈앞의 현실을 똑같이 모방하거나 과거의 역사를 그리는 것은 언뜻 모범적으로 보일지도 모른다. 하지만 진정한 감동을 줄 수는 없다. 프리드리히가 이런 생각을 가진 이유는 아버지의 영향 때문이다. 그의 아버지는 아주 엄격한 루터교도였고 지나칠 정도로 정신적 숭고함을 따

2. 윌리엄 본, 『낭만주의 미술』, 마순자 옮김 시공아트, p26

르는 사람이었다. 프리드리히 역시 아버지와 마찬가지로 진정한 예술 작품에는 정신의 숭고함과 종교적 영감이 담겨 있어야 한다고 생각한다.

클로드 베르네의 〈만월 때의 항구〉와 프리드리히의 〈발트해 저녁〉을 비교해보자. 프리드리히의 작품은 베르네의 작품을 참고한 것으로 유명하다. 항구에서 불을 쬐고 있는 모습을 담아낸 아이디어를 가져온 것이다. 두 사람 모두 정신의 숭고함을 잘 표현한 낭만주의 화가이다. 그런데 두 작품의 느낌은 상당히 다르다.

먼저 베르네의 작품은 달 밝은 날 밤의 항구 모습을 담아냈다. 낚시하는 사람도 있고 모닥불 주위로 모여 이야기를 나누는 사람도 보인다. 저 멀리 거대한 자연의 모습을 표현하였지만, 그와 동시에 살아 숨 쉬는 삶의 한 장면도 담아낸다. 그런데 프리드리히의 작품은 조금 느낌이 다르다. 살아있다는 느낌보다는 세상의 끝에 도달한 듯한 기분이다. 마치 삶의 끝에 머무르게 되는 공간 같은 느낌이랄까? 어떤 면에서는 종교적 색채가 살짝 엿보이기도 한다. 이건 기독교의 신을 의미하기보다는 영원한 무한성으로의 신과 같은 느낌이다.

프리드리히는 인간과 예술의 목표에 대해서 다음과 같은 말을 남긴다. "인간의 절대적인 목표는 사람이 아니라 신, 무한이다. 그가 애써야 할 것은 예술이지 예술가가 아니다."[3] 여기서 중요한 것은 무한이라는 표현인데 이것은 어떤 의미일까? 우리가 흔히 눈으로 보는 대상은 형태

3. 노르베르트 볼프, 『카스파 다비트 프리드리히』, 이영주 옮김, 마로니에북스–Taschen, p21

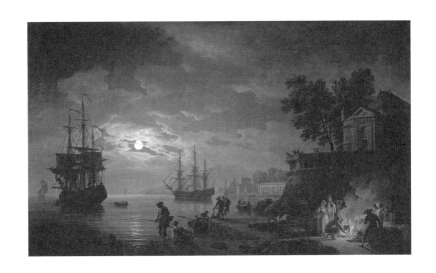

클로드 베르네, 〈만월 때의 항구〉, 1771

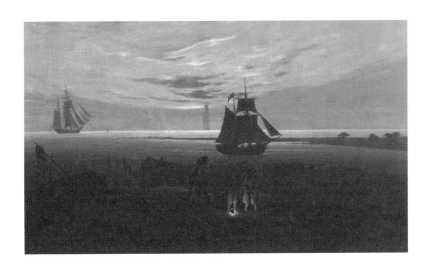

카스파 다비드 프리드리히, 〈발트해 저녁〉, 1820~25

가 명확하다. 사과를 보던 자동차를 보던 그 모양이 뚜렷하게 보인다. 하다못해 바닷가에 가더라도 저 멀리 보이는 수평선 때문에 거리감이 느껴지기 마련이다. 그런데 만약 어두운 밤 바닷가에 짙은 안개가 낀다면 어떨까? 한 치 앞도 보이지 않기에 거리감이 느껴지지 않고 어떤 형태도 보이지 않는다. 끝이 없는 듯한 느낌에서 닥쳐오는 두려움 그리고 곧바로 뒤따라오는 왠지 모를 매혹까지, 이것이 바로 무한이며 이런 무한성이 주는 아름다움을 숭고라고 부른다.

가장 아름다운 것은 바로 숭고한 것이다

영국의 미학자 에드먼드 버크(Edmund Burke, 1729~1797)에 따르면 우리의 마음 깊은 곳에 숨겨진 어둠과 엄청난 광활함 그리고 압도적인 거대함을 통해서 숭고를 경험할 수 있다. 숭고의 체험이야말로 가장 중요한 아름다움의 체험이라고 말한다. 높은 산에 있는 거대한 바위나 수평선이 끝없이 이어지는 바닷가에서 흔하게 경험할 수 있으며 프리드리히야말로 숭고의 아름다움을 가장 잘 이해한 화가라고 말하였다.

프리드리히가 숭고함을 표현하기 위해서 어떤 방식을 많이 사용할까? 주로 너무 거대하여 끝이 어디인지 파악할 수 없는 공간으로 표현하는 경우가 많다. 1807년에 그린 〈안개〉 같은 경우는 안개 휘장을 둘러치고 그 뒤로 사물들을 숨김으로써 뭔가 신비스러운 명암을 부여한다. 안개 때문에 바다 너머 수평선은 전혀 보이지 않는다. 안개 속으로 사라지고 있는 저 배는 왠지 다른 미지의 세상으로 떠날 것만 같은 느낌이다.

프리드리히 최고의 걸작으로 알려진 〈바닷가의 수도사〉는 숭고의 아름다움을 가장 잘 보여주는 작품일 것이다. 아주 대담한 형태로 그려졌는데 원근법적 깊이감은 전혀 느껴지지 않는다. 구도 역시 전통적인 방식에서 완전히 벗어나 있는 형태이다. 그림 아래쪽에는 희끄무레한 모래 언덕이 완만한 오르막을 이루고 있다. 왼쪽 약간 높은 지대에는 검은색 옷을 입은 한 남자의 뒷모습이 작게 그려져 있다. 그 외에는 어떤 형상도 보이지 않는다. 위압적으로 보이는 어두운 바다가 표현되어 있으며 수평선이 아주 낮게 표현되어 있다. 그 위로 층층이 배열된 공간은 그 깊이감이 느껴지지 않을 정도로 무한하게 그려진다. 마치 칠흑 같은 어둠 속에서 앞을 바라보는 느낌이랄까?

개인적으로 딱 한 번 저것과 유사한 경험을 한 적이 있다. 고등학교 시절에 배를 타고 제주도에 간 적이 있었다. 보통 저녁에 출항해서 다음 날 아침에 도착하게 되는데, 그날 밤은 정말 달빛 하나 없던 아주 어두운 밤이었다. 그때 갑판에 서서 저 멀리 바다를 바라보는데 정말 너무 새까매서 아무것도 보이지 않았고 어떤 것도 느껴지지 않았다. 오로지 어둠 저편으로 빨려 들어갈 것 같은 느낌만이 가득했었다. 프리드리히의 〈안개〉와 〈바닷가의 수도사〉 역시 그런 느낌을 강하게 주는 작품이다.

커피를 마시며 창밖으로 바라보는 폭풍은 어떤 느낌일까?

숭고는 너무나 압도적이라 두려우면서 왠지 끌리고, 멀리하고 싶으면서 이상하게 매혹되는 모순을 가지고 있다. 한 가지 확실한 건 두려움만

카스파 다비드 프리드리히, 〈안개〉, 1807

카스파 다비드 프리드리히, 〈바닷가의 수도사〉, 1808~1810

으로는 숭고를 느낄 수는 없다는 것이다. 예를 들어 엄청나게 큰 규모의 태풍이 휘몰아치는 날 해운대 바닷가에 서 있다고 해보자. 무섭게 휘몰아치는 비바람 앞에서 숭고함 같은 건 느끼기 힘들다. 그냥 이대로 있다간 죽을 것만 같은 공포심으로 가득 찰 것이다. 하지만 바닷가 옆 카페에 앉아 커피를 마시며 창밖의 태풍을 바라본다면 어떠할까? 공포와 두려움보다는 도리어 자연의 위대함을 지긋이 감상할 수 있지 않을까? 바로 이 지점에서 숭고를 회화로 표현하게 된다.

먼저 베르네의 〈지중해 연안의 폭풍〉을 보자. 거대한 폭풍우가 범선을 침몰시키고 있다. 사람들은 배를 타고 간신히 탈출해서 물가에 나와 있는 상태이다. 이 작품의 재미있는 점은 그림 속의 인물과 그림 밖의 관객이 완전히 분리된다는 것이다. 그림 속 인물들은 폭풍을 온몸으로 맞이하고 있다. 그들의 입장에서 생각해본다면 숭고는커녕 생명의 위협을 강하게 느끼고 있을 것이다. 그림 속 인물들은 급박한 자연의 재앙을 알리는 존재이자 온몸으로 받아내야 하는 존재이다. 하지만 관객은 그림 바깥에서 폭풍우를 바라본다. 마치 해운대 바닷가 옆 카페 같은 상황인 것이다. 이러한 안전하다는 느낌이 숭고를 전달하는 데 중요한 역할을 한다.

반면 이를 역으로 이용하는 방식도 있다. 윌리엄 터너의 〈눈사태로 부서진 오두막〉을 살펴보자. 이 작품은 언뜻 보면 뭘 그린 것인지 잘 파악이 안 되는데, 산비탈 아래쪽에서 위를 올려다보는 상황으로 이해하면 된다. 눈사태로 인해 거대한 바윗덩어리들이 굴러 떨어지면서 오두막을 덮치는 장면을 그린 것이다. 이 작품의 특징은 관람자가 사건에 직접적

클로드 베르네, 〈지중해 연안의 폭풍〉, 1767

윌리엄 터너, 〈눈사태로 부서진 오두막〉, 1810

으로 노출된다는 것이다. 그림 속에 등장하는 인물이 없기 때문에 관객이 산비탈 아래쪽에 서 있는 것만 같은 느낌을 받게 된다. 관람자의 안전을 보장하는 전경은 그림의 어디에도 존재하지 않는다. 마치 눈사태가 나에게 덮치는 듯한 기분이다. 따라서 이 작품은 숭고의 감정보다는 두려움과 압도성 그 자체를 표현한 것으로 보아야 한다.

프리드리히는 시종일관 숭고의 감정을 담아낸다. 언뜻 보면 풍경화처럼 보이지만 단순한 풍경을 넘어 뭐라고 표현하기 힘든 감정을 담아낸 작품들로 가득하다. 그는 자신의 독특한 작품을 통해 모두에게 외친다. 반드시 역사화를 통해서 의미를 설명할 필요는 없다고 말이다. 세상에는 이성을 넘어선 말로 표현하기 힘든 순간들이 있다. 그러한 순간들은 인간에게 어떤 흔적을 남기기 마련이다. 이제 화가들이 관심 가져야 할 것은 오랜 세월 놓치고 있었던, 이성 너머에 존재하는 다른 부분에 대한 관심이다.

이를 통해 예술가는 더욱 인간을 잘 이해하게 될 것이며 바로 이 지점에서 낭만주의가 시작된다. 우리는 흔히 낭만주의라는 말에서 낭만적인 사랑, 운명적인 만남 같은 느낌을 떠올리곤 한다. 하지만 미술에서 낭만은 그런 의미로 사용되는 것이 아니다. 이성과 합리성만으로는 설명하기 힘든 그 너머에 존재하는 것들에 대한 관심, 그것이 바로 낭만주의이다.

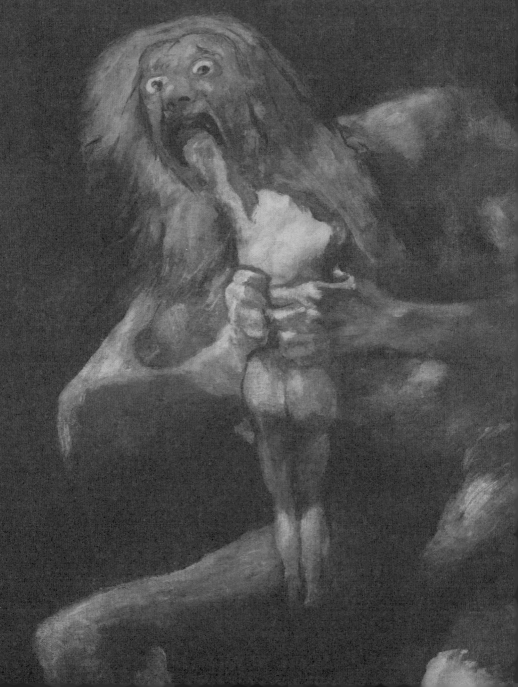

3 프란시스코 데 고야

나도 모르는 내 안의 광기, 그것의 정체는 무엇일까?

처음부터 미치광이는 아니었다. 좋아하는 광대 일을 하고 코미디언을 꿈꾸며 살아가고 싶었지만, 점점 세상은 미쳐가고 있었다. 아무 이유 없이 광대인 자신을 폭행하고 괴롭힌다. 도대체 내가 무엇을 잘못한 것일까? 나에게 잔인한 세상이 너무 힘들고 아무 존재감 없는 나에게 화가 난다. 그날도 사람들이 아무 이유 없이 날 때리기 시작했다. 너무 화가 나 총으로 모조리 죽여버렸는데, 왠지 통쾌한 기분이 든다. 정말로 살아 있는 듯한 느낌이 든다. 다시금 말하지만, 처음부터 미치광이는 아니었다. 세상이 날 미치게 한 건지, 내가 세상을 망가뜨리던지, 솔직히 다른게 뭐겠어? 차라리 내 욕망에 솔직해지니 세상이 이렇게 쉬워진다.

영화 조커는 평범한 사람이 어떻게 미치광이로 변하게 되었는지를 담담히 보여주는 작품이다. 세상이 그에게 조금만 친절했다면 어쩌면 그는 미치지 않았을지도 모른다. 하지만 현실은 그렇지 않다. 약해 보이는 사람을 때리고 죽이고 학대한다. 아무런 이유도 없고 죄책감도 느끼지 않는다. 이런 행동은 미친 사람들만 하는 걸까? 아니다. 사실 평범한 사람들이 더 무서운 광기를 보여주는 경우가 많다. 그렇다. 누구에게나 이미 내포된 광기는 조금씩 있기 마련이다. 조금씩 참고 억누르며 살아갈 뿐이다. 다만 어떤 기회가 닥친다면 그 광기는 무섭게 돌변하여 우리 눈앞에 나타난다.

왜 나에게 이런 일이 생긴 걸까?

스페인의 화가 프란시스코 데 고야(Francisco de Goya, 1746~1828)는 인간의 광기에 관심을 가진 유일한 화가였다. 물론 처음부터 광기라는 부분에 관심을 가진 것은 아니었다. 젊은 시절에는 여느 화가처럼 성공하고 싶었고 왕실 수석 화가의 자리에 오르고 싶었다. 열심히 일했고 성공을 향해 한발씩 나아가고 있었다. 하지만 1792년 그의 나이 46살에 심한 열병을 앓게 되고 그때 청력을 잃어버린다. 이 사건으로 인해 그의 삶은 완전히 뒤바뀌었다. 소리가 안 들리면 무엇이 제일 불편할까? 아무래도 의사소통에 심각한 문제가 생길 수밖에 없을 것이다. 소통이 안 되니 세상과의 접촉면을 잃어가게 되고 홀로 고독에 빠지는 시간이 늘어간다. 고야는 고독의 시간을 견뎌냈고 자신의 내면에 집중하면서 점차 새로운

생각을 가진다. 그렇게 자신만의 세계를 탐색하기 시작하고 자연스럽게 작품세계도 변화한다.

고야가 그림을 다시 그리기 시작한 것은 1년이 지난 1793년 여름부터 였다. 그때 양철판에다가 11점의 작은 그림을 그리게 되는데 주제가 상당히 독특하다. 폭력과 비극과 같은 주제를 다루기 시작한 것이다. 확실히 귀가 먹은 이후의 작품들은 이전의 것들과 확연히 다른 모습을 보여준다. 그중 인상 깊은 작품은 〈화재〉와 〈정신병자 수용소〉이다. 먼저 〈화재〉는 갑자기 우리 삶에 들이닥칠 수 있는 예기치 못한 위험과 죽음에 대해 덤덤히 표현하고 있다. 마치 고야 자신에게 들이닥친 열병이라는 운명처럼 말이다. 〈정신병자 수용소〉는 고야가 처음으로 다룬 광기에 대한 그림이다. 그의 생각에 광기는 멀리 있는 것이 아니라 이미 우리 안에 내재되어 있으며, 합리적 이성은 상황에 따라선 정말로 무기력할 수 있다.

1794년에는 그의 삶에 큰 영향을 끼친 인연을 만나게 된다. 스페인에서 가장 막강한 권력을 가지고 있으면서 자유분방했던 여성을 만난 것이다. 그녀의 이름은 알바 공작부인이다. 고야가 그린 〈알바 공작부인의 초상화〉를 살펴보면 두 개의 반지를 끼고 있는 것이 보이는데 그곳에는 고야와 알바라고 새겨져 있다. 하지만 이 관계는 오래가지 못한다. 사실 그녀는 심심풀이 연애 정도로 생각했기 때문이다. 결국, 급작스럽게 관계를 끊어버리는데 이때 고야는 큰 충격을 받는다.

열병과 이별. 두 가지 사건은 고야의 삶에 큰 충격을 준다. 이때부터 고야는 새로운 시선으로 세상을 바라보기 시작한다. 단순히 눈에 보이

프란시스코 데 고야, 〈화재〉, 1793　　　　　프란시스코 데 고야, 〈정신병자 수용소〉, 1794

프란시스코 데 고야, 〈알바 공작부인 초상화〉, 1797

는 세상을 넘어 이면에 숨겨진 무언가를 찾고자 노력한다. 고전주의 회화는 항상 가르침과 교훈을 전달하는데 주안점을 두었고 그림 자체는 항상 아름다워야 했다. 반면 고야는 이상적인 아름다움보다는 우리 안의 숨겨진 추악한 본성이 드러나는 순간을 표현하는데 모든 관심을 기울인다.

우리의 내면에 숨겨진 광기는 어떤 모습일까?

1799년 2월 고야는 짧은 설명이 붙어 있는 판화집을 출간한다. 총 80점의 작품으로 이루어져 있으며 『변덕:카프리초스Los Caprichos』라는 제목을 붙인다. 판화집이 판매되던 당시 잡지 디아리오 데 마드리드는 〈카프리초스〉를 두고 인류의 잘못과 악행, 모든 인간 사회에 만연해 있는 향락과 광기를 비판하는 작품이라고 소개한다. 말 그대로 사회의 모습을 그대로 담아냈다고 보아도 무방할 것 같다. 고야는 인간의 내면을 표현하기 위해 풍부한 상상력을 활용한다. 세상의 이면에 숨겨진 진실을 표현하기 위해 환상적인 것들을 이용하는 것인데 이를 환영적 사실주의라고 부른다. 참고로 이 판화집은 딱 27권만 팔리면서 상업적으로 완전히 실패한다. 일반 대중들이 봤을 때 즉각적으로 이해하기 어려울 만큼 너무 난해한 작품이었기 때문이다.

〈카프리초스〉 24번은 종교재판의 모습을 담고 있는데 재판의 비합리성을 보여준다. 당시 종교재판은 잔혹하기 이를 데가 없었다. 일단 무고한 시민이라도 이단이라고 낙인찍히면 잔혹한 고문을 해서 스스로 이단

임을 인정하게 만든다. 그다음은 지하 감옥에 가두거나 화형 시켰다. 더 재미있는 건 당시 사람들의 태도이다. 그림을 보면 당나귀를 타고 가는 죄인 주변으로 사람들이 모여 있다. 하나같이 비웃고 있는 얼굴이다. 얼마나 비이성적인 태도인가? 억울한 누명을 쓴 채 죽으러 가는 사람을 마치 동물원 원숭이 보듯이 대하고 있다. 이게 뭔가 싶겠지만, 사실 이해 못할 장면도 아니다. 21세기인 지금도 저런 광기는 수시로 나타나고 있으니까.

〈카프리초스〉에서 가장 유명한 작품은 43번 〈잠자는 이성은 괴물을 낳는다el sueño de la razón produce monstruos〉이다. 엎드려 자는 사람 뒤쪽으로 올빼미와 박쥐 같은 동물들이 덮치고 있는 형상이다. 엎드린 남자 옆에 올빼미는 연필을 집어 주면서 일어나라고 부추기고 있다. 이 작품은 이성이 잠들게 되면 비합리적인 폭력, 광기와 같은 괴물들이 일어나니 얼른 이성을 깨워야 한다는 의미를 가진다. 확실한 계몽주의 사상에 대한 옹호가 엿보인다.

43번과 관련하여 조금 다른 해석도 있는데 스페인어로 'Sueño'는 잠과 꿈이라는 의미를 동시에 가지고 있다. 만약 'Sueño'를 꿈으로 해석한다면 〈꿈꾸는 이성은 괴물을 낳는다〉가 된다. 한마디로 이성이 꾸는 꿈은 행복한 꿈이 아닌 괴물들이 등장하는 끔찍한 악몽일 수도 있다는 것이다. 흔히 이성은 명확하고 합리적이라고 생각하지만 다른 한편으로 악몽과 같은 숨겨진 어두운 면도 공존한다. 결국, 이성과 광기를 서로 대립하는 관계로 보는 것이 아니라 어쩌면 하나일 수도 있다는 가능성을 보여주는 것이다. 실제로 프랑스의 계몽주의는 프랑스 대혁명을 불러왔지만,

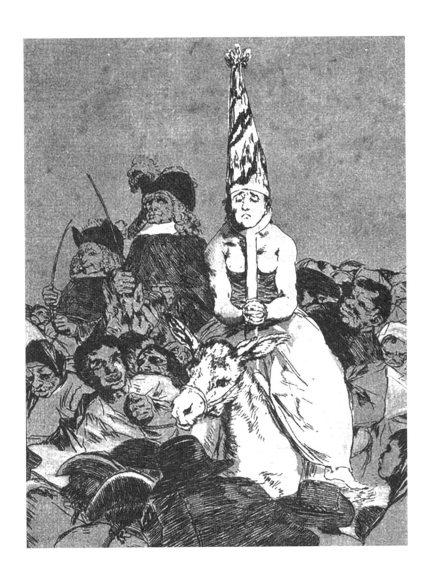

프란시스코 데 고야, 〈카프리초스 24번〉, 1799

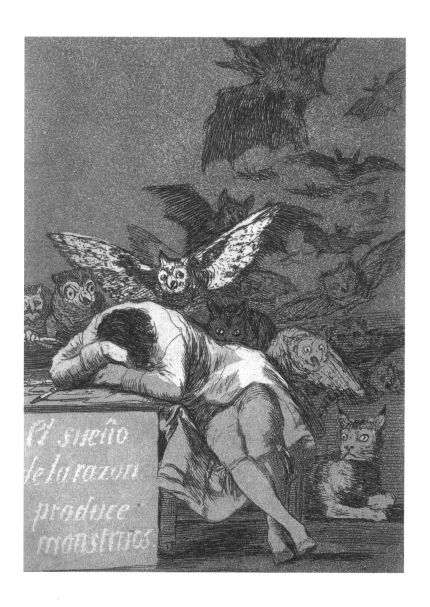

프란시스코 데 고야, 〈카프리초스 43번〉, 1799

혁명 이후 곧바로 자코뱅 공포정치로 빠지게 된다. 혁명을 통해 더 살기 좋은 세상을 원했지만, 현실은 더 지독한 광기를 불러온 것이다. 이렇듯 인간의 광기를 여실히 표현하는 것! 그것이 바로 고야가 보여주는 독특한 낭만주의 회화이다.

왕가의 초상화에 담긴 막장

프랑스 대혁명이 한창이던 시절, 고야는 왕실 수석 화가의 자리에 오른다. 그리고 스페인 왕인 카를로스 4세와 가족들의 초상화를 제작한다. 당시 프랑스의 급격한 변화는 스페인 왕실에 큰 두려움을 안겨주었다. 그들은 자신들의 건재함을 과시하고 싶었고 그때 그려진 작품이 왕실 초상화이다. 그런데 이 작품은 어쩐지 좀 이상한 면이 많다. 굉장히 화려한 작품인데 인물들의 모습이 멍청하게 보인다. 왕실의 위엄과 권위는 전혀 느껴지지 않는다.

정중앙에 있는 여자는 왕비 마리아 루이사이며 왼쪽에 있는 여자아이는 이사벨이다. 이 작품에서 제일 재미있는 부분은 왕과 왕비 사이의 공간이다. 사이에 남자아이가 배치되어 있긴 한데 뭔가 어색하다고 해야할까? 상식적으로 부부가 나란히 서고 그 앞에 아이를 배치하는 것이 좀 더 보기 좋지 않을까? 이건 마치 왕과 왕비 사이에 누가 한 명 더 있어야 할 것 같은 느낌을 준다. 그럼 고야는 왜 이런 식으로 그렸을까? 여기에는 나름의 비밀이 숨겨져 있다.

과거 스페인의 왕 카를로스 3세는 정말로 유능했고 경제와 농업 분야

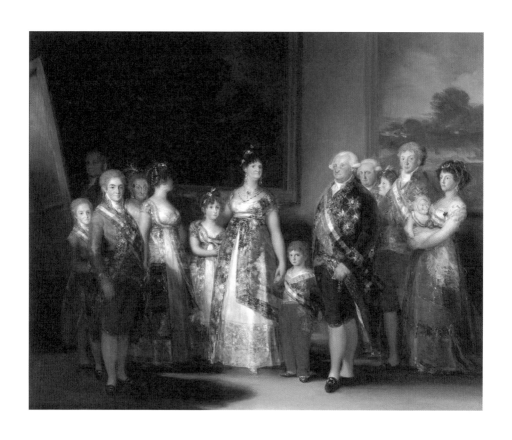

프란시스코 데 고야, 〈카를로스 4세와 그의 가족들〉, 1800

에서 혁신적인 개혁을 끌어냈다. 하지만 그의 아들인 카를로스 4세는 무능하기 그지없는 사람으로 국정 운영에 전혀 관심이 없었다. 게다가 왕비는 근위대 장군인 마누엘 고도이와 정말로 대놓고 불륜 행위를 한다. 그런데 카를로스 4세는 부인의 불륜 행위를 잘 몰랐던 것 같다. 도리어 고도이를 신뢰하여 총리에 임명하기에 이른다. 왕세자 페르난도와 신하들은 고도이를 몰아내야 한다고 계속해서 건의하였지만, 왕은 고도이를 험담하는 사람들을 이해하지 못했다. 자기 눈에는 고도이가 좋은 사람으로만 보였다. 그렇게 왕은 국정에서 완전히 손을 떼버리고 매일 같이 사냥에만 몰두하였다.

정말로 이해가 안 가는 막장의 끝이라고 해야 할까? 더 중요한 건 그림 속 남자아이가 고도이의 아들일 것으로 추정된다는 사실이다. 그렇다면 왕과 왕비 사이에 생략된 사람은 누구일까? 저 자리는 바로 고도이의 자리인 것이다. 이 작품은 불륜의 현장을 고스란히 담아낸 것으로 유명하다. 이를 두고 어떤 이는 왕가를 조롱하기 위해 이렇게 표현했다고 하는데 진실은 알 수 없다.

야한 그림이 보고 싶어? 그건 몰래 봐야 해

고야가 그린 〈카프리초스〉에는 가톨릭교회에 대한 비판이 담겨 있었다. 교회로부터 엄청난 비난을 받기도 했지만, 종교재판에 넘겨지진 않았다. 그렇게 죽을죄는 아니었나 보다. 그런데 고야가 누드 작품을 하나 그리게 되자 어처구니없게도 종교재판에 넘겨진다. 그 작품은 바로 〈옷

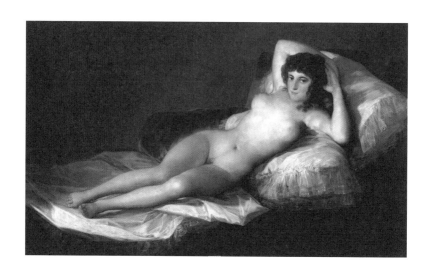

프란시스코 데 고야, 〈옷을 벗은 마하〉, 1798~1800

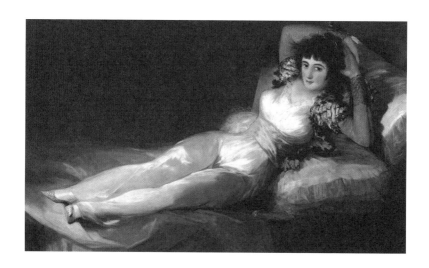

프란시스코 데 고야, 〈옷을 입은 마하〉, 1798~1800

을 벗은 마하〉이다. 이 작품은 고도이의 주문으로 그려진 것으로 두 점의 작품을 완성하는데 하나는 〈옷을 입은 마하〉이고 다른 하나는 〈옷을 벗은 마하〉이다. 당시 고도이는 여성 누드화를 수집하는 취미를 가지고 있었다. 그럼 왜 굳이 두 가지 버전으로 주문했을까? 간단하게 상상해보자. 친구를 집에 초대해 먼저 옷을 입은 마하를 보여주고 은근슬쩍 자랑하는 것이다. 나한텐 벗은 버전도 있다고 말이다. 솔직히 얼마나 보고 싶겠는가?

아무튼, 여자 누드를 그린 고야는 엄청난 봉변에 처한다. 이게 그렇게 심각한 문제가 될까? 당시에는 충분히 문제가 될 수 있다. 굳이 비유하자면 이런 것이다. 남자라면 누구나 누드에 관심이 많을 것이다. 하지만 대놓고 볼 수는 없는 법, 적당히 점잔빼면서 볼 건 다 보고 싶은 게 사람 마음이다. 그래서 미술의 역사에는 누드를 다루는 원칙이 있다. 여성의 누드는 반드시 신화적 배경 아래에서 그려야 한다. 대부분 여성의 누드가 비너스로 표현되는 데는 이런 이유가 숨겨져 있다. 그런데 〈옷을 벗은 마하〉는 신화라는 은신처에서 완전히 벗어난 작품이다. 평범한 여성의 누드를 그렸기 때문이다. 똑같이 야한 그림을 보더라도 비너스라는 이름을 붙이면 예술이 되고 그게 아니면 종교재판에 넘겨지는 것이 당시의 현실이었다.

그림 속의 마하는 마치 남자를 유혹하는 듯한 모습으로 비스듬하게 누워있다. 그리고 그런 자신의 모습에서 그 어떤 죄책감과 부끄러움도 느껴지지 않는다. 관람자를 빤히 처다보는 도발적인 눈빛에는 당당함마저 서려 있다. 이 작품은 훗날 그려질 마네의 〈올랭피아〉와 많은 부분에

서 닮아있다. 자 그럼 고야는 종교재판에서 화형에 처해졌을까? 그는 친구의 도움으로 운 좋게 빠져나오게 된다.

광기는 누구에게나 있다. 언제냐가 중요할 뿐!

나폴레옹이 황제가 되고 전 유럽을 상대로 전쟁을 일으킨다. 그들에게 선택지는 둘 뿐이었다. 그에게 무릎 꿇거나 저항하거나. 당시 스페인 역시 나폴레옹에게서 자유롭지는 못했다. 고도이가 통치하던 시기, 스페인에는 전염병이 돌기 시작하였고 최악의 기근이 돌기 시작한다. 이미 2만 명에 달하는 사람이 기근으로 목숨을 잃었다. 화가 난 스페인 국민들은 이 사태의 원인으로 고도이를 지목하고 폭동을 일으킨다.

이때 고도이는 상황을 타개하기 위해 절대 해서는 안 되는 행동을 한다. 바로 나폴레옹과 1807년 퐁텐블로 조약을 맺은 것이다. 프랑스가 포르투갈을 치러 가는데 스페인이 길을 내준다는 내용이었다. 한마디로 말해 스페인에 프랑스 군대가 무혈입성 하는 것이다. 왜 이런 조약을 맺게 되었을까? 당시 나폴레옹은 유럽을 완벽하게 장악하지 못했다. 영국이 버티고 있었기 때문이다. 넬슨 제독이 이끄는 함대에 대패한 나폴레옹은 영국을 말려 죽이기 위해 대륙 봉쇄령을 내린다. 그런데 포르투갈이 몰래 영국과 교역을 하고 있었다. 그래서 포르투갈을 공격을 하게 된 것이다. 나폴레옹은 길을 내주는 대신 고도이에게 포르투갈의 1/3을 공국으로 넘겨준다는 약속을 하였다.

자 그럼 약속은 지켜졌을까? 프랑스 군대는 단 4개월 만에 포르투갈을 점령하였고 곧이어 마드리드로 진군한다. 약속이 깨진 것이다. 프랑

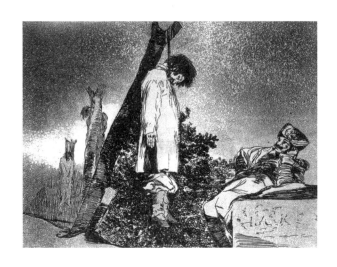

프란시스코 데 고야, 〈전쟁의 참화 판화집 – 주민을 학살한 프랑스 군인〉

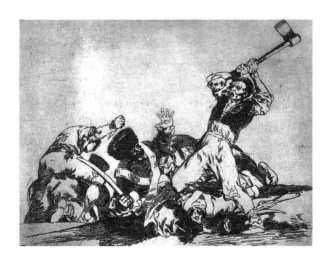

프란시스코 데 고야, 〈프랑스 군을 참살하는 스페인 농민〉, 1812~1815

스 군대가 진군해온다는 소식이 들리자 왕실 가족은 마드리드 근처의 아랑후에스Aranjuez로 도망가게 된다. 이 사실을 알게 된 마드리드 시민들의 분노는 하늘을 찔렀고 급기야 주민 봉기가 일어난다. 성난 국민들은 카를로스를 몰아내고 아들 페르난도를 왕으로 추대한다. 하지만 페르난도의 치세는 2달도 채 못가 끝난다. 나폴레옹이 왕위를 포기하라고 협박했기 때문이다. 결국, 페르난도는 왕위를 빼앗기고 나폴레옹의 형인 조제프 보나파르트에게 이양한다. 분노한 마드리드의 시민들은 1808년 5월 2일 프랑스 군대에 대항하여 폭동을 일으키고 그다음 날 5월 3일에는 폭동에 가담한 사람들이 처형당하게 된다. 이때부터 스페인은 5년간의 독립 전쟁(1808~1813)에 돌입한다. 프랑스의 정규군을 막을 수는 없었기에 주로 게릴라 위주로 저항하였는데 실로 눈 뜨고 볼 수 없을 정도로 처참했다.

참혹한 전쟁의 모습을 목격한 고야는 전쟁의 참상을 두 번째 판화집 『전쟁의 참화Los Desastres de la Guerra』에 담아낸다. 흥미로운 건 『전쟁의 참화』 판화집에는 어떤 정치적 메시지도 담겨 있지 않다. 나름 스페인 사람이니 자신들이 옳다고 말할 수도 있을 것 같은데 그는 어떤 말도 하지 않는다. 오직 끔찍한 폭력과 광기만을 나열하고 있을 뿐이다. 그래서 어떤 장면에서는 프랑스군의 잔혹성을 담아내고 다른 장면에서는 스페인 민중들의 잔혹함을 담아낸다. "어떻게 사람이 저런 짓을 할 수 있을까?" 고야는 이런 의문이 드는 모든 순간을 담아낸다. 그가 말하고 싶었던 건 간단하다. 우리 모두의 내면에는 광기가 서려 있다. 다만 언제냐가 중요할 뿐이다.

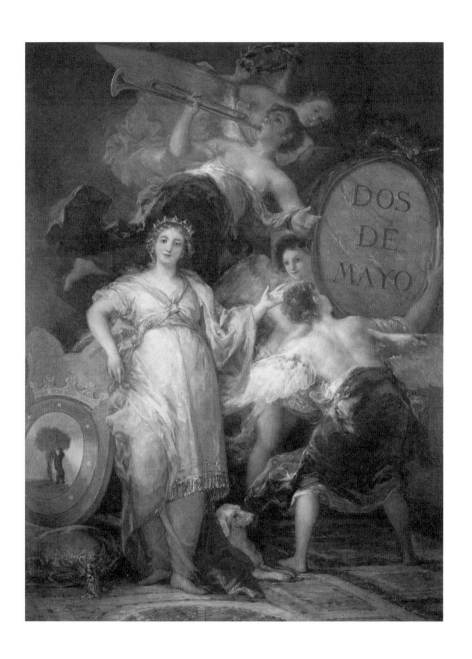

프란시스코 데 고야, 〈마드리드의 알레고리〉, 1810

전쟁의 잔혹함 끝에서

1813년 6월 드디어 스페인이 승리한다. 마드리드는 애국심으로 고취되어 잔뜩 흥분된 상태였다. 이때 고야는 스페인 국민의 저항정신을 기리기 위해 그림을 그릴 테니 보조금을 지원해달라고 요청한다. 그는 왜 이런 요청을 했을까? 첫 번째 이유는 자신의 재정 상태를 개선하기 위해서였고 두 번째 이유는 애국자라는 평판을 얻기 위해서이다. 애국자라는 평판이 굳이 필요했을까? 여기에는 나름의 이유가 있다.

스페인 독립전쟁 당시 고야는 왕실 수석 화가로서 자신의 직분에 충실하였다. 스페인 왕인 페르난도 7세의 초상화도 그리고 점령군인 조제프 보나파르트의 초상화까지 그려 훈장을 받았다. 사실 이 정도는 충분히 그릴 수 있다고 생각된다. 하지만 고야는 그 이후 정말 이상한 행동을 보여준다. 그는 1810년 마드리드 시청의 주문을 받아 〈마드리드의 알레고리〉라는 작품을 그리는데 여기엔 상당히 재미있는 이야기가 담겨 있다. 작품의 오른편 중앙에 동그란 거울이 있는데 처음에는 조제프 보나파르트의 초상을 그려 넣었다. 그러다 1812년 조제프가 쫓겨나자 고야는 초상화를 지우고 그 자리에 헌법이라는 글자를 새겨 넣는다. 그런데 조제프가 다시 돌아오게 되자 고야는 다시 초상화를 그려 넣는다. 그러다 프랑스가 완전히 축출되었을 때 다시 헌법이라고 새겨 넣는다. 그 이후 페르난도 7세가 다시 왕으로 복귀하자 페르난도의 초상화를 그려 넣는다. 이러한 행동들이 곱게 보일 리가 없지 않을까? 누가 봐도 줏대 없는 행동이다. 고야는 자신이 독립을 위해 희생한 사람처럼 보이길 원했다. 하지만 만약 이러한 사실이 널리 알려진다면 좋은 평가를 받

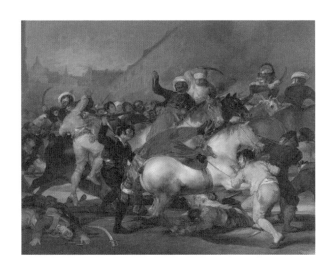

프란시스코 데 고야, 〈1808년 5월 2일〉, 1814

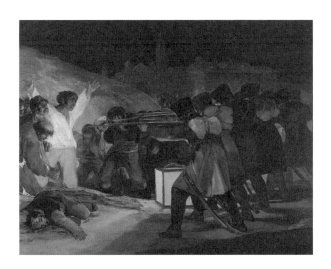

프란시스코 데 고야, 〈1808년 5월 3일〉, 1814

을 수 있을까? 그래서 스페인의 저항정신을 담아낸 그림을 그리겠다고 나선 것이다. 그럼 〈마드리드의 알레고리〉는 어떻게 되었을까? 훗날 고야가 사망한 이후 다시 페르난도의 초상화를 지우고 헌법이라는 글자를 새겨 넣는다. 현재는 독립전쟁을 기념하는 의미로 5월 2일(Dos de Mayo)이 새겨져 있다.

아무튼 다시 돌아가서 고야의 제안은 받아들여졌고 그때 그려진 작품이 바로 〈1808년 5월 2일〉과 〈1808년 5월 3일〉이다. 〈1808년 5월 3일〉은 거의 스페인 독립전쟁의 상징과 같은 그림으로 남는다. 처형 순간을 담아낸 작품인데 좁은 공간에서 프랑스 군인과 희생자들이 나란히 마주보고 있다. 그림의 오른쪽에는 총들이 나열되어 있고 그 아래에는 이미 처형된 애국자들의 시체가 놓여 있다. 그리고 그 앞에 하얀 셔츠와 노란 바지를 입은 한 남자가 양팔을 치켜든 채 맞서고 있다. 마치 순교자처럼 눈을 부릅뜬 채 항거하는 모습은 마드리드 시민들에게 깊은 인상을 남기게 된다. 이 작품이 보여준 화면 구성과 격렬한 감정 표현은 훗날 마네에게 큰 영향을 끼쳐 〈막시밀리안 황제의 처형〉으로 이어지며 〈1808년 5월 2일〉은 들라크루아에게 영감을 주어 〈민중을 이끄는 자유의 여신〉에 영향을 주게 된다.

인간의 내면을 담아낸 검은 그림들

오랜 전쟁으로 고야는 인간성에 대해 아주 부정적인 생각을 가지게 된다. 그래서 1819년 마드리드 외곽에 귀머거리 집이라고 불리던 시골

에두아르 마네, 〈막시밀리안 황제의 처형〉, 1868

집을 구매하여 그곳에서 지낸다. 이제 그의 나이는 73세에 이르렀다. 언제 죽어도 이상하지 않은 나이이다. 이제는 성공에 대해서 집착할 필요도 없고 관습에 얽매일 필요도 없다. 이제 그에게 남은 건 내면세계의 탐구였다.

고야는 귀머거리 집의 벽에다가 연작 그림을 그린다. 굉장히 어둡게 그렸기 때문에 이를 〈검은 그림〉이라고 부른다. 이 작품은 누군가에게 보이기 위해 만들어진 것이 아니다. 심지어 그림을 그렸다는 사실조차도 알리지 않았다. 오로지 자신을 위해서 그린 것이 바로 〈검은 그림〉 연작이다. 훗날 이 작품들은 캔버스로 옮겨져 스페인 프라도 미술관에 전시된다. 상당히 논란이 많은 작품으로 각각의 그림들이 의미하는 것이 무엇인지에 대해서 다양한 해석이 등장한다.

그중 가장 유명한 작품은 〈사투르누스〉이다. 그리스의 신 크로노스가 자식들을 전부 잡아먹는 장면을 표현한 이 작품은 놀라울 정도로 잔인하게 묘사되어 있다. 말이 좋아 신화의 한 장면을 그린 것이지 어떤 신화적 의미도 찾아볼 수 없다. 오로지 인간이 보여줄 수 있는 최악의 잔인함만이 담겨 있을 뿐이다. 〈산이시드르 순례 여행〉은 수호성인을 경축하던 한 무리의 사람들이 끔찍하고 기이한 모습으로 변모된 것을 보여준다. 이 또한 인간의 어두운 면과 이중성을 잘 표현한 작품이다.

사실 미술의 역사에서 인간의 광기를 다루는 일은 거의 없었다고 보아도 무방하다. 고야는 비이성적인 종교재판과 잔혹한 전쟁을 바라보며 이성의 뒤에 숨어 있는 광기를 바라본다. 그의 눈에 보인 광기는 실로 두렵고도 놀라운 것이었다. 어쩌면 예술이야말로 이것을 다루기에 가장

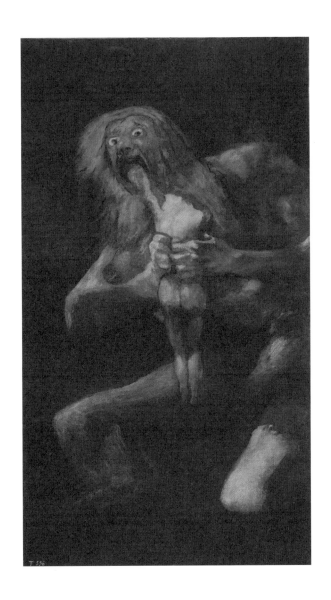

프란시스코 데 고야, 〈사투르누스(검은 그림)〉, 1823

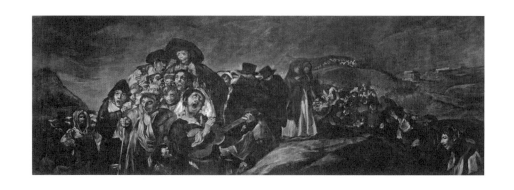

프란시스코 데 고야, 〈산이시드르 순례여행(검은그림)〉, 1823

적합할지도 모르겠다. 이제 미술은 항상 이성적이고 아름다우며 숭고해야 한다는 강박을 벗어던졌다. 고야의 작품은 세상이 우리를 미치게 하는 것인지, 우리의 광기가 세상을 그렇게 만드는 것인지 명확한 답을 내려주지 않는다. 다만 우리에게 보고 싶지 않은 것, 인정하고 싶지 않은 현실을 직시할 수 있도록 하며, 외면하고 싶은 진실과 마주하게 한다. 인간에 대한 진정한 이해는 우리 내면에 숨겨진 흉포함을 정면으로 마주할 때 시작되는 것일지도 모른다. 고야의 그림은 그 출발선에 서 있다.

4 외젠 들라크루아

로맨틱 가이,
사실은 전쟁 때문에
유명해졌다는데?

 프랑스 루브르 박물관에는 들라크루아의 〈민중을 이끄는 자유의 여신〉이 전시되어 있다. 이 작품은 1830년 7월 혁명 당시를 그려낸 낭만주의 그림으로 유명하다. 먼저 그림을 자세히 살펴보면 자유와 평등을 상징하는 삼색기를 높이 든 여자가 등장한다. 그림 속의 분위기는 대단히 진취적이다. 마치 저 순간이 지나면 새로운 세상이 열릴 것만 같은 느낌이다. 더는 억압받지 않는 세상을 바로 눈앞에 두고 있는 듯, 격정 어린 희망이 가득 담겨 있다. 이상을 향한 낭만과 과잉된 감정, 인간은 자유롭고 평등하다고 외치던 낭만적 가치관을 그대로 표현한 것이다. 이렇게 넘쳐흐르는 감정과 함께 프랑스에서 낭만주의 시대가 시작된다.

잘생기고 댄디한 남자를 누가 싫어할까?

흔히 외젠 들라크루아(Eugène Delacroix, 1789~1863)는 로맨틱하고 댄디Dandy한 남자라고 알려져 있다. 지금도 많이 사용하고 있는 댄디라는 말은 시인 보들레르가 처음 사용한 것으로 낭만주의를 대표하는 단어 중 하나이다. 보들레르에 따르면 댄디란 "세련된 옷차림과 외모를 갖추고 있지만, 이성이나 돈에 큰 관심을 두지 않는다. 남에게 잘 보이기 위한 우아함을 추구하지도 않는다. 오로지 나 자신의 정신적 우월함과 고귀한 품위만을 우선시하는 사람들이다."[4] 확실히 그의 〈자화상〉을 보면 그런 느낌이 많이 든다. 멋진 외모와 자신만만한 성품은 사교계에서 이름을 알리는 데 큰 역할을 한다. 솔직히 잘생기고 품위 있는 심지어 패션 센스까지 갖춘 남자를 누가 싫어할까?

이 멋진 남자는 특히 문학에 관심이 많았다. 처음엔 호메로스, 베르길리우스와 같은 그리스 고전에 심취하였고 나중에는 삶의 고통을 주로 다루었던 단테와 셰익스피어에 특별한 애정을 가진다. 이야기 속에 담겨 있는 내밀한 감정과 이해할 수 없는 선택까지. 너무나도 인간적이라서 조금은 허술한 이야기에 빠져든 것이다. 단테가 느낀 사랑의 감정, 어찌해야 할지 결정하지 못하는 햄릿의 고민. 지극히 인간적인 감정에 깊이 공감하였다. 들라크루아가 문학에 빠져든 이유는 무엇일까? 그는 사람의 마음에 좀 더 가깝게 다가서는 것이야말로 예술의 본질이라고 믿었다. 특히 그림을 그릴 때 섬세한 감정의 표현이 중요하다고 생각한다.

4. 보들레르, 현대 생활의 화가, 박기현 옮김, 인문서재, p70~p77

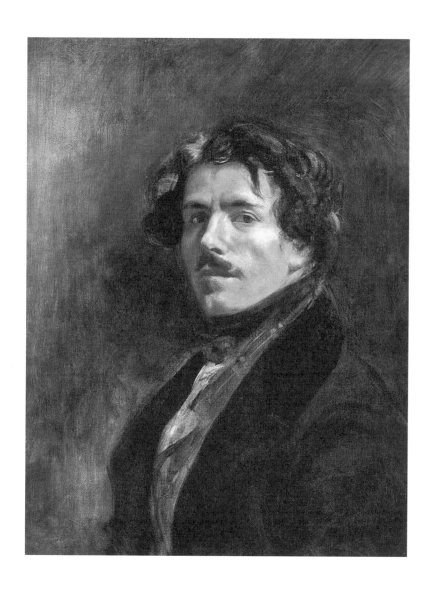

들라크루아, 〈자화상〉, 1837

확실히 사람의 마음을 이해하고 공감하는 것은 정말 중요하다. 매사에 논리적이고 냉철한 사람도 좋긴 하지만 그래도 가끔은 밑도 끝도 없이 날 그냥 이해해주는 사람이 필요할 때도 있다. 또박또박 따지는 것보다는 풍부한 감수성과 공감력이 대세인 시대이다. 그래서 햄릿의 우유부단함이 때로는 매력적으로 보이는 것이다. 근데 이게 비단 사람의 문제이기만 할까? 예술에서도 비슷한 일이 벌어진다. 과거부터 서양 미술은 정교한 규칙으로 가득한 고전주의가 항상 왕좌의 자리에 있었다. 그런데 어느 순간 사람들은 좀 더 자유롭고 감성적이면서 이국적인 느낌의 그림을 선호하기 시작한다. 바로 거기에 들라크루아의 낭만주의가 있었다.

그림에 문학을 담아낸 들라크루아

들라크루아는 1822년 살롱전에 〈단테의 조각배〉를 제출한다. 그는 그림에 문학을 담았다는 말이 나올 정도로 서로 다른 예술을 완벽히 혼합시킨다. 문학의 빈 공간을 그림을 통해 보충하는 것이다. 이 작품은 단테의 『신곡』에서 영감을 얻어 그려낸 것으로 아주 긴 원제가 붙어 있는 것으로 유명하다. "단테와 베르길리우스는 플레기아스의 인도를 받아 지옥 도시 디스의 성벽을 둘러싸고 있는 호수를 건넌다. 죄인들은 배에 달라붙고, 또 그 위에 올라타려고 애쓰고 있다. 단테는 그들 중에 피렌체 사람이 몇몇 있음을 발견한다." 이 작품은 제목이 스포일러라고 할 만큼 그림의 상황을 잘 설명하고 있다.

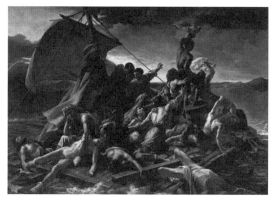

외젠 들라크루아, 〈단테의 조각배〉, 1822

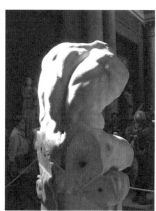

벨베데레, 〈토르소 조각상〉

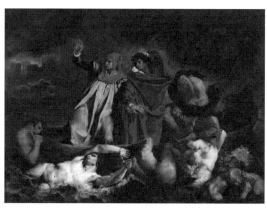

외젠 제리코, 〈메두사의 뗏목〉, 1818~1819

이 작품은 제리코의 〈메두사의 뗏목〉에 큰 영향을 받았다. 메두사의 뗏목은 실제로 있었던 끔찍한 사건을 다루었는데 낭만주의의 서두를 여는 굉장히 중요한 작품이다. 1816년 메두사호가 식민지로 가던 도중에 좌초하는 사건이 발생하고, 이때 몇몇 사람들이 뗏목을 만들어 표류한다. 뗏목에 탑승한 사람들은 대략 13일 정도 표류하면서 최악의 굶주림과 광기, 살인과 식인 행위를 경험한다. 제리코는 메두사호의 비극적 진실을 알리기 위해 그림을 살롱에 제출한다. 이 작품이 표현하는 죽음에는 성스러운 의미도, 위대한 영웅도, 서사도 존재하지 않는다. 오로지 살아남으려 몸부림치는 고통과 비참함만이 가득하다.

들라크루아는 고통스러운 감정을 담아내기 위해 색채를 적극적으로 활용한다. 이는 루벤스의 영향으로 볼 수 있는데 그는 스스로 루벤스의 제자라고 칭할 만큼 존경했다. 〈단테의 조각배〉를 보면 루벤스의 그림과 비슷하게 강렬한 색채를 통해 감정을 불어넣는 방식을 가져온다. 그렇다고 고전주의를 완전히 무시한 것은 아니다. 예컨대 뱃사공인 플레기아스의 모습은 벨베데레의 〈토르소 조각상〉[5]과 거의 똑같다고 할 만큼 닮아있다. 확실히 〈단테의 조각배〉에 등장하는 인물의 신체 묘사는 그리스의 조각상과 비슷하다는 느낌이 든다. 그리스 조각을 참조하여 육체를 표현하면서 다른 한편으론 관능적인 색채를 이용하여 고통스러운 감정을 표현하는 것이다. 이런 방식을 두고 당시 사람들은 "벌 받는 루벤스"라고 말하였다.

5. 출처 Wikimedia Commons 작가 Yair Haklai

자 그럼 살롱전에서 단테의 조각배는 좋은 평가를 받았을까? 당시 그는 빚쟁이에게 쫓길 정도로 재정적으로 심각한 상태였다. 그는 반드시 성공해야 한다는 생각에 불과 3개월 만에 완성한 작품이다. 다행히도 이 작품은 많은 사람의 주목을 받는 데 성공하고 포르뱅 백작이 2,000프랑을 주고 구입한다.

푸생이냐? 루벤스이냐?

시간을 과거로 돌려보자. 루이 14세(재위 1643~1715) 당시 프랑스 미술계에서 흥미로운 논쟁이 벌어진다. 이른바 푸생파와 루벤스파의 싸움이다. 이미 푸생(Nicolas Poussin, 1594~1665)과 루벤스(Peter Paul Rubens, 1577~1640)는 세상을 떠난 시점이었는데 새삼스레 누가 더 뛰어난 화가인지를 놓고 논쟁이 벌어진 것이다. 언뜻 보면 누가 더 실력이 좋은가를 놓고 싸운 것처럼 보이지만, 사실은 그렇지 않다. 이 논쟁의 핵심은 누구의 스타일이 더 미술의 본질에 가까운지를 따지는 것이었다.

푸생은 선을 중시하는 스타일이다. 먼저 선으로 조각 같은 윤곽을 그리고 그 위에 색을 칠하는 방식이다. 언제나 선이 우선해야 하고 뚜렷한 윤곽선을 통해 그리스 조각상 같은 아름다움을 재현하였다. 반면 루벤스는 완전히 반대였다. 그의 작품에서는 선이 잘 보이지 않는다. 오로지 역동적인 색채만이 화면을 가득 메우고 있으며 이를 통해 내밀한 감정을 전달한다. 한마디로 정리하자면 푸생파는 선을 중시하고 루벤스파는 색을 중시한 것이다.

니콜라 푸생, 〈주피터의 양육〉, 1630

피터 파울 루벤스, 〈결박된 프로메테우스〉, 1618

당장 푸생의 〈주피터의 양육〉과 루벤스의 〈결박된 프로메테우스〉를 비교해보면 무엇을 말하는지 쉽게 알 수 있을 것이다. 푸생의 그림은 신체의 윤곽이 뚜렷하게 드러나고 색이 과하지 않다. 등장인물 하나하나가 차분하고 정제된 느낌이다. 반면 루벤스의 그림은 색채 속에 선이 묻혀버리고 강렬한 색채의 효과만이 시야에 가득 차 있다. 논쟁의 결과는 루벤스파의 승리였다. 아카데미 원장이 루벤스의 손을 들어주었기 때문이다. 그 뒤로 프랑스에는 화려한 로코코 양식이 유행하기 시작한다. 하지만 훗날 미술의 중심은 다시 다비드의 신고전주의로 바뀌게 된다.

당시 신고전주의 대표 화가 오귀스트 앵그르(Auguste Ingres, 1780~1867)는 선을 중시하는 스타일이었다. 반면 들라크루아는 색을 중시하였다. 결국, 푸생과 루벤스의 논쟁이 앵그르와 들라크루아에게로 이어진 것이다. 이렇게 둘 사이의 라이벌 관계가 시작된다. 푸생의 후계자는 앵그르이며 루벤스의 후계자는 들라크루아이다.

이 논쟁은 훗날 인상주의로까지 이어진다. 선을 중시하는 쪽은 데생을 중시할 수밖에 없다. 특히 파리 에콜 데 보자르(프랑스 국립 미술학교) 출신의 화가들은 데생이야말로 그림 공부에서 제일 중요한 것으로 여겼다. 멀리 갈 거 없이 불과 20년 전만 하더라도 미대 입시는 석고상 데생을 통해 평가하지 않았던가? 반면 인상주의자들은 윤곽선을 그려서는 안 된다고 생각한다. 자연에는 선이 존재하지 않는다고 여겼기 때문이다.

키오스섬의 학살, 그리스 독립전쟁으로 유명세를 떨치다

들라크루아의 가장 유명한 작품은 아마도 〈키오스섬의 학살〉일 것이다. 이 작품은 오스만 튀르크가 벌인 잔인한 학살극을 묘사하여 엄청난 논란의 중심에 서게 된다. 1822년 그리스는 오스만 튀르크를 향해 독립을 선포하고 무려 7년간 독립전쟁이 이어진다. 그리스는 1453년 동로마제국이 멸망한 이래로 오랜 세월 동안 오스만 제국의 지배를 받았다. 그런데 갑자기 그리스가 독립을 선언하자 오스만은 곧바로 보복한다. 그때 일어난 사건이 바로 키오스섬의 학살이다. 당시 키오스섬에서 살고 있던 그리스인들도 자유를 요구하며 혁명을 일으키는데, 오스만은 섬에 살고 있던 주민들을 몰살시킨다.

너무나도 충격적인 사건을 들은 들라크루아는 〈키오스섬의 학살〉을 그려 살롱에 제출한다. 이 작품은 상당한 논란에 휩싸인다. 당시 평론가들은 어떤 교훈도 찾을 수 없는 오로지 잔인한 죽음만이 가득한 이따위 그림이 무슨 의미가 있냐며 이는 예술의 학살이라고 혹평한다. 하지만 들라크루아는 그림의 교훈 따위에는 전혀 관심이 없었다. 이솝 우화도 아닌데 교훈이 왜 중요할까? 게다가 지금 저곳에서 벌어지고 있는 참혹한 현실에는 어떤 의미도 담겨있지 않는 걸까? 왜 평론가들은 현실에서 눈을 돌리고 신화 속으로 도망치려고 하는 걸까? 들라크루아는 죽음과 고통, 체념이 뒤섞여 있는 극한의 상황을 묘사하여 사람들에게 진실을 알리고자 하였다.

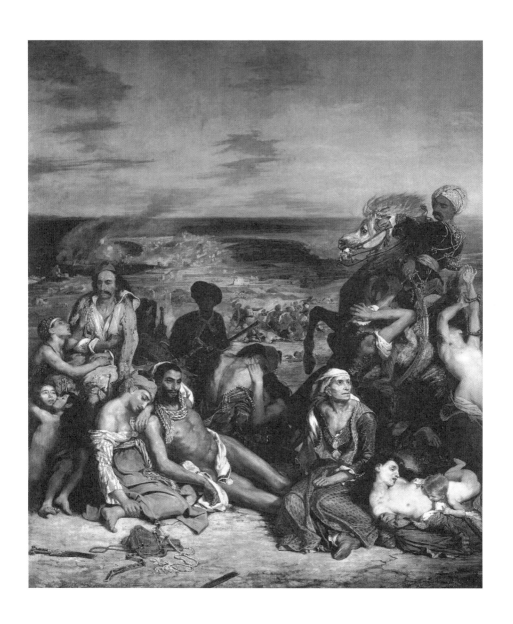

외젠 들라크루아, 〈키오스섬의 학살〉, 1824

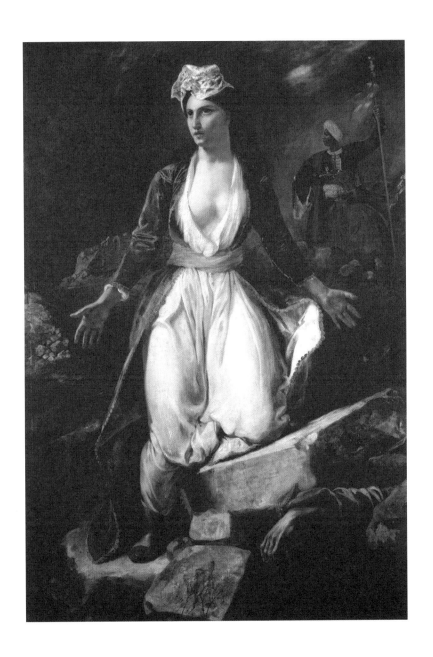

외젠 들라크루아, 〈미솔롱기 폐허 위에 선 그리스〉, 1826

〈키오스섬의 학살〉 말고도 그리스 독립 전쟁과 관련된 작품을 많이 남기는데 그중 유명한 것은 〈미솔롱기 폐허에 선 그리스〉이다. 당시 오스만 튀르크는 그리스에 보복하기 위해 이집트와 함께 그리스의 서쪽의 해안 도시 미솔롱기Missolonghi를 봉쇄한다. 도시로 통하는 모든 출입구를 1년간 막아버리자 굶어 죽는 사람들이 속출하기 시작한다. 절망 속에서 저항하던 그리스인들은 항복하기보다는 도시를 파괴하고 스스로 목숨을 끊고자 한다. 수많은 사람이 죽어갔고 그 자리에 들라크루아가 존경하던 시인 조지 고든 바이런도 있었다. 이것이 바로 미솔롱기 사건이다.

들라크루아는 이 사건도 그림으로 남긴다. 거대한 폐허 위에 한 여인이 두 팔을 벌리고 서 있다. 이국적인 외모를 가지고 있지만 성모 마리아를 살짝 연상케 한다. 전통적으로 마리아는 푸른빛의 하의와 붉은빛 상의로 표현한다. 붉은빛은 인성을 푸른빛은 신성을 상징한다. 그런데 가끔 하얀색 튜닉을 입기도 하는데, 이때는 원죄 없는 수태라는 순수성을 상징한다. 이국적인 여인이 마리아의 상징인 옷을 입고 두 팔을 벌린 채, 무릎 꿇은 모습은 뒤쪽의 오스만 병사와 대조를 이루며 강렬한 메시지를 전한다.

마지막으로 눈여겨볼 작품은 〈자우르와 하산 파샤의 결투〉이다. 이 작품은 바이런의 서사시 자우르Giaour의 한 장면을 표현한 것으로 베네치아 장수인 크리스티앙 자우르가 복수를 위해 터키인 하산 파샤와 결투를 하는 장면이다. 참고로 자우르는 당시 오스만 튀르크인들이 이교도(기독교인)를 지칭할 때 사용하던 모욕적인 단어이고 파샤는 오스만 고위 관료에 대한 칭호이다. 이 둘의 결투는 그리스와 터키의 전쟁을 우

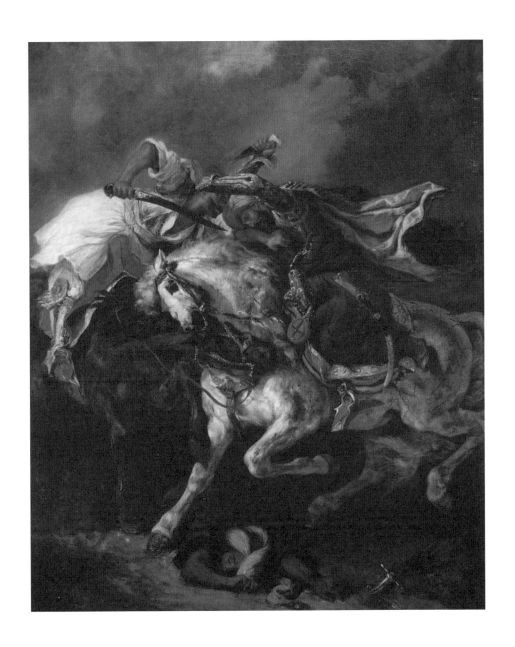

외젠 들라크루아, 〈자우르와 하산 파샤의 결투〉, 1835

화적으로 표현한 것으로 먼지 모래와 거친 숨소리, 삶과 죽음의 갈림만
이 존재하는 순간을 잘 담아내고 있다.

민중을 이끄는 자유의 여신

들라크루아의 삶은 두 명의 황제(나폴레옹 1세, 나폴레옹 3세)와 세 명의
왕(루이 18세, 샤를 10세, 시민 왕 루이 필리프)이 다스리던 치세를 거친다. 언
듯 보면 홍수 같은 혁명 시대를 거쳐 온 혁명 체험자처럼 보이지만 정치
와는 거리를 두었다. 하지만 격동의 시대를 완전히 무시할 수도 없었기
에 1830년 7월 혁명의 정신을 담아낸 〈민중을 이끄는 자유의 여신〉을
그린다.

먼저 당시 역사를 간단히 살펴보자. 나폴레옹의 몰락 이후 프랑스는
복고 왕정으로 돌아간다. 그때 왕이 된 자는 루이 16세의 동생 루이 18
세였다. 루이 18세는 절대 권력을 원했고 뒤이어 왕위를 이어받은 샤를
10세는 아예 대놓고 왕권신수설을 주장하기에 이른다. 결국, 1830년 7
월 다시 혁명이 터지게 되고 이때 샤를 10세는 쫓겨난다. 그럼 다시 공
화국이 생겼을까? 당시 프랑스는 이를 수습할 능력이 없었기에 오를
레앙 가문 출신의 루이 필리프를 시민 왕으로 추대한다. 이를 7월 왕정
(1830~1848)이라 부른다.

낭만주의는 나폴레옹의 몰락과 함께 관심을 얻기 시작하여 7월 왕정
기에 최고의 인기를 얻게 된다. 들라크루아도 7월 혁명 이후 명성을 떨
치게 되는 데 결정적인 역할을 한 것이 바로 〈민중을 이끄는 자유의 여
신〉이다. "제가 조국을 위해서 희생하지 못했더라도 조국을 위해서 그림

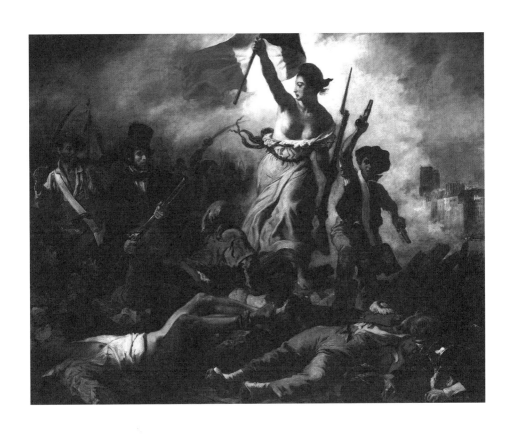

외젠 들라크루아, 〈민중을 이끄는 자유의 여신〉, 1830

을 그리렵니다. 그런 생각에 기분마저 상쾌해집니다(편지 1830.10.12. 샤를 들라크루아에게)."[6] 샤를에게 보낸 편지를 보면 마치 이 혁명을 위해 모든 것을 바친 사람처럼 보이지만 사실 그는 7월 혁명에 참여하지는 않았다. 당시 루이 필리프는 이 작품을 3,000프랑에 구매하지만 전시하지는 않았다. 또다시 혁명이 일어날까 봐 두려웠기 때문에 미술관 창고에서 오랜 시간 보관한다. 그 뒤로 1848년에 잠깐 다시 전시되었지만, 곧 철거되었고 1855년 만국박람회 때 대중에게 공개된다.

〈민중을 이끄는 자유의 여신〉을 다시 살펴보자. 언 듯 보면 이 작품은 혁명적 이상을 표현하는 것처럼 보이지만 조금만 시야를 돌려 보면 다른 것이 보인다. 여신의 발아래에 누가 있는가? 비참한 죽음을 맞이한 젊은 병사가 보인다. 그는 왕당파 병사인데 칼과 총을 빼앗긴 채, 처참한 몰골로 짓밟히고 있다. 사실 조금만 관점을 달리해도 완전히 의미가 바뀔 수 있는 것이 혁명이다. 대혁명의 과정에서 수많은 사람이 힘든 삶을 경험한다. 매일 같이 반복되는 죽음을 견뎌야 하는 삶이란 무엇일까? 사실 혁명이라는 것이 결코 쿨하고 환상적인 이벤트가 될 수는 없다. 편안하고 안전한 곳에서 이야기하면 멋지게 보일 수도 있다. 하지만 현실은 혼란과 살육, 끝없는 권력다툼과 죽음으로 점철된 것이 혁명이다.

끝없는 죽음과 슬픔 그리고 희망 사이에서 새로운 예술이 탄생하는 건, 어쩌면 당연한 일일지도 모르겠다. 혼란의 시대에는 그에 못지않은 격정적인 그림이 관심을 끌 수밖에 없다. 이제 예술은 이상적인 아름다

6. 외젠 들라크루아 『위대한 낭만주의자』 강주헌 옮김, 창해, p74

움이 아니라 지금을 살아가는 사람의 감정에 관심을 가지기 시작한다. 어쩌면 나를 잘 이해하는 것이야말로 세상을 잘 이해하는 지름길일지도 모른다. 자신의 삶을 새롭게 바라본다는 생각의 변화는 낭만주의 예술에 많은 영향을 끼치게 된다. 이것이 바로 낭만주의 회화가 보여주는 특징이며 그 중심에 외젠 들라크루아가 서 있었다.

불꽃처럼 타오른 낭만주의의 전성기

불꽃처럼 타오르는 낭만주의의 진정한 면모는 〈사르다나팔루스의 죽음〉에서 확인할 수 있다. 들라크루아는 1821년에 출판한 바이런의 희곡인 『사르다나팔루스』에서 영감을 얻는데, 이는 아시리아 마지막 왕의 이야기를 다루고 있다. 수도 니네베가 적에게 함락되자 그는 근위병들에게 첩과 시종 그리고 그가 총애하던 말까지 전부 죽이라고 명하고 스스로 목숨을 끊는다. 작품 속에서 사르다나팔루스는 거대한 침대에 기댄 채 환하게 빛나는 모습으로 비참한 살육을 음미하고 있다. 마치 엄청난 학살극을 즐기는 듯한 표정으로 말이다.

보들레르는 들라크루아 회화의 특징으로 멜랑콜리La Mélancolie를 든다. "그의 그림을 응시하고 있노라면 마치 어떤 고통스러운 신비의 찬양에 참여하고 있는 것 같다. 우리는 그의 여러 그림 속에서 다른 인물들보다 더 슬픔에 잠긴 한 인물을 발견하게 된다. 이 인물 속에 주변의 모든 고통이 집약되어 있다."[7]

7. 보들레르 『화가와 시인』 윤영애 옮김, 열화당, p15

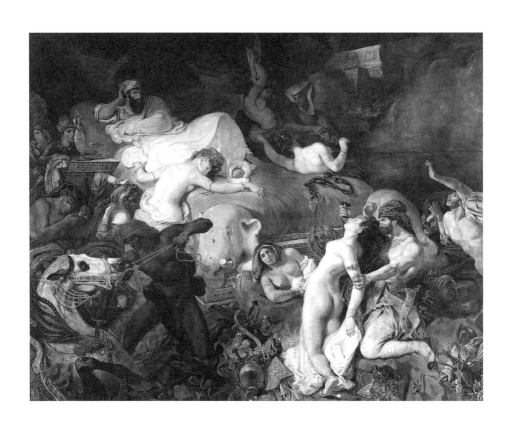

외젠 들라크루아, 〈사르다나팔루스의 죽음〉, 1827~1828

들라크루아는 엄청난 살육을 표현하기 위해 빨간색, 오렌지, 황색, 갈색 등의 색채를 이용하여 광기를 드러낸다. 이런 그의 특징 때문에 색채화가라는 별명을 얻게 되고 색채의 특징은 저 멀리 모로코에서 영감을 얻어 더 발전하게 된다. 물론 이 작품은 지나친 잔인성으로 인해 평론가들에게 엄청난 비난을 받게 되고 판매에도 실패한다.

1832년에는 모로코에서 5개월간 머물렀는데 들라크루아는 모로코인의 일상생활을 관찰하고 새로운 영감을 얻는다. 그의 눈에 동방의 문화는 너무나도 새롭고 이국적으로 보였다. 신고전주의자가 그리스 로마의 여자들에게 사로잡혔다면 낭만주의자는 동방의 여인들에게 빠져들었다. 들라크루아 역시 모로코와 알제리의 여인에게 빠져든다.

그가 모로코 여행 끝에 그린 〈알제리 여인들〉을 살펴보자. 이 작품에는 보색효과가 적극적으로 사용되었다. 당시 모로코인들은 의상이나 집안 인테리어에 보색을 사용하고 있었고 들라크루아는 그 기법을 배우게 된다. 보색효과란 빨강과 녹색, 파랑과 주황, 노랑과 남색 이런 식으로 색상을 병치시키는 것을 말한다. 예컨대 중앙의 여자 왼편에 있는 창문을 보면 빨강과 녹색으로 표현하였고 여인들이 입고 있는 옷을 보더라도 주황색과 파란색으로 표현한다. 이런 식으로 색을 배치한 결과 그림의 느낌이 뜨겁고 정열적으로 바뀌었다. 무언가 불타오르는 듯한 느낌이랄까? 이렇게 들라크루아는 다양한 색채를 이용하여 감정과 정열이 넘치는 낭만주의를 완성한다. 이것이 바로 그의 그림 세계가 보여준 특색이다. 들라크루아가 보여준 보색 대비는 훗날 쇠라와 마티스에게 큰 영향을 준다.

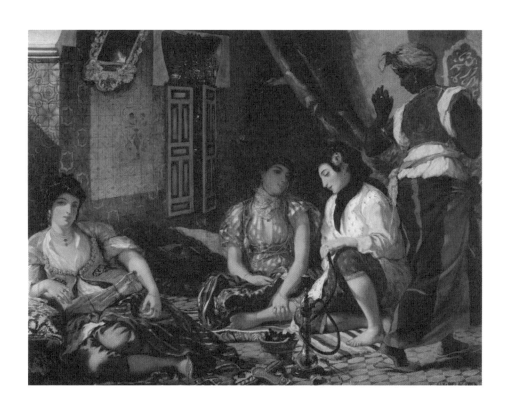

외젠 들라크루아, 〈알제리 여인들〉, 1834

들라크루아의 작품은 현실에 기반을 두는 경우가 많다. 특히 전쟁과 혁명 속에서 인간이 보여주는 잔혹함을 자주 다루었다. 엄청난 혼란 속에서 수많은 사람은 힘든 삶을 경험한다. 엄청난 광기와 수많은 죽음을 목도한다. 혁명에 찬성하든 반대하든, 그 경험은 세계가 나에게 끼친 영향이다. 들라쿠르아 역시 세계에 영향을 받을 수밖에 없었다. 그는 확실히 현실에 관심이 많았고 이를 사람들에게 알리고 싶어 했다. 그렇다고 마치 사진을 보는 듯이 현실을 똑같이 그려내진 않았다. 문학적 상상력을 발휘하고 강한 색감을 이용하여 극적인 느낌을 더하였다. 이렇게 세상을 바라보는 자신만의 시선을 만들어나갔다. 이것이 들라크루아의 그림 세계이다.

가만히 살펴보면 프랑스 대혁명의 과정에서 크게 세 가지 미술이 유행하는 것을 알 수 있다. 첫 번째는 루이 다비드의 신고전주의이고 두 번째는 들라크루아의 낭만주의이며 세 번째는 곧이어 살펴볼 쿠르베의 사실주의이다. 100년이 채 되지 않는 짧은 시기 동안의 사회 변화가 예술에 엄청난 영향을 끼친 것이다. 하지만 낭만주의의 인기는 1848년을 기점으로 조금씩 꺾여 들어간다. 1848년에 또다시 혁명이 터졌기 때문이다. 새로운 혁명 이후 상상력이 가미 되지 않은 있는 그대로의 현실을 담아내려는 사실주의 화풍이 등장한다. 이렇게 낭만주의는 사실주의에 조금씩 자리를 내어준다.

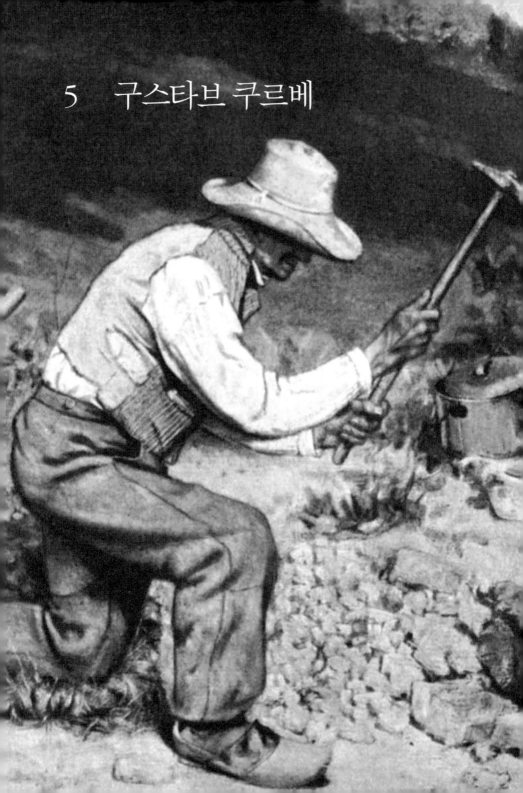

5　구스타브 쿠르베

장발장이 훔친 빵 한 조각이
새로운 예술을 불러왔다던데?

배가 고파 죽을 지경인데 먹을 것이 없다면? 내 삶은 너무나 비참한데 남들은 행복해 보인다면 어떤 생각이 들까? 장발장은 배고픈 아이들을 위해 빵 한 조각을 훔쳤다. 닥치는 대로 일했지만 조금도 상황은 나아지지 않았다. 혹독한 겨울이 오자 정말로 어떤 일도 할 수 없게 되었고 그때 빵 한 조각을 훔쳤다. 그 죄로 무려 19년이라는 세월 동안 감옥에 갇힌다. 장발장이 석방됐을 때 나폴레옹은 이미 몰락했고 루이 18세가 새로운 왕이 되었다. 그럼 세상은 나아졌을까? 좀 더 나은 삶을 위해 혁명을 일으켰지만 변한 건 아무것도 없다. 비참한 사람들의 삶은 여전히 그대로이다.

소설 레미제라블은 제1공화국(1815년)에서 7월 혁명(1830년)까지의 시기를 다루는데, 당시 비참했던 서민의 삶을 잘 묘사하고 있다. 프랑스 대혁명부터 나폴레옹을 거쳐 7월 혁명까지. 혁명이 무슨 취미도 아닐 텐데, 계속해서 무언가를 바꾸려는 이유는 좀 더 나은 삶을 위해서이다. 하지만 아무리 혁명을 일으켜도 지금 당장 먹을 빵이 부족하다면 어떻게 해야 할까?

세상은 위대한데 내 삶은 너무나 비참해!

아돌프 멘첼(Adolph Menzel, 1815~1905)의 〈공장 풍경〉을 보면 당시 노동자들의 모습이 사실적으로 담겨 있다. 아주 험하고 힘들어 보이는 광경이다. 노동의 신성함? 그딴 건 전혀 느껴지지 않는다. 저렇게 해서라도 살아야만 하는 삶이 엿보이며 어쩌면 저 일이라도 할 수 있으니 얼마나 다행인가? 그런 느낌마저 든다. 이런 상황에서 예술은 변화를 꿈꾸기 시작한다. 새로운 예술은 이상과 낭만이 아닌 있는 그대로의 현실을 보려 한다. 미술의 역사에서 우리가 살아가는 일상적인 모습은 거의 다루어지지 않았다. 아름답지 않다고 생각했기 때문이다. 하지만 19세기 후반에 이르러 본격적으로 진짜 삶의 모습을 다루는 예술이 등장한다. 그것도 비루한 현실을 다루는데, 이것을 사실주의라고 부른다.

새로운 변화에는 콩트(Isidore Marie Auguste Comte, 1789~1857)의 실증주의 철학도 한몫하였다. 콩트는 추상적인 인간상을 거부하고 좀 더 구체적이면서 실천적인 삶을 살아가는 인간에게 관심을 가진다. 그에 따르면 철학은 보통 사람들의 삶을 변화시킬 수 있어야 하고 이는 삶을 정확

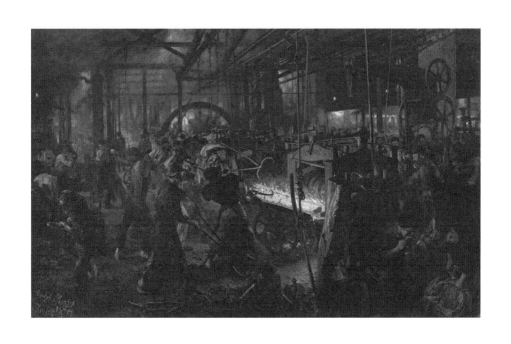

아돌프 멘첼, 〈공장 풍경〉, 1875

히 분석할 수 있을 때 가능하다.[8] 더불어 종교는 실생활과 너무 동떨어져 있기 때문에 큰 의미가 없다고 생각한다.[9] 따라서 실증주의는 일상에서 종교적이고 낭만적인 것들을 전부 걷어낸다. 이제 낭만적 환상은 설 자리가 없다. 오로지 관심 있는 것은 눈앞에 보이는 있는 그대로의 사실 그 자체이다. 따라서 이상적인 아름다움을 다루는 예술은 점차 힘을 잃게 된다. 그것은 가짜이기 때문이다.

1848년 2월 더는 견딜 수 없었던 사람들이 다시금 혁명을 일으킨다. 장발장의 이야기는 1830년 7월에 끝났지만, 그 이후 달라진 건 아무것도 없었다. 간단하게 이야기를 풀어보자면 7월 혁명 이후, 루이 필리프가 새로운 왕으로 등극한다. 하지만 루이는 부유한 부르주아에게 너무 많은 권력을 실어준다. 특히 문제가 된 것이 선거권인데 재산이 적으면 투표를 할 수 없었다. 한마디로 노동자는 투표도 할 수 없었다. 사실 이쯤 되면 무엇을 위해 긴 세월을 싸워 온 건지 알 수도 없을 지경이다. 화가 난 노동자들은 또다시 혁명을 일으킨다. 2월 혁명은 기존 혁명과 분명한 차이점이 있다. 프랑스 대혁명이 부르주아와 노동자가 함께 했다면 7월 혁명은 부르주아에게 많은 힘이 실린다. 그리고 2월 혁명은 노동자만을 위한 혁명이다. 이 차이는 꽤 큰 변화를 불러오게 된다.

당시 사실주의 회화의 선두자였던 구스타브 쿠르베(Gustave Courbet, 1819~1877)는 7월 혁명은 부르주아 중심의 가짜 혁명에 불과하고 2월 혁명이야말로 진정한 혁명이라고 생각한다. 처음으로 노동자가 중심이 된

8. 오귀스트 콩트 『실증주의 서설』, 김점석 옮김, 한길사, p35
9. 위의 책, p38

구스타브 쿠르베, 〈바리케이드〉, 1848

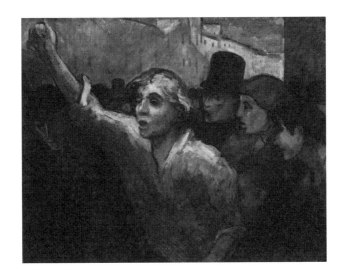

오노레 도미에, 〈폭동〉, 1848

혁명이었기 때문이다. 하지만 그렇다고 갑자기 노동자가 중심이 되는 세상이 오지는 않는다. 아직까지 노동자가 중심인 세상은 더 먼 이야기이다. 쿠르베와 도미에 같은 사실주의 화가들은 당시 거리의 모습을 있는 그대로 화폭에 담아 부당한 현실을 고발하고자 했다. 여기에 낭만이 낄 자리는 없었다. 이런 시대적 상황을 표현한 것이 바로 쿠르베의 〈바리케이트〉와 도미에의 〈폭동〉인 것이다.

도대체 이 그림의 의미는 무엇이지? 뭐긴 서민의 삶이지!

1850년 쿠르베는 살롱전에 〈오르낭의 매장〉을 출품하고 수많은 악평을 받는다. 가로만 거의 7M에 육박하는 거대한 작품으로 서민들의 장례식을 다루고 있다. 사실 현대인의 시선으로 보자면 큰 문제 없어 보이는데 당시에는 미술계에 대한 도전으로 받아들여졌다. 전통과는 너무나도 거리가 멀었기 때문이다. 과거부터 장례식 그림은 천사가 천국으로 떠나는 고인의 마지막을 축복해주는 경건한 분위기로 연출하였다. 그런데 이 작품은 뭔가? 도대체 무슨 의미인지 알 수가 없다. 경건함은 온데간데없고 도리어 산만함으로 가득 차 있다.

먼 산을 보고 있는 사람들과 대충 파놓은 구덩이, 심지어 그 옆에는 개까지 한 마리 있다. 천사가 내려와 축복해주는 경건함은 어디에도 찾아볼 수 없다. 그런데 이런 그림을 초대형으로 그렸으니 도대체 목적이 뭔지 이해할 수 없었다. 그런데 사실 생각해보면 이게 장례식의 진짜 모습이기도 하다. 솔직히 타인의 죽음이라는 것은 나의 일은 아니지 않는가? 가족들에게는 세상이 무너지는 일이지만, 그 외 사람들에겐 지루한

구스타브 쿠르베, 〈오르낭의 매장〉, 1849~1850

일상일 수도 있다. 그게 죽음의 냉혹한 현실이고 쿠르베는 그 지점을 화폭에 담아낸다.

당시 쿠르베는 푸르동이 주장한 예술의 사회적 공익성이라는 명제에 깊이 공감한다. 그래서 당시를 살아가고 있었던 사람들의 현실적인 모습을 화폭에 담는다. 그림을 통해 고상한 이야기를 나누는 것이 아니라, 일반적인 서민이 살아가는 모습을 보고 공감하길 바랐던 것이다. 쿠르베는 냉정한 현실을 있는 그대로 표현하였고 이를 통해 세상을 정확히 인식하기를 원했다. 따라서 그는 이상적인 아름다움에 대해선 전혀 관심이 없었고 낭만적인 표현에도 크게 관심이 없었다.

사회주의에 많이 경도된 사람이지만 의외로 정치적 메시지를 적극적으로 남기진 않았다. 이 부분이 다비드와의 엄청난 차이점이다. 신고전주의의 자크 루이 다비드는 수시로 정치적 메시지가 담긴 그림을 남겼지만, 쿠르베는 자신의 그림이 선동의 도구로 전락하는 것을 경계하였다. 오로지 당대 사람들의 삶을 보여주고 싶었을 뿐이다. 이것이 바로 쿠르베가 추구하는 사실주의 화풍이다.

천사를 보여주면 천사를 그려주겠다

쿠르베의 〈세상의 기원〉은 여러 가지로 충격적인 작품이다. 여성의 성기를 저렇게 적나라하게 표현한 작품이 있었던가? 엉덩이와 젖가슴의 그림으로 유명했던 로코코 양식의 그림도 저 정도로 적나라하진 않았다. 정말로 충격적인 작품을 내놓은 것이다. 서양 미술에 등장하는 여

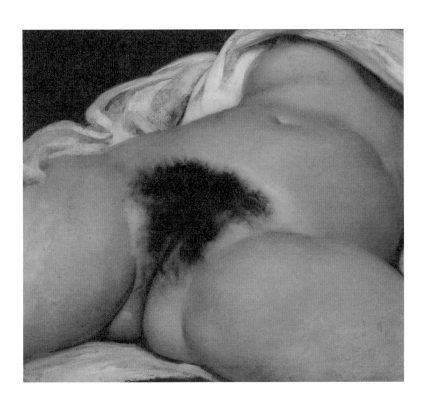

구스타브 쿠르베, 〈세상의 기원〉, 1866

성들은 몇몇으로 한정되어 있다. 첫째는 그리스의 여신이고 둘째는 성모이며 셋째는 고귀한 부인이다. 나체를 그리는 건 쉽지 않은 일이었다. 그리스 여신을 다룬다는 명목 아래에서만 나체를 그릴 수 있었다.

그런데 이 작품은 성기만으로 화폭을 가득 채워버린다. 도대체 이 작품을 어떻게 이해해야 할까? 과거에는 모성을 표현하기 위해 젖가슴을 활용하는 경우가 많았다. 젖가슴은 아이의 탄생과 양육을 상징하는 의미를 가졌기 때문이다. 그런데 쿠르베는 진짜 인간이 태어나는 곳은 여성의 성기라고 말하며 이것이 바로 진짜 현실이라고 주장한다.

사실 쿠르베의 생각에 공감이 되기도 한다. TV 속의 연예인들은 정말 아름답지만 나는 그냥 배 나온 아저씨일 뿐이다. 그럼 못난 나 자신을 경멸해야 할까? 사실 유명한 스타들의 모습은 현실과는 동떨어져 있는 아름다운 가상일 뿐이다. 미술사에서 그리스 여신도 마찬가지이다. 상상에서만 존재하는 경이로운 여신만 다루는 게 무슨 의미가 있을까? 지금 내 눈앞에 있는 비루한 현실이야말로 진짜인데.

과거 고전주의 화가들은 이상적인 아름다움만이 유일하게 가치 있는 것으로 생각했다. 하지만 쿠르베는 현실을 살아가는 인간으로서, 내가 발 딛고 있는 땅 위의 것을 표현한다. 그래서 그는 천사를 그려 달라는 말에 나는 천사를 본 적이 없으니 그릴 수 없다고 대답한다. 그는 현실을 이상화하지 않았고 낭만적으로 바라보지도 않는다. 그의 관심은 오로지 현실 그 자체였다. 따라서 쿠르베는 고전주의와 낭만주의의 생각에 동의하기 힘들었다.

사실 고전주의와 낭만주의는 인간을 추상적이고 관념적으로 바라보는 경향이 있다. 고전주의는 인간의 영웅적이고 비극적인 면모를 강조하였고 낭만주의는 정열적이고 감상적 표현을 과하게 부여한다. 한마디로 대상을 이상화하거나 감정적으로 대하는데 뛰어난 것이다. 반면 사실주의는 이러한 화풍과 정확히 대척점을 이룬다.

쿠르베의 생각이 가장 잘 드러나는 작품은 바로 〈돌 깨는 남자〉이다. 모자를 쓴 가난한 남자가 무릎을 꿇은 채 힘겹게 돌을 깨고 있으며 그 옆의 아이는 학교에 가지 못한 채 일을 돕고 있다. 그들의 옷차림이나 다 해진 신발을 보고 있으면 얼마나 고된 일을 하고 있는지 절실하게 느껴진다. 이 작품 속 어디에서도 삶의 낭만은 찾아볼 수 없다.

그런데 가만히 생각해보면 밀레도 이것과 비슷한 그림을 그리지 않았던가? 〈이삭 줍는 여인들〉은 농민이 일하고 있는 모습을 담았다. 그런데 〈돌 깨는 남자〉와 비교해보면 느낌이 꽤 다르다. 밀레의 그림에서는 목가적인 풍경과 노동의 경건함이 느껴지지만, 쿠르베의 그림에선 오로지 삶의 고통과 비루함만이 가득하다. 당시 평론가들은 〈돌 깨는 남자〉를 두고 아무런 의미도 없는 추한 그림이라고 비난한다. 하지만 쿠르베는 추한 것이야말로 진정한 삶의 모습이라고 대답한다.

드디어 노동자의 세상이 열리긴 했는데

1870년 프랑스-프로이센 전쟁이 터지고 1871년 파리가 함락된다. 프랑스-프로이센 전쟁은 독일의 통일을 이루려는 프로이센과 이를 막으

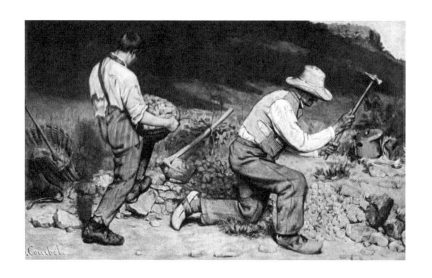

구스타브 쿠르베, 〈돌 깨는 남자〉, 1849

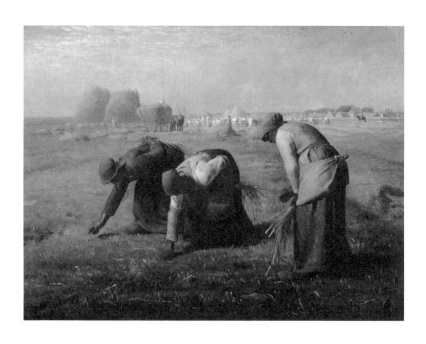

장 프랑수아 밀레, 〈이삭 줍는 여인들〉, 1857

려는 프랑스 사이에서 벌어진 사건으로 프랑스의 패전으로 마무리된다. 이렇게 제2제정이 막을 내리고 제3공화국으로 돌입한다. 하지만 곧바로 공화국이 성립된 것은 아니었다. 아주 짧은 시기 사회주의 정부인 파리 코뮌(1871년 3월 28일~5월 28일)이 형성되었기 때문이다. 파리 코뮌은 노동자를 중심으로 성립된 사회주의 자치 정부였다. 코뮌 정부는 사회를 혁신적으로 바꾸기 시작한다. 예컨대 교육위원회는 초등교육을 무료 의무교육으로 바꾸고 직업학교를 많이 설립하여 교육 전반의 질을 끌어올린다. 하지만 코뮌 정부는 딱 2달 만에 정부군에 의해 와해된다.

쿠르베도 파리 코뮌에 적극적으로 참여하여 예술가 총연맹 위원장을 맡는다. 정부 조직으로부터 완전히 해방된 자유로운 예술을 추구하며 이를 위해 에콜 데 보자르(프랑스 국립 미술학교)와 살롱전의 권위를 무너뜨린다. 그리고 예술가 각자의 독립성을 보장하고자 한다. 사실 쿠르베의 이런 행동은 충분히 이해할 수 있는 것들이다.

당시 살롱전은 화가들의 등용문이자 최고의 전시회로서 이곳에서 인정받아야만 화가로서 성공할 수 있었다. 그런데 살롱은 항상 고전주의 화풍만을 중시하였고 그 외의 것들은 좋게 평가하지 않았다. 쿠르베는 파리 화단의 보수성을 없애버리고 싶었을 것이다. 그래서 자유로운 예술 활동을 보장하는 예술가 연합을 구성한 것이다. 하지만 쿠르베는 얼마 지나지 않아 위원장을 사임한다. 파리 코뮌 정부가 너무 과격한 행동을 했기 때문이다.

먼저 코뮌 정부는 루브르에 걸려있던 들라크루아의 〈민중을 이끄는 자유의 여신〉을 철거해버린다. 이건 정말 충격적인 사건이었는데, 혁명

을 낭만적으로 보이게 하는 그림이 마음에 들지 않았기 때문이다. 들라크루아의 작품은 노동자 계층의 고통을 담아내지 못하고 부르주아 중심의 혁명을 보여주고 있을 뿐이라고 생각한다. 더불어 프랑스의 삼색기는 노동자를 상징하기보다는 국가적 애국심을 강요할 뿐이라고 여긴다. 사실 코뮌 정부는 7월 혁명 자체를 부르주아 혁명이라고 여겼기 때문에 이 작품을 좋게 보긴 힘들었을 것이다.

다음으로 나폴레옹 방돔 기념비[10]를 파괴해버린다. 이것은 나폴레옹이 건립한 제1제정기념탑이다. 쿠르베는 기념탑을 이전하길 원했는데 코뮌 정부는 기념탑이 미적 가치가 없고 제국주의 왕조를 상징한다는 이유로 해체해버린다. 그리고 얼마 지나지 않아 코뮌 정부가 붕괴한다. 코뮌 관계자들은 군사 재판에 회부되는데 방돔 기념비를 철거한 것이 문제가 된다. 새로운 정부는 기념탑을 복원하기로 하고 모든 책임을 쿠르베에게 지운다. 쿠르베는 벌금으로 막대한 복원 비용을 부담해야 했고 그 때문에 모든 재산과 작품을 압류당한다. 그 이후 1873년 쿠르베는 스위스로 망명하게 되고 1877년 그곳에서 생을 마감한다. 이렇게 쿠르베의 혁신적인 예술 개혁은 짧은 코뮌 정부와 함께 막을 내린다.

길고 긴 혁명도 이제 끝이 보이기 시작한다. 프랑스 대혁명 이후 혼란스러운 세상 속에서 정말 다양한 미술 화파가 등장한다. 그들을 보고 있자면 세상을 바라보는 관점은 정말 다양하다는 것을 느낀다. 똑같은 사건을 보더라도 제각기 다른 것을 느끼고 다르게 표현할 수 있다. 누군가는 혁명에서 교훈을 찾고자 하고 또 다른 누구는 넘쳐흐르는 열정을 읽

10. 사진 출처 Wikimedia Commons 작가 Markus Mark – Public Domain

어낸다. 제각기 혁명을 바라보는 나름의 관점을 남긴 것이다. 하지만 누구도 고통스러운 현실을 있는 그대로 받아들이진 못했다. 쿠르베가 본 것은 바로 현실 그 자체였고 그것이 그가 남긴 예술이었다.

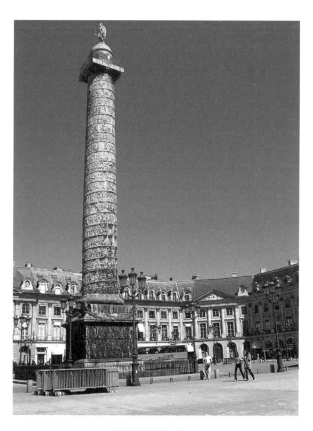

나폴레옹의 방돔 기념비

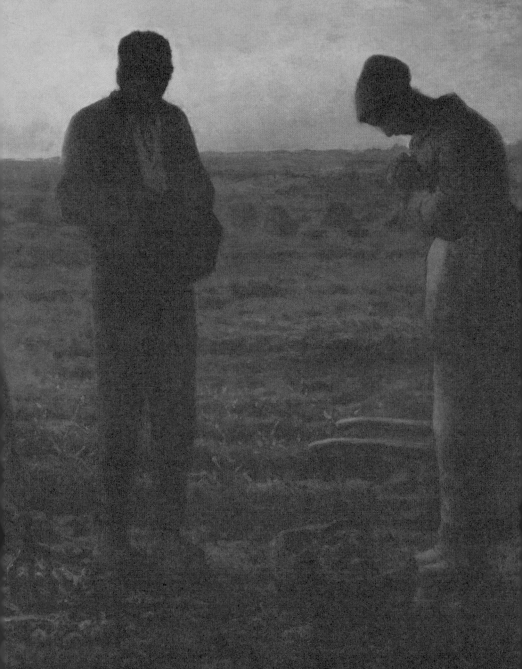

6 장 프랑수아 밀레

세상에서 가짜 그림이
가장 많은 밀레, 그 이유는 무엇일까?

어렸을 적, 이발소에 가면 항상 벽에 걸려있던 그림이 있었다. 해 질 녘 시골 들판에서 두 명의 남녀가 고개를 숙이고 있는 작품, 바로 〈만종〉이다. 이발소뿐만 아니라 사람들이 모이는 장소엔 어김없이 〈만종〉이 걸려있었다. 아마 미술사에서 가장 복제가 많이 된 그림을 골라보면 밀레의 작품들은 세 손가락 안에 반드시 들어갈 것이다. 그의 작품들은 대부분 농촌 풍경을 다루고 있는데, 그것이 뭔가 편안한 느낌을 주기에 인기가 많은 것 같다. 재미있는 건, 그림은 정말 많이 봐서 익숙하지만, 정작 밀레에 대해 아는 사람은 거의 없다고 보아도 무방하다. 그림은 너무나도 유명하지만, 화가는 잘 모르는 아이러니라고나 할까?

야한 그림이나 그리던 밀레?

장 크랑수아 밀레(Jean-François Millet, 1814~1875)가 농촌 풍경을 많이 그린 이유는 농촌 출신이기 때문이다. 그는 절벽으로 둘러싸인 바닷가의 작은 농촌 마을에서 태어났다. 어려서부터 풀베기, 짚단 묶기, 키질하기, 거름주기, 씨 뿌리기 등 농사꾼으로 익혀야 할 자질을 배웠다. 말 그대로 뼛속까지 시골 사람이다. 그림에도 상당히 소질이 있어서 일찌감치 파리로 유학을 한다.

한적한 시골에 살던 소년이 파리에 가면 어떤 느낌을 받을까? 거대한 도시에 흠뻑 빠져 흥분할 수도 있고 아니면 거대함에 압도당해 두려움을 느낄 수도 있다. 밀레는 후자였다. "파리의 좁은 길과 냄새와 공기 때문에 나는 머리가 아프고 질식할 지경이었다. 오열을 참을 수 없을 정도였다. 이런 감정을 이겨내 보려 했지만 허사였다."[11] 너무 많은 사람과 대로를 가득 메운 마차들, 파리의 풍경은 너무 낯설고 기이하게 느껴졌다. 대도시 생활에 적응하지 못하자 여러 가지 문제가 생기게 된다. 특히 생계 문제가 심각했었다.

〈누워 있는 여자〉는 당시 밀레의 고충을 잘 보여주는 작품이다. 먼저 젊은 여자의 벌거벗은 뒷모습이 보인다. 마치 누군가를 유혹하듯 엉덩이를 살짝 내보이는 모습이 적나라하다. 정말로 야한 그림을 그린 건데, 우리가 흔히 아는 밀레는 만종과 같은 경건한 그림을 그리던 화가 아니었나? 그런 그가 이런 그림을? 실로 놀라운 일이 아닐 수 없다. 그럼 왜

11. 알프레드 상시에 『자연을 사랑한 화가 밀레』 정진국 옮김, 곰 출판사, p57

장 크랑수아 밀레, 〈누워 있는 여자〉, 1844~1845

이런 작품을 남겼을까? 여기에는 나름의 사연이 있다.

파리에 적응하지 못한 밀레는 정말 가난하게 살았다. 생계의 절박함은 나날이 심각해졌고 그림을 팔려고 노력해봤지만 아무 소용이 없었다. 당시 결혼도 했었는데 부인이 결핵에 걸린다. 아픈 아내를 돌보며 예술 활동을 하는 건 너무나 힘든 일이었다. 가정생활은 조금도 나아지지 않았고 매일 같이 배고픔과 싸워야 했다. 비누 하나 살 돈도 없을 지경이었으니깐. 결국, 밀레는 돈을 벌기 위해서 그림을 그리기 시작한다. 그때 선택한 것이 바로 누드였다. 게다가 그는 누드를 정말로 잘 그렸다. 오죽하면 가슴과 엉덩이의 대가라는 별명까지 얻었을까? 〈누워 있는 여자〉를 다시 살펴보자. 검붉은 커튼에 감싸인 하얀색 침대보. 그 위로 벌거벗은 여인의 허리와 엉덩이 굴곡이 여실히 드러난다. 매우 섬세한 그림으로 마치 로코코 양식의 누드화를 보는 것 같은 느낌이다. 이러한 밀레의 작품을 두고 화사 양식이라고 부른다.

그러던 어느 날 밀레는 아주 충격적인 사건을 경험한다. 한날은 길을 걷다 우연히 자신의 누드화가 걸린 화방을 지나친다. 그때 자신의 작품을 구경하던 두 청년의 대화를 엿듣는다. "너 이 그림을 누가 그렸는지 알아? 이건 누드나 그리는 밀레라는 화가야."[12] 밀레는 이 말에 너무 큰 상처를 받고 두 번 다시 누드를 그리지 않겠다고 결심한다.

12. 알프레드 상시에 『자연을 사랑한 화가 밀레』 정진국 옮김. 곰 출판사. p129

내가 제일 잘 아는 건 농촌 풍경

누드 그림을 그리지 않겠다고 결심한 후, 밀레는 자신이 제일 잘 알고 관심있는 것을 그리기 시작한다. 바로 농촌 풍경이다. 완전 깡촌에서 농부로 자랐으니 고향을 싫어할 수도 있을법한데 그는 전혀 그렇지 않았다. 담담히 어린 시절부터 흔히 보아온 것을 다룬다. 그중 가장 중요한 작품은 바로 〈키질하는 사람〉이다.

"밀레 씨의 그림은 깔끔한 부르주아에게 부아가 나게 할 법한 것들뿐이다. 그는 고운 기름도 사용하지 않고 어떤 광택제로도 변질되지 않을 색채의 장인으로서 거친 화폭에 흙손질을 한 셈이다. … 무릎을 굽히고 키질하는 사람은 황금빛에 물든 먼지 기둥 한가운데에서 허공에 날아오른 알곡을 보여주면서, 당당하게 몸을 젖힌다. 그 색채도 훌륭하다. 머리에 동여맨 붉은 수건과 닳아빠진 파란 누더기는 나름의 그윽한 맛을 낸다. 허공에 흩어지는 알곡을 이보다 더 잘 표현할 수 있을까. 이 그림을 바라보노라면 재채기가 절로 나온다. - 테오필 고티에" [13]

시인 테오필 고티에는 실로 엄청난 극찬을 남겼다. 농부가 당당하게 키질하는 모습이 인상 깊으면서 허공으로 떠오르는 알곡을 보면 재채기가 나올 정도로 사실적이다. 사실주의의 전형이라고 보아도 무방한 작품이다. 그런데 이게 살롱전에 덜컥 당선되어 버린다. 살롱은 고전주의 작품들 위주로 당선되는 곳 아니었나? 〈키질하는 사람〉은 고전주의도 아닐뿐더러 그림의 역사에서 거의 다루어지지 않았던 농부를 그린 작품

13. 알프레드 상시에 『자연을 사랑한 화가 밀레』 정진국 옮김. 곰 출판사. p122

장 크랑수아 밀레, 〈키질하는 사람〉, 1847∼1848

이다. 사실상 살롱에 당선될 수가 없는 주제인데 당선되어 버린 것이다. 이게 어떻게 가능했을까? 여기에도 나름의 사연이 있다.

먼저 역사적 상황을 살펴보자. 1848년 프랑스에서 2월 혁명이 터지고 제2공화국(1848~1852)이 들어선다. 이때 나폴레옹의 조카인 루이 보나파르트가 대통령으로 선출된다. 1848년 혁명은 철저하게 노동자 위주의 혁명이었기 때문에 기존의 부르주아를 위한 제도들을 많이 수정하게 된다. 그때 살롱전에서 아주 잠깐 심사 제도가 사라진다. 짧은 순간 예술은 자유를 얻었고 그 덕분에 밀레의 작품도 당선된 것이다. 하지만 경제적으로 나아진 건 아무것도 없었다. 말 그대로 너도나도 모두 입선에 성공했기 때문이다. 게다가 혁명의 여파로 예술품 구매가 거의 중단되어 버리고, 프랑스 경제 상황도 상당히 안 좋았다. 그 결과 대부분의 화가는 입에 풀칠이나 간신히 할 정도로 상황이 안 좋아진다.

시골 풍경을 담으려면 시골로 가야지!

"시골 사람들이 얼마나 파종을 신중하게 하던가. 땅을 갈아엎고, 비료를 주고, 가래질을 하는 것, 이 모든 것이 무심한 듯 보여도 놀라운 열의로 해낸다. 흰 씨앗 통을 둘러매고, 왼손으로 그것을 감싸 쥐고 씨앗을 뿌리면서 사람들은 새해의 희망을 뿌린다. 그렇게 일종의 성스러운 임무를 수행한다. … 생명은 씨앗이다."[14]

1849년 밀레는 퐁텐블로 숲Forêt de Fontainebleau 인근에 있는 바르비종

14. 알프레드 상시에, 『자연을 사랑한 화가 밀레』, 정진국 옮김, 곰 출판사, p142

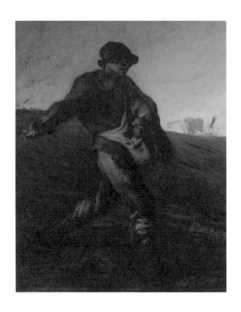

장 크랑수아 밀레, 〈씨부리는 사람〉, 1850

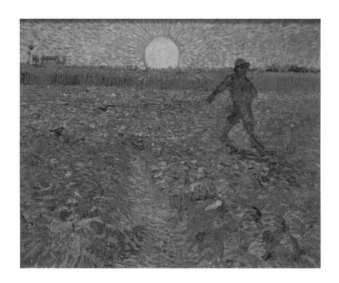

빈센트 반 고흐, 〈씨뿌리는 사람〉, 1888

Barbizon에 자리 잡는다. 스무 가구 정도가 살던 아주 작은 마을이었는데 밀레에게 더할 나위 없이 좋은 안식처였다. 파리에 비해 물가가 정말로 쌌기 때문이다. 당시 바르비종으로 자연 풍경을 그리던 화가들이 많이 모여들었고 이때 터를 잡은 사람들을 바르비종파École de Barbizon라고 부른다. 밀레를 비롯해 루소, 코로, 도비니, 뒤프레 등이 있었다. 이들은 고전주의가 추구하였던 아름다운 가상을 거부하고 실제로 눈앞에 보이는 풍경을 대상으로 삼았다.

밀레는 1850년 살롱전에 〈씨 뿌리는 사람〉을 출품한다. 씨 뿌리는 사람은 바르비종의 평야에서 구상된 그림이지만 등장인물부터 배경까지 전부 고향을 상상하며 그린다. 이 작품은 출품되자마자 엄청난 논란에 휩싸인다. 부르주아 평론가들은 농부가 자신의 처지를 항의하듯 하늘로 기관총을 쏘는 것 같다고 비난을 가한다. 반면 노동자 평론가들은 사회를 향한 불만과 혁명적 저항정신을 읽어낸다. 그럼 밀레 본인은 어떤 생각이었을까? 그는 신중하게 파종을 하는 농부들의 모습을 유심히 그려냈을 뿐이다.

훗날 고흐는 밀레의 많은 작품을 모작한다. 가장 존경하던 화가 중 하나였기 때문이다. 특히 시골에서 직접 살면서 농부들을 담아내는 것에 큰 감동을 한다. 그것이야말로 진정 살아있는 그림이라고 생각했기 때문이다.

시골 사람들의 삶은 비참하기만 할까? 그건 착각이야

밀레는 농부의 삶을 진심으로 친근하게 바라보았다. 힘든 노동과 삶의 투박함 속에서 진정한 인간성이 나온다고 생각했다. 사실 농부의 삶이라는 것이 결코 호락호락할 수는 없다. 뼈 빠지게 일해도 가난하고 삶은 너무나도 힘들다. 그렇다고 그들의 삶이 항상 비참했을 거로 생각하진 말자. 그 속에도 나름의 기쁨과 행복 그리고 숭고함이 담겨있다. 밀레는 위대하지 않은 인간의 위대한 삶을 담아낸다.

농민의 삶에 대한 헌정은 〈이삭 줍는 여인들〉에서 절정에 다다른다. 그림의 뒤쪽을 보면 수확이 끝난 밀 낟가리가 커다랗게 쌓여있다. 하지만 〈이삭 줍는 여인들〉은 저 낟가리와는 아무런 상관이 없다. 당시 이삭 줍는 일은 몹시 가난한 사람들에게 주어지던 일로 동사무소 같은 곳에 가서 허락을 얻어야만 할 수 있는 일이었다. 수확이 끝난 자리에 떨어진 한 톨 한 톨의 낟알을 줍는 여인들의 마음은 어떠할까? 정말 몹시도 고단한 삶이겠지만 희한하게도 그림 속의 여인에게선 왠지 모를 기품이 느껴진다. 이건 아마도 가난한 자들을 바라보는 밀레의 시선이 따뜻했기 때문일 것이다. 타인의 고통에 똑같이 공감하였고 그것을 지극히 표현하고 싶었을 뿐이다. 그래서 그는 묵묵히 일하는 농부를 그리고 또 그렸다.

하지만 아쉽게도 이 작품 역시 좋은 평가를 받지 못한다. 어느 정도였냐면 한 평론가는 지평선 너머로 폭동을 일으키려고 하는 민중의 창이 어른거린다고 말하였다. 그럼 왜 자꾸 이런 평가가 나왔을까? 사실 모든 건 1848년 혁명 때문이다. 당시는 제2공화국 시대로서 기존의 가치관

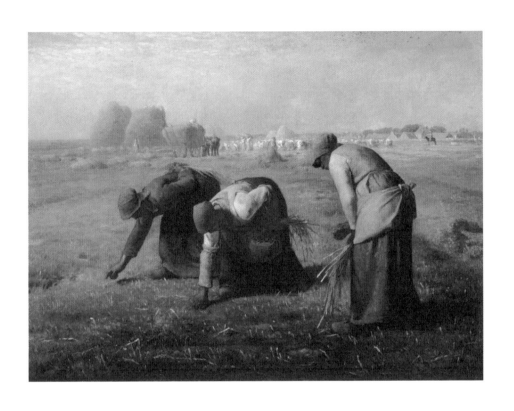

장 크랑수아 밀레, 〈이삭 줍는 여인들〉, 1857

이 무너지고 새로운 이념이 형성되고 있던 시점이었고 예술계도 마찬가지였다. 그러다 보니 밀레의 작품에는 극단적인 두 개의 견해가 항상 대립하게 된다. 보수주의자들은 밀레의 그림에서 혁명의 그림자를 보았고 진보주의자들은 새로운 세상을 향한 사회주의적 이념을 보았기 때문이다. 하지만 정작 밀레 본인은 어느 것에도 관심이 없었다. 그는 단지 농부의 삶을 사랑했을 뿐이었다.

만종은 누구의 품으로?

"〈만종〉은 내가 옛날의 일을 떠올리면서 그린 그림이라네. 옛날에 우리가 밭에서 일할 때, 저녁 종 울리는 소리가 들리면, 어쩌면 그렇게 우리 할머니는 한 번도 잊지 않고 꼬박꼬박 우리 일손을 멈추게 하고는 삼종기도를 올리게 하셨는지 모르겠어. 그럼 우리는 모자를 손에 꼭 쥐고서 아주 경건하게 고인이 된 불쌍한 사람들을 위해 기도를 드리곤 했지.
– 밀레가 친구에게"[15]

'만종'은 저녁 무렵 교회에서 치는 종을 말한다. 가톨릭에서는 하루에 3번, 새벽 6시, 정오 12시, 저녁 6시에 각각 종을 친다. 그때마다 기도하는 데 이를 삼종기도라고 한다. '만종'은 이중 저녁 6시를 가리킨다. 그림의 전체적인 느낌은 굉장히 숭고하다. 해 질 녘의 부드러운 빛이 부부를 감싸 안아 마치 신이 이들을 굽어보는 듯한 느낌을 전해준다. 어머니

15. 즈느비에브 라캉브르, 『창해 ABC북, 밀레』, 창해, 이정임 옮김, p56

장 크랑수아 밀레, 〈만종〉, 1857~1859

의 품처럼 아늑하다고 해야 할까?

〈만종〉은 우여곡절이 많은 작품이다. 어느 미국인의 주문으로 작품을 완성했는데 갑자기 구매를 거부하게 된다. 결국, 이 작품은 2,000프랑에 벨기에 귀족 파프뢰에게 팔리고 그 뒤 여러 사람의 수중을 전전하면서 가격이 급격히 오른다. 그러다 1889년 7월 〈만종〉이 경매로 시장에 나온다. 당시 내로라하는 화상과 수집가들이 다 모여들었는데 그중 미국 미술 연합 대표와 프랑스 미술부 장관이 있었다. 곧이어 〈만종〉을 둘러싸고 미국과 프랑스의 자존심 싸움이 벌어진다. 두 나라는 〈만종〉을 가지기 위해 비싼 값을 부르기 시작했고 결국 프랑스가 55만 3,000프랑에 낙찰받는다. 하지만 프랑스 정부는 돈이 없다며 값을 치르길 거부하였고 결국 그림은 미국의 손으로 들어간다. 하지만 1년 뒤 프랑스 갑부인 알프레드 쇼샤르가 80만 프랑에 다시 그림을 사들이게 되고 이를 루브르에 기증한다. 지금은 오르세 미술관에 전시되어 있다.

불같이 화를 낸 밀레

루이 보나파르트가 황제가 되면서 제2제정(1852~1870)이 시작된다. 이때부터 프랑스는 안정을 되찾았고 이때 바르비종파의 그림이 엄청난 인기를 얻는다. 그 결과, 밀레의 명성도 덩달아 올라가 그림도 많이 팔린다. 1868년에는 레지옹도뇌르 훈장까지 받았다. 말 그대로 말년에 확 풀리기 시작한 것이다.

1868년 그림 애호가 아트만이 사계 연작을 주문하였고 밀레는 계절

밀레, 〈봄〉, 1868~1873

밀레, 〈여름〉, 1868~1874

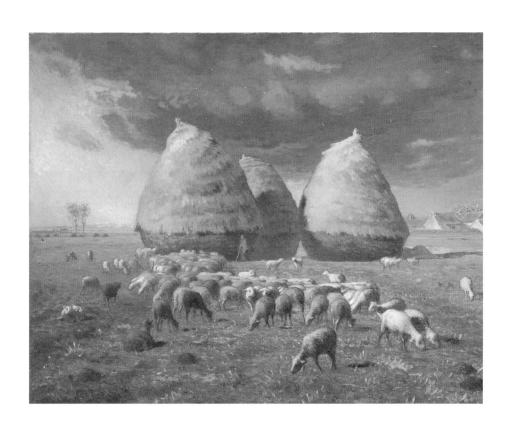

밀레, 〈가을〉, 1868~1874

의 변화에 맞춰 농촌의 삶을 표현한다. 매우 아름다운 풍경화인데 계절의 변화에 맞추어 농사의 주기를 완전하게 표현한다. 개인적으로 제일 처음 만난 밀레의 작품은 〈봄〉이었다. 〈봄〉은 정말 환상적인 풍경을 보여준다. 폭풍이 지나간 어둠 속에 떠오른 밝은 빛줄기가 내리쬐고 있으며 그 아래로 새싹과 꽃핀 나무들이 밝게 빛나고 있다. 반짝반짝 빛나는 그 느낌이 너무나도 신비로웠다. 눈을 뗄 수가 없었다. 〈여름〉을 보면 멀리 도리깨로 타작질을 하는 남자들이 보이고 여자들은 메밀을 거둬들이고 있다. 그림의 전체적인 분위기가 매우 밝고 활기차다. 〈가을〉은 잔뜩 낀 먹구름 아래로 짚더미가 쌓여있는 모습이 보인다. 이렇듯 사계는 농부와 자연이 함께 대화하는 듯한 느낌으로 그려진다. 아쉽게도 〈겨울〉은 미완성으로 남는다.

1870년이 되자 밀레는 더 유명해진다. 자신에게 엄청난 비난을 가했던 살롱전의 심사 위원으로 뽑힌다. 정말 엄청난 영예가 아닐 수 없었다. 하지만 프랑스-프로이센 전쟁이 터지면서 뭐하나 해보지도 못하고 고향 근처 셰르부르로 떠난다. 그곳에서 파리가 프로이센에 의해 포위되어 굶주린 파리 시민들이 개와 고양이 급기야 쥐까지 잡아먹고 있다는 소문을 듣는다. 매우 심란해진 밀레는 이때 거의 그림을 그리지 않는다.

전쟁은 마무리되었지만, 이번엔 파리 코뮌이 들어선다. 당시 쿠르베는 예술가 연맹을 설립하여 47명의 위원을 선출하는데 이때 밀레의 이름이 들어간다. 아마도 농부의 삶을 많이 다루었으니 사회주의 운동에 적극적으로 참여할 거로 생각한 것 같다. 하지만 그는 불같이 화를 내며 당장 위원에서 자신의 이름을 빼라고 말한다. 밀레는 농부를 사랑했을

뿐 사회주의 이념에는 크게 관심이 없었던 것 같다.

1872년부터는 돈 걱정을 하지 않아도 될 만큼 풍족해진다. 끝도 없이 주문이 들어왔고 그림값도 천정부지로 치솟았다. 평생을 가난과 맞서 싸우다 드디어 성공의 길을 보았는데 그만 병에 걸리고 만다. 지칠 대로 지친 그는 활동을 줄여나가다 1875년 숨을 거둔다. 이제 바르비종 들판에서 과거의 농부들을 찾아보기는 힘들다. 세상이 바뀌었기 때문이다. 하지만 그 시절 그곳에서 보고 들은 농부의 삶은 밀레의 그림 속에 계속해서 남아있다.

7 에두아르 마네

인상파 화가들의 대부 마네!
알고 보면 되게 소심하다고 하던데?

　　1871년 프로이센과의 전쟁으로 폐허가 되어버린 파리. 파리 시민들은 개와 고양이 심지어 쥐까지 잡아먹으며 버텼지만 결국 얻은 것은 상처뿐이다. 화가 난 시민들은 봉기하여 코뮌을 세우기에 이르지만 2개월 만에 철저하게 짓밟힌다. 모든 것이 잿더미로 변해버린 그곳에서 새로운 변화가 일어난다. 전쟁과 혁명이 끝나자 파리는 안정을 되찾기 시작했고 사람들의 생활도 여유로워졌다. 경제는 안정되었고 중산층 계층이 늘어났다. 사람들은 다시금 삶을 시작하였고 예술과 문화를 향유하였다. 그 위에 새로운 예술적 토대가 올려진다. 이 위대한 시대를 두고 벨에포크(1871~1900) 아름다운 시대라고 부른다. 파리의 변화는 눈부셨다. 다양한 예술가들이 파리로 모여들어 뒤섞이고 있었고, 계층 간의 이동

과 융합이 눈에 띄게 활발했다. 한마디로 눈에 띄게 활기찬 도시가 형성된 것이다. 잿더미 위에서 조금씩 발전하는 도시는 새로운 예술을 탐닉하게 했다. 바로 이러한 변화 아래에서 마네를 비롯한 인상주의 친구들이 활동을 시작한다.

아니 도대체 술주정뱅이를 왜 그리는 거야?

한 남자가 허름한 옷을 입고 술을 마시고 있다. 저 사람은 도대체 무슨 생각을 하고 있을까? 뭔가 삶이 힘들어서 술을 마시는 것일까? 아니면 별 볼 일 없는 술주정뱅이에 불과한 것일까? 마네의 〈압생트 마시는 남자〉는 언 듯 보면 뭔가 대단한 의미가 있는 것처럼 보이지만 사실 별 생각 없이 흔한 술주정뱅이를 그린 것에 불과하다. 주변에서 흔히 본 것을 그린 건데 여기에는 나름의 사연이 있다.

1860년부터 파리에 급격한 변화가 시작된다. 과거의 파리는 중세의 느낌이 그대로 남아있는 아주 오래된 도시였다. 건물과 거리는 허물어지고 있었고 악취가 진동했으며 쥐들이 들끓고 있었다. 오죽했으면 당시 황제인 나폴레옹 3세는 쥐들이 우글거리는 폐허에 불과하다고 말했을까? 특히 샹젤리제 거리 근처는 거지 굴이라고 말해도 무방할 정도로 난마처럼 뒤얽힌 뒷골목과 냄새나는 빈민가가 엉망진창으로 뒤섞여 있었다. 답도 없는 도시 파리를 바라보던 나폴레옹 3세는 도시를 싹 밀어버리고 새로운 파리로 정비하기를 명령한다. 그때 파리 시장으로 발탁된 오스만 남작은 도시 전반을 뜯어고치는 계획을 세운다. 먼저 콩코드 광장에서 개선문에 이르는 샹젤리제 거리를 직선으로 만들고 개선문을

에두아르 마네, 〈압생트 마시는 남자〉, 1859

중심으로 방사형으로 도로가 뻗어나가는 형태를 만든다. 오래된 성벽은 죄다 허물고 파리 교외를 도시화한다.

쫓겨난 빈민들과 예술가들은 갈 곳이 없어 값싼 몽마르트르로 몰려간다. 몽마르트르는 아직 도시화가 덜 되어 싸구려 술집과 판잣집이 복잡하게 얽힌 거리였다. 하지만 그곳에 모인 예술가들은 카페나 술집에 모여 떠들썩하게 이야기하고 토론을 즐겼다. 당시 변화의 속도가 얼마나 빨랐으면 보들레르는 이런 문구를 남긴다. "옛 파리의 모습은 이제 보이지 않는다. 도시의 모습은, 아! 사람의 마음보다 더 빨리 변하는구나."[16] 이때부터 파리는 근대 도시로서의 면모를 갖추기 시작한다.

에두아르 마네(Edouard Manet, 1832~1884)는 엄청난 변화 속의 파리에서 태어나고 자랐다. 아버지는 법관이었고 어머니는 외교관의 딸이었다. 마네는 당시 유명한 화가였던 토마 쿠튀르Thomas Couture의 작업실에서 수업을 받았고 당시에 그린 작품이 바로 〈압생트 마시는 남자〉이다. 파리 정비가 시작되기 전 루브르 근처에서 자주 나타났던 술주정뱅이를 모델로 삼았다. 오늘날 루브르와 샹젤리제 거리에는 관광객과 명품으로 가득 차 있지만 1860년대의 그곳엔 술주정뱅이와 빈민들로 가득 차 있었다. 이 작품은 당대의 현실을 정확히 담아낸 사실주의 화풍을 보여준다.

마네는 스승인 쿠튀르에게 이 작품을 보여주지만, 쿠튀르는 압생트 주정뱅이를 그린 혐오스러운 그림이라면서 마네를 비난한다. 솔직히 쿠튀르의 생각이 어느 정도는 이해가 된다. 굳이 술주정뱅이를 그릴 이유

16. 샤를 피에르 보들레르, 『악의 꽃』, 윤영애 옮김, 대산세계문학총서, p218

가 있을까? 도대체 알코올 중독자를 그리는 게 무슨 의미가 있을까? 결국, 이 작품은 수많은 논란 속에서 1859년 살롱전에 낙선한다. 당시 심사위원 중에서는 들라크루아만이 유일하게 관심을 보였다고 전해진다.

파리의 풍경은 너무나도 화려하다

"관현악은 밤의 어둠을 가로질러 축제의, 승리의, 혹은 쾌락의 노래를 내던진다. 야회복은 번들거리면서 땅에 끌리고, 눈길이 서로 마주치고, 한가로운 사람들, 아무것도 한 일이 없기에 피곤한 그들은 몸을 흔들거리며 느슨하게 음악을 음미하는 척한다. 여기에는 풍요로운 것, 행복한 것밖에는 아무것도 없다."[17]

1862년 여름, 튈르리 궁전 정원에서 매주 2회 음악회가 열렸다. 보들레르의 시처럼 그곳엔 여유롭고 한가로운 사람들이 모여들었다. 느슨하게 음악을 들으며 대화를 나눈다. 음악 자체에 관심이 있는 건 아니다. 다만 여유와 분위기를 만끽하고 싶을 뿐이다. 이건 오늘날 현대인들도 흔히 하는 행동 중 하나이다. 음악회나 전시장에 가지만 꼭 관람이 목적이라기보다는 만남과 대화 그리고 품위 자체가 더 중요할 때도 있으니깐.

당시 파리의 중산층은 오페라와 그림을 감상하는 등 수준 높은 문화

17. 샤를 피에르 보들레르, 『파리의 우울』, 황현산 옮김, 문학동네, p37

생활을 즐기고 있었다. 튈르리 궁 정원에서 열리던 음악회는 새로운 유행을 이끌었고 파리에서 열린 만국박람회는 프랑스의 번영과 문화를 과시하는 장이었다. 특히 신흥 중산층은 매년 열리는 미술 전시회인 살롱전에 열광하였고 3천 명이 넘는 사람이 전시장으로 모여들었다. 이 엄청난 모습을 보고 에밀 졸라는 거대한 사람의 소용돌이처럼 보인다고 말한다.

〈튈르리에서의 음악회〉는 파리 사교계의 모습을 담아낸 작품이다. 등장인물은 단순히 중산층 부르주아라는 의미만 가질 뿐, 개개인이 누구인지는 그다지 중요하지 않다. 마네는 여유로운 현대 생활의 풍경을 다룬 최초의 화가이다. 카페나 레스토랑에서 이야기 나누는 모습, 음악회를 즐기는 모습 등 도시 생활을 주로 다루었다. 오직 자신이 살고 있던 그 순간의 풍경에만 관심이 있었다. 그런 의미에서 마네는 사실주의자로 볼 수 있다. 쿠르베가 노동자의 삶에 관심이 많았다면 마네는 파리의 중산층에 관심을 가진다. 마네가 도시 생활에 관심을 가진 이유는 보들레르의 영향 때문이다. 두 사람은 1858년에 처음 만난다. 이때 마네는 26세였고 보들레르는 37세였다. 그 이후 두 사람은 정말 절친한 사이가 된다.

보들레르는 변화하는 파리의 모습에서 영감을 얻어 현대인의 삶이야말로 예술의 중요한 주제가 돼야 한다고 주장한다. 마네는 자연스럽게 보들레르의 생각에 영향을 받는다. 보들레르는 1863년 『현대 생활의 화가』라는 에세이를 발표한다. 그는 현대 화가는 현대의 풍속에 충실해야

에두아르 마네, 〈튈르리에서의 음악회〉, 1862

한다고 주장한다.[18] 한마디로 당시의 모습을 표현하라는 것이다. 어떤 면에선 너무나도 당연한 이야기 같기도 한데, 그의 말을 좀 더 들어보자.

"현대 회화 전시회에서 잠깐 눈을 돌려 보면 우리는 모든 사람들에게 고대의 의상을 입혀 놓은 화가들의 취향에 충격을 받는다. …루이 다비드는 그리스와 로마 시대의 주제를 선택했기 때문에 고대 의상을 입힐 수밖에 없었지만, 오늘날의 화가들은 일반적인 주제들을 선택하면서도 중세나 르네상스의 옷을 입힌다는 차이점이 있다."[19]

무슨 말이냐면, 예컨대 아침 출근길 사람들을 그린다고 해보자. 그럼 양복 차림의 모습을 그려야 할 것이다. 그런데 지하철 안에 한복을 입고 있는 직장인을 그린다면 얼마나 우스꽝스러울까? 이런 일이 당시 파리에서 벌어진 것이다. 〈튈르리의 음악회〉를 보면 전부 양복을 입고 있다. 그런데 파리의 고전주의 화가들은 무조건 르네상스 시절의 옷을 그려놓으니 뭔가 맞지 않는 것이다. 보들레르는 당시 화가들이 무책임할 정도로 과거의 인습에 빠져있다고 생각한다. 그래서 과거의 모습을 현실로 소환하지 말고, 현대의 모습을 정확히 표현해 현실을 새로운 고전으로 만들자고 주장한다. 그럼 현대를 새로운 고전으로 만들자는 것은 어떤 의미일까? 보들레르는 다음과 같이 말한다.

"현대성은 일시적인 것으로부터 영원한 것을 끌어내는 일이다. … 현대성이란 일시적인 것, 순간적인 것, 우연한 것으로 예술의 반을 이루고,

18. 샤를 피에르 보들레르, 『현대 생활의 화가』, 박기현 옮김, 인문서재, p9
19. 샤를 피에르 보들레르, 『현대 생활의 화가』, 박기현 옮김, 인문서재, p34

나머지 반은 영원한 것, 불변의 것이다. 고대의 화가들에게도 각각 저마다의 현대성이 있었다. 이전 세대로부터 우리에게 남겨진 대부분의 아름다운 초상화들은 그 시대의 의상을 입고 있다. … 각 시대에는 그 시대의 풍모와 시선과 미소가 있다. 너무나 자주 변화하는 일시적이고 순간적인 이 요소를 경시하거나 간과해서는 안 된다."[20]

쉽게 말해 우리의 일상 속에서 스쳐 지나가는 순간들에 관심을 가져야 한다는 의미이다. 이것들을 보고 순간적인 것이라고 부른다. 별것 아닌 것처럼 보이는 순간에 관심을 가지는 것이야말로 순간적인 것에서 영원한 것을 끌어내는 방법이다. 이것이 현실을 고전으로 만드는 방법이다. 간단한 예를 들어 어느 화가가 서울의 길거리를 돌아다닌다고 해보자. 그는 길거리에서 도시를 관찰하면서 기억 속에 담을 것이다. 그리고 화실로 돌아와 아까 본 서울의 길거리 풍경을 그린다고 해보자. 화가는 수많은 기억 속에서 어떤 특성을 뽑아낼 것이다. 본 것을 다 그리는 것이 아니라 보편적인 특징을 뽑아내 표현한다.[21] 이렇게 그려낸 작품은 순간적인 지금을 담고 있지만, 보편적인 영원성으로 드러난다. 그래서 보들레르는 고전을 현실로 불러오지 말고, 현실을 고전으로 만들자고 주장한 것이다. 이러한 보들레르의 생각은 마네에게 지속해서 영향을 끼치게 된다.

20. 샤를 피에르 보들레르, 『현대 생활의 화가』, 박기현 옮김, 인문서재, p33~34
21. 칼리니스쿠, 『모더니티의 다섯 얼굴』, 이영욱 외 옮김, 시각과 언어, p67

1863년 낙선전이 열리다

1863년은 미술의 역사에서 가장 중요한 해 중 하나이다. 그 유명한 낙선전이 열렸기 때문이다. 먼저 당시 미술계 분위기를 살펴보자. 계속해서 언급해왔듯, 미술계의 주류는 언제나 고전주의이다. 고전주의자들은 오랜 세월 권력을 쥐고 있었고 프랑스 미술계 전반을 좌지우지할 힘이 있었다. 이들이 권력을 유지할 수 있는 데에는 나름의 이유가 있다.

아카데미인 에콜 데 보자르(Ecole des Beaux-Arts)와 등용문이자 전시회였던 살롱전(Le Salon)은 막강한 영향력을 행사했다. 에콜 데 보자르는 엄격히 선발된 학생만을 대상으로 고전주의 화풍을 가르쳤다. 여기서 배운 학생이 살롱전에 나간다면 어떤 결과가 나올까? 과연 다른 화풍의 화가가 수상할 수 있을까? 사실상 굉장히 어려운 일일 것이다. 그럼 살롱전을 무시하면 안 될까? 이것 또한 불가능한 일이다. 간단한 예로 오늘날 한국에서 영화감독을 꿈꾸는 사람이 CGV와 롯데시네마를 완전히 배제한 상태에서 관객에게 자신의 작품을 선보일 수 있을까? 당시 살롱이 딱 CGV 같은 곳으로 이해하면 된다.

1863년에도 어김없이 살롱전은 열렸다. 이때 마네가 출품한 작품은 〈풀밭 위의 점심〉이었는데 낙선한다. 사실 마네뿐만 아니라 모네, 피사로, 세잔, 라투르 등 수많은 화가의 작품이 낙선한다. 이때 살롱전은 상당한 논란에 휩싸인다. 당시 5,000점 가까운 작품들이 출품되었는데 그중 3,000점이 낙선한 것이다. 당연히 선정된 작품들은 매년마다 반복되는 고전주의 그림이었다. 지나친 심사 기준에 낙선자들은

카바넬, 〈비너스의 탄생〉, 1863

분노했고 급기야 큰 소동이 일어나자, 나폴레옹 3세는 낙선전을 열어 대중들에게 직접 판단하도록 한다. 낙선전은 첫날 7천 명 이상의 관람자를 끌어들이는 데 성공한다. 호의적인 마음보다는 바보들의 행진을 구경한다는 느낌이 더 강했다. 신고전주의와 낭만주의가 최고라는 생각이 대중의 마음속에 가득했기 때문이다. 그럼 1863년 살롱전에서 우승한 작품은 무엇일까? 카바넬의 〈비너스의 탄생〉이다. 당시 나폴레옹 3세가 현장에서 바로 구매를 결정할 만큼 당시 대단한 칭송을 받은 작품이다.

낙선전에서 가장 관심을 끌었던 작품은 〈마네의 풀밭 위의 점심〉이었다. 벌거벗은 여자와 정장을 한 남자 두 명이 풀밭에서 점심을 먹는 장면을 표현한 작품인데 엄청난 논란에 휩싸인다. 당시의 상식에 너무 어긋나 있었기 때문이다. 젊은 여성이 벌거벗은 채 야외에서 남자와 점심을 먹는다는 설정 자체가 너무 천박했다. 게다가 여자의 누드는 너무나도 사실적이었고 심지어 여자의 시선은 관객을 또렷이 쳐다보고 있었다. 벌거벗은 여자가 관객을 도발적으로 쳐다보는 시선 처리는 어디에서도 볼 수 없었던 모습이다.

더불어 풀밭 위의 점심은 고전주의에 대한 심각한 도전으로 여겨졌다. 왜 그럴까? 마네의 작품은 마르칸토니오 라이몬디가 만든 〈파리스의 심판〉을 패러디한 것으로 유명하다. 라이몬디의 작품은 라파엘로가 그린 〈파리스의 심판〉을 동판화로 제작한 것이다. 라파엘로의 원작은 소실되어 전해지지 않으며, 남은 것은 동판화뿐이다. 한번 생각해보자. 라파엘로가 누구인가? 그는 고전주의의 화신 같은 존재이다. 그런 사람

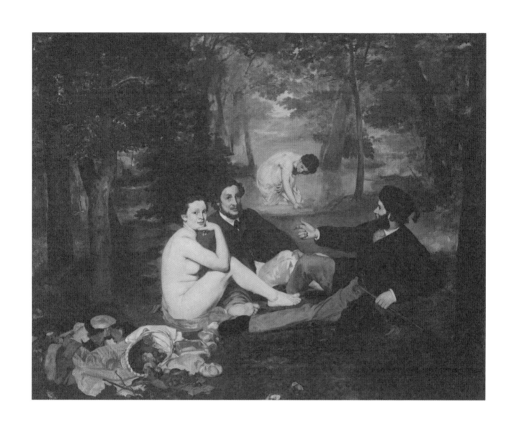

에두아르 마네, 〈풀밭 위의 점심〉, 1863

마르칸토니오 라이몬디, 〈파리스의 심판〉, 1510~1520

의 그림을 패러디하여 도발적으로 표현하였으니 얼마나 당혹스러울까? 당시 심사위원들은 자기들을 조롱하려고 일부러 저렇게 그렸다고 생각한다.

마네는 너무 심한 비난에 상처받는다. 사실 이렇게까지 비난받을 거라곤 상상조차 못 한 것 같다. 견딜 수 없었던 마네는 보들레르에게 너무 힘들고 괴롭다고 말한다. 이때 보들레르는 흔들리지 말 것을 요구한다. "정신 똑바로 차려라! 너는 올바른 방향으로 나아가고 있고 어리석은 자들의 말에 흔들리지 말게나. 자네는 어리석은 모습을 너무 자주 보여주는 것 같네. 더는 소심해지지 말게나. 이런 상황을 자네만 겪은 것 같은가? 모든 위대한 예술가들은 이런 상황을 견디고 살아남았네. 자네는 몰락하는 미술계에서 가장 훌륭한 화가일 뿐이야." 어쨌든 무관심보단 악플이 낫다고, 마네는 파리의 유명인사가 된다.

올랭피아, 소심한 남자의 작은 반항

엄청난 비난에 고통받던 마네! 이번엔 더 논쟁적인 작품인 〈올랭피아〉를 1865년 살롱전에 출품한다. 이 작품은 티치아노의 〈우르비노의 비너스〉를 패러디한 것으로 알려져 있다. 일단 올랭피아를 본 대중의 반응은 낙선전 당시보다 더 심각해졌다. 파렴치하다는 반응까지 나왔으니 말해 무엇 할까? 그렇다면 왜 이토록 극단적인 반응이 자꾸 나오는 것일까?

먼저 티치아노의 〈우르비노의 비너스〉를 살펴보자. 고전주의 거장

들이 표현한 누드는 신화적이면서 고결한 특징을 가진다. 어느 곳에서도 외설적인 느낌은 받기 힘들다. 마치 여신과 같은 이상적인 여성을 표현했기 때문이다. 이것이 고전주의가 추구하는 누드이다. 반면 〈올랭피아〉는 제목부터 뒤마의 소설 춘희에 나오는 창녀의 이름에서 따온 것이다. 노골적으로 도발한다는 느낌이랄까? 천박한 여자가 등장하니 받아들이는 게 쉽지 않았다. 심지어 손님이 보내준 꽃다발까지 등장하니 얼마나 황당할까? 게다가 올랭피아의 시선은 너무 도발적이다. 고개를 빳빳이 세우고 관람자를 쏘아보는 여자의 시선은 관객에게 큰 충격을 안겨준다.

게다가 마네의 올랭피아는 지나치게 평평하고 멀겋게 보인다. 티치아노의 비너스는 섬세한 명암법을 통해 완벽하게 모델링 되어 살아있는 듯한 느낌이 들지만, 마네의 작품은 전혀 그렇지 않다. 쿠르베도 그림이 지나치게 평평하다고 말하며 마네에게 기본기를 충실히 따르라고 권한다. 그럼 마네는 왜 이렇게 표현했을까? 그는 "그런 것을 보았기에 그렇게 그렸다."라고 말한다. 이건 도대체 무슨 의미일까?

과거부터 미술은 2차원 위에 3차원의 세계를 표현하기 위해 노력했다. 원근법도 만들고 명암을 섬세하게 사용하여 입체감을 주었다. 예를 들어 석고상 데생을 살펴보자. 요즘은 어떤지 모르겠지만 예전에는 미대 입시를 할 때 석고상 데생은 필수였다. 교실 한복판에 석고상을 놓고 그림을 그린다. 이때 조명은 인공의 빛이다. 불빛을 어떤 방향에 놓느냐에 따라서 명암이 달라진다. 이걸 연습한 이유는 명암을 통해 입체감을 주는 방법을 배우기 위해서이다. 이때의 명암은 인공의 빛이 만들어낸

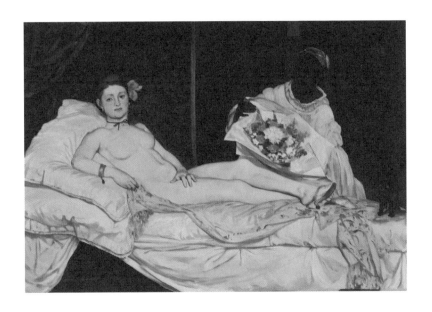

에두아르 마네, 〈올랭피아〉, 1863

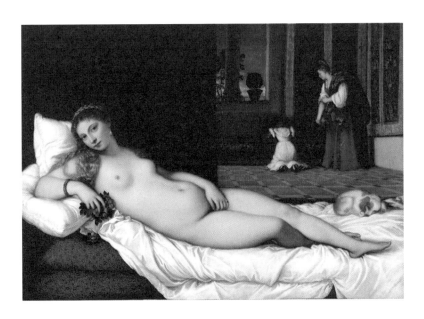

티치아노, 〈우르비노의 비너스〉, 1537~1538

인위적인 느낌이 든다.

하지만 현실의 빛은 전혀 다른 모습을 보여준다. 야외로 나가보면 직사광선도 있고 반사광도 있다. 반사광은 다른 물체로 인해 반사된 빛을 말한다. 햇볕이 나뭇잎, 호수, 대리석 등에 반사되어 빛이 산란하는 것이다. 이런 반사광은 대상의 어두운 부분을 밝게 만들어버린다. 햇살 좋은 공원에서 놀던 날을 생각해보자. 정말로 얼굴에 뚜렷한 명암이 생기는가? 사실 그런 일은 흔치 않다. 도리어 야외의 환한 빛 속에서는 얼굴이 평평하게 보이는 경우가 많다.[22] 마네의 올랭피아가 평평한 이유는 자연의 빛(외광 外光)을 염두에 두었기 때문이다. 이를 회화의 평면성이라 부른다. 미국의 미술 평론가 클레멘트 그린버그는 마네야 말로 최초의 모더니즘 화가라고 생각한다. 평평한 표면을 솔직하게 선언했기 때문이다.[23] 클레멘트는 평면성이야 말로 모더니즘의 본질이라고 말한다.

마네의 열렬한 옹호자였던 에밀 졸라는 다음과 같이 말한다. "그들은 화가가 주제 설정에서 음란하고 유별난 의도를 부여했다고 믿었다. 하지만 화가는 단순히 생생한 대비와 명백한 작품의 구성 요소를 얻기 위해 노력했을 뿐이다."[24] 한마디로 말해 이제는 무엇을 그렸냐가 중요한 게 아니라 어떻게 그렸냐가 더 중요하다는 뜻이다. 창녀와 꽃다발의 의미는 전혀 중요하지 않다. 마네는 그냥 자연광 아래에서 눈에 보이는 대로 충실히 그렸을 뿐이며 우리가 관심을 가져야 할 것은 그림의 내부적

22. 곰브리치, 『서양 미술사』, 백승길 외 옮김, 예경, p514
23. 클레멘트 그린버그, 『예술과 문화』, 조주연 옮김, 경성대학교출판부, p346
24. 에밀 졸라, 『예술에 대한 글쓰기』, 조병준 옮김, 지식을만드는지식, p144

구성일 뿐이다.

더불어 졸라는 그림이 평평하게 보이는 게 불만이라면 몇 걸음 뒤로 물러나라고 말한다. "만일 당신이 사실을 재구성하고 싶다면, 그저 몇 발자국만 뒤로 가라. 그러면 놀라운 일이 벌어진다. 각각의 사물은 자기의 모습을 찾는다. 올랭피아의 얼굴은 강한 입체감으로 바탕으로부터 분리되고, 꽃다발은 찬란하고 신선한 경이로움으로 변한다. 눈의 정확성과 단순성이 이 기적을 만들어낸 것이다. 화가는 자연 그 자체가 그렇듯이 폭넓은 빛의 분산과 밝은 덩어리로 대상을 표현했다."[25] 이렇게 마네는 인상주의라는 새로운 화풍의 길을 열어젖히게 된다.

마네! 인상주의자들의 대부가 되다

〈올랭피아〉는 패했지만 승리한 작품이다. 엄청난 비난과 동시에 찬사를 받았기 때문이다. 희한하게 세상으로부터 배척당할수록 마네는 더 멋져 보였다. 뭔가 보수적인 세상에 당당히 맞서는 사나이의 모습이랄까? 그의 이름은 더욱더 널리 알려졌고 젊은 미술가들은 그를 중심으로 모여들기 시작한다. 마네 패거리가 생겨난 것이다. 당시 모네를 비롯한 인상주의 화가들은 빛을 재현하겠다는 생각 외에는 어떤 공통점도 구심점도 찾을 수 없는 상태였다. 그런데 살롱에 당당히 맞서는 한 남자라니! 심지어 자연광에 대해 비슷한 관심을 가지니 끌리지 않을 수 있을까? 마네의 집 근처 게르브와 카페에 수많은 화가가 모여들기 시작했다.

25. 에밀 졸라, 『예술에 대한 글쓰기』, 조병준 옮김, 지식을만드는지식, p146~147

일종의 아지트 같은 곳이 생긴 것이고 이들 무리의 대부가 바로 마네였다.

마네는 특히 모네와 르누아르와 친하게 지내며 금전적으로도 많은 도움을 주었다. 마네는 애당초 부유한 가정에서 태어난 사람이었고 아버지가 돌아가시자 꽤 많은 유산을 남겨주었다. 이런 재산을 토대로 도움을 준 것이다. 하지만 마네의 작품은 여전히 살롱에서 인정 받지 못했고 급기야 그림도 팔리지 않는 지경에 이른다. 1873년부터 1874년 사이, 프랑스에 경제 위기가 닥치면서 예술품에 대한 수요가 급격히 떨어졌기 때문이다.

경제적으로 너무 힘들었던 그때 모네와 친구들은 살롱을 무시하고 독자적인 전시회를 열기로 한다. 바로 인상파 전시회이다. 정말 많은 화가가 참여하였고 당연히 마네도 참여할 줄 알았지만, 그는 의외로 참가하지 않는다. 사실 굉장히 의아한 태도이다.

예를 들어 〈철도〉라는 작품을 살펴보자. 이 그림은 인상파 전시회 1년 전에 살롱에 출품한 것으로 전형적인 인상파 스타일의 그림이다. 가히 인상주의 친구들의 선구자라고 해야 할까? 그런데 왜 그는 인상파 전시회에 참여하지 않았던 것일까? 혹시 모네와 사이가 안 좋았던 건 아닐까? 사실 거기에는 나름의 사정이 있었다.

1873년 살롱전에 마네는 〈유쾌한 한잔〉을 출품한다. 당시 게르브와 카페를 자주 드나들던 판화가 에밀 벨로의 초상화를 그린 것인데 이게 좋은 평가를 받는다. 당시 알베르트 볼프는 "올해 마네 씨는 맥주에 물을 부었습니다."라며 찬사를 보냈다. 이 말은 마네가 고집을 꺾고 대중의

취향에 순응하는 듯하다는 의미이다. 그 이후로 그는 살롱에서 인정을 받는 쪽을 선택한다. "나는 결코 다른 곳에서 전시하지 않을 것이다. 정문을 통해 살롱에 들어갈 것이고 모든 사람과 싸워 이길 것이다."

마네의 위대한 선언은 성공했을까? 그는 1875년 〈아르장퇴유〉를 출품하여 당당하게 인상주의 화풍을 살롱에 입성시킨다. 제1회 인상주의 전시회가 열렸을 때 정말 엄청난 파장을 불렀는데, 마네는 직접 살롱전에 인상주의를 소개해버리니 파장이 엄청났다. 〈올랭피아〉 이후 10년이 지난 시점에 또다시 거대한 스캔들을 일으킨 것이다. 하지만 이때의 마네는 과거의 마네와는 완전히 다른 사람이다. 실로 인상주의자들의 대부라고 부를 만하다.

흔히 마네를 두고 인상주의의 아버지라고 부른다. 인상주의가 탄생하는 데 중요한 아이디어를 제공하였고 사실주의와 인상주의 사이에 가교를 놓는 데 성공한다. 사실 새로운 화풍을 선보인다는 것이 쉬운 일은 아닐 것이다. 그의 삶을 통해서 알 수 있듯 수많은 비아냥과 멸시를 견뎌야 하기 때문이다. 하지만 보들레르의 말처럼 마네는 꿋꿋이 그가 살던 파리의 풍광을 담아냈다. 그리고 그 결과 마네는 세상에서 가장 유명한 화가로 기억되고 있다. 보들레르의 말은 틀리지 않았다. 당시에 활동했었던 르네상스풍의 그림을 그렸던 화가들은 우리의 뇌리에서 사라지고 없다. 도리어 마네야말로 당시의 모습을 새로운 고전으로 만들어내는 데 성공한 것이다. 이것이 그를 인상주의의 아버지로 자리매김하게 만든다.

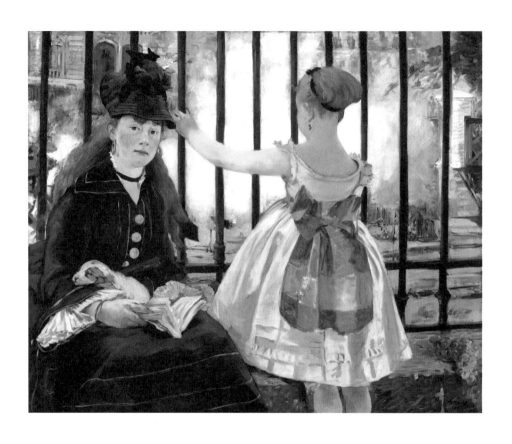

에두아르 마네, 〈철도〉, 1872~1873

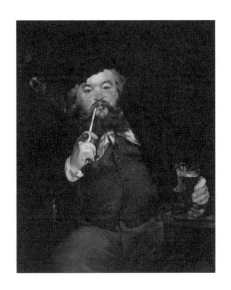

에두아르 마네, 〈유쾌한 한잔〉, 1873

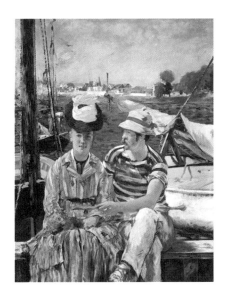

에두아르 마네, 〈아르장퇴유〉, 1874

8 클로드 모네

이 남자! 왜 자꾸
똑같은 그림을 그리는 거죠?

"내 아틀리에가 어디냐고? 바로 여기지." 모네는 조용히 센강Seine을 가리켰다. 센강은 파리를 지나 저 멀리 르아브르Le Havre에 이르는 긴 거리를 자랑한다. 따스한 햇볕을 머금은 물결은 바람을 따라 흔들리며 부딪히고 수풀 속에는 새소리와 나뭇잎 소리가 들려온다. 이토록 아름다운 강이 있는데 왜 화가들은 관심을 가지지 않는 걸까? 모네는 이해할 수 없었다. 그는 따스한 햇볕과 기분 좋은 바람을 맞으며 물결 사이에 어른거리는 빛을 그리기 시작한다. 오직 그 순간에만 존재하는 찬란한 빛에 관심을 가진 것이다. 매 순간 자연의 빛은 제각각 다른 색감을 보여주고 매일 빛의 색은 달라진다. 이러한 빛의 변화를 잘 그리기 위해 모네는 볕이 잘 드는 장소를 찾아다녔다. 그곳은 바로 모네가 너무나도 사랑했던 센강이었다.

자기가 마네인 것처럼 행세하는, 저 모네라는 녀석은 누구지?

1863년 낙선전이 열리던 그해, 모네와 친구들은 마네의 〈풀밭 위의 점심〉을 본다. 엄청난 논쟁에 휩싸여버린 마네의 작품을 보고 젊은 친구들은 좀 더 자유로운 작품 활동에 대한 고민을 가진다. 당시 모네는 〈노르망디 농가의 안마당〉을 출품하는데 굉장히 좋은 평가를 받는다. 그런데 언 듯 보면 마네와 모네, 이름이 비슷하다 보니 마치 마네를 위조한 것처럼 보였다. 그런데 알고 보니 유망한 젊은 화가임이 밝혀졌고, 이 사실을 알게 된 마네는 굉장히 심란해한다. "자기가 마네인 것처럼 행세해 내 명성을 이용하려는, 저 모네라는 녀석은 대체 누구지?"

마네와 모네, 이름이 너무 비슷해서 구분하기가 쉽지 않다. 이름뿐만 아니라 두 사람 모두 자연의 빛에 관심이 많은 것도 비슷했다. 물론 크로드 모네(Claude Monet, 1840~1926)가 처음부터 빛에 관심을 가진 건 아니었다. 어린 시절에는 캐리커처를 그려서 팔았는데 꽤 잘 팔렸다고 한다. 훗날 모네는 그냥 쓸데없는 짓 하지 말고 캐리커처나 팔고 살았다면 르아브르 최고의 부자가 됐을 거라고 말하기도 하였다.

모네의 삶의 행로는 외젠 부댕(Eugènes Boudin, 1824~1898)을 만나면서 바뀌게 된다. 모네가 그린 캐리커처가 부댕의 눈에 띈 것이다. 부댕은 외광外光을 적극적으로 활용하던 화가였고 이들을 일컬어 외광파外光派라고 부른다. 부댕은 외광파의 선두주자로서 네덜란드나 노르망디의 해변을 주로 그렸다. 특히 하늘의 묘사가 탁월하여 하늘의 왕이라는 별명을 가지고 있었다. 그는 모네에게 진지하게 그림을 배우라고 권하면서 특히 야외에서 그리는 방법을 알려준다. 바깥의 빛을 어떻게 담아낼 수 있

는지 알려주어 모네를 빛의 세계로 인도한다.

1859년 모네는 파리로 떠난다. 당시 파리에는 정말로 많은 화가 지망생이 있었다. 대부분 몽마르트르 근방의 작은 방에서 지내면서 유명한 화가의 작업실에서 그림을 배웠다. 지금으로 비유하자면 유명한 미술학원 정도일까? 이제 본격적으로 그림 공부를 열심히 하려고 했는데 안타깝게도 1861년 군대에 징집되어 알제리의 전투부대에서 7년간 복무하게 된다. 당시 프랑스는 제비뽑기를 통해 복무 여부를 결정하였다. 잘 뽑으면 면제이고 잘 못 뽑으면 최대 7년간 복무해야 한다. 그런데 징집된 지 1년도 안 돼 장티푸스에 걸려 다시 르아브르로 돌아온다. 이때 고모가 돈을 내서 군대를 면제시킨다.

다시 파리로 돌아간 그는 고전주의자 샤를 글레르(Marc Gabriel Charles Gleyre, 1808~1874)의 아틀리에로 들어간다. 하지만 이미 모네의 모든 관심은 자연의 빛에 쏠려 있었고 급기야 자신에게 감동을 주는 것은 여기엔 없다고 외치며 나가버린다. 당시 같이 공부했던 친구 중에 르누아르도 있었는데 이들은 멀리 퐁텐블로 숲Forêt de Fontainebleau에 있는 바르비종Barbizon과 샤이앙비에르Chailly-en-Bière로 향했다. 이렇게 그들의 인상주의를 향한 위대한 행로가 시작되었다.

만약 모네가 부댕을 만나지 못했다면 인상주의는 탄생할 수 있었을까? 처음 화가의 길을 시작하려는 어린 학생에게 야외 풍경화를 알려준 부댕의 영향력은 실로 엄청났을 것이다. 모네는 노르망디의 구름과 바다, 절벽에 관심을 가지고 표현하기 시작한다. 이것이 바로 인상주의 화

클로드 모네, 〈노르망디 농가의 안마당〉, 1864 클로드 모네, 〈캐리커처〉, 1855~1856

외젠 부댕, 〈트루빌의 해변〉, 1867

가 모네의 첫걸음이다.

모네! 풀밭 위의 점심을 따라 그리다

마네의 문제작! 〈풀밭 위의 점심〉과 같은 그림을 모네가 그렸다면? 이 사실을 아는 사람은 그다지 많지 않다. 살롱에 출품되지 못한 그림이기 때문이다. 하지만 분명 모네는 마네의 그림을 따라 그리려고 시도했었다. 그럼 왜 굳이 기존의 작품을 리메이크하려고 했을까? 이를 이해하기 위해선 다시 1863년 낙선전으로 돌아가야 한다.

다시금 말하지만 낙선전이 젊은 화가들에게 끼친 영향은 실로 엄청나다. 특히 마네의 〈풀밭 위의 점심〉은 파리 시민과 젊은 화가들 모두에게 엄청난 충격을 준 작품이다. 물론 방향은 반대였다. 파리 시민들은 도덕적으로 타락한 문제가 많은 작품으로 받아들였지만 젊은 화가들에게는 신선한 충격이었고 마네를 존경하기에 이른다. 모네는 존경의 마음을 넘어 더 나아가 〈풀밭 위의 점심〉을 조금 다른 형태로 리메이크하고자 한다. 높이 4미터 폭 6미터에 이르는 초대작이었다.

모네는 퐁텐블로 숲 근처에 있는 샤이앙비에르Chailly-en-Bière에서 작품을 시작한다. 보통 샤이라고 부르는데 밀레가 주로 활동한 바르비종의 윗마을이다. 문제는 너무 날씨가 안 좋았다. 매일 같이 비가 내렸고 급기야 다리를 다쳐서 작업을 진행할 수 없었다. 야외에서 그림을 그려야 하는데 다리도 아프고 비까지 매일 오니 어떻게 해야 할까? 도저히 답이 안 나와서 파리로 돌아와 작품을 마무리하려 한다. 하지만 금전적

으로 문제가 생기고 급기야 채권자들에게 쫓기는 신세까지 되어버린다. 결국, 모네의 〈풀밭 위의 점심〉은 출품되지 못한다.

졸지에 애물단지가 되어버린 그림을 어떻게 해야 할까? 모네는 엄청난 사이즈를 감당하지 못해, 몇 년간 지하실에 방치하다가 집주인에게 집세 대신 그림을 내준다. 그러다 1884년 다시 그림을 되찾게 되는데, 집주인이 보관을 잘못해서 곳곳에 곰팡이가 슬고 군데군데 썩어 있는 상태였다. 그래서 모네는 그림을 세 쪽으로 잘라버렸고 지금은 두 쪽만 전해지고 있다. 이런저런 사연이 참 많은데 어찌 되었건 마네에게 받은 영향을 잘 보여주는 작품이다. 이미 부댕을 통해 외광을 이용한 풍경화를 익혔지만, 마네를 통해 평면성이라는 기법을 새롭게 배웠기 때문이다.

그럼 살롱전에는 아무 작품도 출품하지 못한 걸까? 그렇지는 않고 다른 작품을 선보였는데, 샤이 근처의 풍광을 그린 〈샤이의 길〉과 모네의 부인인 카미유를 모델로 한 〈녹색 옷을 입은 여인〉을 출품한다. 그중 〈녹색 옷을 입은 여인〉이 극찬을 받는다. 드레스의 질감과 어둠 속에서 빛나는 여인의 피부 색깔. 살짝 몸을 돌려서 생긴 얼굴의 명암까지. 정말 부르주아 관객들이 좋아할 만한 요소는 다 갖춘 그림으로 볼 수 있다.

요트 경기와 함께 싹튼 빛의 예술

1870년 프랑스 - 프로이센 전쟁이 터지자 화가들의 인생도 많이 달

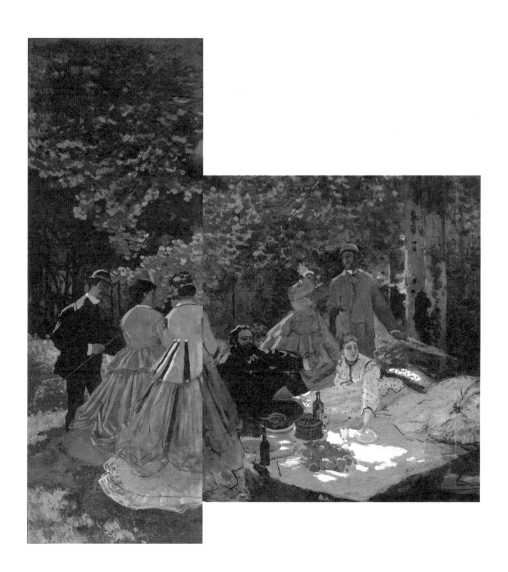

클로드 모네, 〈풀밭 위의 점심〉, 1865

라진다. 마네는 전쟁에 적극적으로 참전하였고, 세잔은 참전하고 싶지 않아 고향인 엑상프로방스로 향한다. 인상주의 동료 프레데리크 바지유는 참전하여 전사하였으며, 모네는 가족과 함께 르아브르의 부두에서 런던으로 향하는 배에 몸을 싣고 있었다. 하지만 전쟁은 1여 년 만에 끝이 난다. 전쟁은 프랑스의 패전으로 끝나고 제2제국은 막을 내린다. 잠시 파리 코뮌이 들어서지만 두 달 만에 사라진 채, 제3공화국(1870~1940)이 시작된다. 그리고 뿔뿔이 흩어진 인상주의 화가들은 다시 파리로 모여들기 시작한다.

1871년 모네는 프랑스로 돌아와 파리 인근의 아르장퇴유Argenteuil에 자리 잡는다. 그곳은 파리 시내에서 서북쪽으로 대략 10킬로 정도 떨어진 곳으로 아주 조용한 시골 마을이었다. 그런데 철도가 깔리면서 생 라자르 역에서 15분이면 올 수 있는 곳으로 바뀌었다. 오늘날 지하철이 깔린 것과 비슷한 느낌일 것 같다. 그 이후 아르장퇴유는 파리 시민들의 휴식처로 탈바꿈한다. 활기찬 마을 분위기 덕분에 다양한 그림 소재를 찾을 수 있었다. 그래서 정말 많은 화가가 이곳으로 이주한다. 대부분의 인상파 화가들이 이곳에서 활동했고 인상주의의 화풍이 여기에서 발전한다.

특히 주말이 되면 요트경기가 자주 열렸는데 모네는 경기 장면을 세심하게 그림으로 옮겨 담았다. 요트가 움직일 때마다 일렁이는 물결 위로 빛이 반사되면서 시시각각 변하는 모습을 세심하게 관찰한다. 이런 경험은 〈인상, 해돋이〉 작품에 많은 도움을 준다. 요트뿐만 아니라 아르장퇴유 근방의 다리와 철교도 자주 그렸다. 거대한 철골 기둥과 선로 위를 달리는 기차의 모습은 당시 급격하게 변화하는 사회의 모습을 잘 보

클로드 모네, 〈녹색 옷을 입은 여인〉, 1866

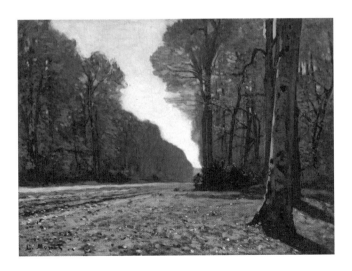

클로드 모네, 〈샤이의 길〉, 1865

여준다.

아르장퇴유에서 열심히 작품 활동을 하던 모네는 문득 과거에 했던 생각을 떠올린다. 예전에 인상주의 동료 중 한 명인 프레데리크 바지유와 함께 새로운 독립적인 전시회를 열자고 계획을 한 적이 있었는데 문득 그 일이 다시 생각난 것이다. 왜 이런 계획을 세웠냐면 아무리 애써도 살롱전에서 인정받을 수 없었기 때문이다. 제3공화국이 들어선 이후로 살롱의 보수성은 더 심해져 마네 이외에는 누구도 살롱에 전시할 수 없는 상황에 이른다. 심사위원들의 편견은 더욱 심해졌고 관객들도 새로운 작품에 호의적이진 않았다. 엎친 데 덮친 격으로 1873년부터 1874년까지 프랑스에 경제 위기가 닥치면서 예술품에 대한 수요가 급격히 떨어진다. 공식적으로 인정도 못 받고 그림도 전혀 안 팔리는 정말 힘든 시기를 경험한 것이다.

모네와 친구들은 계획을 실천으로 옮기기 위해 1873년 12월 27일 무명 화가 협회를 설립한다. 심사위원도 없고 상도 없다. 누구나 원하는 그림을 전시하고 판매하는 것이 협회의 목표였다. 꽤 많은 이들이 회원으로 가입하였는데 대표적인 인물은 모네, 드가, 시슬레, 르누아르, 피사로, 세잔, 드가를 들 수 있다. 모두가 인상주의를 대표하는 화가들이다. 하지만 모두가 인상주의를 죽는 순간까지 유지하지는 않았다. 오직 모네를 비롯하여 카미유 피사로(Camille Pissarro, 1830~1903)와 알프레드 시슬레(Alfred Sisley, 1839~1899)만이 마지막 순간까지 인상주의 화풍을 유지한 인상주의 화가로 남는다. 아쉽게도 마네는 이 단체에 참가하지 않는다. 왜냐면 살롱에서 좋은 평가를 얻고 있는데 굳이 밉보일 이유가 없었기

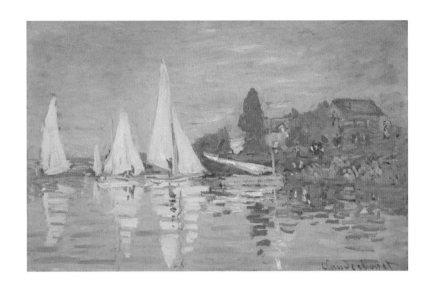

클로드 모네, 〈아르장퇴유의 요트경기〉, 1872

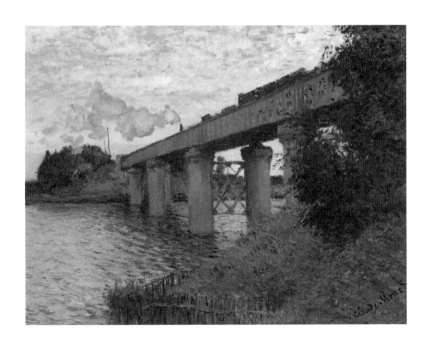

클로드 모네, 〈아르장퇴유의 철교〉, 1873

때문이다. 더불어 그는 자신을 사실주의자라고 생각했기 때문에 이들과 함께하지 않는다. 그렇다고 사이가 안 좋다거나 그런 것은 아니었다. 이들은 언제나 가까운 동료 화가들이었다. 아무튼 새로운 협회가 만들어졌으니, 이젠 전시회를 열어야 할 차례이다.

아 몰라! 그냥 인상이라고 해!

1874년 파리에서 열린 인상파 전시회는 미술의 역사에 큰 영향을 끼친 사건이다. 사진작가 나다르Félix Nadar의 스튜디오에서 열린 제1회 인상파 전시회는 미술의 새로운 변화를 선언하는 자리였다. 모네, 르누아르, 피사로, 드가 등 주로 젊은 화가들이 참여하였는데, 대부분 살롱전에서 거절당한 이력을 가지고 있었다. 총 30명의 화가가 참가하였고 165점의 작품이 전시된다. 살롱전보다 15일 앞서 개최하였는데 낙선전으로 오해받기 싫었기 때문이다. 그 이후 인상주의 전시회는 총 8번 열리고 마지막 전시회는 1886년에 열리게 된다.

모네는 르아브르 항구 풍경을 묘사한 〈인상, 해돋이〉를 출품한다. 해가 뜨는 중인데 안개 저 너머로 항구의 흐릿한 실루엣이 보인다. 공간감은 거의 느껴지지 않으며 완전한 평면으로 보인다. 이 작품은 너무 흐릿하게 그려져서 르아브르 주민들이 본다 한들, 자기 동네 풍경이라고 감히 말할 수 없을 정도이다. 당시 르누아르가 전시회 기획을 맡았는데 도저히 무엇인지 알기 힘들어 제목을 붙여 달라고 말한다. 그러자 모네는

통명스럽게 대답한다. "아 몰라, 그냥 인상이라고 해."

〈인상, 해돋이〉는 해 뜨는 순간 모네가 받은 인상을 그려낸 작품이다. 어디에서도 볼 수 없었던 독특한 작품인데 마치 신문지를 물에 풀어놓은 듯한 희멀건 죽처럼 보인다. 실제로도 캔버스가 다 드러날 정도로 얇게 채색되어 있다. 해가 뜨는 순간은 정말 순식간이기 때문에 정교한 묘사는 할 수 없다. 최대한 빨리 그리기 위해서 연필로 스케치하는 과정은 생략한다. 곧바로 마치 스케치를 하듯이 빠르게 채색으로 들어간다. 대상의 형태는 완전히 무너지게 되고 오직 그 순간의 시각적 인상만이 가득하다. 그러니 그리다 그만둔듯한 느낌을 주는 것이다.

자 그럼 인상파 전시회는 좋은 평가를 받았을까? 당연히 아니다. 모네의 인상을 본 비평가 루이 르로이Louis Leroy는 "덜 된 벽지도 이 그림보다는 완성도가 있겠다."라고 말하며 "그림에 완성된 작품은 없고 제목 그대로 인상만 있으니 '인상'이라고 불러주겠다."라며 비아냥거린다. 심지어 어떤 이는 총에다 물감을 넣고 캔버스에 쏜 이후 뻔뻔하게 서명했다고 비난하기도 한다. 어떤 면에선 그들의 생각이 이해되기도 한다. 그림 안에 어떤 주제도 찾을 수 없고 대상의 형태도 모호한 채, 단순한 인상만 가득했기 때문이다.

그는 하나의 눈이었다. 하지만 얼마나 대단한 눈인가?

"그는 하나의 눈이었다. 하지만 얼마나 대단한 눈인가? - 세잔"

세잔이 말한 눈이란 완전히 다른 형태의 지각 방식을 의미한다. 인상

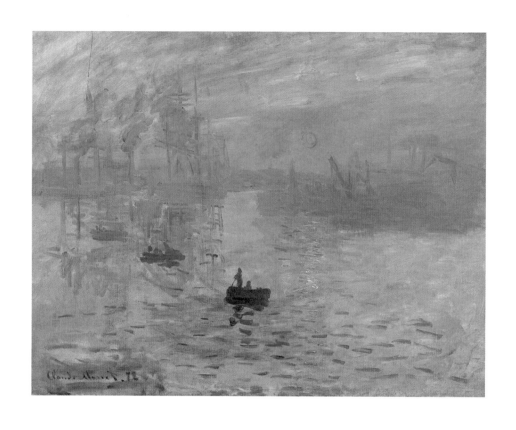

클로드 모네, 〈인상, 해돋이〉, 1872

주의 화가들에게 중요한 건 빛의 효과였다. 작렬하는 햇빛이 대지에 닿을 때, 안개 속에서 떠오른 햇살이 건물에 비칠 때, 나뭇잎 사이로 빛이 투과돼 옷 위로 비출 때 등 자연의 빛은 항상 다른 모습을 보여준다. 빛의 변화에 따라 매 순간 인상이 달라지는 것이다. 모네는 그 순간을 포착하기 위해 매일 같이 같은 대상을 반복해서 그린다. 모네에게 중요한 것은 그림의 의미가 아니라 매일 달라지는 인상이었다.

예를 들어 두 명의 사람이 〈소크라테스의 죽음〉을 감상한다고 해보자. 이 작품은 제목에서 알 수 있듯, 소크라테스의 죽음이라는 뚜렷한 주제가 정해져 있다. 관객들은 작품에 대한 이런저런 이야기를 나눌 것이다. 한 사람은 소크라테스의 철학을 논할 것이고 또 다른 사람은 소크라테스가 왜 죽음을 선택했는지를 논할 것이다. 이렇듯 주제가 정해져 있으면 관객은 숨겨진 의미를 끌어낼 수 있다. 그 자체가 놀이이자 문화인 것이다. 반면 인상주의자들에게 주제는 전혀 중요하지 않다. 에밀 졸라에 따르면 인상주의자들에게 주제란 그림을 그리기 위한 하나의 핑계에 불과하지만, 대중에게 있어서 그것은 작품을 이해하는 유일한 방식이다.[26] 쉽게 말해 모네에게 주제란 그림을 그리기 위한 구실에 불과할 뿐이며 주제에 숨겨진 의미 같은 건 전혀 없다는 말이다.

모네의 인상을 다시 살펴보자. 그림의 주제는 르아브르의 풍경이다. 하지만 풍경 자체에서 어떤 의미를 끌어낼 수는 없다. 오히려 이 작품은 새로운 화법에 더 중점을 둬야 한다. 이제 예술은 대상의 완전한 재현에

26. 에밀 졸라, 『예술에 대한 글쓰기』, 조병준 옮김, 지식을만드는지식, p144

는 관심을 두지 않는다. 대상의 형태는 완전히 무너지고 있다. 만약 고전주의자들이 배를 그린다면 정확한 윤곽선을 통해 배의 형태를 그리겠지만 인상주의자들은 형태를 포기해버린다. 그들에게 중요한 것은 그 순간 받은 인상을 그대로 그려내는 것이다. 이를 위해 빛의 효과를 다양하게 관찰하고 색을 통해서 순간적인 인상을 표현한다. 쉽게 말하자면 사물을 그리는 것이 아니라 사물에 반사된 빛을 그린 것이다.

순간적인 인상을 담기 위해선 최대한 빠르게 그려야 하며 그 자리에서 반드시 완성되어야 한다. 이것이 가능했던 이유는 튜브 물감이 발명되었기 때문이다. 산업혁명의 결과 화학과 석유 산업이 발전하게 되고 이는 물감의 발전으로 이어진다. 가격이 싸면서 사용하기 편한 물감이 대량생산되기 시작한 것이다. 예전에는 원하는 색을 만들기 위해 오랜 시간을 들여야 했다. 그래서 채색은 반드시 실내에서 해야만 한다. 과거 밀레의 그림이나 마네, 쿠르베에 이르기까지, 전부 채색은 실내에서 이루어졌다. 반면 인상주의 화가들은 튜브 물감을 이용해 야외에서 순식간에 채색한다. 만약 튜브 물감이 발명되지 않았다면 인상주의자들이 존재할 수 있었을까?

이 남자! 왜 자꾸 똑같은 그림을 그리는 거죠?

문득 오렌지가 먹고 싶어서 마트에 가려고 준비 중이다. 머릿속에는 온통 오렌지 생각으로 가득한 상태이다. 지금 내가 상상하는 오렌지는 예쁜 주황색에 동그란 모양을 하고 있고 한입 크게 베물면 즙이 입안 가득한 그런 모습이다. 자 그럼 정말 마트에 가면 지금 내가 상상하는 그

자크 루이 다비드, 〈소크라테스의 죽음〉, 1787

런 오렌지가 존재할까? 결론부터 말하자면 상상 속의 오렌지는 현실에 존재하지 않는다. 세상에 주황색으로 단일한 색상인 오렌지가 어디에 있던가?

우리는 먼저 이성을 통해 오렌지의 개념을 형성한다. 그냥 머릿속에 떠오르는 오렌지의 모습을 상상하면 된다. 오렌지는 주황색이고 동그란 모양을 가지고 있다. 이러한 이미지는 지식을 통해서 형성된다. 여기에 욕망이 더해지면 더 탐스럽고 맛있어 보이는 오렌지를 상상할 수 있을 것이다. 이것은 오렌지가 가진 공통된 특징을 뽑아서 개념화한 것이다. 우리는 개념이라는 필터를 통해서 상상 속 오렌지를 대면한다.

그런데 만약 이성을 거치지 않고 직접 오렌지를 보면 어떨까? 사실 오렌지가 주황색이라는 생각은 심각하게 잘못된 생각이다. 두 눈으로 오렌지를 자세히 살펴보면 매우 다채로운 색깔이 공존하고 있음을 알 수 있다. 빨간색에서 노란색을 거쳐 검은색에 이르는 수많은 색이 마치 점처럼 이어져 있는 형태이다. 눈을 가느스름하게 뜨고 살펴보면 사물의 윤곽선은 점점 흐릿해지고 수많은 독립된 색의 점들이 연속해서 이어지는 것을 볼 수 있다. 모든 오렌지가 즙이 가득할까? 이건 복불복의 영역이다. 이렇듯 이성으로 상상한 오렌지와 직관적으로 인식한 오렌지는 다르다.

인상주의자들은 상상 속에만 존재하는 이상적 오렌지가 아닌 진짜 눈에 보이는 오렌지를 화폭에 담아낸다. 세계를 직관적으로 인식하기 시작한 것이다. 모네는 사물의 고유한 색깔은 존재하지 않는다고 생각한다. 색이란 빛의 조건, 날씨, 계절에 따라 항상 달라진다. 불변하는 색이

란 존재하지 않는다. 따라서 매번 달라지는 다양한 색상을 담아내기 위해선 여러 번 반복해서 그리는 수밖에 없다. 그래서 모네는 1877년경부터 다양한 연작을 시작한다. 그중 유명한 것은 〈루앙 대성당〉 연작이다. 성당 앞에서 무려 30개의 각기 다른 순간을 담아낸다.

지베르니에서 등장한 추상의 가능성

모네는 1883년 아르장퇴유를 떠나 지베르니Giverny에 완전히 정착한다. 처음에는 세 들어 살다가 동네가 꽤 마음에 들어 집을 구매한다. 집을 사자마자 제일 처음 한 일은 연못을 파는 것이었다. 그곳에서 수련을 키우고 연못 중앙을 가로지르는 일본식 다리를 설치하기로 마음먹는다. 이곳에서 86세의 나이로 사망할 때까지 수련 그림을 그린다.

그의 나이 68세가 되든 해, 시력이 급격히 안 좋아졌고 72세에는 백내장 진단을 받는다. 말 그대로 앞이 잘 안 보이게 된 건데 그 영향으로 모네는 강렬한 원색을 자주 사용한다. 의도적으로 원색을 쓴 것이 아니라, 잘 안 보이다 보니 착각한 채로 사용한 것이다. 실제로 그의 나이 83세에 백내장 수술을 받아 부분적으로 시력을 회복하는데, 그때 자신이 그린 그림의 색들이 자신의 의도와는 완전히 다른 것을 알고 충격을 받기도 하였다. 이 시기의 작품들은 인상주의를 넘어 순수 추상의 형태가 엿보인다. 일본식 다리의 연작을 보면 알 수 있듯, 다리의 형태가 점점 사라지고 있음을 알 수 있다.

미술사에서 인상주의는 가장 유명하고 인기 있는 화풍이다. 신선하

클로드 모네, 〈루앙 대성당〉, 1892~1894

클로드 모네, 〈일본식 다리―수련 연못〉, 1899

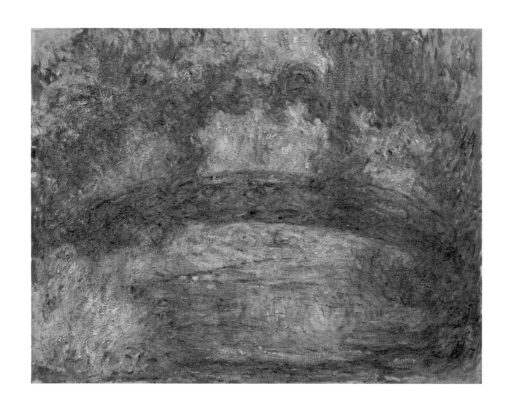

클로드 모네, 〈일본식 다리—수련 연못〉, 1919

게 느껴지면서도 이해하기 쉬운 지점에 있기 때문일 것이다. 하지만 생각 외로 인상주의는 오래가지 못한다. 끝까지 인상주의 화풍을 유지한 화가들이 몇 안 되었기 때문이다. 모네가 지베르니에서 수련 작업에 몰두하던 때는 이미 20세기가 시작된 시점이었다. 이제 인상주의는 사람들의 관심에서 조금씩 멀어졌고 새로운 시대에 걸맞은 예술이 폭풍처럼 만들어지고 있었다.

하지만 그는 자신의 분신과도 같은 인상주의 그림을 끝까지 유지하였다. 모네는 시력이 나빠지고도 억척스럽게 빛에 대한 고집을 놓지 않았다. 그는 평생을 빛과 인상에 주목하며 살았다. 눈에 보이는 것을 있는 그대로 그린다는 신념을 그대로 유지한 채, 잘 보이지 않는 눈이 보는 것을 있는 그대로 표현했다. 형상은 불분명해지고 색상은 점점 거칠어진다. 하지만 이 또한 그의 눈이 본 세상이다. 하지만 마지막까지 인상을 향한 그의 고집은 결국 훗날 추상 미술에 큰 영향을 주게 된다. 그의 고집이 새로운 예술의 탄생에 큰 영감을 준 것이다.

9 오귀스트 르누아르

예쁜 여자만 그린 르누아르!
그의 진짜 정체는?

"나는 여자를 사랑한다. 나로서는 여자들만을 견뎌낼 수 있을 뿐이다. 여자들은 아무것도 의심하지 않는다. 그녀들과 함께 있으면 세상은 아주 단순한 것이 된다."[27]

예쁜 옷을 입은 매력적인 여인들이 거리를 거닐고 있다. 햇살은 더할 나위 없이 눈부시며 아름다운 여인들은 삼삼오오 모여 봄날의 파티를 즐긴다. 나뭇잎 사이로 비치는 햇빛은 사람들 사이로 점점이 박히고 그 아래 옹기종기 모여 행복감에 빠져든 채 즐거운 한때를 보낸다. 아주 행복하고 화려한 모습이랄까? 확실히 19세기 말의 파리는 그러했다. 르누아르도 젊음의 활기와 행복감에 관심이 많았고 특히 파리의 젊은 여인

27. 소피 모네레, 「피에르 오귀스트 르누와르」, 정진국 옮김, 열화당, p58

들에게 많은 애정을 보였다. 활기로 가득 찬 아름다운 여인에게서 예술적 영감을 얻었다. 르누아르는 신이 여자에게 가슴과 엉덩이를 선물하지 않았다면 그림을 그리지 않았을 것이라고 말하였다. 그는 여성의 육체가 가지고 있는 미려한 곡선과 정신적 아름다움을 극찬하였고 이를 표현한다.

처음부터 여자만 그린 건 아니었다네

여느 시골의 술집에서 볼법한 자그마한 테이블을 중심에 놓고 3명의 남자가 대화를 나누고 있다. 〈앙토니 아주머니네 술집〉에는 쥘 르 꾀르와 시슬레가 등장한다. 쥘은 오귀스트 르누아르(Auguste Renoir, 1841~1919)의 정신적 지주이자 금전적으로 많은 도움을 준 친구이며 시슬레는 인상주의를 함께 열어간 동료 화가이다. 탁자 중앙을 보면 라벤망이라는 신문이 보이는데 여기에는 꽤 재미있는 이야기가 숨겨져 있다. 프랑스의 대문호 에밀 졸라는 아직은 별 볼 일 없는 작가였다. 먹고 사는 게 어려워 주로 미술 평론을 하며 살았는데, 제일 처음 평론을 발표한 신문이 '라벤망'이었다. 졸라는 젊은 예술가들을 옹호하는 평론을 많이 실었고 특히 인상주의 친구들에게 많은 호감이 있었다. 그림 속 등장인물들은 신문에 실린 평론을 보고 있는 것으로 보인다.

르누아르는 친구들과 함께했었던 이때를 가장 행복했던 순간으로 기억한다. 르누아르가 친구들을 처음 만난 곳은 샤를 글레르의 작업실이었다. 모네, 시슬레, 바지유 등을 만나고 그들과 함께 퐁텐블로 숲 인근

오귀스트 르누아르, 〈앙토니 아주머니네 술집〉, 1866

으로 여행을 떠나 다양한 그림을 그린다. 1865년 봄 르누아르는 친구들과 마를로트 마을Bourron-Marlotte에 있는 앙토니 아주머니 여인숙에 머물며 주변 풍경을 그린다. 이때 그린 작품이 바로 〈앙토니 아주머니네 술집〉이다. 이 그림은 전형적인 사실주의 화풍을 따르는 작품이다. 실내를 배경으로 실존하는 인물들이 안정감 있는 구도로 자리 잡은 채, 당시의 생활상을 잘 보여주고 있다.

　마를로트 마을에 갔을 때 르누아르는 쿠르베를 만난다. 쿠르베는 사실주의 회화의 대가로서 가난한 사람들의 삶을 담아내는 것으로 유명했다. 과거의 예술이 이상적인 아름다움만을 추구하였다면 쿠르베는 비루한 현실을 있는 그대로 화폭에 드러낸다. 그의 영향으로 르누아르의 초기 작품은 사실주의적인 면모를 자주 보인다. 하지만 비루한 현실에는 크게 관심을 두지 않았다. 도리어 쿠르베가 보여준 자유로운 주제 선정에 더 큰 관심을 가진다. 반드시 고전풍으로 그리지 않아도 괜찮다는 자신감이 멋져 보였고, 이는 훗날 인상주의 태동과 다양한 화풍으로의 변화에 큰 영향을 주게 된다.

안 그래도 힘든 삶인데, 굳이 아름답지 않은 것을 그릴 필요가 있을까?

　센강은 서쪽 대서양을 향해 흘러간다. 파리를 굽이굽이 지나 아르장퇴유를 지나쳐 크후와씨Croissy에 이르면 라 그르누예르라는 이름을 가진 둑길Berge de la Grenouillère이 나온다. 센강 바로 옆에 있는 아주 작은 길인데 이곳은 과거 센강의 명소로 유명했었던 라 그르누예르La Grenouillère

에서 이름을 따온 것이다. 유원지로 유명한 곳으로 낮에는 배를 타고 수영하며 놀다가 밤이 되면 술을 마시며 여가를 즐기던 곳이다. 프랑스어로 그르누예르는 개구리를 뜻하는 단어인데 발랄한 젊은이들이 마치 개구리처럼 센강에서 수영하는 모습이 떠오른다.

르누아르와 모네는 라 그르누예르에서 그림을 자주 그렸다. 두 사람은 새로운 시대에 걸맞은 그림을 그리고 싶었기에 햇살 좋은 센강으로 나온 것이다. 샤를 글레르의 작업실에서 공부할 때도 두 사람은 수시로 파리 교외에서 그림을 그렸다. 그럼 새로운 길은 어디에서 찾을 수 있을까? 의외로 답은 주변에서 쉽게 찾을 수 있었다. 르누아르는 현재의 삶에 담긴 아름다움을 표현하기로 한다. 영원이 아닌 찰나, 바로 이 순간에만 존재하는 아름다움을 담아내는 것! 이것이 바로 인상주의 철학의 시작이다. 과거가 아닌 현재를 바라보는 것, 죽은 삶이 아닌 살아 숨 쉬는 삶을 다루는 것, 이것이 르누아르가 추구한 회화의 새로운 방향이었다.

르누아르와 모네 두 사람은 활기찬 라 그르누예르의 모습을 나란히 앉아 같은 시점으로 담아낸다. 작품을 보면 알 수 있듯, 이미 인상주의 화풍의 대부분이 완성되어 있음을 알 수 있다. 재미있는 건 두 작품이 보여주는 차이이다. 언 듯 보면 비슷해 보이지만 분명한 스타일의 차이가 드러난다. 르누아르의 경우는 사람들이 입고 있는 옷의 색깔이나 모양을 자세하게 묘사한다. 반면 모네는 마치 점을 찍어 그냥 사람이 있다는 정도만 보여주듯 대강 처리해버린다. 이런 차이는 두 사람의 관점의 차이를 정확히 보여준다. 르누아르가 디테일에 중점을 둔다면 모네는 큰 틀에서의 경치 자체에 더 많은 관심을 둔 것이다. 이런 차이는 점점

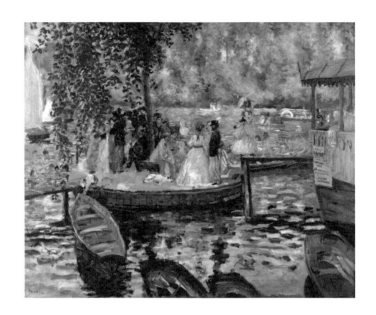

오귀스트 르누아르, 〈라 그르누예르〉, 1869

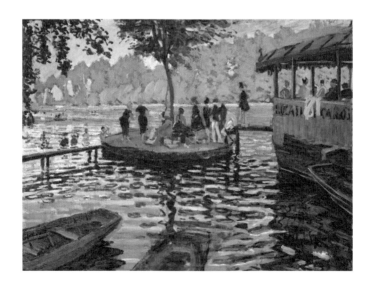

클로드 모네, 〈라 그르누예르〉, 1869

벌어져 훗날에는 돌이킬 수 없을 만큼 많은 부분에서 달라진다.

이 작품이 특별한 것은 풍경화의 새로운 가능성을 보여주었기 때문이다. 과거부터 서양 미술에서는 나름의 서열이 있었다. 고전주의가 주로 다루었던 역사화와 신화 그림이 최고였고 다음이 인물화나 정물화였다. 풍경화나 풍속화는 다루는 사람이 거의 없는 저급한 그림이었다. 그림에 의미를 담아낼 수 없기 때문이었다. 하지만 르누아르는 마치 스냅사진을 찍듯 파리의 현대 생활을 고스란히 담아낸다. 단순히 멋진 풍경을 그리는 것을 넘어 당시 생활상을 담아낸 것이다.

르누아르의 첫 번째 연인, 리즈 트레오

르누아르의 〈오달리스크〉를 보고 있자면 그가 저런 그림을 그렸다는 게 믿기지 않을 지경이다. 웬 여성이 섹시한 눈빛을 내비치며 이국적인 옷을 입고 누워있다. 과거 들라크루아가 저런 느낌의 그림을 많이 그렸는데 새삼스레 르누아르도 이국적인 정서에 이끌린 걸까? 더 재미있는 건 저 여성이 그의 작품에 여러 번 등장한다는 점이다. 그럼 그녀는 도대체 누구일까?

그녀의 이름은 리즈 트레오이다. 쥘르 르 꾀르의 집에서 처음 만났는데 당시 그녀의 나이는 열여덟 살이었다. 원래 리즈는 마네의 연인이었다. 당시 마네는 파격적인 작품들로 예술계의 이단아처럼 등장하였고 아버지로부터 많은 상속을 받아 돈도 제법 있는 상태였다. 그를 따르는 사람이 정말 많았는데 그중에는 아름다우면서 관능적이고 예술적 지식

오귀스트 르누아르, 〈양산을 쓴 리즈〉, 1867

오귀스트 르누아르, 〈오달리스크〉, 1870

오귀스트 르누아르, 〈앙리오 부인 초상화〉, 1876

이 뛰어난 여성들이 많았다. 이들을 두고 코르티잔Courtisane이라고 부른다. 코르티잔이란 부유한 남자나 귀족들과 관계를 맺는 스폰서 같은 관계를 의미한다. 마네가 워낙 유명하다 보니 주변에 코르티잔이 많이 모였는데 그중 한 명이 르누아르의 인생에 등장한 것이다.

너무 아름답고 유머러스하며 심지어 예술을 잘 이해하는 관능적인 여성이 생판 여자라곤 만나본 적도 없는 젊은 예술가 앞에 등장한다면 어떠할까? 아마도 정신도 못 차릴 정도로 빠져들지 않을까? 당시 27살이었던 르누아르는 그녀를 정말로 미치도록 사랑하게 된다. 특히 자유분방했던 그녀의 성격은 르누아르의 예술적 취향과도 너무나도 잘 맞아떨어졌다. 그렇게 1865년부터 대략 7년간 함께 지내는데 그동안 리즈는 르누아르의 모델이 된다. 수많은 그림을 남겼고 그중 〈양산을 쓴 리즈〉는 살롱에 입선하기에 이른다. 하지만 리즈와의 사랑은 영원하지 못한 채 헤어지게 된다. 리즈가 결혼했기 때문이다.

화염 속에서 사라진 또 다른 사랑

르누아르는 시종일관 화려하고 행복한 파리의 모습을 담아낸다. 특히 부르주아를 상대로 많은 초상화를 남겼는데 그중 유명한 작품은 1876년에 그린 〈앙리오 부인 초상화〉이다. 앙리오 부인은 파리 연극계 최고 스타로서 르누아르가 호감을 느끼고 자주 그린 모델이다. 그녀 역시 르누아르의 연인 중 한 명이었는데 그만 화재 사고로 인해 비극적인 죽음을 맞이한다. 불이 났을 당시 앙리오 부인은 곧바로 탈출하지 않고 애완

오귀스트 르누아르, 〈테라스의 두 자매〉, 1881

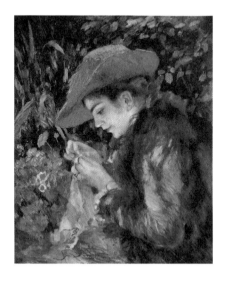

오귀스트 르누아르, 〈바느질 하는 마리 테레즈 뒤랑 뤼엘〉, 1882

견을 찾아 헤맸다고 한다. 한편 르누아르는 소식을 듣자마자 그녀를 구하기 위해 현장으로 뛰어갔다고 알려져 있다. 초상화를 보면 알겠지만 정말로 아름다운 여인이었고 그녀를 향한 사랑이 그림 속에 듬뿍 묻어나고 있다. 훗날 르누아르의 아들 장은 아버지가 진정 사랑한 여인은 앙리오 부인이었다고 말하기도 하였다.

그 외에도 정말로 많은 여성 그림을 많이 남겼는데 대부분 밝고 화사하며 행복해하는 모습을 담아낸다. 르누아르에게 그림이란 소중하고 즐겁고 아름다운 것이기에 무조건 아름답고 행복한 것만이 그릴 가치가 있었다. 그래서 풍경화를 주로 그린 모네와는 달리 르누아르는 대부분 인물화를 그린다. 행복을 느끼는 한 사람의 순간을 담아내는 것이다. 물론 주로 여성이었고 말이다. 〈테라스의 두 자매〉 같은 작품은 당시 부르주아의 삶의 한 단면을 잘 표현하였다. 자매의 표정은 점잖지만, 꽃으로 가득한 풍경과 화려한 모자 장식은 자매를 사랑스럽고 생기발랄하게 보이게 한다.

〈바느질하는 마리 테레즈 뒤랑 리엘〉은 르누아르의 취향을 가장 잘 보여주는 작품이다. 그냥 쉽게 말해서 마리 테레즈 같은 스타일의 여성을 선호했다는 뜻이다. 마리 테레즈는 폴 뒤랑 뤼엘의 첫 번째 딸이었다. 뒤랑 뤼엘은 파리 최대 화랑 중 하나를 개설했고 훗날 마네와 인상주의 화가들을 강력히 지지하면서 수많은 작품을 사들이며 후원하게 된다. 이 작품을 그릴 당시 마리는 사춘기를 막 지나던 시점이었는데 뭔가 수줍은 소녀의 모습이 잘 담겨 있다.

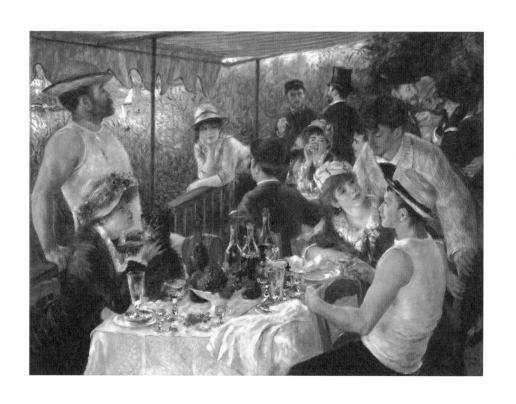

오귀스트 르누아르, 〈뱃놀이 하는 사람들의 점심 식사〉, 1881

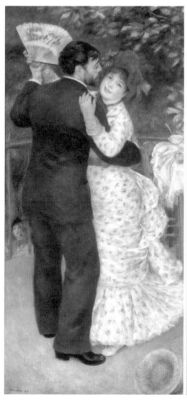

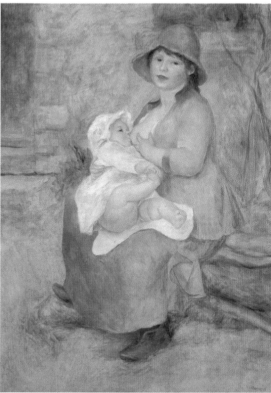

오귀스트 르누아르, 〈시골에서의 춤〉, 1883 　　　　오귀스트 르누아르, 〈젖을 먹이고 있는 알린 샤리고〉, 1885

알고 보면 순정파, 르누아르의 진짜 모습

이 여자 저 여자 많이도 만나다 보니 여성 편력이 심한 것처럼 보이지만 사실 르누아르는 순정파에 가깝다. 사실 르누아르의 그림을 본다면 여성 편력이 심한 사람으로 느끼긴 어렵다. 그의 그림 어디에서도 여성을 성적 대상으로 바라본다는 느낌은 받을 수 없기 때문이다. 그는 오로지 그녀들의 행복한 순간을 담아내는데 더 중점을 두었다.

르누아르는 서른아홉이 되던 해, 이제 막 스물이 된 알린 샤리고를 만난다. 두 사람은 이내 사랑에 빠져들었고 그녀와 죽을 때까지 함께 한다. 1885년 첫째 아들 피에르를 낳고 만난 지 10년이 되던 1890년에 결혼한다. 그리고 1894년 훗날 유명한 영화감독이 되는 장 르누아르를 낳는다.

알린 샤리고는 남편을 위해 수시로 모델이 되어준다. 먼저 〈뱃놀이에서의 점심 식사〉를 보면 왼편에 강아지를 안고 있는 여성이 보이는데 그녀가 알린이다. 인상주의와 결별하기로 했던 1883년에는 뒤랑 뤼엘의 주문으로 무도회 연작을 세 점 그리게 된다. 그중 〈시골에서의 춤〉에 등장하는 여인이 알린이다. 그림을 보면 알겠지만 이미 인상주의의 기본적인 특징에서 많이 벗어나 있는 상태이다. 춤추는 사람들의 윤곽을 뚜렷한 선으로 표현하고 있다. 1886년에는 아들 피에르에게 젖을 먹이고 있는 알린의 모습을 그리는데 색채는 절제되어 있고 반면 형태는 더욱 정확하고 사실적으로 그려져 있다.

드디어 인상파 전시회가 열리다

1974년 제1회 인상파 전시회가 열리고 그때 르누아르는 전시 책임을 맡는다. 그런데 친구들의 작품을 주제에 맞춰 통합적으로 전시하는 것은 정말로 어려웠다. 너무나도 달랐기 때문이다. 사실 인상주의라는 용어만 보면 모두 빛의 효과에만 관심을 가졌을 것 같다. 하지만 인상파 화가들은 하나의 화풍으로 바라보기 힘든 면이 많다. 그럼에도 불구하고 한가지 공통점은 찾을 수 있었으니 바로 지금 현재의 삶을 조명하는 것이다.

르누아르는 전시회에 〈무용수〉와 〈특등석〉 등 총 7점의 작품을 전시한다. 당시 모네의 〈인상, 해돋이〉 작품에 엄청난 악평이 쏟아지다 보니 르누아르의 작품은 상대적으로 덜 주목받았다. 그래도 그의 작품 역시 만만찮게 욕을 먹는다. 미술 평론가 뱅상은 〈무용수〉를 보고 이렇게 말한다. "딱하기 짝이 없는 화가이다. 색에 대한 이해가 이렇게 부족해서는 더 나은 그림을 그릴 수 없을 것이다." 이 작품이 욕먹은 이유는 모네의 〈인상, 해돋이〉와 비슷하기 때문이다. 뭔가 희멀건 죽 같은 느낌을 주는 색감이 지나치게 불분명하게 느껴졌기에 비난을 가한 것이다. 멀리 갈 것 없이 〈무용수〉와 〈인상, 해돋이〉를 옆에 두고 다비드의 〈알프스를 오르는 나폴레옹〉을 나란히 놓고 보면 왜 당시 평론가들이 비난을 가했는지 바로 이해가 갈 것이다. 다비드의 작품이 선명하다면 르누아르의 작품은 완성이 덜 된듯한 느낌을 준다.

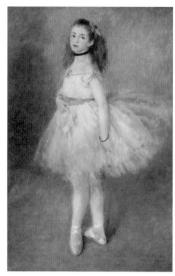 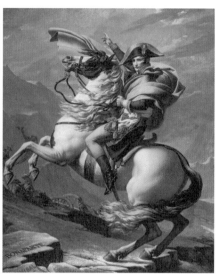

오귀스트 르누아르, 〈무용수〉, 1874 자크 루이 다비드, 〈알프스 산맥을 오르는 나폴레옹〉, 1800~1801

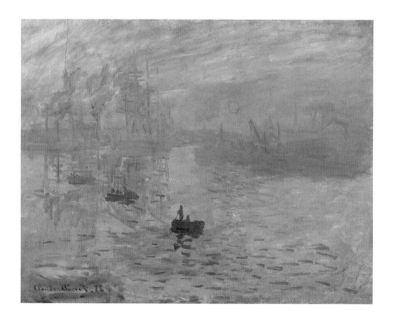

클로드 모네, 〈인상, 해돋이〉, 1872

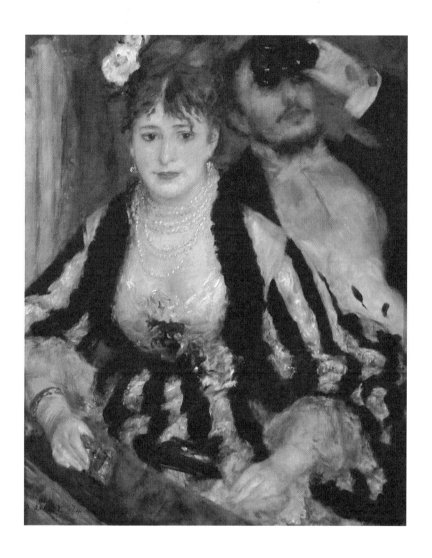

오귀스트 르누아르, 〈특등석〉, 1873

〈특등석〉 같은 경우는 나름 꽤 많은 주목을 받는 데 성공한다. 이 작품은 제목 그대로 특등석에서 공연을 관람하는 모습을 담은 것인데 카튈 망데스는 일간지에 다음과 같이 평을 쓴다. "진주의 흰빛처럼 하얘진 볼과 흔히 그렇듯이 열정에 사로잡힌 시선으로 빛나는 눈, 그리고 손에 든 금빛 오페라 관람용 망원경, 여러분도 이처럼 매력적이면서도 시들하고 감미로우면서도 우둔할 수 있어야 합니다. 그녀 곁에 앉은 남자만큼이나, 공연되는 연극에는 별 관심이 없는 이 여인은 바로 여러분의 미래 그 자체입니다. 나는 오히려 여러분이 이러한 미래를 너무나도 자연스럽게 받아들이지 않을까 하는 점이 염려스럽습니다."[28] 확실히 이 작품의 등장인물들은 특별한 포즈를 취하지 않는다. 고전주의 작품이라면 열심히 공연에 집중하는 모습을 상상하며 그렸을 것이다. 하지만 어디 현실이 그러한가? 공연은 안 보고 딴짓하거나 꾸벅 조는 경우도 얼마나 많나? 르누아르는 바로 이런 일상생활 속의 자연스러운 모습을 담아낸다.

제1회 인상파 전시회는 많은 비난과 함께 끝을 맺는다. 어느 정도였냐면 인상주의자들은 권총에 물감 튜브를 장전해서 캔버스에 쏜 이후에 서명한다는 소문이 돌 정도였다. 당시 에밀 졸라는 소설 『작품』을 통해 당시의 분위기를 설명한다. "도대체 어떤 작자가 이걸 그림이라고 그렸어?"[29] 르누아르는 전시회가 참담한 실패로 끝나자 그림을 경매로 내놓자고 설득한다. 그리고 1875년에 경매가 시작되는데 정말 끔찍할 정도

28. 소피 모네레, 『르느와르』, 정진국 옮김, 열화당, p60
29. 에밀 졸라, 『작품』, 권유현 옮김, 일빛, 초판 p453

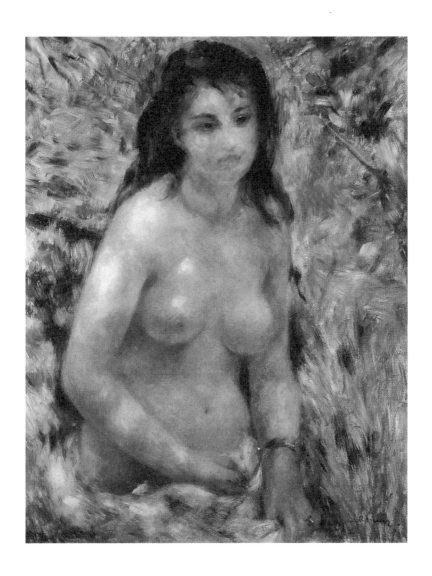

오귀스트 르누아르, 〈햇빛 속의 토르소〉, 1875

로 엉망진창으로 마무리된다. 하지만 그 와중에 조르주 샤르팡티에 부인은 르누아르의 그림을 세 점 구입한다.

포기는 없다. 계속해서 열리는 인상파 전시회

두 번째 전시회는 1876년에 열린다. 이때 르누아르는 〈햇빛 속의 토르소〉를 제출한다. 이 작품을 본 비평가 알베르 볼프는 피가로지에 악평을 실었다. "르누아르 씨에게 여인의 반신상은 시체가 완전히 부패한 상태를 나타내는, 푸르고 보랏빛 반점으로 뒤덮인 썩어가는 고깃덩어리가 아니라는 것을 누가 깨우쳐 주었으면 좋겠다."[30]

여기서 말하는 푸르고 보랏빛 반점이란 햇빛 때문에 생긴 반점을 말하는 것이다. 보통 누드를 그릴 때는 피부 색깔을 부드럽게 하고 모델링을 통해 입체감을 부여한다. 카바넬의 〈비너스의 탄생〉을 보면 마치 새하얀 비단결처럼 표현되어 있음을 알 수 있다. 하지만 우리의 진짜 몸뚱어리는 저런 색감을 보여주지 않는다. 얼룩덜룩한 피부에 햇살이 내려앉으면 딱 〈햇빛 속의 토르소〉처럼 보이는 게 현실이다. 비슷한 시기에 그려진 〈그네〉를 살펴보면 햇빛으로 인해 생긴 반점을 좀 더 적극적으로 표현하는 것을 볼 수 있다. 게다가 〈그네〉의 경우는 여자 뒤쪽에 그림자를 보라색으로 표현한다. 당시에 그림자는 검은색으로 칠하는 게 상식이었지만 르누아르의 눈에는 보라색으로 보였기에 저렇게 그렸다.

1877년 세 번째 인상주의 전시회에서 르누아르는 〈물랭 드 라 갈레트

30. 소피 모네레, 『르느와르』, 정진국 옮김, 열화당, p62

오귀스트 르누아르, 〈그네〉, 1876

오귀스트 르누아르, 〈물랭 드 라 갈레트의 무도회〉, 1876

의 무도회〉를 선보인다. 물랭 드 라 갈레트는 평소에는 갈레트 빵과 과자를 팔던 곳이었는데 주말이 되면 많은 사람이 모여 밝은 햇살 아래에서 춤을 추고 놀곤 하였다. 나름 당대의 핫 플레이스였던 곳이다. 일요일마다 사람들은 멋지게 옷을 차려입고 춤추고 술 마시며 여가를 보냈다. 르누아르는 물랭 드 라 갈레트의 화려한 분위기를 담아낸다.

이 작품은 르누아르 대표작 중 하나로 빛의 효과가 가장 극적으로 드러나는 순간을 담아냈다. 가장 특이한 점은 옷을 얼룩덜룩하게 표현했다는 점이다. 이는 나뭇가지와 잎사귀 사이로 파고든 빛이 만들어낸 효과이다. 확실히 르누아르가 그려낸 인상주의 작품들은 당시 파리의 생활을 사진 찍듯이 표현하고 있다. 마치 이것이야말로 우리의 진정한 삶이라고 외치는 듯이 말이다. 그래서 르누아르를 두고 파리의 스냅 사진가라는 표현을 쓰기도 한다. 파리 시내 곳곳에서 벌어지는 행복한 일상을 여지없이 담아냈기 때문이다.

인상주의와의 결별을 결심하다

르누아르는 4번째 전시회를 끝으로 인상주의 화풍에 의문을 가지기 시작한다. 가장 큰 이유는 경제적인 문제였다. 살롱전에서 인정을 받는다면 부와 명예를 얻을 수 있는데 인상파 친구들은 살롱전을 경멸했다. 우정을 지키기엔 돈이 너무 없으니 이러지도 저러지도 못하는 상황이었다. 어찌 고민이 되지 않을까? 고심 끝에 1883년 뒤랑 뤼엘에게 편지를 보내는데 자신은 인상주의 전시회에 참여하지 않을 것이며 대신 살롱전

의 초대에 응하기로 했다고 고백한다. 그리고 자신은 인상주의에 지쳐 있으며 더는 그림을 그릴 수 없다는 결론에 도달했다고 말한다.

마흔이 된 르누아르는 새로운 가능성을 찾기 위해 여행을 떠난다. 먼저 그는 알제리로 향한다. 들라크루아가 그곳에서 본 것을 똑같이 느끼고 싶었기 때문일까? 알제리 여행 끝에 〈뱃놀이하는 사람들의 점심 식사〉를 남긴다. 여기에는 정말 단순한 삶의 즐거움이 담겨 있다. 이 작품이 사실상 마지막 인상주의 그림이며 이제 르누아르는 고전주의로 돌아간다. 그의 가장 절친한 친구인 모네는 마지막 순간까지 빛을 연구하며 인상주의를 유지하였지만, 르누아르는 완전히 반대되는 길을 걷게 된 것이다.

그가 인상주의와 결별하게 된 결정적인 계기는 1881년 이탈리아 여행 때문으로 보인다. 그곳에서 만난 라파엘로의 그림은 신선한 충격을 주다 못해, 자신의 그림이 무언가 잘못되었다는 생각까지 가지게 만든다. 그래서 고전적인 형식으로 돌아간다. 특히 신고전주의의 앵그르에게 깊이 공감하여 선의 예술로 돌아가 좀 더 명확한 드로잉을 보여주기에 이른다. 이때를 두고 앵그르 시기라고 부른다.

과거 인상주의 시절에는 대상의 형태를 불명확하게 그렸는데, 이제는 대상을 좀 더 명확하고 견고하게 그리고자 한다. 이게 무슨 의미일까? 다시 모네의 〈인상, 해돋이〉를 살펴보자. 인상은 선이 없다 보니 대상의 형태가 명확하지 않다. 그림을 가까이에서 보게 되면 도대체 뭘 그린 건지 아예 알 수가 없다. 반면 멀리 떨어져서 보면 그 형태가 흐릿하게 가늠된다. 르누아르는 그게 싫었다. 왜 항상 순간의 모습을 포착하기 위해

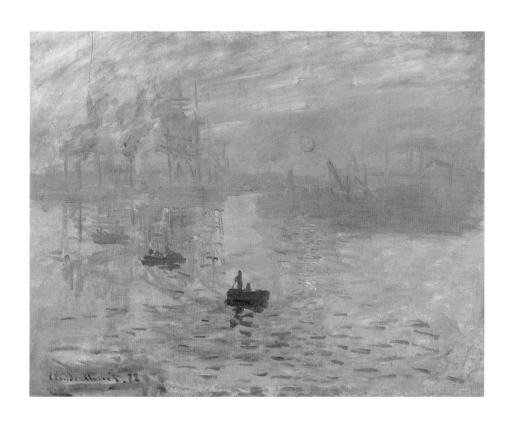

클로드 모네, 〈인상, 해돋이〉, 1872

흐릿하게 그려야 할까? 라파엘로처럼 명확하게 그리는 게 죄도 아닌데 왜 친구들은 그토록 싫어하는 걸까? 르누아르는 이해할 수 없었다.

르누아르의 새로운 고전주의 방식이 잘 드러나는 작품이 바로 〈목욕하는 여인들〉이다. 확실히 인물이 조각같이 뚜렷해졌음을 알 수 있다. 반면 뒤쪽으로 펼쳐진 풍경은 인상주의 느낌을 살려서 그려낸다. 풍경은 인상파 스타일로 그리고 앞에 있는 인물은 고전풍으로 그려 양자의 조화를 꾀했던 것 같다. 그런데 아이러니하게도 이 작품은 혹평을 받는다. 인상파 친구들도 비난하였고 고전주의 평론가들도 마찬가지였다. 특히 피사로는 이렇게 평가한다. "기존의 틀을 벗어나 새로운 것을 모색하는 것은 물론 바람직한 일입니다. 그러나 르누아르는 이 작품에서 오직 선에만 집착하고 있으며, 인물들은 전체적인 조화와는 상관없이 개별적으로 부각되어 있습니다. 바로 이러한 점들을 나는 이해할 수 없습니다."[31]

혹평의 충격 때문이었을까? 그는 1890년경 다시 인상주의로 살짝 복귀하는 듯한 모습을 보여준다. 그중 하나가 바로 〈목욕하는 긴 머리의 여인〉이다. 날카로운 선을 포기하고 좀 더 부드럽고 다채로운 색깔을 통해 누드를 표현하고 있다. 흔히 이 시기의 작품들을 두고 진주모 빛 시기라고 부른다. 진주모린 진주조개의 껍데기를 밀하는데 마지 조개 빛깔 같은 느낌이 난다는 의미이다.

31. 소피 모네레, 『르느와르』, 정진국 옮김, 열화당, p108

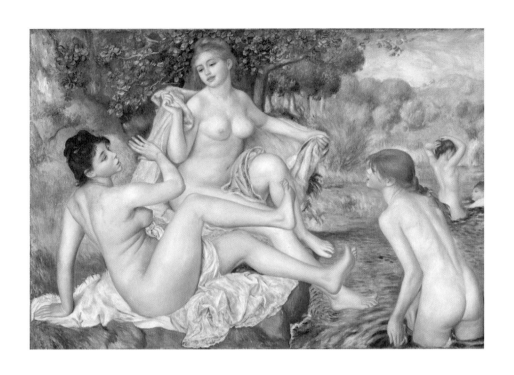

오귀스트 르누아르, 〈목욕하는 여인들〉, 1887

오귀스트 르누아르, 〈목욕하는 긴 머리의 여인〉, 1895

표현주의의 가능성을 열다

말년의 르누아르는 남프랑스의 카뉴Cagnes로 이사를 가 숲 가운데 집을 짓고 남은 생을 보낸다. 당시 모네는 파리 서쪽에 지베르니Giverny에 있었다. 말년의 두 사람은 정말 엄청나게 멀리 떨어져 각자 생을 마무리한다. 말년의 모네가 점점 순수 추상의 형태로 나아갔다면 말년의 르누아르는 점점 표현주의에 가까운 화풍을 보여준다. 표현주의는 자기 내면에 존재하는 감정이나 감각을 직접 드러내는 것을 의미한다. 인상주의가 외부의 인상이 안으로 들어오는 것이라면 표현주의는 내 안의 것이 바깥으로 표출되는 것이다. 물론 르누아르가 완전한 표현성을 보여준 건 아니지만 새로운 화풍의 가능성을 선보이는 데 성공한다.

르누아르가 사망하기 3년 전에 그린 〈목욕하는 여인〉들을 살펴보자. 이제는 인상파의 빛도 앵그르의 선도 보이지 않는다. 이 작품 안에는 감각적인 표현만이 가득할 뿐이다. 이렇듯 르누아르는 전 생애를 거쳐 다양한 형태의 그림을 시도한다. 사실주의에서 인상주의로 그리고 고전주의에서 표현주의에 이르기까지, 정말 끝없이 발전한 것이 르누아르의 예술 세계이다.

그래서일까? 젊은 화가들이 수시로 그를 찾아왔고 특히 앙리 마티스는 정기적으로 르누아르를 만나기에 이른다. 마티스는 르누아르의 작품을 새롭게 해석하여 독창적인 화풍을 열어젖히게 된다. 우리는 흔히 인상주의자들은 화가로서 인정받지 못해서 힘든 삶을 살았을 것으로 생각한다. 하지만 이것은 아주 흔한 편견 중 하나이다. 물론 처음부터 대단한 인정을 받은 건 아니었지만 그렇다고 극단적으로 삶이 불행했던 건 아

오귀스트 르누아르, 〈목욕하는 여인들〉, 1916

니다. 도리어 모네와 르누아르는 젊은 화가들에게 존경을 받던 대가 중의 대가였다. 피카소, 마티스, 칸딘스키, 몬드리안 등 현대 예술을 대표하는 화가들에게서 존경을 받았고 르누아르는 그들이 성장하는 모습을 직접 보았다.

21세기를 살아가는 우리는 여전히 르누아르의 그림을 사랑한다. 대단한 지식을 가지고 하나하나 따지면서 볼 필요가 전혀 없다. 그냥 보고만 있어도 느껴지는 따스함이 기분 좋게 만들어주기 때문이다. 이는 삶을 바라보는 르누아르의 태도가 따뜻했기 때문일 것이다. 그는 수많은 삶에 담긴 행복에 관심을 가지고 하나하나를 화폭에 담아낸다. 우린 어쩌면 그 시절에 느꼈던 행복감을 지금, 이 순간 다시 느끼고 싶은 것일지도 모르겠다.

10 앙리 드 툴루즈 로트레크

빨간 풍차의 카바레!
그가 클럽에 미친 이유는?

 툴루즈 가문은 저 멀리 9세기 샤를마뉴 시대부터 이어져 온 역사가 아주 깊은 명문가이다. 남프랑스 여러 곳에 영지를 가지고 있던 엄청난 부자로 가문의 번영을 유지하기 위해 근친결혼을 많이 한 집안이다. 그래서 많은 사산아와 유전적으로 문제가 있는 아이들이 태어났다. 물론 그런 아이들이 태어난다고 하여 슬퍼하진 않았다. 자주 일어나는 조금 귀찮은 정도의 일이었다. 가문 내에선 허약하고 신경질적인 아이들이라고 부르며 별것 아닌 듯 치부했다.

귀족 가문의 사랑받지 못한 아이

앙리 드 툴루즈 로트레크(Henri de Toulouse-Lautrec, 1864~4901)의 아버지인 알퐁스 백작은 이종사촌인 아델과 결혼한다. 말 그대로 재산을 지키기 위한 정략결혼이었기에 서로 간에 애정은 없었다. 이내 두 사람은 각자의 삶을 살아간다. 물론 이혼한 것은 아니다. 서로를 투명인간 취급하는 딱 그 정도의 관계를 유지한다. 어쨌든 사랑이 넘치는 가정은 아니었기에 로트레크의 어머니는 불안과 강박에 휩싸인다. 종교에 광신적 집착을 보이고 건강에 대해 히스테리적으로 신경을 쓴다. 특히 강한 집착을 보인 것은 바로 아들이었다. 아들에게 심한 집착을 보였고 로트레크는 그런 어머니에게서 벗어나고 싶었다. 한편으론 사랑하지만 다른 한편으론 떨어지고 싶은 마음이랄까?

사실 그녀의 집착에는 나름의 이유가 있었다. 불행한 결혼 생활에 이어 아들에게 유전병이 생긴 것이다. 그는 유전적으로 뼈에 문제가 있었고 키가 자라지 않았다. 13살이 되었을 때 사고로 다리가 부러졌고 14살에도 다리가 골절되었다. 하지만 골절된 다리는 쉽게 낫지 않았고 급기야 152센티미터에서 성장 자체를 멈춰버린다. 아버지는 허약한 아들에게 실망해 무시하기에 이른다. 물론 아들 역시 아버지에게 적극적으로 반항하였지만 뾰족한 수기 없었다.

허약한 로트레크는 수시로 요양소로 보내졌는데 사실상 꼴 보기 싫은 사람을 저 멀리 보내버린다는 느낌이었다. 할 일이 없었던 그는 그곳에서 그림을 그리기 시작하였고 17살이 되었을 때 화가가 되기로 한다. 사랑받지 못한 채 자란 그는 훗날 귀족의 모든 특권을 벗어던진 채 몽마

앙리 드 툴루즈 로트레크, 〈거울이 비친 자화상〉, 1882~1883

르트르의 카바레와 클럽에서 자유롭게 살아간다. 로트레크가 18살에 그린 〈거울이 비친 자화상〉을 살펴보면 그가 어린 시절 느꼈던 감정이 되살아난다. 불안한 얼굴을 한 청년이 거울을 보고 있다. 등과 목덜미만이 빛나고 있고 그의 얼굴에는 그림자가 드리워져 있다. 마치 자신의 정체가 드러나는 것을 숨기는 듯한 느낌이다. 그의 표정에는 삶의 확신보다는 불안만이 가득하다. 장애가 있는 자신과 사랑받지 못한 삶에서 다가오는 떨림이 느껴진다.

밤이 더 아름다운 도시, 파리

우디 앨런의 영화 '미드나잇 인 파리'를 보면 주인공이 파리에서 길을 잃고 헤매다가 우연히 파리의 과거로 시간여행을 하게 되는데, 그곳에서 주인공은 헤밍웨이를 만나고 피츠제럴드 부부와 함께 술을 마신다. 피카소와 대화를 나누고 달리에게서 이야기를 듣기도 한다. 주인공이 도착한 과거를 두고 프랑스 벨 에포크(Belle Époque) 시대라고 부른다. 말 그대로 좋은 시대라는 의미이다. 보통 프랑스-프로이센 전쟁부터 세계 제1차대전까지를 말한다. 끝이 보이지 않던 혁명의 시대가 끝이 나고 평화와 번영을 구가하던 시대였다.

당시 파리 시민들은 아름다움을 향한 강박적 집착을 보여준다. 벨 에포크 시대에 활동했었던 모네, 르누아르, 드가 같은 인상주의 화가들은 밝고 아름다운 풍경을 담아내기 시작했고 특히 르누아르는 아름답지 않은 것은 그릴 가치가 없다고 말하기도 한다. 확실히 이해되기도 하는 것

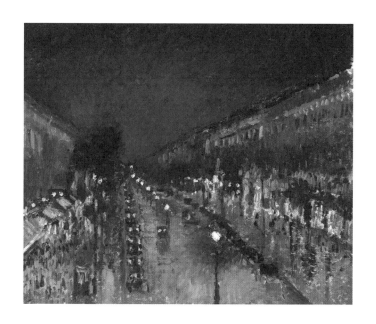

카미유 피사로, 〈몽마르트르의 밤 거리〉, 1897

포르튀네 메올, 〈전기 궁전〉, 1900

이 당시 파리는 정말 눈부신 변화 속에 있는 도시였다. 일단 경제적으로 안정되어 중산층이 늘어나기 시작했다. 경제적 여유 속에서 문화에 대한 관심도 높아졌다.

1889년에는 파리 만국박람회를 기념하기 위해 그 유명한 에펠 탑이 들어선다. 파리 도시 전체도 대규모의 재개발에 들어간다. 샹젤리제 거리를 중심으로 방사성 형태의 도로가 깔리고 오래된 상하수도가 정비된다. 그 외에도 수많은 집이 재건축되었고 심지어 1900년에는 지하철도 깔린다. 말 그대로 근대 도시로 탈바꿈하게 된 것이다. 그중 가장 놀라운 것은 밤 풍경의 변화였다. 1897년 에디슨이 발명한 전구가 파리 도심에 깔리기 시작한 것이다. 피사로의 〈몽마르트르의 밤 거리〉를 보면 당시 파리의 밤이 어떤 느낌인지를 알 수 있다. 심지어 1900년 파리 만국박람회의 주제 중 하나는 전등이었다. 당시 소개된 전기 궁전Palais de l'Electricité은 놀라움 그 자체다. 거리에 가득 찬 전구들은 파리에 빛의 도시라는 별명을 안겨주었다. 그렇게 '밤이 더 아름다운 도시' 파리가 탄생한다.

로트레크가 밤 문화에 푹 빠져 있었다고?

밤이 아름다운 도시 파리에 새로운 문화가 생겨난다. 사실 파리하면 커피를 마시며 책을 보고 대화를 나누는 카페 문화가 유명했다. 그런데 1850년 중반 즈음부터 음주 문화가 급격히 퍼지기 시작한다. 과거에는 특정한 축제에만 술을 마셨는데 이젠 수시로 술을 마시는 지경에 이른

다. 오죽하면 마네가 〈압생트 마시는 남자〉를 그렸을까? 얼마나 술을 마셔댔는지 프랑스의 알코올 소비량은 세계 최고 수준이었다.

로트레크는 파리의 밤 문화가 전해주는 향락적인 분위기에서 자유로움을 느꼈다. 특히 몽마르트르는 아웃사이더에게 열려 있는 장소였다. 귀족으로 태어난 로트레크는 귀족 가문의 위선과 어그러진 욕망을 잘 알고 있었다. 그들은 우아함으로 위장한 채 쾌락을 즐기는 부류였다. 〈물랭 루주의 영국인〉에는 그런 생각이 잘 담겨 있다. 그림을 보면 점잖은 신사가 비굴해 보이는 웃음을 띠며 여자를 유혹하고 있다. '영국 신사' 하면 연상되는 이미지와는 전혀 딴판인 모습이다. 아마 로트레크는 저런 귀족들의 위선이 싫었던 것 같다. 하지만 몽마르트르는 위선이 없었다. 모두가 솔직했고 어떤 편견도 찾아보기 힘들었다. 말 그대로 술과 사랑 그리고 예술이 넘쳐흐르던 거리였다.

단언컨대 파리 밤 문화의 메인은 카바레이다. 여러 가지 종류가 있었는데 우리가 흔히 아는 카바레는 커다란 무대 위에서 춤을 추는 댄서들을 구경하며 술을 마시던 업소를 말한다. 당시 파리에서는 물랭 드 라 갈레트Moulin de la Galette와 빨간 풍차의 물랭 루주Moulin Rouge가 유명했다. 마치 도시 전체가 거대한 유흥 파티장처럼 되어버렸다고 해야 할까? 로트레크의 입장에서 카바레는 정말 마음 편한 곳이었을 것이다. 그곳은 무대의상을 입은 댄서, 희한한 옷을 입고 있는 광대들, 각자의 개성을 뽐내는 수많은 사람으로 넘쳐났다. 그러니 로트레크의 독특한 외모도 특별히 눈길을 끌지는 못했다. 별의별 별종이 다 모이는 곳이다 보니 그냥

앙리 드 툴루즈 로트레크, 〈물랭 루주의 영국인〉, 1892

그들 중 한 사람인 것 같은 느낌이랄까? 그는 몽마르트르의 카바레에서 자신이 머물러야 할 세계를 발견한다. 집안에서는 어딘가 병든 실패한 아이에 불과하였지만, 이곳에서만큼은 자신도 충분히 가치 있는 사람이었다.

몽마르트르의 오래된 풍차를 개조한 카바레인 물랭 드 라 갈레트는 르누아르의 그림으로 유명한 곳이다. 르누아르의 그림을 보면 알 수 있듯 중산층 계층의 사람들이 모여 식사를 하고 이야기를 나누며 춤을 추며 놀던 곳이다. 로트레크는 이곳에 자주 드나들며 그림을 그렸다. 로트레크의 〈물랭 드 라 갈레트〉에서 눈여겨볼 부분은 댄스홀과 좌석 사이를 가로지르는 대각선의 선이다. 비스듬한 선이 공간을 양분하여 다양한 시선의 교차를 보여준다. 로트레크는 장애 때문에 춤을 추기는 조금 어려웠다. 그래서 의자에 앉은 채 술을 마시며 수많은 이들의 표정과 시선을 관찰하였고 그 속에서 다양한 감정을 발견한다. 깊은 고독과 상실감, 서로를 이해하는 동료 의식까지, 여러 가지 감정들이 그림 속에 함축되어 있다.

로트레크가 〈물랭 드 라 갈레트〉 그림을 그리던 1889년, 새로운 카바레가 문을 열었다. 그곳의 이름은 물랭 루주이다. 영화로도 유명한 물랭 루주는 순식간에 최고 인기 카바레가 된다. 여자들이 치맛자락을 붙잡고 다리를 쭉쭉 들어 올리는 프렌치 캉캉으로도 유명했다. 이곳에서 유명한 댄서들도 많이 탄생하였다. 〈물랭 루주에서 - 춤〉을 살펴보면 중앙에 두 명의 남녀가 춤추고 있는 모습이 보인다. 이 사람은 당시 최고의 댄서였던 라 구루와 발랑탱이다.

앙리 드 툴루즈 로트레크, 〈물랭 드 라 갈레트〉, 1889

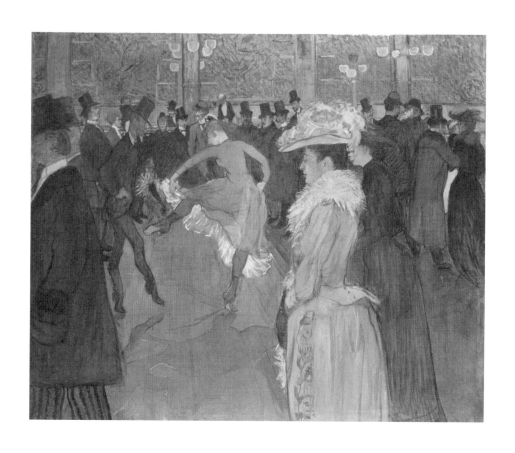

앙리 드 툴루즈 로트레크, 〈물랭 루주에서 – 춤〉, 1890

앙리 드 툴루즈 로트레크, 〈물랭 루주에서〉, 1892

당시 카바레는 스타들의 요람이었다. 특히 물랭 루주에서 댄서로 이름을 알리게 되면 많은 돈을 벌 수 있었다. 그곳에는 스타덤에 오르기를 원하던 여성들로 가득 차 있었다. 이들은 춤을 추고 모델을 하면서 유명한 사람이 되길 원했고 그중 최고 인기 스타가 라 구루La Goulue였다. 춤을 굉장히 잘 춰서 몽마르트르의 여왕이라고 불리기도 했다. 로트레크는 물랭 루주에서 많은 시간을 보내며 그곳의 모습을 화폭에 담는다.

영화 같은 그림을 그릴 수 있을까?

당시 파리에는 서커스가 최고의 인기를 끌고 있었다. 진귀한 동물들과 단원들의 환상적인 연기는 화려함을 추구하던 당시 시대상과 잘 맞았다. 그중 제일 유명한 서커스단은 페르낭도 서커스Cirque Fernando였다. 1872년부터 프로도 광장에서 공연했는데 유명해지자 천막을 철거하지 않고 자리 잡은 채 공연하였다. 사실 서커스라는 게 여기저기 떠돌아다니며 공연하는 경우가 많은데 페르낭도 서커스는 그냥 머물러 버린 것이다. 드가, 쇠라를 비롯하여 정말 많은 화가가 서커스 장면을 그림으로 남겼다. 하지만 누구도 로트레크만큼 운동성을 과감하게 표현하지는 못했다.

그림이라는 것은 영화가 아니기에 어느 한순간만을 담아낼 수 있다. 예를 들어 나폴레옹이 알프스를 넘는 장면을 그린다고 해보자. 영화라면 긴 서사시로 전체 여정을 담아낼 수 있겠지만 그림은 오직 한순간을 정해야 한다. 그럼 어떤 순간을 정해야 할까? 전체 사건을 함축할 수 있

는 가장 극적인 순간을 정하기 마련이고 그 순간에 그림의 의미를 거창하게 담아낸다. 그래서 그림 자체가 정적인 느낌을 많이 준다. 운동성이 들어갈 여지가 없다. 그런데 몇몇 화가는 그림에 동적인 특징을 과감하게 그려 넣는다.

정적인 그림과 동적인 그림을 구분할 수 있는 가장 좋은 방법은 연속되는 다음 장면을 상상해보는 것이다. 그림의 다음 동작이 자연스럽게 연상이 된다면 동적인 작품이다. 예를 들어 렘브란트의 〈이삭을 제물로 바치려는 아브라함을 저지하는 천사〉를 살펴보자. 아들 이삭을 죽여 신에게 바치려는 아브라함을 천사가 말리는 장면이다. 아브라함과 이삭의 이야기도 꽤 긴 스토리인데 그림으로 그리려면 한순간을 선택해야 한다. 렘브란트의 선택은 아주 독특하다. 천사가 말리는 순간 아브라함이 칼을 떨어트리게 되는데, 그 칼이 공중에 떠 있는 순간을 담아낸다. 그림의 다음 순간 칼은 어디로 갈까? 누구나 바닥으로 떨어질 칼의 모습을 연상할 수 있다. 이렇게 동적인 그림을 그려낸 것이다.

로트레크도 동적인 그림으로 유명하다. 먼저 그가 그린 〈페르낭도 서커스의 여자 곡마사〉를 살펴보자. 이 작품의 가장 큰 특징은 중앙이 비었다는 점이다. 상당히 놀라운 시도였다. 보통 우리가 그림을 그리게 되면 중앙부터 채워 넣는다. 중앙이 꽉 채워져 있어야 전반적으로 안정감 있게 보이기 때문이다. 그런데 로트레크는 의도적으로 중앙을 비워버린다. 왜 공간을 비워 버렸을까? 달리는 말이 나아갈 공간이 필요하기 때문이다. 말의 발은 달리는 형상을 띠고 있는데 앞쪽에 공간이 없다면 말이 뛰쳐나갈 공간이 없게 된다. 그래서는 다음 장면을 연상할 수가 없다.

렘브란트 반 레인, 〈이삭을 제물로 바치려는 아브라함을 저지하는 천사〉, 1635

카바레 광고? 이렇게 해야 장사가 잘 되지!

키 작은 화가가 매일 같이 카바레에서 술을 마시고 있으니 나름 흥미로웠을까? 물랭 루주는 로트레크에게 광고 포스터를 만들면 어떻겠냐고 제안한다. 이때부터 그는 포스터 광고 디자인의 세계로 발을 디디고 이 분야의 대가가 된다. 로트레크가 포스터를 만들어주면 그곳은 유명한 장소가 되었고 포스터에 등장한 연예인은 인기스타가 되었다. 그러니 로트레크의 포스터는 인기가 많을 수밖에 없었다.

로트레크의 포스터 중 가장 대표적인 작품은 〈물랭 루주의 라 구루〉이다. 라 구루와 발랑탱이 동시에 등장하는 작품으로 서양 미술사에서 가장 유명한 포스터라고 보아도 무방하다. 이 작품이 파리 거리 곳곳에 붙기 시작하자 로트레크는 하룻밤 사이에 유명인사가 된다. 그때 로트레크의 나이는 27살이었다. 앞쪽에 있는 발랑탱은 회녹색 빛으로 실루엣만을 보이며 그 뒤쪽으로 라 구루가 다리를 들고 춤을 추고 있다. 멀리는 검은색으로 처리된 관객들이 있다. 관객들의 개성을 제거하여 라 구루의 춤을 더욱 돋보이게 하는 효과이다. 1889년에 오픈한 물랭 루주는 광고를 통해 수많은 스타를 홍보하였고 그 결과 몇 년간 몽마르트르에서 가장 유명한 카바레로 자리 잡는다.

로트레크는 1892년부터 더 많은 포스터를 제작한다. 당시 만들어진 작품 중에 눈여겨볼 것은 빅토르 조즈의 소설 〈쾌락의 여왕〉 광고 포스터이다. 먼저 다른 화가가 포스터를 디자인했지만, 너무 밋밋해서 로트레크에게 다시 주어졌다. 빨간 옷을 입은 여자가 뚱뚱한 남자의 코에 키스하며 교태부리는 장면을 담아냈다. 붉은색을 적극적으로 사용하여 시

앙리 드 툴루즈 로트레크, 〈페르낭도 서커스의 여자 곡마사〉, 1888

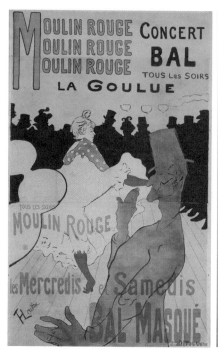

앙리 드 툴루즈 로트레크, 〈물랑 루즈의 라 구루〉 포스터, 1891 　　　　 앙리 드 툴루즈 로트레크, 〈쾌락의 여왕〉, 1892

선을 집중시키면서 성적인 호기심을 불러일으키는 장면을 담아냈다. 확실히 로트레크가 그린 포스터는 강한 호기심을 불러일으킨다. 단순하면서 강렬한 느낌을 담아내 확실한 홍보 효과를 끌어낸다.

1890년 무렵에는 물랭 루주 같은 무도장 카바레를 넘어 남녀가 만나 식사를 하고 술을 마시며 라이브 음악을 듣는 카페콩세르Café-Concert가 인기를 얻는다. 당시 파리에는 300여 개의 카페콩세르가 있었다고 한다. 그중 가장 유명한 곳은 앙바사되르Ambassadeurs였다. 샹젤리제 한복판에 있는 아주 화려한 카페였는데 정원에 거대한 천막을 치고 밤에는 정원을 비추는 가스등을 켰다. 드가의 〈앙바사되르의 베카〉를 보면 중앙에서 노래 부르는 가수와 그들을 바라보는 관객 그리고 저 뒤편으로 가스등의 모습이 담겨 있다. 둥근 가스등은 비눗방울처럼 표현되어 신비로운 느낌을 전해준다.

로트레크는 브뤼앙이라는 남자 가수도 좋아했다. 가히 숭배했다고 보아도 무방할 정도이다. 그는 자신이 운영하는 르 미를리통Le Mirliton이라는 카바레에서 매일 밤마다 노래를 불렀다. 브뤼앙은 특이하게도 매번 손님들에게 욕을 퍼부었는데 희한하게 그게 인기를 끈다. 주로 노동자와 예술가 사이에서 인기가 많았다. 왜냐하면, 주로 노동자의 삶을 대변하는 샹송을 불렀기 때문이다.

에드가 드가, 〈앙바사되르의 베카〉, 1877

앙리 드 툴루즈 로트레크, 〈브뤼앙의 앙바사되르 공연〉, 1892

여자한테 관심 없는 남자도 있어?

의외로 로트레크는 여자를 좋아했으되 멀리했다. 가깝게는 가게 점원에서 화류계 여성, 자주 알고 지냈던 카바레 가수 등 다양한 여성들에게 관심이 있었지만, 적극적으로 사귀지는 않았다. 멀리서만 바라보거나 혹시라도 연인관계가 될 것 같으면 일찌감치 친구 사이로 정리해버렸다. 자신의 장애에 대해서 너무 잘 알고 있었기 때문이고 그래서인지 질투심 같은 것과도 거리가 멀었던 것 같다. 다만 관심이 있는 가수나 댄서들을 자주 그려주곤 했었다.

로트레크의 오랜 뮤즈 중 한 명은 이베트 길베르이다. 정말 많은 인기를 끌었던 가수였다. 머리카락은 붉은빛이었고 가슴이 드러나는 드레스를 자주 입었고 항상 팔꿈치까지 오는 검은 장갑을 끼고 있었다. 독특한 패션으로 이름을 알렸고 노래도 낮은 톤의 목소리로 시를 읊듯이 불렀다고 한다. 로트레크는 확실히 그녀를 매력적이라고 생각하며 관심이 있었던 것 같다. 훗날 그녀를 위한 작품집을 출간하며 찬양하는 것을 보면 확실히 좋은 감정 그 이상이었던 것 같기도 하다. 그럼 이베트도 그를 좋아했느냐? 라고 묻는다면 아쉽게도 아니었다.

그녀가 로트레크에게 한 말들은 외모 비하가 대부분이었다. 심지어 로트레크가 그린 자신의 그림에도 불만이 많았던 것 같다. "날 그렇게 지독하게 추하게 표현하지 좀 말아요! 조금 덜해도 되잖아요?"라고 말하였다. 확실히 당시 다른 화가가 그린 이베트의 모습을 보면 로트레크와는 다르다. 테오필 알렉상드르가 그린 〈이베트 길베르〉를 보면 정말 아름다운 여인이 담겨 있다. 그런데 로트레크는 항상 어딘가 이상한 모

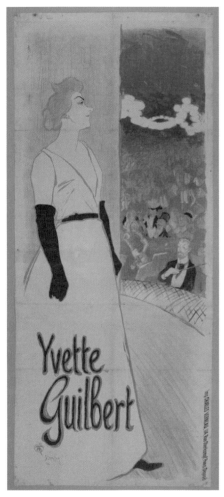

테오필 알렉상드르, 〈이베트 길베르〉, 1968　　　　앙리 드 툴루즈 로트레크, 〈관객에게 인사하는 이베트 길베르〉, 1894

습으로 그렸다. 왜냐하면 그녀의 실루엣을 중심으로 표현했기 때문이다. 그녀만의 독자적인 실루엣을 만들어 양식화했다고 보면 될 것이다. 하지만 이베트는 별로 마음에 들지 않았던 것 같다.

로트레크의 또 다른 뮤즈는 잔 아브릴이다. 물랭 루주에서 캉캉을 추던 댄서인데 포스터 덕분에 유명해진 사람이다. 사적으로도 굉장히 친한 사이였다. 카페콩세르 디방 자포네 광고 포스터를 살펴보자. 이곳은 일본풍 인테리어로 유명한 곳이었는데 전면에 잔 아브릴을 배치한다. 무용수가 아니라 손님으로 바에 앉아있다. 뒤쪽으로 실루엣을 보면 누가 봐도 이베트인 여자가 검은 장갑을 끼고 노래하는 모습이 담겨 있다.

〈춤추는 잔 아브릴〉은 그녀를 다룬 그림 중 가장 유명한 작품이다. 하얀 드레스를 살짝 걷은 채 한쪽 다리를 들고 춤추고 있는 모습을 담아냈다. 대각선 구도를 잡아 대각선 끝에 두 사람의 관객을 배치한다. 이런 방식으로 공간의 깊이감을 준다. 이외에도 로트레크는 잔 아브릴의 그림을 정말 많이 남겼다. 일상생활을 하는 모습도 많이 남겼는데 로트레크가 무대 바깥의 모습을 다룬 사람은 아브릴이 유일하다. 수많은 작품을 보고 있자면 단순히 친구 사이를 넘어 사랑의 감정이 약간 느껴지기도 한다.

오늘날 영화나 공연을 홍보하기 위해 포스터를 만드는 것은 너무나도 당연한 일이다. 가장 중요한 홍보 수단이기 때문이다. 미대도 순수 회화 영역과 디자인 영역으로 나누어서 가르치고 있을 정도이다. 요즘 포스터는 단순한 상업적 홍보물의 성격을 넘어 그 자체가 가지고 있는 예술성에 주목하기도 한다. 그리고 이 모든 것의 시작에는 로트레크가 있었

앙리 드 툴루즈 로트레크, 〈디방 자포네의 잔 아브릴〉, 1892　　　　　앙리 드 툴루즈 로트레크, 〈춤추는 잔 아브릴〉, 1892

다. 그의 등장으로 회화는 상업 예술로 확장되었기 때문이다. 혹자는 그 깟 포스터가 뭐가 그리 중요하냐고 되묻기도 한다. 하지만 예술적 가치가 뛰어난 포스터는 대중 예술의 발전에 큰 역할을 한다. 예로부터 그림이라 하면 미술관에 가서 봐야 한다. 그게 상식이다. 하지만 포스터는 다르다. 대량으로 인쇄하여 여기저기 길거리에 붙이는 게 목적이다. 예술적 가치가 높은 포스터는 상업적 홍보에 충실하면서 동시에 거리의 질적 수준을 끌어올리기도 한다. 이를 두고 예술의 대중화라는 표현을 쓰기도 한다. 로트레크가 쏘아 올린 작은 변화는 지금 이 시대까지도 큰 영향을 주고 있다.

11 조르주 쇠라

그림을 과학적으로 그린다고?
말이 돼?

 모두가 어린 시절 한 번쯤은 그려본 그림이 있다. 강변에서 휴식을 취하고 있는 사람들이 스케치 되어 있는 종이를 밑에 두고, 스펀지에 물감을 묻혀 마치 점을 찍듯이 톡톡 쳐서 색을 칠한다. 그렇게 완성된 그림은 바로 〈그랑드 자트 섬의 일요일〉이다. 우린 어린 시절부터 알게 모르게 쇠라를 만나왔다. 하지만 그에 대해서 아는 바는 거의 없다. 쇠라는 너무 짧은 인생을 살았기에 많은 작품을 남기지 않았다. 그의 대표작인 〈그랑드 자트 섬의 일요일〉을 발표했을 때가 27살이었고 그 이후 31살의 나이로 독감에 걸려 갑자기 사망한다. 그를 대표하는 작품은 딱 6점 뿐일 정도로 정말 짧은 삶을 살았지만, 그가 남긴 흔적은 신인상주의라는 새로운 화풍을 불러오게 된다. 신인상주의가 남긴 점묘법은 오늘날 유치원생들도 따라 해볼 만큼 유명한 기법이 되었다.

재능 없는 사람이 그림을 잘 그리는 방법은?

조르주 쇠라(Georges Pierre Seurat, 1859~1891)는 뭔가 아쉬운 학생이었다. 그는 16살에 그림을 그리기 시작했고 에콜 데 보자르에 입학한다. 그를 담당했던 64살의 교수는 오로지 고전주의만을 숭배하던 사람이었다. 특히 인상주의 화가들에 대해서는 저주에 가까운 비난을 퍼부었다. 시대 상황과는 맞지 않는 사람이랄까? 하지만 쇠라는 시키는 대로 열심히 그림만을 그렸다. 열심히 공부했고 충실히 따랐고 그 결과는 낮은 성적이었다. 전형적인 엘리트 코스를 밟았지만, 자신에 대해 확신을 가질 수 없었다. 그러다 입대를 하게 되고 다시 에콜 데 보자르로 돌아가지 않는다.

사실 쇠라는 자신에게 타고난 재능이 없다고 생각했다. 그래서 직관에 의지하는 태도를 경계하였다. 천재들은 직관적으로 위대한 예술을 쌓아갔지만, 자신에겐 그럴 능력이 없다고 믿었다. 게다가 학교를 떠나버렸기에 더더욱 자신감을 잃게 된다. 이때 쇠라가 찾은 돌파구는 과학이었다. 상당히 재미있는 발상인데 그림을 이론적이고 개념적으로 즉, 과학적으로 그린다면 자신도 위대한 대가가 될 수 있다고 생각한다. 그러니까 마치 1+1=2인 것처럼 회화에도 공식 같은 것이 있다면 자신도 멋진 그림을 그릴 수 있다고 생각했다.

그가 이런 생각을 한 이유는 에콜 데 보자르를 다닐 때 본 책 때문이다. 한 권의 책이 인생을 바꾼 것인데 그 책은 바로 슈브뢸의 『색채의 동시대비 법칙』이다. 색과 색이 나란히 놓였을 때 어떤 느낌을 주는가를 연구한 책이다. 먼저 색깔이 가까운 관계에 있을 때는 당연히 조화롭다. 예컨대 주황색과 빨간색은 가까운 유사 관계로서 나란히 놓으면 자연스

럽게 어울린다. 근데 빨간색과 청록색, 노란색과 남색처럼 완전히 반대되는 색을 놓을 때도 있다. 단순하게 생각하면 안 어울릴 것 같은데 의외로 꽤 잘 어울린다. 슈브뢸은 반대되는 색끼리의 대조가 가장 쾌적하다고 말하기도 하였다. 과거 들라크루아도 슈브뢸에게 관심이 많았고 실제로 보색대비를 적극적으로 사용하였다. 슈브뢸의 이론을 더욱 깊이 연구한 쇠라는 아주 독특한 화법을 개발하는 데 성공한다. 이를 신인상주의라고 부른다.

1883년 쇠라는 좋은 평가를 받으며 처음으로 살롱전에 입선한다. 하지만 수상의 기쁨보다는 얼른 새로운 아이디어를 캔버스로 옮기고 싶다는 생각에 사로 잡힌다. 그는 곰곰이 생각한 끝에 가로 3미터 세로 2미터의 거대한 그림을 그린다. 소재는 〈아니에르에서의 물놀이〉였다. 이 작품은 언뜻 보면 점묘법으로 그려진 것처럼 보이지만 사실 점묘가 사용되지는 않았다. 다만 뚜렷하게 색채를 대비시키는 시도가 등장할 뿐이다. 어떤 면에선 인상주의 그림 같은 느낌을 주기도 한다. 하지만 분명한 차이가 있다. 인상주의가 순간적이며 불명확하다면 쇠라의 그림은 좀 더 영구적이고 세심하다.

쇠라는 이 작품을 살롱에 출품하였다. 하지만 1884년의 살롱 전시회는 지나칠 정도로 엄격하고 보수적인 심사 방침을 보여주었다. 그 영향으로 어쩔 수 없이 낙선하였다. 그는 자신의 새로운 시도가 살롱에서 인정받을 수 없음을 잘 알고 있었다. 그래서 동료화가들과 함께 독립 미술가 협회라는 것을 만들게 된다. 그리고 참가비만 내면 누구나 자유롭게 그림을 전시할 수 있는 앙데팡당전Salon Des Indépendants을 개최한다. 당

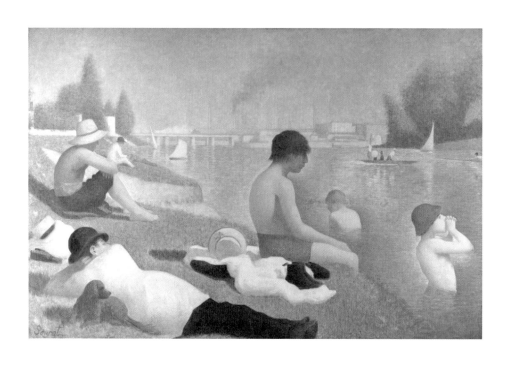

조르주 쇠라, 〈아니에르에서의 물놀이〉, 1884

연히 심사 같은 것은 하지 않는다. 쇠라는 제1회 앙데팡당전에 〈아니에르에서의 물놀이〉를 출품한다. 훗날 앙데팡당전은 더욱더 발전하여 현대 예술의 포문을 여는 역할을 하게 된다.

신인상주의의 점묘법이란 무엇일까?

과거 인상주의 화가들은 찰나 같은 순간을 그리고 싶었다. 빛은 시시각각 변화하기 때문에 어떤 순간도 똑같지가 않다. 햇살이 내리쬐다가 갑자기 구름이 끼기도 하고 바람이 불기도 한다. 이렇듯 한자리에 서서 같은 풍경을 보고 있더라도 매 순간 차이가 발생한다. 이러한 차이의 순간을 그리는 것이 인상주의 화가들의 목표였다. 그러니 최대한 빠르게 그림을 그렸고 그로 인해 완성도가 굉장히 떨어져 보였다. 하지만 에밀 졸라는 멀리서 보면 형태가 뚜렷하게 보인다고 말하며 그들을 옹호한다. 무슨 의미일까?

아마 그림을 볼 때는 멀리서 봐야 한다는 말을 한 번쯤은 들어보았을 것이다. 이 말은 반은 맞고 반은 틀린 말이다. 정확히는 인상주의 작품은 멀리서 봐야 하는 것이 정답이다. 고전주의 작품은 그림에 등장하는 하나하나가 아주 명확하다. 저 멀리 떨어져 있는 풍경도 아주 자세하게 그려놓았다. 그래서 코앞에서 보아도 선명하게 그림이 보인다. 반면 인상주의 그림은 가까이서 보면 도대체 무엇을 그린 건지 형태가 전혀 잡히지 않는다. 빠르게 그리다 보니 명확하지 않기 때문이다. 그런데 조금씩 조금씩 뒤로 물러나면서 그림을 보면 희한하게도 형태가 자리잡히기 시

작하면서 이내 무엇을 그렸는지 깨닫게 된다.

이런 특징을 두고 인상주의 그림은 대상의 '형태'가 캔버스 위에서 완성되는 것이 아니라 관객의 망막 위에서 완성된다고 말한다. 최소한 형태는 캔버스에서 벗어나는 데 성공한 것이다. 그런데 이 지점에서 인상주의의 한계가 나타난다. 형태는 자유를 얻었지만, 색깔은 여전히 캔버스 위에 남아 있었기 때문이다. 쇠라의 생각은 바로 여기에서 시작한다. 쇠라는 색깔도 캔버스에서 벗어나 망막 위에서 완성되기를 원했다.

상당히 어려운 이야기이므로 한 번 더 정리해보자. 그림이라는 것은 형태와 색깔로 이루어진다. 사과를 그리려면 먼저 연필로 사과의 형태를 잡고 그 위에 색깔을 칠하게 된다. 이건 너무나도 당연하다. 다만 형태가 더 중요한? 색깔이 더 중요한가를 놓고 '선이냐? 색이냐?'라는 논쟁이 일어났을 뿐이다. 형태를 잡으려면 연필로 선을 그어야 하기 때문이다. 하지만 카메라라는 기계가 발명되면서 엄청난 혁신이 일어난다. 과거부터 그림은 눈에 보이는 대상을 똑같이 '재현'하는 것이 목표였다. 예컨대 초상화를 그린다고 해보자. 먼저 주인공의 형태를 똑같이 잡아 놓고 색상을 칠한다. 최대한 똑같이 그려야 한다. 그것이 초상화의 목적이기 때문이다. 정물화를 하나 그리더라도 똑같이 재현하기 위해서 노력한다.

그런데 카메라가 등장하면서 그림으로 재현을 할 이유가 없어졌다. 완벽한 재현 기계가 등장했기 때문이다. 그럼 화가는 무엇을 그려야 할까? 바로 이 고민에서부터 현대 예술이 시작된다. 일단 똑같은 재현은 의미가 없기에 새로운 변화를 주어야 한다. 그때 떠오른 아이디어가 형

태와 색깔에 자유를 부여하는 것이었고, 이 도전의 끝에 기다리는 것이 바로 추상화이다. 하지만 아직 추상은 머나먼 이야기이고 먼저 인상주의가 형태의 자유를 얻는 데 성공한다. 캔버스 위에서는 형태가 명확하지 않아도 망막 위에서 형태가 자리 잡히는 독특한 그림을 그리는 데 성공했기 때문이다. 하지만 색깔은 여전히 캔버스 위에 남아있다.

쇠라는 색깔도 관객의 망막 위에서 완성되어야 한다고 생각했다. 하지만 어떻게 그게 가능한 걸까? 이것은 빛의 성격을 이용하면 쉽게 해결된다. 색의 혼합은 크게 두 가지가 있다. 첫 번째는 감산 혼합이다. 팔레트 위에서 물감을 섞으면 색이 혼탁해진다. 많은 색을 섞을수록 더욱 더 혼탁해진다. 그래서 빨강, 노랑, 파랑을 섞으면 검은색이 된다. 두 번째는 가산 혼합이다. 이는 빛의 혼합을 말하는 것인데 빛은 섞이면 도리어 밝아진다. 그래서 빨강, 노랑, 파랑의 빛이 섞이면 흰색이 된다. 문제는 감산 혼합의 성격을 가지고 있는 물감으로 어떻게 가산 혼합의 효과를 낼 수 있느냐이다.

쇠라는 이 문제를 점묘법으로 해결한다. 색을 섞으면 감산 혼합으로 인해 혼탁해진다. 따라서 물감을 섞지 말고 캔버스 위에 원색으로 미세한 점을 촘촘히 찍는다. 그러면 색의 혼합이 캔버스 위가 아니라 망막 위에서 이루어진다. 지금 당장 하얀 종이 위에 파랑과 노랑 점을 가깝게 찍어보자. 그런 다음 종이를 조금씩 멀리서 보게 되면 어느 순간 두 개의 점이 하나로 겹쳐지면서 색깔이 녹색이 되는 경험을 할 수 있다. 바로 이것이 쇠라가 발견한 물감을 가산 혼합시키는 점묘법이다. 하지만 쇠라의 발견이 완벽한 가산혼합의 형태로 나타나는 것은 아니다. 캔버

스 위에 빨강, 노랑, 파랑색을 찍어 놓고 멀리서 본다고 하여 흰색으로 혼합되지는 않기 때문이다. 따라서 쇠라가 발견한 기법은 가산혼합을 응용한 것으로 병치혼합이라고 부르게 된다. 다시 말해 병치혼합의 원리를 잘 활용한 것이 바로 점묘법인 것이다.

쇠라는 제1회 앙데팡당전이 열리고 있을 때, 〈그랑드 자트 섬의 일요일〉을 준비한다. 이 작품에서 처음으로 점묘법을 사용한다. 그는 수시로 그랑드 자트 섬에 나가서 작은 그림들을 여러 점 그리며 전체적인 구도를 짜 맞추었다. 작품은 1886년에 완성된다. 하지만 앙데팡당전의 개최는 조금 멀었기에 먼저 제8회 인상주의 전시회에 〈그랑드 자트 섬의 일요일〉을 전시한다. 곧이어 제2회 앙데팡당전이 열리게 되고 그곳에서 이 작품을 전시한다. 그때 페네옹이라는 미술 평론가가 신인상파 기법이라는 용어를 사용한다. 새로운 화파가 등장하는 순간이었다.

점 찍어서 누드를 그릴 수 있을까?

점묘법이 등장하자 엄청난 논쟁에 휩싸인다. 점을 찍는 화법은 듣도 보도 못했기 때문이다. 하지만 색깔이 눈에서 완성된다는 그 효과만큼은 확실했다. 어떤 이는 찬양하였고 또 다른 이는 비아냥거렸다. 한 가지 확실한 건 인상파 친구들은 그다지 좋아하지 않았던 것 같다. 점묘법에 적대적인 평론가들은 이 기법의 한계를 이야기한다. 특히 평론가 위스망스는 점을 찍는 방식으로는 인간의 얼굴과 신체를 제대로 그릴 수 없다고 한다. 반면 페네옹은 점묘법이야말로 누드를 그리기 가장 적합한 기법이라고 말한다. 논쟁이 점점 격해지자 쇠라는 누드화 작업에 착수

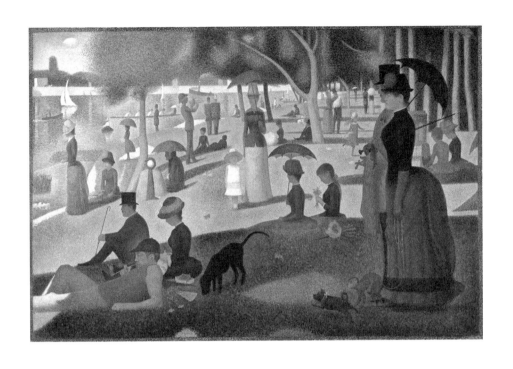

조르주 쇠라, 〈그랑드 자트 섬의 일요일〉, 1884~1886

한다.

때마침 한 여인이 쇠라를 찾아왔고 모델이 되어준다. 쇠라는 여러 장의 습작을 그린 끝에 〈포즈를 취한 여인들〉을 발표하고 이 작품은 서커스 사이드 쇼와 함께 제4회 앙데팡당전에 전시된다. 이 작품을 통해 논쟁은 완전히 마무리된다. 그는 점묘법으로 얼마든지 누드를 그릴 수 있음을 증명하였다. 그렇다면 위스망스는 이 작품을 보고 뭐라고 말했을까? 그는 어떤 영혼도 생각도 담겨 있지 않는, 그냥 사람 형태의 윤곽만 존재하는 공허함이 가득하다고 말하였다. 그림을 보면 뒤쪽으로 〈그랑드 자트 섬의 일요일〉이 그림 속의 그림으로 배치되어 있다. 세 명의 모델이 등장하는데 각기 등을 돌리거나 옆모습을 보이도록 배치되어 있다. 공간을 삼 분할하고 모델들을 마치 3각형 모양으로 배치하여 안정감을 준다.

과학으로 미술을 이해할 수 있다고?

쇠라가 〈포즈를 취한 여인들〉을 그리던 중 그의 마음을 빼앗은 또 다른 미술 이론가를 만나게 된다. 그의 이름은 샤를 앙리이다. 샤를 앙리는 수학자이자 과학자인데,『과학적 미학 입문』이라는 책을 통해 과학과 미술을 융합하고자 한다. 미술도 과학적으로 이해할 수 있다는 사상인데 이게 참 독특하다. 앙리에 따르면 아래로 내려오는 선(하강하는 선)은 슬픔과 차가움을 보여주고 올라가는 선(상승하는 선)은 밝고 따뜻함을 보여준다. 수평선은 차분하고 조용한 느낌을 준다. 사람의 얼굴을 볼 때도 수

평으로 놓인 얼굴은 평온하지만, 고개를 숙인 사람은 아래로 내려가는 선이기에 어딘가 슬픈 느낌을 준다. 반면 위를 향하는 얼굴은 기쁨과 따스함을 자아낸다고 말한다. 더불어 앙리는 그림에 담긴 선을 수학적으로 분석하여 규칙에 따라 상징화할 수 있다고 말한다.

쇠라는 앙리의 이론에 따라 작품을 그리는데 그것이 바로 〈서커스 사이드 쇼〉이다. 먼저 그림의 중앙을 보면 트롬본을 부는 연주자가 보인다. 그림은 트롬본 연주자를 중심으로 왼편과 오른편으로 나뉘고 아래쪽에 관객들이 서 있다. 먼저 왼편을 보면 연주자들이 나란히 서 있다. 연주자들의 악기는 아래쪽을 향해있고 연주자들의 어깨도 무겁게 내려앉는 느낌이다. 연주자들은 바로 하강하는 선이다. 이들의 음악은 왠지 슬프고 그들의 삶만큼 무거울 것 같은 느낌이다. 아래쪽의 관객들은 노동자 계층의 사람들로 구성되어 있다. 색상은 전체적으로 푸르스름한 차가운 색상으로 이루어져 노동자의 고된 삶과 슬픔이 잘 어우러진다.

오른편을 살펴보자. 먼저 두 명의 남자가 보인다. 두 사람 모두 턱을 살짝 든 채 고개를 들고 있다. 바로 상승하는 선이다. 왼편보다 훨씬 당당한 느낌이 든다. 색상은 전체적으로 불그스름하여 따뜻한 느낌을 준다. 관객들도 부르주아 계층의 사람들로 이루어져 있다. 결국, 이 작품은 트롬본 연주자를 중심으로 하여 양쪽으로 나뉘는 사회 계층을 보여준다고 볼 수 있다. 이렇듯 쇠라는 그림을 과학적 분석 기법으로 그리고자 하였고 이를 통해 완전히 새로운 형태의 화풍을 만들어냈다. 하지만 안타깝게도 그의 시도는 오래가지 못한다.

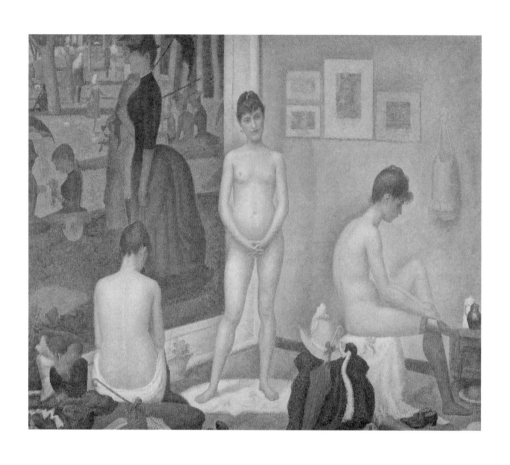

조르주 쇠라, 〈포즈를 취한 여인들〉, 1886～1888

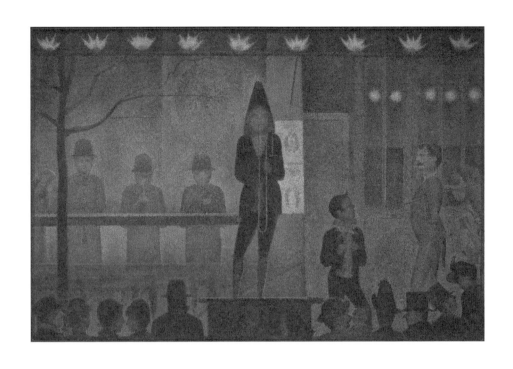

조르주 쇠라, 〈서커스 사이드 쇼〉, 1887~1888

너무 이른 죽음을 맞이한 쇠라

1889년 쇠라는 새로운 도전에 나선다. 점묘법으로 동적인 움직임을 표현할 수 있을까? 사실 그간의 그림은 굉장히 정적인 그림으로 등장인물들은 모두 차렷 자세를 취하고 있다. 쇠라는 점묘법과 샤를 앙리의 이론을 통해 역동적인 움직임을 표현하고 싶었다.

먼저 다룬 것은 카페콩세르에서 춤을 추는 댄서였다. 당시 카페콩세르에는 샤위chahut 춤을 추는 것이 유행이었다. 다른 말로는 캉캉 춤이라고 한다. 검은 스타킹을 신은 여성이 관객을 향해 다리를 치켜들면서 추는 춤이다. 어떻게 보면 상당히 야한 춤일 수도 있다. 다리를 드는 순간 치마 안쪽이 다 보이기 때문이다. 이렇게 춤을 추는 이유는 에로틱함과 발랄함을 동시에 보여주기 위함이다. 당시 파리의 낮은 카페에서 커피를 마시며 고상한 대화를 하고 있었다면 파리의 밤은 술과 춤으로 가득 차 있었다. 그 중심에 있었던 것이 바로 샤위 춤이다.

쇠라는 〈샤위 춤〉에서 곡선과 직선이 어우러지는 모습을 구상한다. 샤를 앙리는 수평선과 수직선에 관해서만 이야기했을 뿐이다. 쇠라는 곡선을 적극적으로 사용하여 이것이 어떤 느낌을 줄 수 있는지 확인한다. 이를 위해서 콘트라베이스의 헤드 부분을 소용돌이치듯 거대하게 그린다. 그리고 뒤쪽으로 무용수들의 다리가 드러나는데 다리는 직선의 형태를 띤다. 모두 상승하는 선이다. 관객들도 턱을 들고 환호하는 모습으로 그려져 상승하는 선을 담아낸다. 반면 무용수의 치마는 구불구불한 곡선으로 이루어져 있고 무용수의 얼굴을 보면 살짝 입이 치켜 올라가 즐거움을 표현한다. 하다못해 남자의 수염도 살짝 곡선을 주면서 상

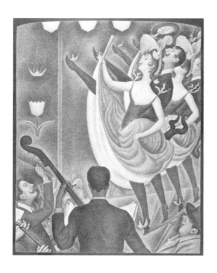

조르주 쇠라, 〈샤위 춤〉, 1889~1890

조르주 쇠라, 〈서커스〉, 1891

승하는 선으로 이루어져 있다. 색감은 전체적으로 불그스름한 따뜻한 색이다. 이를 통해 그림 속 카페콩세르의 분위기를 느낄 수 있다. 떠들썩하고 열정이 넘치는 그런 분위기 말이다!

쇠라는 여기서 멈추지 않았다. 때마침 몽마르트르에는 페르낭도 서커스가 있었고 서커스 묘기를 그림으로 담아내길 원하였다. 앞서 로트레크 편에서 이야기했듯 당시 수많은 화가가 '서커스'를 주제로 그림을 그렸고 쇠라도 마찬가지였다. 먼저 달리는 말 위에서 묘기 부리는 여성의 모습을 담아내고 중앙 무대를 비워놓았다. 이를 통해 말이 달려 나갈 공간을 확보한다. 말 옆에는 텀블링 묘기를 부리는 광대가 보인다. 공중에 뜬 채 뒤집혀 있는 순간을 담아내 다음 장면을 자연스럽게 연상하게 하는 방식이다. 이제 본격적으로 움직임을 다루기 시작한 것이다. 하지만 아쉽게도 이 작품은 완성되지 못한다.

1891년 앙데팡당전에 작품을 제출하기 위해 작업에 몰입하던 그는 갑자기 사망한다. 디프테리아성 독감이었다. 너무 이른 나이에 죽음을 맞이한 것이다. 하지만 쇠라의 시도는 시냐크에 의해서 이어진다. 시냐크는 그의 이론을 더욱 가다듬어 색채 분할법을 발전시킨다. 하지만 이내 신인상주의도 사그라든다. 아무래도 그림을 과학적으로 그린다는 생각을 쉽게 받아들이기 어려웠던 것 같다. 확실히 신인상주의 화풍은 대단히 독창적이고 특이하다. 그래서 점묘법을 본 화가들은 한 번쯤은 따라해보기도 한다. 쇠라 이후의 화가들에게서 점 찍은 작품을 찾는 것은 어렵지 않은 일이다. 하지만 한 번 정도 따라 해볼 뿐이었다. 이제 미술은 고흐와 고갱, 세잔이 활동하는 후기 인상주의의 시대로 넘어간다.

문득 이런 생각이 든다. 쇠라는 정말 재능이 없는 열등한 화가였을까? 사실 에콜 데 보자르에 입학한 사람이 그런 말을 하는 것 자체가 조금 웃기긴 하다. 하지만 어쨌든 쇠라는 자신의 한계를 알았고 돌파하기 위해 굉장히 창의적인 방식을 내보이게 된다. 그리고 우리는 쇠라의 그림을 기억한다. 그가 한계에 좌절하지 않고 자신만의 방식으로 새로운 길을 개척한 덕분에 오늘날 〈그랑드 자트 섬의 일요일〉이라는 명작을 누릴 수 있게 되었다.

12　빈센트 반 고흐

사실 고흐는 소문난
금사빠라던데 정말일까?

금방 사랑에 빠지는 사람들이 있다. 잘 알지도 못하는데 첫눈에 반하고 곧바로 사랑에 빠져 상대방이 없으면 죽을 것 같은 느낌을 받는다. 물론 상대방은 이를 받아주지 않을 것이니 이내 혼자 상처받는다. 혼자 사랑하고 혼자 상처받는 느낌이랄까? 이들을 두고 금사빠라고 부른다. 정말 위대한 화가 중에도 금사빠가 한 명 있었다. 무려 세 명의 여자에게 집착에 가까운 사랑을 고백했으며 심지어 남자에게도 이상한 집착을 보인다. 그리고 마지막엔 자살한다. 그의 이름은 바로 빈센트 반 고흐이다. 고흐는 이상할 정도로 처음 본 사람에게 사랑을 느끼고 순식간에 거절당한다. 도대체 왜 이런 모습을 보이는 걸까?

사랑받지 못한 외로운 아이, 고흐

빈센트 반 고흐(Vincent van Gogh, 1853~1890)의 〈아이리스〉는 1987년 뉴욕 소더비 경매장에서 사상 최고가인 5천 3백 90만 달러에 팔린다. 〈아이리스〉는 고흐가 귀를 잘라버린 이후 생레미의 생폴 드 모솔 요양원에 입원했을 때 남긴 작품이다. 병원 정원에 있는 풍광을 그린 것인데 수많은 파란색 붓꽃 사이에 하얀색 붓꽃이 돋보인다. 마치 홀로 서 있는 듯한 느낌이랄까? 어쩌면 고흐는 흰색 붓꽃을 자기 자신이라고 생각했을지도 모르겠다. 파란색의 세상에서 인정받지 못하는 흰색 화가. 그의 삶은 저 하얀 붓꽃처럼 지독하게 외로웠다. 항상 혼자였고 인정받지 못했다. 고흐의 외로움은 꽤 오래된 것이었고, 이를 이해하기 위해선 그의 어린 시절로 돌아가 봐야 한다.

고흐의 어린 시절은 좀 독특한 면이 있다. 그는 부모님에게서 사랑받지 못한다고 생각했다. 왜일까? 그는 첫째 아들이었지만 첫 번째 자식은 아니었기 때문이다. 그에겐 똑같은 이름을 가진 형이 있었다. 고흐가 태어나기 1년 전 1852년 3월 30일에 태어나자마자 죽은 사산아였다. 부모님은 사산된 아이에 대한 죄책감으로 똑같은 이름을 지어 주었다. 그리고 첫째 아이는 이미 존재하지 않지만, 같은 이름의 빈센트를 통해 함께한다는 의미를 부여하였다. 고흐는 내심 자신이 형을 대신하고 있다는 생각에 사로잡힌다.

매주 교회에 갈 때마다 죽은 형의 무덤 앞을 지나며 생각한다. "저 비석 위에 새겨진 빈센트는 형인가? 나인가?" 그는 알 수 없었다. 게다가 곧이어 동생들이 태어나자 자연스럽게 부모님의 관심에서 빗겨나게 된

빈센트 반 고흐, 〈아이리스〉, 1889년 5월

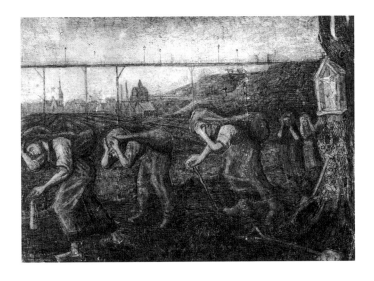

빈센트 반 고흐, 〈보리나주 광부들의 귀가〉, 1881

다. 결국 자신은 부모님의 관심과 사랑을 받을 수 없을 거라고 믿게 되었다. 그리고 그는 자신을 끝없이 증명하려 하였다. 지금 살아 숨 쉬는 빈센트도 충분히 존재할 가치가 있다고 외치는 듯이 말이다. 이렇게 그의 외로움은 어린 시절부터 시작되고 있었다.

고흐는 아버지의 뒤를 이어 목사가 되길 원했다. 가난하고 힘든 사람들에게 성경의 말씀을 전하고 싶었다. 하지만 암스테르담 신학대학에 불합격한다. 참담한 마음을 뒤로 한 채 브뤼셀의 복음 학교로 향한다. 하지만 너무 오만하고 괴팍한 성격 탓에 선교사 자격을 받지 못한다. 어찌해야 할까? 고흐는 너무나도 간절히 복음을 전하고 싶었기에 무작정 벨기에의 탄광촌 보리나주Borinage로 떠나버린다. 복음 학교는 마지 못해 그의 선교 활동을 허용한다.

보리나주는 죽음의 그림자가 깃든 곳이었다. 광부들은 매일 새벽 3시에 탄광으로 내려가 일했으며 심지어 6살 난 어린아이도 갱도에 들어갔다. 여자들은 창백하고 핏기없는 얼굴을 한 채, 파삭 늙어버렸다. 고흐는 그곳에서 누구보다도 가난한 자가 되어 복음을 전하려고 한다. 하지만 너무 극단적인 행동과 광기 어린 성격으로 인해 마찰을 빚게 되고 결국 직책에서 쫓겨나게 된다. 그는 철저하게 혼자였고 수많은 이에게 비난을 받았다. 이때부터 그는 자신의 삶에 대해 깊은 고민에 빠진다.

"테오에게. … 셰익스피어 안에 렘브란트가 있고, 빅토르 위고 안에 들라크루아가 있다. 또 복음 속에 렘브란트가 있고, 렘브란트 안에 복음이 있다. 네가 올바르게 이해한다면 그것은 같은 것이다. … 나도 그 무엇인가에 적합한 인물이다! 내가 이 세상에 존재해야 하는 이유가 전혀 없는

것은 아니다! 나도 지금과는 다른 사람이 될 수 있다는 걸 알고 있다! … 새장에 갇힌 새는 봄이 오면 자신이 가야 할 길이 어딘가에 있다는 걸 직감적으로 안다." [32] -1880년 7월 테오에게 쓴 편지

복음 속에 렘브란트가 있고, 렘브란트 안에 복음이 있다는 말은 어떤 의미일까? 당시 고흐는 렘브란트의 그림을 보고 나서 화가도 얼마든지 복음을 전하는 것이 가능하다고 생각하였다. 그림 속에 복음이 있다면 화가가 되어도 충분하지 않을까? 쉽게 말해 보리나주 사람들의 비참한 삶을 그림으로 남기는 것이나 그곳에서 복음을 전파하는 것이나 사실상 같은 의미라고 생각한 것이다. 그렇게 3달 뒤 그는 화가가 되기로 하고 보리나주를 떠나 브뤼셀로 향한다. 고흐가 그림을 그려야겠다고 결심하는 날부터 동생 테오는 모든 지원을 약속하였고 그 약속은 죽을 때까지 이어진다.

확실히 어린 시절의 고흐는 불행하다. 일도 잘 풀리지 않았고 원하는 바를 이루지도 못했다. 어떤 면에서 그는 끝없이 자기 존재를 부정당한 사람이다. 나는 그냥 우연히 태어났을 뿐인데 특별한 이유도 없이 나를 부정한다면 어떻게 해야 할까? 사랑받기 위해 몸부림이라도 쳐야 할까? 하지만 동생 테오만큼은 죽는 순간까지 형을 인정하고 아껴주었다.

32. 빈센트 반 고흐, 『반고흐 영혼의 편지』, 신성림 옮김, 예담, p15~26

금방 사랑에 빠지는 남자, 빈센트

자 이제부터 본격적으로 고흐의 사랑 행렬이 시작된다. 고흐는 무려 3명의 여자와 금방 사랑에 빠지고 청혼을 하고 순식간에 거절당한다. 첫번째 여자는 런던에 살 때 만난 하숙집 딸 유제니 로이어이다. 첫눈에 반해버린 그는 혼자만의 사랑에 빠져 버린다. 그러다 1년이 지난 어느 날 갑자기 청혼을 하고 당연히 거절당한다. 사실 그녀에게는 이미 약혼자가 있었는데 그는 이 사실을 완전히 무시하였다. 고흐는 큰 충격을 받고 심한 우울증과 함께 자기혐오로 빠져든다.

두 번째 여자는 사촌 누나인 케이였다. 그녀는 남편을 얼마 전에 잃은 미망인이었고 아들이 하나 있었다. 고흐는 또 다시 첫눈에 반해버렸고 헤이그로 가서 함께 살자고 졸랐다. 하지만 그녀는 절대로 안 된다고 단칼에 잘라 버리고 암스테르담으로 떠난다. 그런데도 그는 계속해서 편지를 쓰며 자기와 살자고 고집을 부린다. 얼마 뒤 케이로부터 편지가 오는데 더는 나를 괴롭히지 말라는 내용이었다. 편지를 읽은 고흐는 그녀의 아버지를 찾아가 자신의 사랑을 증명하겠다며 램프 촛불 안으로 손을 집어넣어 버린다. 마음대로 되지 않자 충동적으로 자해를 한 것이다. 어떤 아버지가 이런 엽기적인 행동을 이해할까? 결국, 고흐는 화상만 입은 채로 집으로 돌아온다. 이런 중동적인 행동은 나중에 자신의 귀를 자르면서 다시 반복된다. 이 사건으로 고흐는 가족과 친척들로부터 엄청난 비난을 받는다. 고향 마을에 머물 수 없게 된 그는 사촌 마우베와 함께 헤이그로 떠난다. 그리고 1년 뒤, 세 번째 여자가 생긴다. 매춘부인 시엔이었다.

고흐의 사촌 누나 케이 빈센트 반 고흐, 〈시엔의 슬픔〉, 1882

시엔은 창녀였고 알코올 중독자이며 매독 환자였다. 이미 딸이 하나 있었고 둘째를 임신 중이었다. 고흐는 그녀를 크리스틴이라고 부르며 열정적으로 사랑한다. 당연히 가족들의 반대가 엄청났다. 동생 테오가 보내주는 돈으로 간신히 살고 있으면서 갑자기 창녀와 결혼하겠다고 하는데 누가 이해할 수 있을까? 가족 모두가 반대했지만, 그는 진심으로 사랑한다며 기어코 살림을 차린다. 하지만 1년 뒤 둘은 결별한다. 수입이 없었기 때문이다. 테오가 보내주는 돈으로 생활을 해야 하는데 그림 재료를 사고 나면 남는 돈이 없었다. 결국 그녀는 다시 몸을 팔기 시작하였고 실망한 고흐는 1883년 9월 드렌터로 떠나버린다. 하지만 시엔과 아이를 버렸다는 죄책감에 사로잡히고 심한 우울감에 빠져버린다.

사실 그의 사랑은 특이한 점이 많다. 언제나 자기혐오의 감정을 가진 채, 누군가를 금방 좋아하고 급작스럽게 고백하고 차이고 나면 "누가 날 좋아할까?"라며 자기 연민에 빠져든다. 굉장히 충동적으로 사랑하는 사람인데, 어떤 면에선 현실도피나 동정심으로 사랑에 빠진다는 느낌도 든다. 어쩌면 어린 시절의 경험이 이런 결과를 가져왔을지도 모르겠다. 분명한 건 그의 사랑은 언제나 불행한 방향으로 흘렀다는 사실이다.

팔리지 않는 그림들

고흐는 밀레를 진심으로 존경하였고 많은 영향을 받았다. 특히 농부의 마음으로 살면서 농촌 풍경을 그렸다는 점에서 크게 감동했다. 그래서일까? 고흐는 밀레의 스타일과 비슷한 작품을 많이 남긴다. 이때는 사실주의에 기반한 작품을 많이 남긴다. 1885년 고흐는 감자 접시에 둘러

앉아 있는 시골 사람들의 모습을 다룰 거라면서 〈감자 먹는 사람들〉을 그린다.

"나는 램프 불빛 아래에서 감자를 먹고 있는 사람들이 접시를 내밀고 있는 손, 자신을 닮은 바로 그 손으로 땅을 팠다는 점을 분명히 보여주려고 했다. 그 손은, 손으로 하는 노동과 정직하게 노력해서 얻은 식사를 암시하고 있다. … 농부의 삶을 담은 그림을 전통적인 방식으로 세련되게 그리는 것은 잘못이다. 농촌 그림이 베이컨, 연기, 찐 감자 냄새를 풍긴다고 해서 비정상적인 게 아니다."[33] -1885년 4월 테오에게

〈감자 먹는 사람들〉의 눈에 띄는 특징은 어둡다는 것이다. 흔히 고흐의 그림을 떠올릴 때는 밝고 화려한 색상이 생각난다. 하지만 이 작품은 상당히 어둡고 인물의 모습이 많이 왜곡되어 있다. 이때부터 고흐의 표현주의가 시작되었다고 볼 수 있다. 인상주의는 'Impression'이라는 단어에서 알 수 있듯, 밖에서 안으로 들어오는 인상을 의미한다면 표현주의는 'Expression' 즉 보이대로 그리는 것이 아니라 내 안의 감정을 바깥으로 표출하여 표현한다.

고흐는 아주 독창적인 작품을 그렸지만, 그의 그림은 팔리지 않았다. 한번은 테오에게 왜 너는 내 그림을 못 파느냐고 너는 팔려는 노력도 하지 않는다며 화를 낸 적이 있었다. 하지만 어쩌겠는가? 인기가 없는 것을. 당시는 인상주의가 유행의 정점을 찍고 있었다. 르누아르의 그림을 보면 알 수 있듯, 밝고 명령하면서 유쾌한 그림이 잘 팔렸다. 테오는 이

33. 빈센트 반 고흐, 『반고흐 영혼의 편지』, 신성림 옮김, 예담, p120~122

빈센트 반 고흐, 〈감자 먹는 사람들〉, 1885

제 색채가 없는 그림은 인기가 없다고 좀 더 밝게 그리라고 말한다. 동생의 조언 때문일까? 확실히 그의 작품에 변화가 생기기 시작한다. 그럼 언제부터 그의 그림이 화려해지기 시작할까? 그건 바로 아를로 이사하고부터이다.

별이 빛나는 아를의 밤 풍경을 사랑하게 되다

파리에서 기차로 16시간을 달리면 프랑스의 남부 도시 아를Arles에 도착할 수 있다. 그곳은 포도를 심은 멋진 붉은 빛의 대지가 펼쳐져 있고 그 뒤로 보이는 산은 어렴풋한 연보랏빛을 띠고 있었다. 맑은 하늘로 우뚝 솟은 산봉우리에 하얗게 쌓인 설경은 마치 일본 풍속화와 비슷했다. 고흐는 아를을 사랑하게 되었고 그곳에서 지내는 동안 진정한 자신만의 스타일을 확립한다. 사실 아를 이전 시기에는 고흐답다고 말할만한 그림이 없다. 우리가 흔히 알고 있는 그의 작품은 전부 아를에서 시작된다.

고흐가 아를을 간 이유는 파리 생활이 마음에 들지 않기 때문이다. 그냥 파리의 화가들과 관계도 안 좋았고 적응도 잘못한 것 같다. 그래서 파리를 떠나 아를로 향한다. 왜 많고 많은 곳 중에서 하필 아를을 선택했는지 정확한 이유는 알 수 없다. 하지만 아를에 도착한 첫날 밤, 그의 눈 앞에 펼쳐진 아름다운 밤 풍경을 보고 반해버린다. 도대체 아를에는 무엇이 있길래 그의 마음을 사로잡았을까? 어쩌면 강렬한 햇빛에서 그 이유를 찾을 수 있을지도 모르겠다. 흔히 남프랑스를 두고 빛의 왕국이라는 표현을 쓰곤 한다. 우리나라도 남쪽으로 갈수록 강한 햇빛으로 인

해 색이 빛을 발하는 모습을 볼 수 있다. 똑같은 바다를 봐도 제주도의 바다색이 더 아름답고 똑같은 꽃을 봐도 제주도의 꽃이 더 색감이 화려하게 느껴진다. 눈 부신 햇살이 자연의 색을 더 화사하게 만들어주기 때문이다. 그래서 고흐가 아를 시절에 그린 작품들은 하나같이 색감이 화려하다. 과거에는 항상 어둡고 칙칙한 그림만을 그렸는데 이젠 완전히 다른 스타일을 보여준다.

처음 아를에 도착했을 때 호텔 카렐에서 머물렀는데 고흐가 그림을 그린다는 이유로 숙박료를 지나치게 높게 받았다. 사실 호텔 입장에서 그럴 만도 한 것이 고흐는 그림을 말린다고 여기저기에 널브려 놓았다. 너무 많은 공간을 차지했던 것이다. 아무래도 호텔 입장에선 짜증이 나지 않았을까? 하지만 고흐 입장에서는 이해하기 힘든 처사였다. 화가 난 그는 노란 집으로 이사를 한다. 방이 4개 있는 집이었고 외관을 노랗게 칠하였다. 채광도 꽤 좋은 집이었고 결정적으로 월세가 상당히 저렴하였다.

고흐는 그곳을 아틀리에로 꾸민 후 화가들의 공동체로 만들어야겠다고 생각한다. 이건 그의 오랜 꿈 중 하나로 화가들이 모여 함께 작품을 만들어 팔고 그 수익을 공동생활과 작업에 다시 사용하는 것이다. 이러면 생계 문제가 쉽게 해결될 수 있을 것이다. 게다가 모두가 모여서 그림을 그린다면 얼마나 멋질까? 그런 생각으로 제일 먼저 고갱을 초대한다. 그는 기회가 되는 대로 곧 내려가겠다고 연락하였고 이때부터 고흐는 너무나도 간절히 고갱이 오기만을 손꼽아 기다리며 작업에 몰두한다.

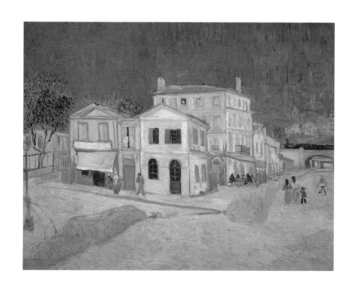

빈센트 반 고흐, 〈아를의 노란집〉, 1888

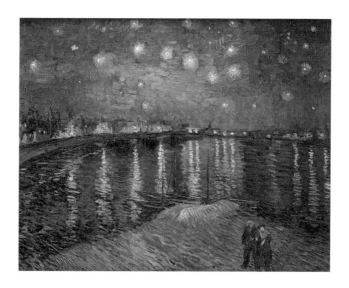

빈센트 반 고흐, 〈아를의 별이 빛나는 밤〉, 1888년 9월 28일

고흐는 아를의 아름다운 밤 풍경, 특히 무수히 많은 별이 빛나는 광경을 좋아했다. 깜깜한 어둠 속에서 빛나는 무수히 많은 색에 매료되었기 때문이다. 이토록 아름다운 밤을 화폭에 담기 위해 강가에서 밤의 빛을 유심히 관찰하여 〈아를의 별이 빛나는 밤〉을 완성한다. 두터운 붓 터치로 블루와 초록을 섞어 넓은 하늘을 담아냈다. 북두칠성의 중심에는 하얀 물감을 캔버스 위에 곧바로 짜 넣어 하이라이트 효과를 주었다. 하늘에서 별빛이 반짝이고 있다면 물 위에는 인공의 빛이 반사되고 있는데 그 빛은 물결을 따라 흐릿하게 투영되었다. 이렇게 고흐는 빛의 도시 아를을 완전히 새롭게 표현한다.

드디어 고갱이 아를로 온다는 소식을 듣는다. 그는 들뜬 마음으로 고갱에게 보여주기 위해 〈해바라기 정물〉을 그리고 침대와 탁자를 넣어 자신의 방을 그린다. 고흐의 〈방〉 그림을 보면 사물의 크기가 왜곡되어 있음을 알 수 있다. 고흐는 사물을 정확히 묘사하기보다는 도리어 사물을 보고 느낀 감정을 표현하는 데 더 큰 관심이 있었다. 그가 보고 느낀 감정을 다른 사람에게 잘 전달할 수만 있다면 대상을 왜곡시키는 것은 큰 문제가 되지 않았다. 그림을 보면 알 수 있듯 침대는 거대하고 의자는 지나치게 작다. 아마도 방을 조금 답답하게 느꼈던 것 같다.

고흐는 왜 고갱에게 집착했을까?

이 남자 고갱에게 너무 심하게 집착한다. 고갱 입장에서는 약간 넌더리가 날 지경이다. 어쩌다 두 사람의 관계가 이렇게 되어버렸을까? 고갱

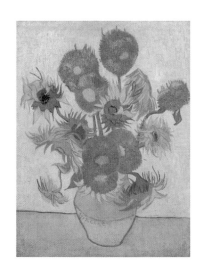

빈센트 반 고흐, 〈해바라기 정물〉, 1888

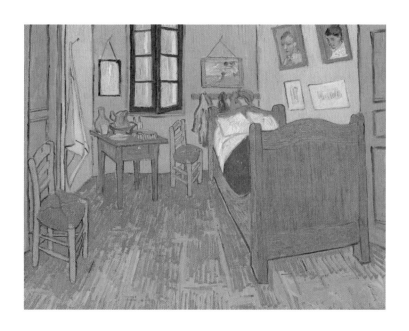

빈센트 반 고흐, 〈방〉, 1888

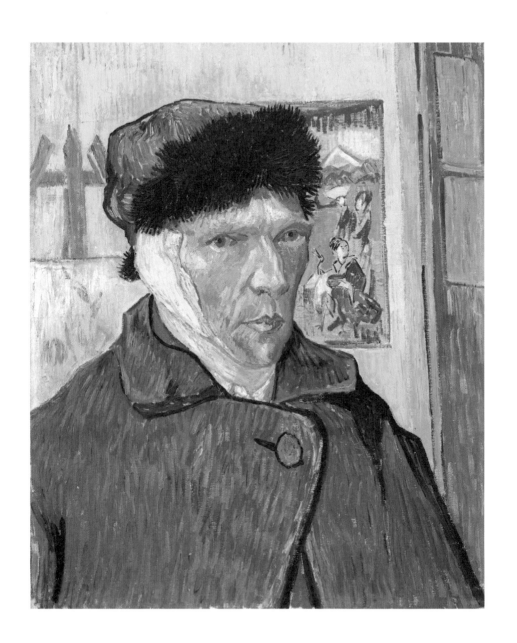

빈센트 반 고흐, 〈귀를 잘라버린 고흐의 자화상〉, 1889년 1월

이 아를에 도착한 건 1888년 10월 28일이었다. 그는 아를에 가는 것이 내키지 않아 몇 달을 뭉그적대며 버틴다. 결국, 가긴 가는데 아를에 가면 그림을 사주겠다는 테오의 제안 때문이었다. 크게 내키진 않았지만, 고갱도 그림이 잘 안 팔렸기 때문에 테오의 제안을 받아들일 수밖에 없었다. 그럼 아를은 마음에 들었을까? 고흐는 아를이야말로 빛의 왕국이며 일본풍에 가까운 유토피아라고 생각했지만, 고갱은 완전히 별로라고 생각했다. 어쩌면 두 사람의 불화는 이때부터 시작된 것일지도 모른다.

두 사람은 너무나도 달랐다. 성격에서부터 그림 그리는 스타일까지. 고갱의 성격이 좀 더 여유롭고 자유분방한 타입이라면 고흐는 우울하고 굉장히 변덕스러우며 지나칠 정도로 일 중독이었다. 사실 고흐는 유명한 일 중독자이다. 단 한 순간도 쉬지 않고 그림을 그렸고 머릿속엔 오로지 그림에 관한 생각밖에 없었다. 가히 집착에 가까운 애착이라고 해야 할까? 하긴 사랑이라고 말해도 무방할 것 같다. 한번 상상해보자. 함께 거주하는 룸메이트가 눈만 뜨면 일 이야기만 한다면 어떨까? 솔직히 넌더리가 나지 않을까? 고흐는 정말 단 한 순간도 쉬지 않고 일 이야기만 했고 상대방에게 예술가 연합을 강요했다. 하지만 고갱은 저 멀리 원시의 세계로 떠나고 싶을 뿐이었다.

그림 그리는 스타일에서도 너무 많은 차이가 났다. 두 사람의 논쟁은 격해졌고 11월 후반에는 서로 말도 안 하는 지경에 이른다. 고흐 역시 그의 강압적인 태도에 반발하기 시작했고 고갱은 그의 이상한 성격과 광적인 집착에 넌더리를 낸다. 급기야 고갱이 아를을 떠나겠다고 선언하자, 심한 불안 증세를 보이다가 매일 밤 고갱의 침실에 가서 떠나지

않았는지 확인하는 지경에 이른다.

12월 23일 밤 고갱은 아무 말도 없이 길거리로 나서 라마르틴 광장을 산책하고 있었다. 그러다 문득 이상한 느낌이 들어 뒤돌아보자 면도칼을 든 채 자신을 노려보는 고흐를 발견한다. 온몸에 소름이 돋을 만큼 놀란 그는 근처 호텔에서 밤을 보내고, 다음 날 아침 고흐가 귀를 잘라버렸다는 소식을 듣는다. 고흐는 그날 밤 정신착란 발작이 일어나 마치 모든 건 자기 잘못이라는 듯, 자신의 귀를 잘라버린다. 잘라낸 귀를 손수건으로 감싼 후, 라첼이라는 창녀에게 "이것을 잘 간수하라."라며 건네주었다. 소식을 들은 테오는 서둘러 내려와 형을 아를 시립 병원에 입원시킨다.

고흐는 왜 귀를 잘랐을까? 일단 그의 정신 상태를 두고 현대의 의사들은 다양한 견해를 밝히지만 당시 프랑스 의사들은 뇌전증(간질)으로 진단했었다. 그로 인해 환각 증세가 일어나기도 했다. 마치 세상이 나를 잡아먹으려는 기분이랄까? 다른 한편으로는 과거 사촌 누나에게 가서 사랑을 고백하며 손에 화상을 입었던 사건과 유사한 느낌도 든다. 자신을 바라봐주길 원하는데 상대방이 응하지 않으니 급기야 자해한 것이다. 촛불 속에 손을 넣어 화상을 입는 행동이나 자신의 귀를 자르는 행동이나 그 내면을 살펴보면 결국 인정받지 못하고 사랑받지 못하는 남자의 열등감이 도사리고 있다. 화가 나면 순간적으로 이성을 잃어버리는 성격이랄까? 지금도 너무 화가 나면 자해를 하는 사람을 흔히 볼 수 있는데 그와 유사한 충동성이 극단적인 형태로 나타난 것이다. 충동적인 성격에 병이 더해져 벌어진 일이 아닐까?

1889년 1월 7일 고흐는 병원에서 퇴원하고 고갱에게 사과의 편지를 쓴다. 다시 아를로 돌아가 그림을 그리려고 했지만, 마을 사람들은 그를 받아들이지 않았다. 솔직히 그 난장을 벌인 외부인을 누가 좋아할까? 게다가 고흐는 마을 사람들이 자신을 독살하려든다며 다시 발작을 일으켰고 재입원한다.

행복과 불안은 한 끗 차이?

고흐는 1889년 5월 8일 아를 북동쪽으로 20km쯤 떨어져 있는 생레미의 생폴 드 모솔 요양원에 입원한다. 고흐는 자발적으로 입원한 환자라서 특별히 병원 정원에서 그림을 그려도 좋다고 허락받는다. 그는 병원에 입원하자마자 다시 미친 듯이 그림을 그리기 시작한다. 요양원 정원에서 정말 많은 그림을 남긴다. 아를의 충격적인 사건 이후, 고흐의 그림은 많은 부분에서 변화가 생긴다. 병이 시작된 이후 좀 더 개인적인 표현에 중심을 두고 색은 훨씬 강렬해졌다. 붓질도 구불구불하게 휘몰아치는 듯한 느낌을 많이 준다. 1888년 12월을 기점으로 엄청난 변화가 생긴 것이다. 여전히 고흐가 환각 증세를 느끼고 있었던 것으로 보이기도 한다. 말 그대로 그의 눈앞에 구불구불한 세상이 펼쳐진 것이다.

먼저 〈사이프러스 나무가 있는 밀밭〉을 살펴보자. 사이프러스는 금빛으로 빛나는 들판 가운데 홀로 서 있다. 하늘은 휘몰아치듯 구불구불한 붓 터치로 표현되어 있다. 둥글게 그려진 구름과 곧게 솟은 검은 색 사이프러스 나무는 황금빛 밀밭과 대비되며 그의 불안한 심정을 잘 보여

준다. 고흐는 밀밭에 대한 애정이 상당히 컸다. 자연이 주는 기쁨을 고스란히 느끼고자 하였고 이를 그리고 있으면 마치 자신과 자연물 모두가 하나로 이어지는 듯한 기분을 느꼈다. 〈별이 빛나는 밤〉은 생레미 마을 위로 쏟아지는 별빛과 그 아래로 잠든 집들, 파란 하늘 속으로 솟아오른 사이프러스를 표현한 작품이다. 직접 하늘을 보고 그린 것은 아니고 넓은 하늘을 상상하며 그렸다. 제목만 본다면 아주 평화로운 광경을 그렸을 것 같은데, 이 작품에도 특유의 감정이 넘쳐난다. 하늘은 구불구불 굽이치게 그려져 마치 불꽃처럼 표현된 사이프러스와 연결된다. 휘몰아치는 하늘과는 달리 아래의 마을은 평온하고 고요하다.

1890년 4월 앙데팡당전에 〈아이리스〉와 〈별이 빛나는 밤〉이 출품되는데 정말 좋은 평가를 받는다. 많은 화가가 몰려와 고흐의 작품을 보았고 그중 모네는 빈센트의 작품이 최고라고 이야기한다. 당시 모네는 영향력이 큰 화가였기에 이런 평가가 고흐에게 많은 도움이 되었다. 영원히 사랑받지 못할 줄 알았는데 이제야 인정을 받기 시작한 것이다. 하지만 고흐의 발작은 계속되었다. 테오 입장에서 남프랑스는 너무 먼 곳이었다. 이래서는 형을 돌볼 수가 없었다. 그래서 형을 파리 근처의 오베르 쉬르 우아즈Auvers-sur-Oise로 옮긴다. 그곳에서 닥터 가셰의 치료를 받으며 머물 계획이었다.

고흐가 오베르에 머문 기간은 두 달이 채 안 되는데, 이 기간에 남긴 작품은 거의 80점에 달한다. 거의 매일 한 개 이상 작품을 그린 것이다. 고흐는 오베르의 생활에 만족해했다. 진심으로 행복했고 발작도 일어나지 않았다. 오베르 시절은 아를 시절과 여러 가지 측면에서 다르다. 아를

빈센트 반 고흐, 〈사이프러스 나무가 있는 밀밭〉, 1889

빈센트 반 고흐, 〈별이 빛나는 밤〉, 1889

빈센트 반 고흐, 〈닥터 가셰의 초상〉, 1890

에서 만난 미이에 소위는 "이해하기 힘든 성격의 소유자였고 화를 내면 완전 미치광이 같았다."라고 말했지만, 오베르에서 만난 아들린 라부는 "거의 말을 하지 않은 언제나 부드러운 미소를 띤 아주 매력적인 사람이었다."라고 말한다. 똑같은 사람이고 많은 시간이 흐른 것도 아닌데 극단적인 평가가 나오는 것이다. 하지만 뭐가 됐든 오베르에서 보낸 시간은 그에게 행복한 안정감을 주었다.

불안한 감정이 불러온 죽음

오베르 시절의 행복은 오래가지 않는다. 테오에게 문제가 생겼기 때문이다. 그도 이제 경제적인 한계에 부딪힌 것이다. 몇 년 전 테오는 결혼을 하고 아이까지 낳았다. 사실 총각일 때는 형에게 돈을 보낼 수 있었지만, 가정을 이루고 나서는 경제적 부담을 느낀다. 그런데 아들이 병에 걸리자 이젠 정말로 돈을 부칠 수 없게 되어버렸다. 고흐는 동생의 문제를 알고 나서 양심의 가책을 받는다. 물론 마땅한 해결 방법은 없다. 그의 그림은 여전히 팔리지 않았기 때문이다. 고흐는 현실을 잊기 위해 더욱더 그림에 몰두하였고 이때 〈까마귀가 나는 밀밭〉을 그린다.

흔히 마지막 작품으로 알려진 이 그림에는 많은 논란이 담겨 있다. 어떤 이는 혼란스러운 내면을 담은 그림이라 말하고 또 다른 이는 그림 자체가 자살을 감행하게 된 이유라고 말한다. 하지만 누구도 답을 알 수는 없을 것이다. 일단 그림은 굵은 붓 터치로 가득 채워져 있다. 색상은 상층부의 파란 색과 하층부의 노란 색으로 완전히 분할된다. 분할된 색깔은 굵은 붓 터치와 함께 어우러져 아주 강렬한 감정을 전해준다. 고흐에

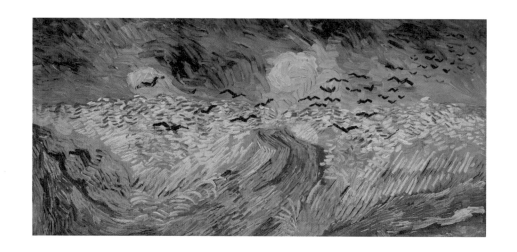

빈센트 반 고흐, 〈까마귀가 나는 밀밭〉, 1890년 7월

따르면 색채는 그 자체로 무언가를 표현한다. 쉽게 말하자면 색깔 자체에 어떤 상징적 의미가 담겨 있다고 해야 할까? 고흐의 후반부 작품들은 상징을 통해 자신의 내면을 적극적으로 표현한다.

1890년 7월 27일 오베르의 들판에서 총성이 울리고 고흐는 자살한다. 자신의 복부를 쏴버린 것이다. 곧이어 닥터 가셰가 치료하려 뛰어오지만, 그는 상처를 살펴보고 조용히 있다가 그냥 돌아가 버린다. 다음날 연락을 받은 테오가 도착하고 마지막으로 몇 마디를 나눈 뒤 7월 29일 새벽 1시 30분에 사망한다. 고흐의 품에서 부쳐지지 못한 편지가 발견된다. 물론 테오에게 쓴 것이다.

"네게 하고 싶은 말이 아주 많았지만 다 쓸데없는 일이라는 느낌이 드는구나. … 정말 우리 화가들은 자신의 그림을 통해서만 말할 수 있는 것 같다. 그런데 사랑하는 동생아, 내가 늘 말해 왔고 다시 한 번 말하건대, 나는 네가 단순한 화상이 아니라고 생각해 왔다. 너는 나를 통해서 직접 그림을 제작하는 일에 참여하고 있는 것이다. 최악의 상황에도 그 그림들은 남아 있을 것이다. 지금 우리가 처한 위기 상황에서 너에게 말할 수 있는 건, 죽은 화가의 그림을 파는 화상과 살아 있는 화가의 그림을 파는 화상 사이에는 아주 긴장된 관계가 있다는 사실이다. 그래, 내 그림들, 그것을 위해 난 내 생명을 걸었다. 그로 인해 내 이성은 반쯤 망가져버렸지. 그런 건 좋다. 하지만 내가 아는 한 너는 사람을 사고파는 장사꾼이 아니다. 네 입장을 정하고 진정으로 사람답게 행동할 수 있으리라 믿는다. 그런데 도대체 넌 뭘 바라는 것이냐?"[34]

34. 빈센트 반 고흐, 「반고흐 영혼의 편지」, 신성림 옮기고 엮음, 예담. p306

마지막 편지에는 고흐의 간절함이 담겨 있다. 그래서 이 편지는 더더욱 붙여질 수 없었을 것이다. 동생에 대한 미안함과 죄책감이 얼마나 컸을까? 고흐의 자살을 두고 많은 이야기가 나온다. 누구는 정신병으로 인해 미쳐서 자살했다고 하고 또 다른 누구는 사실 누군가에게 죽임을 당한 것이라고 말하기도 한다. 하지만 동생에 대한 미안함이야말로 가장 큰 이유가 아닐까? 테오는 그의 마음속에 두 명의 인간이 있다고 말한다. 좋은 화가인 고흐와 미치광이 고흐. 두 인격 사이의 충동은 걷잡을 수 없었을 것이고 마음의 긴장 상태는 극과 극을 오간다. 동생에게 너무나도 큰 폐를 끼치고 있다는 생각이 극단으로 달했을 때, 충동적으로 자살을 감행했을 것이다. 고흐가 떠난 지 6개월 뒤 테오도 죽음을 맞이하고 형제는 나란히 묻히게 된다.

고흐의 인생은 확실히 행복과는 거리가 멀었다. 그가 사랑했던 여인들은 모두 그를 거부했고 살아생전 그림을 팔지 못해 너무나도 가난했다. 그럼에도 불구하고 고흐 형제는 예술을 위해 모든 삶을 바쳤다. 너무도 힘들었던 형제의 삶에는 어떤 의미가 있었을까? 누구도 관심 가지지 않는 예술에 자신의 삶을 바친다는 것은 어떤 의미일까? 사실 그들의 삶을 이해한다는 것은 불가능한 일이다. 하지만 고흐는 그 세월을 견디고 또 견뎌낸다. 가늠하기 힘든 시간 동안 홀로 그 외로운 길을 걸었고 그답게 생을 마감했다. 그리고 고흐가 세상을 떠난 지 97년이 지난 1987년 〈아이리스〉가 역사상 가장 높은 가격으로 팔린다. 이제 그는 세상에서 가장 사랑받는 화가가 되었다. 돌이켜보면 이토록 사랑받은 화가가 있었을까? 어떤 화가도 고흐만큼 사랑받진 못했다. 어쩌면 그는 가늠할 수

조차 없는 삶의 고통이 그토록 아름다울 수 있다는 것을 보여준 유일한 화가일 것이다. 그렇게 그는 영원히 잊힐 수 없는 불멸의 화가가 되었다.

13 폴 고갱

고갱이 원시의 자연에
이끌린 이유는?

　태어나서 처음 가본 해외여행은 필리핀의 보라카이였다. 어린 시절에 본 보라카이 엽서가 너무 인상 깊어 꼭 한번 가보고 싶었던 곳이었다. 뭐라 표현할 수 없는 에메랄드빛 바다, 저런 바다가 존재한다는 것을 믿을 수 없었다. 그때부터 마음속 깊이 각인 되어버렸다. 훗날 실제로 가본 보라카이는 사진보다 더 눈부셨다. 뜨겁게 내리쬐는 햇살 아래에서 바다부터 꽃 한 송이까지, 색깔 하나하나가 발광하듯 빛나는 느낌이었다. 확실히 한국에서는 볼 수 없었던 특이한 경험이었다.

　문득 그런 생각이 들었다. 어쩌면 색채 화가들도 이런 풍경을 본 건 아닐까? 사실 화가 중에 북아프리카로 여행을 다녀온 사람들이 상당히 많다. 재미있는 건 하나같이 아프리카에 다녀오게 되면 색에 대한 생각이 달라진다는 것이다. 색깔은 더욱 화사해지고 과감해진다. 고갱도 마찬가지이다. 그는 2등 항해사로 배를 타고 지중해, 남미, 북극, 인도양까

지. 전 세계 곳곳을 누비며 다녔고 마지막에는 원시의 자연 속으로 돌아가길 원한다.

예술가의 삶이냐? 평범한 삶이냐? 그것이 문제로다

폴 고갱(Paul Gauguin, 1848~1903)이 태어난 1848년. 파리의 길거리에선 격렬한 외침과 총소리가 울리고 있었다. 피비린내 나는 전투 끝에 혁명군이 승리를 거두어 루이 필리프를 몰아내는 데 성공하고 루이 보나파르트의 제2공화국이 성립된다. 당시 고갱의 아버지 클로비스 고갱은 혁명군을 지지했었고 고갱의 외할머니도 유명한 사회주의자였다. 이들은 도저히 루이 나폴레옹을 인정할 수 없었기에 페루로 망명을 결심한다. 하지만 아버지 클로비스는 페루로 향하던 배 위에서 동맥류 파열로 사망한다. 고갱은 태어나는 순간부터 드라마틱한 삶이 전개되고 있었다.

페루에서 보낸 어린 시절은 정말로 행복했다. 사실 고갱의 어머니는 페루에서 아주 유명한 귀족 가문 출신이었다. 그래서 경제적으로 아주 풍요로운 시절을 보내게 된다. 그는 검은 피부의 아이들과 스스럼없이 어울리며 놀았으며 그곳에서 경험한 모든 기억은 훗날 원시주의의 토대가 된다. 하지만 행복한 시절은 오래가지 못하고 파리로 돌아오게 된다. 다시 형편이 어려워지자 고갱은 18살 때부터 선원으로 일하며 세계 곳곳을 돌아다니기 시작한다. 프랑스 – 프로이센 전쟁이 터졌을 땐 해군으로 입대한다. 고갱은 성품이 굉장히 거친 것으로 알려져 있는데 아마 어린 시절의 경험이 많은 영향을 주었을 것이다.

전쟁이 끝날 무렵 갑자기 주식이 급상승하기 시작하였고 이때 고갱은 폴 베르텡 증권 중계소에서 일자리를 얻는다. 요즘도 마찬가지지만 당시에도 주식 중계인은 꽤 괜찮은 직업이었다. 이때부터 그는 아마추어 화가이자 수집가로서 활동한다. 당시 수집한 작품들이 정말 인상 깊은데, 들라크루아, 쿠르베, 피사로의 그림을 많이 수집했고 나중엔 마네, 모네, 세잔, 르누아르, 시슬레의 작품까지 모으기 시작한다.

고갱은 주식을 통해 돈도 많이 벌었고 결혼해서 아이도 낳았지만, 무언가 채워지지 않는 갈망이 가슴 한쪽에 남아 있었다. 그는 텅 빈듯한 결핍을 그림을 통해 채우려 한다. 당시 피사로의 그림을 많이 사 모으다 보니 그와 깊은 친분을 맺는다. 피사로에게서 그림 그리는 방법과 인상주의의 화풍을 배웠고 그의 추천 덕에 인상주의 전시회에도 참여한다. 그래서일까? 〈보지라르의 채소시장〉을 보면 알 수 있듯, 아마추어 시절의 작품들은 인상주의의 영향이 짙게 배어난다. 그러다 1876년에 살롱전에 덜컥 당선된다. 누구에겐 그토록 어려웠던 일이 누구에겐 정말 쉬운 일일 수도 있는 것일까?

고갱은 어쩌면 자신도 전업 화가가 될 수 있겠다는 꿈을 키우게 되고 이는 생각보다 빨리 이루어진다. 1882년 11월 파리의 주식 시장이 붕괴하면서 프랑스 경제 상황은 최악으로 치닫는다. 물론 고갱도 이때 실업자가 된다. 이왕지사 이렇게 된 거, 전업 화가가 되기로 한다. 당연히 가족들은 이 상황을 받아들이기 힘들었다. 실직까지야 이해할 수 있지만, 전업 작가라니? 그거야말로 밥 빌어먹기 딱 좋은 직업이 아닌가? 아니나 다를까 벌어 놓은 돈은 순식간에 바닥을 보였고 살아갈 날은 막막하

폴 고갱, 〈보지라르의 채소시장〉, 1879

기만 했다. 도저히 답이 안 나오니 수집했던 그림을 팔기에 이른다. 그때 고갱은 부인에게 이런 말을 했었다. "세잔의 그림만큼은 절대 팔면 안 돼. 나중에 값어치가 엄청나게 오를 거야."

결국, 견디다 못한 고갱의 부인은 친정이 있는 코펜하겐으로 떠나버린다. 부인을 따라 코펜하겐으로 간 그는 잠시간 캔버스 회사에서 일하였지만 괴팍한 성격 탓에 적응하지 못하고 다시 파리로 돌아온다. 파리로 떠나던 날 고갱은 언젠가 성공하면 반드시 가족을 데리러 오겠다고 말하지만, 이 약속은 영원히 지켜지지 않는다. 사실 고갱은 심각한 고뇌에 빠져 있었다. 예술가의 삶을 선택하고 싶지만 그러기에는 가족이 눈에 밟힌다. 가족을 내팽개치고 홀로 자유롭게 예술을 추구해도 괜찮을까? 사실 쉽지 않은 문제이다. 극단적으로 예술을 추구하는 삶과 일상적인 삶은 양립이 어려울 수 있다. 더욱이 고갱은 일생을 두고 어딘가에 머무르는 것을 거부한다. 어떻게 보면 노마드Nomad적인 삶을 추구한 것인데 그는 예술적 열정을 위해서 가족을 과감하게 포기한다.

고갱은 어쩌다 원시의 자연에 이끌렸을까?

1886년은 미술사에서 가장 중요한 해 중 하나이다. 에밀 졸라는 세잔을 비난하는 『작품』이라는 책을 발표하면서 오랜 친구와 헤어진다. 쇠라는 〈그랑드 자트 섬의 일요일의 오후〉를 발표하여 신인상주의라는 새로운 화풍을 시작한다. 그리고 고갱은 스승이었던 피사로의 작품을 비난하면서 인상주의와 멀어지게 된다. 고갱이 인상주의와 멀어지게 된 이

유는 무엇일까? 그것은 인상주의의 기법이 대상을 해체한다고 생각했기 때문이다. 쉽게 말해 빛의 효과를 연구하는 인상주의의 방식은 대상을 명확하게 그리지 않고 흐리멍덩한 느낌을 준다는 것이다. 고갱은 바로 이 지점에서 불만을 느낀다.

고갱이 자신만의 독창적인 화풍을 만들어낸 것은 1886년 브르타뉴Bretagne 지방의 퐁타방Pont-Aven에 갔을 때부터이다. 그곳은 천오백 명 정도가 사는 아주 작은 마을로 로마 시대부터 갈리아인들의 전통이 남아 있던 곳이다. 코르넬리우스 르낭은 퐁타방을 두고 이교도의 정신이 남아 있는 숨겨진 원시 세계라고 말하였다. 근대적 도시인 파리와 비교했을 때 가히 원시 그 자체라고 보아도 무방할 정도로 낙후되었고 이국적인 인상으로 가득한 곳이었다. 고갱에게 브르타뉴 지방은 어렸을 적 페루에서 살았던 풍경을 떠올리게 하는 아주 충격적인 장소였다. 사실 페루의 어린 시절은 그의 삶에서 가장 행복했던 순간으로 기억되는 강렬한 추억이었고 퐁타방은 어린 시절을 다시금 현실로 불러온 곳이었다. 이렇게 그는 원시의 자연에 이끌리게 된다.

〈춤추는 네 명의 브르타뉴 여인들〉을 보면 그곳의 풍경을 대략 느낄 수 있다. 이 작품은 전통 의상을 입은 브르타뉴 여성들이 등장해 이채로운 느낌을 전해준다. 구도가 굉장히 독특하다. 보통 회화의 등장인물들은 감상자를 향해 정면을 보기 마련이다. 그런데 고갱은 과감하게 중앙에 있는 사람은 등을 돌리고 있고 좌우 양쪽에 있는 사람도 옆모습을 그려낸다. 아주 과감한 구도라고 볼 수 있다.

고갱은 퐁타방의 글로아네크 여관에서 묵었는데 이곳은 수많은 젊

폴 고갱, 〈춤추는 네 명의 브르타뉴 여인들〉, 1886

은 화가들이 모여든 곳이었다. 그곳에서 에밀 베르나르(Emile Bernard, 1868~1941), 폴 세뤼지에(Paul Sérusier, 1864~1927)와 함께 퐁타방 화파를 결성한다. 퐁타방 화파의 목표는 아주 간단명료하다. 인상주의를 극복하는 것! 한때 인상주의는 고전주의와 살롱에 맞선 진보적인 화풍이었지만 이제는 낡은 이념이 되어버렸다. 세상이 변하는 속도가 정말 빠르다고 해야 할까?

퐁타방 화파는 먼저 야외에서 그림 그리는 것을 포기한다. 대상을 명확히 드러내기 위해 윤곽선을 뚜렷하게 드러내고 강렬한 색채로 화면을 채워나갔다. 이를 두고 클루아조니슴Cloisonnism이라고 부른다. 클루아종Cloison이라는 말에서 유래한 것으로 공간을 나누는 벽이라는 의미이다. 주로 스테인드글라스에서 많이 사용되었다. 예컨대 스트라스부르 대성당의 스테인드글라스를 보면 인물의 윤곽선을 검은색으로 두껍게 처리한 것을 알 수 있다. 인상주의에서는 윤곽선을 그리지 않았다. 자연에서는 검은 선으로 이루어진 윤곽선을 볼 수 없다는 이유인데, 고갱은 이를 무시하고 두꺼운 윤곽선으로 대상을 구분하고 윤곽선 안쪽에 거친 표현성이 강한 색채를 칠한다.

고갱의 클루아조니슴이 완전히 자리 잡은 작품은 〈설교가 끝난 뒤의 환상〉이다. 야곱과 씨름하는 천사를 모티브로 한 작품이다. 씨름하는 장면을 보는 사람들은 퐁타방의 전통 의상을 입고 있다. 사람이나 나무의 윤곽선을 보면 매우 두껍게 처리되어 있다. 이제 선을 적극적으로 사용하기 시작한 것이다. 구도도 굉장히 독특하다. 나무를 중심으로 오른쪽은 천사와 야곱이 싸우는 모습을, 왼쪽은 기도하는 퐁타방 여인들을 담

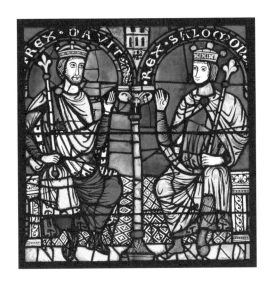

스트라스부르 대성당Cathédrale Notre Dame de Strasbourg의 스테인드글라스

폴 고갱, 〈설교가 끝난 뒤의 환상〉, 1888

아냈다. 배경을 보면 붉은색을 띠고 있다. 뭔가 아주 독특한데 고갱이 이렇게 그린 이유는 당시 고흐에게 보낸 편지에 자세히 나와 있다.

"이 그림에서 풍경과 싸움은 예배가 끝난 뒤 기도를 올리고 있는 사람들의 상상 속에서만 존재한다는 것이 나의 생각입니다. 자연스러워 보이는 사람들과 어색하고 어울리지 않는 풍경 안에서 벌어지는 싸움의 대비는 그런 이유에서입니다."[35] 쉽게 말해 왼쪽은 기도하는 사람들의 현실 공간이고 오른쪽은 그들의 상상 속에만 있는 장면이다. 그래서 색깔을 붉게 칠해서 현실적이지 않은 광경을 만들어낸 것이다. 이때부터 고갱은 상징성을 적극적으로 사용하기 시작한다.

드디어 자유를 얻은 회화

"이곳은 낙원이오. 우리의 발 아래로는 코코넛 나무가 늘어선 바다가 보이고, 머리 위로는 온갖 종류의 과일이 주렁주렁 매달려 있소. … 단조로운 삶은 절대 아니오. 오히려 너무도 변화무쌍한 삶이오. 풍요로운 자연과 따가운 햇살, 간혹 시원한 바람이 불어준다오. 우리는 본격적인 작업을 시작했소. 얼마 후에 세상을 떠들썩하게 만들 그림을 당신에게 보낼 수 있기를 바랄 뿐이오."[36]

퐁타방에서 짧은 시간을 보낸 고갱은 다시 파리로 돌아온다. 하지만 그는 파리가 마음에 안 들었다. 아무런 영감도 자극도 없는 낡은 도시로

35. 이광래, 『미술철학사 1권 : 권력과 욕망』, 미메시스, p300
36. 폴 고갱, 『야만인의 절규』, 강주헌 옮김, 창해, p118

느껴졌다. 도저히 견딜 수 없었던 그는 퐁타방에서 만난 젊은 화가 샤를 라발과 함께 파나마로 떠난다. 당시 프랑스 회사가 파나마 운하를 뚫는 공사가 진행 중이었고 일자리를 찾는 사람들이 그곳으로 모여들었다. 고갱은 운하 공사 현장에서 2주 정도 일하였는데 도저히 안 되겠다 싶어서 그곳을 떠나기로 한다. 당시 공사 현장은 노임도 제대로 못줄 정도로 엉망이었다. 게다가 원주민들은 원시의 모습을 간직하기는커녕 공사를 빌미로 돈을 벌려고 혈안이 되어 있었다. 순수한 원시를 보러 갔는데 돈독 오른 사람들만 만난 격이랄까?

결국 고갱은 쿠바 동쪽에 있는 작은 섬 마르티니크Martinique로 간다. 그는 이곳에서 자신이 원했던 원시의 삶을 만난다. 마르티니크의 모든 것들은 느렸다. 천천히 움직이는 우아함이 있다고 해야 할까? 혹자는 열대 지방에 사는 사람들을 두고 게으르다고 표현하지만, 관점을 달리하면 느림의 미학이 담겨 있는 곳이다. 온 사방이 원색으로 가득 찬 그곳을 그리고 있자면 인상주의의 기법은 굳이 필요가 없었다. 열대의 햇살은 빛의 효과를 논할 필요가 없을 만큼 강렬했고 그 빛이 닿는 모든 곳은 원색 그대로 투명하게 빛나고 있었다. 고갱이 해야 할 일은 그냥 보이는 대로 그리는 것이었다. 이를 위해 입체감이 느껴지지 않게 색을 평편하게 칠하였고 보색을 적극적으로 활용한다. 사물은 지극히 단순하게 묘사하였다.

과거부터 회화는 재현이라는 의무에 사로잡혀 있었다. 그림의 본질은 자연을 있는 그대로 재현하는 것이라는 생각은 평평한 종이 위에 3차원 세계를 그려 넣기 위한 기술을 발전시켰다. 고전주의가 발전시킨 원근

법이나 명암 같은 것들 말이다. 만약 그림이 재현이라는 의무에서 벗어나게 된다면 어떻게 될까? 아마도 좀 더 자유롭게 그릴 수 있을 것이다. 이것이 바로 고갱이 추구한 회화의 자유로움이다. 그는 평평한 종이 위에서 색과 형태를 자유롭게 사용하며 원시의 이상을 담아낸다.

마르티니크에서 그린 〈오가는 사람들〉과 〈과일 따기〉는 원주민들의 일상을 담아낸 작품이다. 빛바랜 원색의 옷을 입고 일하는 원주민들의 모습이 그에게 큰 영감을 주었던 것 같다. 그래서 그들의 삶의 모습을 그저 투명하고 선명하게 표현한다. 고갱은 마르티니크로의 여행을 통해 많은 것을 얻을 수 있었다. 그는 오랫동안 머물고 싶었지만 아쉽게도 말라리아에 걸려 다시 파리로 돌아온다.

고흐와 고갱의 잘못된 만남

고갱은 언제나 파리에만 오면 염증을 느꼈다. 생활비도 모자라고 어떤 지적 자극도 생기지 않았기 때문이다. 그래서 그는 다시 퐁타방으로 떠난다. 1888년 그곳에서 가을을 보내며 폴 세뤼지에와 함께 많은 그림을 남긴다. 당시 고갱은 세뤼지에에게 나무가 녹색으로 보이면 녹색을 풀어서 색칠하고 나무 아래 그늘이 파란색으로 보이면 그냥 파란색으로 칠하라고 말한다. 이때 남긴 세뤼지에의 〈부적〉이라는 작품은 현대 추상화의 가능성을 보여준다.

아를에 있었던 고흐는 계속해서 고갱을 아를로 초청했다. 솔직히 그는 가기 싫었는데 테오의 눈치도 보이고 해서 1888년 10월 28일 아를로

폴 고갱, 〈마르티니크의 오가는 사람들〉, 1887

폴 고갱, 〈마르티니크의 과일 따기〉, 1887

떠난다. 고흐의 동생 테오가 고갱을 아를로 보내기 위해서 그의 작품을 많이 사주었기 때문이다. 그렇게 60여 일간의 악몽이 시작된다. 두 사람의 그림 그리는 스타일은 너무나 달랐고 충돌이 점점 심해지다 급기야 아예 대화조차하지 않는 지경에 이른다.

이를테면 아를에 있던 고대 로마 공동묘지인 알리스캉Les Alyscamps에서 그린 작품을 살펴보자. 고흐의 그림은 중앙에 복도처럼 길을 내어 안정감을 주고 붓질을 불규칙적이고 두텁게 칠한다. 반면 고갱은 대각선으로 이루어진 구도를 보여주면서 붓질은 세로로 가늘고 간결하게 칠한다. 물론 고갱은 고흐의 그림이 마음에 안 들어 심하게 간섭한다. 고흐역시 그의 강압적인 태도에 반발하기 시작했고 고갱은 그의 이상한 성격과 광적인 집착에 넌더리를 낸다. 그리고 그해 12월 23일 밤 고흐가귀를 자르는 자해를 하자 놀란 고갱은 도망치듯 파리로 돌아온다.

얼떨결에 다시 돌아온 파리에서 그를 기다리는 건 지독한 가난이었다. 그나마 친구 화가인 에밀 쉬프네케르가 자신의 집에서 머물게 하며돌봐주었다. 이에 대한 고마움의 표현으로 〈쉬프네케르 가족〉을 그리게 되는데 정말 독특한 작품이다. 아내와 딸을 그림의 중앙에 크게 부각하고 한쪽 귀퉁이에 남자를 작게 그려 넣었다. 이런 배치를 통해 남편은순종적이고 소심한 느낌을 자아내고 아내는 엄격하고 당당한 모습을 보여준다. 뭔가 쉬프네케르가 종속적인 위치에 있다고 해야 할까? 이렇게한 가족의 모습을 상징적으로 풀어낸 것이다.

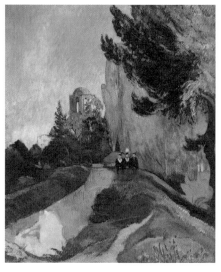

폴 고갱, 〈알리스캉〉, 1888년 10월 29일

빈센트 반 고흐, 〈알리스캉〉, 1888년 10월 29일

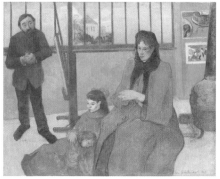

폴 고갱, 〈쉬프네케르 가족〉, 1888

폴 세뤼지에, 〈부적〉, 1888

고갱의 종합주의란 무엇일까?

고갱의 종합주의는 간단히 말해 인상주의의 기법을 거부하면서 화가의 주관성과 상징주의를 결합하는 방식이다. 인상주의가 외적인 스타일에 관심을 두었다면 고흐와 고갱은 자기 내면에 존재하는 거대한 울림을 드러내는 데 관심을 가진다. 바로 여기에서 화가의 주관성이 드러난다. 고갱은 상징주의도 적극적으로 차용한다. 보통 상징주의라 하면 불안하고 어지러운 심리를 강조하면서 직관과 상상력을 토대로 그림을 그려내는 방식을 말한다. 그런데 고갱의 상징주의는 독특한 면이 있다. 보통 상징주의 작가들은 상상력을 발휘해 세상에 존재하지 않는 세상을 창조한다. 반면 고갱은 실재 세상을 통해 내적 감정을 표현한다. 쉬프네케르 가족을 담아낸 작품은 분명 실제 모델을 세워놓고 그린 작품이지만 그 속엔 가족의 진짜 모습이 깊게 녹아 있는 것이다.

〈황색 그리스도〉 역시 상징적인 의미가 많이 담겨 있다. 이 작품은 퐁타방 근처 마을인 트레말로 예배당에 걸려 있는 십자가를 고스란히 따라 그렸다. 예수의 뒤쪽으로는 퐁타방의 언덕이 그려져 있고 십자가 아래에는 브르타뉴 전통 의상을 입은 여성들을 배치한다. 예배당에 걸린 십자가 주변에는 마리아와 두 여인이 있었는데 고갱은 이를 브르타뉴 여성들로 바꿔버린다. 노란색의 그리스도는 정말 한 번도 보지 못했던 상상 속에서나 있을 법한 모습인데, 이는 예수의 오늘과 내일의 고통을 표현한 것으로 알려져 있다.

다른 한편으로는 화가로서 고갱이 겪어야 했던 고통을 의미하기도 한다. 이런 측면을 부각하기 위해 고갱은 〈황색 그리스도가 있는 자화상〉

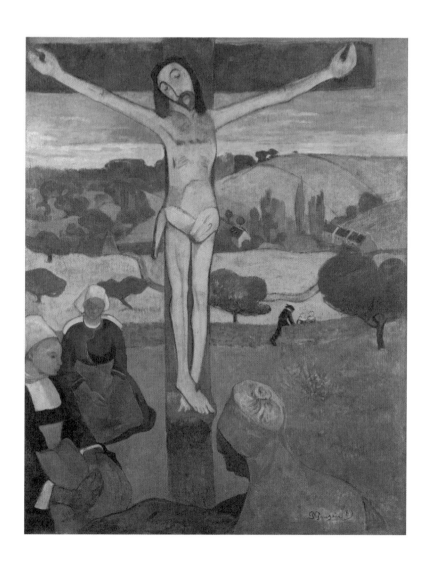

폴 고갱, 〈황색 그리스도〉, 1889

을 그려 예수의 고통과 자신의 삶을 대비시키기에 이른다. 마치 예수와 같이 많은 화가를 이끈 지도자이자 미술의 구세주이지만 결국 고통으로 희생될 수밖에 없는 자신의 운명을 예감한 듯하다.

고갱의 상징주의는 클루아조니슴과 만나 종합주의Synthetisme라는 독특한 화풍을 만들어낸다. 종합이란 자연을 모방하는 것에서 탈피하는 것을 의미한다. 눈이 보는 것을 똑같이 따라 그리는 것이 아니라 머리에 떠오른 것을 잘 가다듬어 그려내고 그림의 주제에 좀 더 깊은 의미를 담고자 노력한다. 과거 사실주의나 인상주의는 항상 눈에 보이는 현실만을 담으려고 노력하였다면 고갱은 단순한 재현을 넘어 주관적인 관념 자체를 표현하고자 노력한 것이다.

타히티에서 만난 원시의 삶

1890년 여름의 끝 무렵, 고갱은 파리를 완전히 떠나기로 한다. 이번의 목적지는 타히티Tahiti였다. 타히티까지 가는 비용이 없었던 그는 자신의 그림을 경매에 부쳐 돈을 마련하고자 한다. 그리고 당시 유명인들에게 자신을 도와달라고 부탁까지 하게 된다. 경매는 꽤 성공적이었고 총 29점의 그림을 팔아 9,860프랑의 돈을 마련한다.

고갱은 타히티에 가면 서양 문명에 찌들지 않는 완전한 원시의 모습을 볼 수 있을 거로 생각했다. 아무래도 남태평양 한복판에 있으니 유럽의 문화를 접하기란 쉽지 않았을 것이다. 하지만 오랜 항해 끝에 타히티의 주 도시인 파페에테Papeete에 도착하자마자 엄청난 실망감을 느낀다.

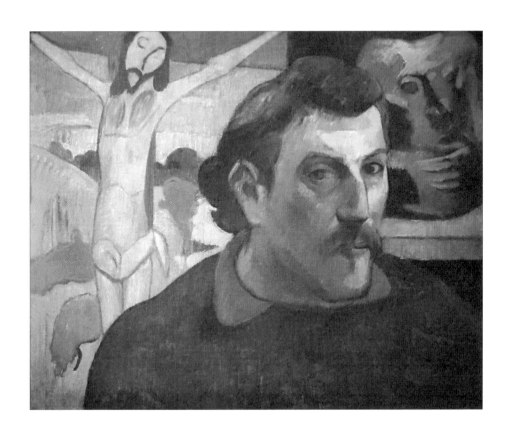

폴 고갱, 〈황색 그리스도가 있는 자화상〉, 1889

그곳은 이미 서구화되어 작은 파리처럼 보였기 때문이다. 집들은 다닥다닥 붙어 있었고 물가는 엄청나게 비쌌다. 원시의 삶을 찾아왔는데 도리어 문명을 만나버린 격이랄까? 그가 타히티에 도착하자마자 그린 초상화인 〈꽃을 든 여자〉를 보면 알 수 있듯 이미 옷차림에서 서구화된 모습을 볼 수 있다.

고갱은 타히티에서 원주민들이 보고 느끼는 방식으로 사물을 바라보길 원했다. 그들의 눈으로 자연을 바라보고 이해하고 싶었다. 그런데 파페에테의 사람들은 파리의 사람들과 다를 것이 없었다. 너무 큰 실망감에 그는 파페에테에서 45킬로미터쯤 떨어진 마타이에아Mataiea로 거처를 옮긴다. 확실히 그곳은 아직까진 문명에 오염되지 않은 원시의 땅이었다. 이곳에서 타히티의 풍경과 원주민의 일상생활을 화폭에 담기 시작한다. 먼저 〈아베 마리아〉를 살펴보자. 아이를 어깨에 메고 있는 여성을 오른편에 배치하고 머리에 후광을 그려 넣는다. 옷은 빨간색이며 중앙에 배치된 여성이 입고 있는 옷은 파란색이다. 길은 보라색으로 표현되어 있으며 그 아래로 초록색 풀들이 그려져 있다. 온통 보색으로 가득차 있는 그림이랄까?

고갱은 13살 난 타히티 원주민 소녀 테하마나와 동거한다. 물론 코펜하겐에 머물고 있는 부인에겐 알리지 않았다. 테하마나를 모델로 많은 작품을 남기는데 그중 하나가 〈저승사자〉이다. 마네의 올랭피아를 염두에 둔 듯, 거의 같은 구도를 보여준다. 왼쪽 위에는 저승사자로 보이는 귀신이 앉아있다. 그는 원주민들이 과거부터 그려온 회화 기법을 적극적으로 연구하였고 자신의 작품 속에 녹여낸다. 그 결과 거침없이 대

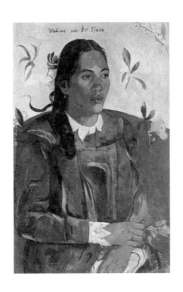

폴 고갱, 〈꽃을 든 여자〉, 1891

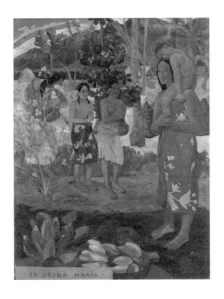

폴 고갱, 〈아베 마리아〉, 1891

상을 단순화시키고 원색을 사용하는데 어떤 두려움도 없었다. 타히티가 간직하고 있는 순수함과 강렬함을 표현할 수 있다면 그 어떤 것도 문제가 되지 않았다. 이렇게 원시 미술이라는 새로운 장이 시작된다.

우리는 누구이며, 어디에서 왔고 어디로 가는 것일까?

고갱은 타히티에서 2년 정도 머무는 동안 심각한 외로움에 빠져들었고 마침 돈도 떨어져 다시 파리로 돌아간다. 타히티에서 그린 작품이 단 한 점도 팔리지 않았기 때문에 생활비가 모자랐기 때문이다. 나름 자신감을 가지고 파리로 돌아온 그는 개인전을 열지만 성공하지 못한다. 평론가들의 평가는 극단적으로 엇갈렸으며 모네와 르누아르는 형편없는 그림이라며 평가절하하였다. 아무래도 너무 야만적으로 보이던 원시 미술을 받아들이기 어려웠던 것 같다.

고갱은 문명 세계의 풍요로움만을 바라보는 동료 화가들을 이해할 수 없었다. 그는 아직 발전되지 않은 조야한 원시의 자연에서만이 행복과 위안을 찾을 수 있었다. 그리고 그가 느낀 행복감을 상징적으로 표현하는 것이야말로 그가 궁극적으로 추구한 예술의 방향이었다. 더불어 문명과 미개함이라는 것은 우열 관계에 있는 것이 아니라는 점도 말하고 싶었다. 모두가 경멸하는 원시에는 문명으로는 설명하기 힘든 또 다른 삶의 결이 있었다. 고갱은 원시의 아름다움을 사람들에게 알려주기 위해 『노아 노아』라는 책을 집필하지만, 이 또한 외면당한다. 파리에서 더 큰 외로움을 느낀 그는 다시 타히티로 돌아간다.

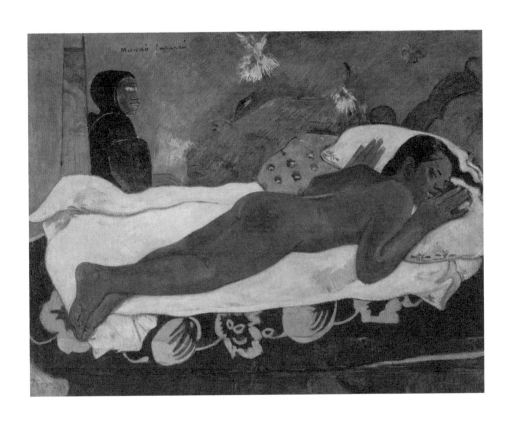

폴 고갱, 〈저승사자〉, 1892

그의 후기 작품 중 하나인 〈우리는 어디서 왔고, 무엇이며, 어디로 가는가?〉는 고갱의 인생에서 가장 힘든 시기에 그려진 인간 존재에 대한 질문이다. 1897년 12월 다시 타히티로 돌아오자마자 딸이 죽었다는 소식을 듣는다. 너무 큰 절망과 우울증에 빠져든 그는 자살을 결심한다. 죽기 전에 마지막 작품으로 남긴 것이 바로 이 작품이다. 물론 자살은 실패한다. 이 작품은 평생을 두고 그의 머릿속에 떠올랐던 질문을 담아낸 것으로 인간 운명의 예기치 못한 행로와 의문을 상징한다. 작품은 크게 인간의 탄생과 삶, 그리고 죽음의 3단계를 다루고 있다. 작품의 배경은 어두운 색상을 사용하여 무척 복잡하고 혼란스러운 모습을 표현한다. 굉장히 상징적인 작품처럼 보이지만 해석하기는 쉽지 않다. 고갱은 이 작품에 대해서 어떤 설명도 남기지 않았다. 어쩌면 지성을 통해 작품을 해석하는 것이 싫었던 건 아닐까?

고갱은 아마추어 화가에서 인상주의 화가로 그리고 마지막엔 원시를 사랑하던 종합주의 화가로 자신의 스타일을 확립해 나간다. 우리는 흔히 그의 타히티 시절의 작품만을 기억하며 그것이 전부인 것처럼 생각한다. 하지만 그의 작품세계 전체를 살펴보면 독창적인 화풍을 위한 그의 고민이 깊게 배어있음을 알 수 있다. 한때 고갱은 자신에게 미술계가 빚을 지고 있다고 말하였다. 자신의 새로운 도전이 다른 화가들의 자유로운 표현에 자신감을 심어주었다고 생각한 것이다. 원시에 가까운 풍경을 있는 그대로 다루는 자신감, 과감한 색깔의 사용, 독특한 구도에 이르기까지. 확실히 고갱의 도전은 파격에 가까운 자유로움의 연속이었다. 모두가 옳은 길만을 이야기할 때, 자유로움과 새로움의 길을 추구한 그의 선택이야말로 현대 예술의 모토라고 보아도 무방할 것이다.

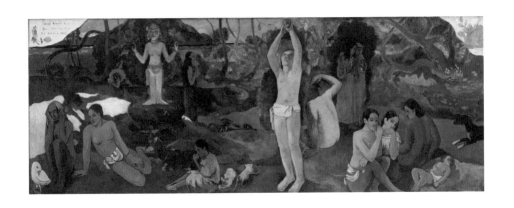

폴 고갱, 〈우리는 어디에서 왔고 무엇이며 어디로 가는가〉, 1897

14 폴 세잔

네? 현대 미술이
저 때문에 시작된 거라고요?

19세기가 인상주의의 시대였다면 20세기는 현대 예술의 시대이다. 물론 19세기 안에도 다양한 화풍이 등장한다. 하지만 시대의 마지막을 장식한 것은 누가 뭐래도 인상주의이다. 하지만 인상주의는 의외로 오래가지 못한다. 세상 모든 것들이 그렇듯 이내 지겨워져 새로운 것을 시도하기 때문이다. 결국, 인상주의의 시대는 막을 내리고 20세기 새로운 변화의 중심에는 세잔이 있었다. 세잔은 현대 예술의 아버지라고 말할 수 있을 만큼, 아주 중요한 역할을 한다. 감히 말하건대 그가 없었다면 현대 예술은 시작도 못 했을 것이다.

아버지! 성공보다는 자유롭게 그림만 그리고 싶어요

폴 세잔(Paul Cezanne, 1839~1906)은 1839년 1월 19일, 프랑스의 엑상프로방스Aix-en-Provence에서 출생한다. 아버지 루이 오귀스트는 모자 사업으로 큰돈을 벌어들인 이후 엑상프로방스에 은행을 설립한다. 한마디로 말해 폴의 집은 엄청난 부자였다. 세잔은 어린 시절부터 에밀 졸라(Emile Zola, 1840~1902)와 영혼의 단짝이었다. 둘은 같은 중학교에 다녔는데 졸라는 가난하고 덩치도 작은 병약한 아이로 괴롭힘을 자주 당했다. 세잔이 처음으로 졸라를 괴롭히던 아이들을 물리쳐준 다음 날 졸라는 사과를 하나 선물한다. 그때부터 둘은 단짝이 된다. 이들은 전원을 돌아다니며 물고기를 잡고 수영을 하며 놀았고 함께 예술에 대해 많은 이야기를 나누었다. 하지만 이 생활은 1854년 졸라가 파리로 떠나면서 막을 내린다. 하지만 둘은 여전히 가장 친한 친구였고 편지를 주고받으며 깊은 우정을 나눈다.

아버지는 아들이 변호사가 되길 원했고 세잔은 아버지의 뜻에 따라 법과 대학으로 진학한다. 하지만 세잔은 법학이 정말로 싫었다. 졸라에게 자신의 인생이 참혹하게 바뀔 것이라고 편지까지 쓸 정도였다. 결국, 그림에 마음이 끌려 엑스의 시립개방 미술학교에 등록한다. 그렇다고 법과 대학을 관둔 것은 아니었다. 아버지의 마음을 상하게 하고 싶지 않았기 때문이다. 아들을 이기지 못한 아버지는 화가의 길을 승낙하고 파리로 유학을 보내준다. 하지만 세잔은 파리 생활에 적응하지 못하여 다시 고향으로 낙향한다. 잠시간 아버지의 은행에서 일하게 되는데 또다시 은행 일에 지겨워진 그는 미술학교에 재등록하고 다시 파리로 떠나

버린다. 이런 모습을 보고 졸라는 친구에게 의지가 약하다고 비난을 퍼 붓기도 하였다.

아버지는 이왕지사 화가가 될 것이라면 확실하게 성공하길 원했다. 에콜 데 보자르에 입학하고 로마 대상을 받는 전형적인 길을 제시한다. 하지만 아버지의 희망은 무엇하나 이루어지지 않는다. 에콜 데 보자르 입학에는 실패하고 살롱 출품도 항상 낙선이라는 결과만을 가져왔다. 1863년 낙선자 전시회에 출품할 기회를 얻지만, 세잔의 작품은 아무런 주목도 받지 못한다. 낙선자 전시회에서 이름을 널리 알린 사람은 〈풀밭 위의 점심〉을 출품한 마네였다.

비록 공식 화단에서는 어떤 인정도 받지 못했지만, 도리어 세잔은 어디에 소속되기보다 좀 더 자유롭고 독립된 화가로서 활동하길 원하였다. 어떻게 본다면 참 무책임한 생각일 수도 있다. 학교도 가지 않고 그냥 내키는 대로 그림만 그리겠다는 건데, 아버지는 그런 아들을 지지해 준다. 세잔은 자수성가한 아버지를 진심으로 존경하여 〈아버지의 초상〉을 남긴다. 물론 아버지는 계속해서 성공의 길을 과하게 강요하긴 했지만, 그것이 둘 사이를 갈라놓지는 못했다.

프랑스 – 프로이센 전쟁이 터지자 세잔은 입대하지 않고 고향 엑상프로방스에서 남쪽으로 30킬로미터쯤 떨어진 에스타크L'Estaque에 머문다. 부모님이 마련해준 집에서 지낸 덕분에 징집을 피할 수 있었다. 마을 뒤편에 있는 산은 마치 직각으로 떨어지는 듯한 풍경을 가지고 있었다. 세잔은 그런 마을 풍경을 즐겨 그렸다. 에스타크의 풍경 그림을 보면 굉장히 어둡고 사실적으로 표현되고 있음을 알 수 있다. 앞서 살펴본 아버지

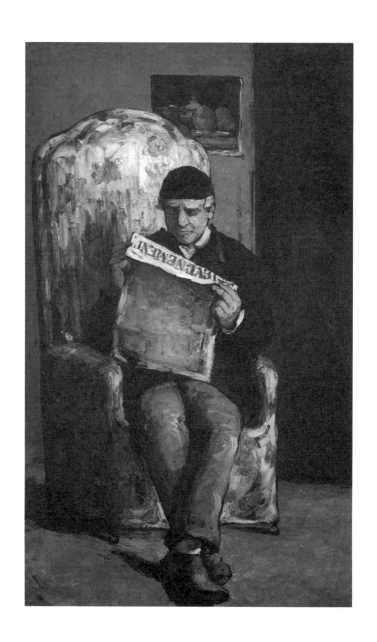

폴 세잔, 〈아버지의 초상〉, 1866

폴 세잔, 〈눈 녹는 에스타크〉, 1870

초상화도 밝은 느낌과는 거리가 멀다. 이러한 세잔의 스타일에 변화가 생기는 것은 대략 1872년경 피사로를 만나고부터이다.

환영받지 못한 세잔의 부인

세잔의 부인인 오르탕스 피케는 책 제본 공장에서 일하는 노동자로 일하는 사람이었다. 세잔과는 1869년에 모델로 처음 만난다. 그녀는 경박스럽다는 말을 들을 정도로 굉장히 밝은 성격의 사람으로 어두운 성격을 가진 세잔과는 완전히 대조적이었다. 둘은 만나자마자 동거를 시작하였고 프랑스 - 프로이센 전쟁 당시 에스타크에 함께 가서 머물기도 했다. 물론 둘의 동거는 아버지에게 완전히 비밀로 숨겨버린다. 왜냐면 아버지로부터 모든 생활비를 의지하고 있는 상황에서 동거 생활을 들키게 되면 좋은 소리 들을 리가 없기 때문이다.

동거 생활 3년 끝에 아들 폴이 태어나면서 파리 근교의 오베르Auvers-sur-Oise에 정착한다. 아들까지 낳았지만, 여전히 아버지에게는 비밀로 숨기고 있었다. 한번은 아버지가 가족이 함께 모여 식사하자고 하였고 여기에 참석하기 위해 무려 30킬로미터를 뛰어간 적도 있었다. 세잔의 아버지는 왠지 여자를 숨기고 있다는 느낌을 강하게 받아 본격적으로 추궁하기 시작한다. 물론 세잔은 끝까지 이를 숨겼다.

결국, 아버지는 오르탕스와 아들 폴의 존재를 알게 된다. 그런데도 세잔은 끝까지 거짓말을 하였고 아버지는 그런 아들을 용서할 수가 없었다. 그래서 딱 한 사람만 살 수 있을 만큼 생활비를 줄여버렸지만 그래도 세잔은 고백하지 않았다. 당시 졸라는 『목로주점』으로 성공을 거둔

폴 세잔, 〈붉은 소파에 앉은 세잔의 부인〉, 1877

상태였고 친구 가족을 도와주겠다고 약속까지 한다. 그렇게 세잔은 졸라에게 의지하기 시작한다. 나름 위기의 상황이었지만 어머니의 도움으로 아버지는 다시 생활비를 제대로 주기 시작한다. 그리고 어머니와 여동생 마리가 적극적으로 설득하여 1886년 4월 28일에 오르탕스와 정식으로 결혼한다. 동거에 돌입한 지 17년 만의 일이었다. 하지만 이미 사랑은 식은 지 오래였다.

오르탕스와 결혼하고 몇 달 뒤 아버지가 죽음을 맞이한다. 아버지의 죽음과 동시에 상속이 이루어진다. 엄청난 돈을 상속받게 되자 더는 돈에 쪼들리지 않은 채 작품 활동을 할 수 있게 되었다. 세잔은 자신에게 큰 도움이 된 어머니와 누이 마리와 가깝게 지낸다. 하지만 십여 년 뒤 어머니도 사망하자 세잔은 아들에게 모든 사랑을 쏟아붓는다. 어머니가 살아있을 때만 하더라도 아들에게 냉담한 태도를 자주 보였다. 하지만 이제 마음 붙일 곳이 없게 되어 버린 그는 아들에게 돌아선 것이다. 세잔의 아들은 아버지를 위해 모델을 서기도 하고 그림을 팔기 위해 화상 역할도 한다. 세잔은 삶의 마지막 순간까지 아들에게 편지를 썼고 많은 이야기를 나누게 된다.

세잔이 인상주의로 빠져든 이유는?

세잔이 인상주의로 빠져든 결정적인 계기는 피사로와의 만남 때문이다. 피사로는 자신이 살고 있던 퐁트와즈Pontoise로 세잔을 초대한다. 고흐가 마지막을 보낸 오베르 쉬르 우아즈Auvers-sur-Oise에서 2킬로미터 정도 떨어진 마을인데 아름다운 풍경으로 인해 풍경 화가들에게 인기가 많은

장소였다. 피사로는 세잔에게 여러 가지 기법을 가르쳐주는데 자연을 주의 깊고 성실하게 관찰할 것을 강조하고 어두운색을 그만 사용하고 3원색(빨강, 노랑, 파랑)과 여기에서 파생된 색상을 사용하라고 권한다. 그리고 윤곽선을 그리지 말라고 충고한다. 굳이 대상의 윤곽을 선으로 그리지 않아도 색의 경계를 통해 얼마든지 나타낼 수 있기 때문이다. 피사로의 가르침을 충실히 따른 세잔은 어두운 색깔로 가득 차 있던 풍경을 포기한다.

피사로와 가깝게 지내고 싶었던 세잔은 오베르 쉬르 우아즈로 이사한다. 당시 세잔은 가셰 박사의 집에서 머물렀는데 정말로 친절하게 대해주었다고 한다. 훗날 가셰 박사는 고흐와 인연이 닿게 된다. 오베르에서 지내는 동안 정말 풍성한 결실을 본다. 특히 오베르에서 꽤 많은 풍경화를 남기는데 〈라크루아 신부의 집〉을 보면 알 수 있듯, 에스타크 시절에 그린 풍경화에 비해 색채가 상당히 밝아졌고 구도도 단정하게 바뀐 것을 알 수 있다. 정말 3년도 안 되는 짧은 시기에 급격한 변화가 생긴 것이다. 이때를 기점으로 세잔의 스타일이 인상주의로 변화한 것으로 본다.

1874년이 되자 제1회 인상주의 전시회가 열리고 세잔은 〈목매 죽은 사람의 집〉과 〈현대판 올랭피아〉를 포함한 세 점의 작품을 전시한다. 〈목매 죽은 사람의 집〉은 인상주의 시기에서 가장 중요한 작품 중 하나이다. 세잔도 이 작품에 상당히 애정을 품고 있었다. 일단 피사로의 조언을 직접적으로 얻어가며 그린 작품으로 어두운 양식에서 벗어나 지붕에 반사된 빛을 세밀하게 표현하여 인상파 스타일을 보여준다.

폴 세잔, 〈라크루아 신부의 집〉, 1873

폴 세잔, 〈목매 죽은 사람의 집〉, 1873

폴 세잔, 〈현대판 올랭피아〉, 1873

〈현대판 올랭피아〉는 마네의 〈올랭피아〉를 재해석한 작품이다. 마네의 작품보다 훨씬 더 급진적인 형태를 보여주는데 분홍빛 맨살을 그대로 드러낸 여자는 마치 남자를 홀리는 듯한 모습으로 등장하고 그 앞에 손님인 남자를 등장시켜 원작보다 더 도발적인 느낌을 자아낸다. 원작 자체가 천박하다고 엄청나게 비난을 받은 작품인데 세잔은 거기서 한발 더 나아간 것이다. 이 작품으로 인해 세잔은 엄청난 비난을 받았고 마네는 아예 대놓고 인상주의 전시회에 세잔이 참여하는 것을 반대하였다. 어찌 되었건 세잔은 피사로를 만난 이후 대략 8년 동안 인상주의 기법을 다양한 방식으로 연구한다. 반사광에 대해서 깊이 알아본 것이다. 그리고 1879년 이후부터 인상주의에서 벗어나 자신만의 독창적인 예술 세계를 펼치기 시작한다.

오랜 친구, 졸라와 절교하다

세잔이 인상주의에서 벗어나 독자적인 스타일을 연구하기 시작하자 그의 오랜 친구인 졸라는 친구의 그림을 이해하지 못한다. 사실 졸라는 예전부터 인상주의자들의 편을 들며 미술 평론 글을 써왔는데, 세잔에 대해서는 침묵하기 시작한다. 그러다 1886년 30년 지기인 둘은 완전히 뒤틀려 버린다. 그해에 졸라는 『작품』이라는 소설을 발표한다. 주인공인 클로드 랑티에는 창조적인 재능이 없는 화가였고 끝내 자신의 꿈을 달성하지 못한 채, 파산하고 자살로 삶을 마감하게 된다. 언 듯 보면 큰 문제가 없어 보이는데 소설의 디테일이 문제였다.

주인공의 어린 시절이나 인상주의자들과의 우정, 살롱에 관한 이야기 등 모든 것들이 세잔을 떠올렸기 때문이다. 세잔 자신도 이 책을 보고 난 이후 주인공이 자신임을 직감하였다. 물론 졸라를 옹호하는 사람은 주인공과 세잔은 아무런 연관성이 없다고 말하였다. 하지만 이미 졸라의 평소 태도가 친구에 대한 생각을 잘 보여주고 있지 않았을까? 친구를 냉소적으로 대하고 개무시하는 태도 말이다. 결국, 세잔은 졸라에게 편지를 쓴다. "자네가 보내준 작품을 이제 막 받았네. 이렇게 훌륭하게 추억을 담아 내준 데 대해 루공 마카르가의 사람들의 저자에게 감사하네. 그리고 그 과거의 세월을 떠올리며 자네와 악수하게 해주게나. 지나간 시간의 충동에 이끌려 자네를 생각하며."[37] 이 편지를 끝으로 둘은 두 번 다시 만나지 않는다.

사물이 가진 본질을 어떻게 표현할 수 있을까?

자 그럼 졸라가 등을 돌릴 만큼 독창적이었던 세잔의 예술은 과연 무엇이었을까? 그는 다음과 같은 말을 남긴다. "나는 인상주의를 미술관의 작품처럼 견고하고 지속적인 것으로 만들고 싶다." 쉽게 말하자면 인상주의가 발견한 빛과 색채에 대한 성과를 유지한 채, 명확하고 견고한 사물의 본질적인 면을 표현하길 원한 것이다. 한마디로 그는 인상주의와 고전주의를 종합하기를 원했다. 세잔은 고전주의 대표 화가인 푸생을 자연 위에서 고쳐 그린다고 말하면서 새로운 형태를 시도한다.

37. 레몽 장, 『세잔 졸라를 만나다』, 김남주 옮김, 여성신문사, p186

사실 우리가 눈으로 직접 보는 현실은 인상주의자들의 그림처럼 흐리멍덩하지 않다. 우리가 보는 모든 사물은 형태와 외관이 또렷하게 다가온다. 하지만 인상주의자들의 그림은 지나칠 정도로 불명확하다. 왜냐하면, 인상주의자들은 눈앞에 있는 사물을 그린 것이 아니라 사물에 반사되어 나온 빛을 그린 것이기 때문이다. 세잔이 관심을 가진 것은 사물그 자체의 본질을 그리는 것이었다.

사물이 가진 형태의 본질적 구조를 찾기 위해선 어떻게 해야 할까? 세잔은 이때쯤부터 생 빅투아르 산과 사과가 있는 정물화를 계속해서 반복해 그린다. 왜냐면 조금만 자리를 옮겨 가더라도 대상은 완전히 다른 모습을 보이기 때문이다. 하지만 어떤 식으로 그려도 대상의 본질적 구조를 파악했다고 자신할 수 없었다. 그래서 그는 같은 것을 끝없이 반복해서 그렸다. 이를 두고 철학자 메를로퐁티는 '세잔의 회의'라고 말한다.

세잔은 지독할 정도로 같은 대상을 반복해서 그린 끝에 대상을 면과색으로 분석한다. 먼저 그는 자연의 모든 사물을 원기둥과 원뿔, 사면체로 해석한다. 자연물을 기하학적 요소로 바라본 것이다. 이것이 바로 세잔이 발견한 사물의 본질적인 부분이다. 1887년에 그려진 〈생 빅투아르산〉의 풍경과 1906년에 그려진 〈생 빅투아르 산〉의 풍경을 비교해보면그 차이를 명확하게 알 수 있다. 초기에 그린 것이 전형적인 인상주의적인 면모를 보여준다면 후기에 그린 것은 대상을 면으로 해체하여 입체파에 가까워지고 있음을 알 수 있다.

더불어 세잔은 멀리 있는 산을 표현하기 위해 색상을 이용한다. 이게

폴 세잔, 〈생 빅투아르 산〉, 1885~1887

폴 세잔, 〈생 빅투아르 산〉, 1904∼1906

어떤 의미일까? 과거 르네상스 시대에 원근법이 확립된 이후 관객이 풍경을 바라볼 때는 가까운 풍경을 먼저 보고 그다음 멀리 있는 풍경으로 시선이 이어진다. 근경에서 중경 그리고 원경으로 이어지는 형태이다. 하지만 세잔은 일단 원근법을 거부한다. 그렇다고 인상주의처럼 회화의 평면성만을 따르고 싶지도 않았다.

고전주의가 원근법을 통해 회화의 깊이감을 강조하였다면 인상주의는 원근법을 부정한 채 회화의 평면성을 강조하였다. 깊이감과 평면성, 이것은 절대 공존할 수 없는 완전한 반대되는 관점이다. 세잔은 이 문제를 색채를 통해 해결한다. 1906년에 그려진 〈생 빅투아르 산〉의 풍경을 보면 산은 파란색을 띠고 있으며 그 아래에 들판은 녹색과 노란색에 가깝다. 차가운 파란색은 후퇴하는 느낌을 주고 따뜻한 녹색은 전진하는 느낌을 준다. 쉽게 말해 들판 부분에다가 녹색의 붓 터치를 고르게 분포시켜 마치 평면적으로 보이게 만든 이후 뒤의 산을 파란색으로 표현하여 멀리 있는 듯한 깊이감을 확보하는 것이다. 이렇게 파란색과 녹색이 대비되면서 공간감을 만들어낸다. 그는 색상을 통해 깊이를 표현하는 데 성공한 것이다.

체험된 시각이란 무엇일까?

세잔의 또 다른 독창성은 시점에서 찾을 수 있다. 그는 회화에서 시점을 다르게 바라보기 시작한다. 먼저 원근법으로 그려진 그림을 생각해 보자. 원근법은 단일한 하나의 시점을 중심으로 평면 위에 그림을 그려

내는 방법이다. 하나의 시점이 깊이감을 주는 것이다. 하지만 우리의 눈이 바라보는 현실은 원근법처럼 보지 않는다. 다양한 시점으로 바라보게 되고 시시각각 시점은 변화한다. 이를 두고 메를로퐁티는 '체험된 시각'이라고 부른다. 한마디로 우리가 체험하는 세상과 원근법의 세상은 완전히 다르다는 것이다. 이 문제를 해결하기 위해 세잔은 하나의 그림 안에 다수의 시점을 사용한다.

세잔은 자기 생각을 정물화를 통해 표현한다. 먼저 1879년의 〈정물화〉를 살펴보자. 과일을 담은 그릇은 어딘가 삐딱하고 탁자는 앞으로 기울어져 있는 듯한 느낌을 준다. 탁자가 저런 식으로 보인다는 것은 화가의 시점이 위에 있다는 것을 의미한다. 그런데 포도가 담긴 그릇은 옆에서 보는 것처럼 표현되어 있다. 그리고 바로 밑에 있는 4개의 사과가 담긴 접시는 다시 살짝 위에서 보는 것처럼 그려진다. 〈정물화〉 내에 있는 각각의 사물마다 시점을 다르게 사용한 것이다. 고전주의 시대에 그려진 정물화는 화가가 보는 눈높이에 맞춰서 단일한 시점으로 그려지는데 세잔은 어떤 것은 옆에서, 어떤 것은 위에서 본 것처럼 표현한다. 그러면서 탁자의 끝부분을 그림의 중심에 수평으로 놓아 안정감을 부여한다.

1893년에 그려진 〈정물화〉는 더 급진적으로 나아간다. 탁자의 끝부분을 수평으로 연결하던 것도 없애 버린다. 맥주병 오른쪽의 탁자 끝부분과 바구니 왼쪽의 탁자 끝부분을 이어보면 연결되지 않는다. 탁자 하단 부분도 마찬가지이다. 이렇듯 세잔은 눈에 보이는 현실을 앞에 두고, 눈에 보이지 않는 자연의 구조를 보기 시작한다. 사실 눈으로 보는 세상을

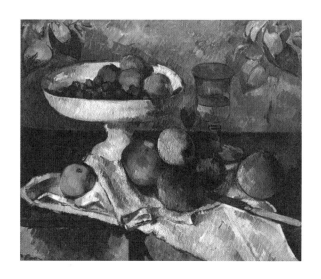

폴 세잔, 〈정물화〉, 1879

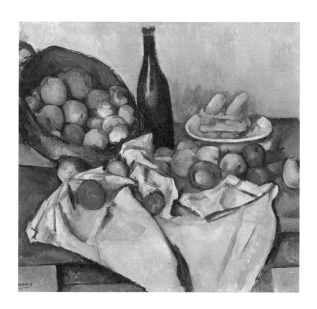

폴 세잔, 〈정물화〉, 1893

폴 세잔, 〈대수욕도〉, 1906

있는 그대로 받아들이는 경우는 흔치 않다. 그보다는 이미 알고 있는 지식을 통해서 세상을 보는 경우가 더 많다. 예컨대 풍경화를 그리러 갔다고 해보자. 우린 정말로 본 것을 있는 그대로 그린 것일까? 사실 이는 굉장히 어려운 일이다. 눈에 보이는 것을 그리기보다는 내가 알고 있는 것을 그리는 경우가 더 많다. 그래서 그림은 늘 관습적인 방식으로 그려진다. 알고 있는 지식 자체가 관습적이기 때문이다. 하지만 아는 것을 철저하게 배제한 채, 세상을 바라보게 되면 완전히 다른 것이 보이기 시작한다. 오로지 감각적인 것을 있는 그대로 표현하는 것, 그것이 바로 세잔이 추구한 예술의 새로운 방향성이었다.

세잔의 성취는 그를 현대 미술의 아버지로 자리매김한다. 세잔의 작업은 고전주의에서 현대 미술로 나아가는 경계에 서 있었다. 그는 마지막 고전주의자이자 최초의 현대주의자였다. 1906년 세잔은 〈생 빅투아르 산〉을 그리다가 폭풍우를 만나 쓰러지게 되고 그해에 폐렴으로 사망한다. 그리고 1907년 세잔의 회고전이 열리게 되는데 그때 파블로 피카소, 앙리 마티스 등 수많은 화가가 참가한다. 특히 당시 전시를 본 피카소는 세잔의 〈대수욕도〉를 보고 엄청난 충격을 받아 〈아비뇽의 처녀들〉을 발표하게 된다. 앙리 마티스 역시 세잔의 영향을 받아 〈사치·고요·쾌락〉을 발표한다. 세잔의 그림은 현대 미술의 양대 산맥인 야수주의와 입체주의 모두에 영향을 준다. 피카소는 세잔에게서 기하학 요소를 배워 입체주의로 나아가고 마티스는 색채의 효과를 배워 야수주의로 나아간다. 이렇게 세잔의 성취로부터 현대 미술이 시작되었다.

저기요! 추상 미술
나만 이해 못 하는 거예요?

　어렸을 적, 미술 시간에 칸딘스키의 〈무제〉를 배운 적이 있다. 당시에 느꼈던 감정은 충격 그 자체였다. 이게 도대체 뭐지? 자고로 그림이라 하면 제목도 붙어 있고 사람이나 풍경 같은 것이 그려져 있어야 하는데, 끄적끄적 낙서해놓고 이걸 그림이라고? 게다가 엄청 유명하다고? 심지어 비싸기까지 하다고? 나름 신세계였던 것 같다. 하지만 작품이 유명하든 가격이 비싸든 난 이해할 수 없었다. 아무리 봐도 그냥 낙서처럼 보였으니깐. 그런데 더 웃기는 건 다른 애들의 태도였다. 마치 뭐라도 아는 것 마냥 고개를 끄덕거리는 뉘앙스를 풍기는 게 아닌가? 아무리 봐도 너나 나나 모르는 건 똑같은 것 같은데?

음악이 주는 감동! 그림에서도 느낄 수 있을까?

우리가 흔히 알고 있는 화가들은 대부분 파리에서 활동했는데 이제부터는 파리를 벗어나 더 넓은 지역에서 다양한 화가들이 등장하기 시작한다. 추상화의 대가 바실리 칸딘스키(Wassily Kandinsky, 1866~1944)는 러시아 모스크바 출신이다. 그는 모스크바 대학에서 법학과 경제학을 전공했으며 스물여섯의 나이에 사법 시험에 합격한다. 그림은 13살 때부터 유화를 그리기 시작했었다. 칸딘스키는 법률가로서의 안정적인 삶과 예술가의 삶을 놓고 고민하기 시작한다. 아무래도 예술가의 삶은 불안정할 수밖에 없으니 결정하기 쉽지 않았던 것 같다. 고심 끝에 예술가를 선택하게 되는데 여기에는 두 가지 경험이 큰 영향을 끼치게 된다.

첫 번째는 1895년 모스크바에서 열린 전시회에서 모네의 〈건초더미〉 연작을 만난 것이다. 칸딘스키는 당시 굉장히 충격적인 경험을 했다고 말한다.

"처음으로 그 그림을 보았다. 도록에는 건초더미라고 쓰여 있었지만, 형태를 볼 수 없었다. 알아볼 수 없다는 사실이 당황스러웠다. 이 그림의 주제가 빠져있다고 느꼈다. 그리고 놀라움과 혼란으로 이 그림이 사람을 매혹시키고, 잊히지 않는 인상을 주어 그 세부 묘사까지 눈앞에 어른거리게 한다는 것을 깨달았다. 이 모든 것이 내겐 이해하기 힘들었다. 하지만 내게 분명한 것은 생각지도 않았던 팔레트의 힘, 예전에는 숨겨져 있었지만, 내 모든 꿈을 능가하게 하는 힘이었다. 그림이 동화적인 힘과 장엄함을 획득했다. 그리고 무의식적으로 그림의 불가피한 요소였던 재

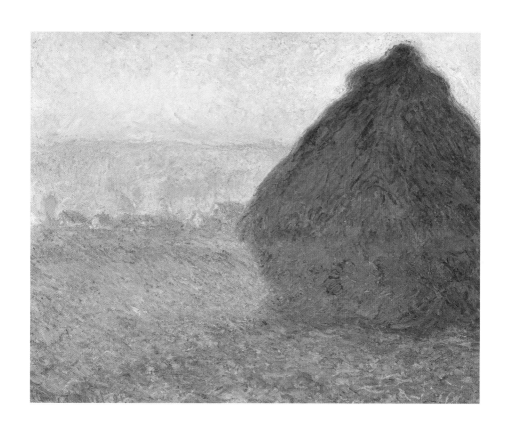

클로드 모네, 〈건초더미〉, 1891

현적인 것이 폐기되었다."[38]

쉽게 말해서 칸딘스키는 형태를 알아보지 못했다는 말이다. 분명 제목에는 〈건초더〉미라고 적혀있는데 아무리 봐도 건초더미처럼 보이지 않으니 당황했던 것 같다. 근데 어떤 면에선 이해가 안 되기도 한다. 다시 한번 그림을 살펴보자. 여러분들의 눈에는 건초더미가 보이는가, 보이지 않는가? 내 눈에는 명확하게 건초더미가 보인다. 그럼 칸딘스키는 왜 건초더미의 형태가 보이지 않는다고 말했을까? 왜냐하면, 그림의 기준을 고전주의에서 찾았기 때문이다. 항상 명확하게 표현되던 고전주의 그림을 보다가 갑자기 흐리멍덩한 인상주의 작품을 본다면 충격을 받을 수밖에 없을 것이다.

칸딘스키는 모네의 그림은 주제가 없는 무의미한 작품이라고 생각했다. 그런데 희한하게도 쉽게 잊히지 않는 어떤 끌림을 느끼게 된다. 그러다 한 가지 사실을 깨닫는다. 빛에 따라서 건초더미의 형태는 얼마든지 달라지기 때문에 반드시 똑같이 그릴 필요가 없다. 이렇게 그는 빛과 대기의 상태에 따라서 대상의 형태가 변화하는 추상성에 눈을 뜨게 된다.

두 번째는 바그너의 오페라 '로엔그린'을 감상한 일이었다. 바그너는 독일 낭만주의를 대표하는 작곡가로서 그의 오페라는 대규모 연출과 웅장함으로 유명하다. 칸딘스키는 바그너의 음악을 듣고 실로 놀라운 충격을 받은 것 같다. '로엔그린'의 웅장한 서곡이 울리는 순간, 모스크바 밤 풍경 색깔이 눈앞에서 어른거리는 경험을 하게 된다. 한마디로 청각

38. 하요 뒤히팅, 『바실리 칸딘스키』, 김보라 옮김, 마로니에북스-Taschen, p10

이 색상으로 이어진 것인데 이를 색청Coloured Hearing 현상이라고 부른다. 단순히 소리를 들었을 뿐인데 눈앞에 색깔이 어른거리는 경험, 이것을 '공감각Synesthesia'이라고 부른다. 이는 하나의 감각이 다른 영역의 감각을 불러일으키는 현상을 말하는데 아무에게서나 일어나는 현상은 아니다. 『롤리타』의 작가인 블라디미르 나보코프도 공감각자로 알려져 있는데, 그는 문자와 색깔의 공감각자로 알려져 있다.

칸딘스키는 그때의 경험을 이렇게 표현한다. "나는 정신 속에서 내가 가진 모든 색을 보았다. 바로 내 눈앞에서 광폭한 선들이 거의 광기에 가까운 드로잉을 구성했다." [39] 이 경험으로 인해 칸딘스키는 음악이 가지는 힘을 회화에서도 똑같이 표현할 수 있을 거로 생각한다. 이렇게 예술가로서의 삶이 시작된다.

사랑에 빠진 게 죄는 아니잖아?

칸딘스키는 26살에 사법 시험에 합격하고 사촌인 안냐 치미아킨과 결혼한다. 그리고 화가의 길을 선택한 이후 그림을 배우기 위해 아내와 함께 뮌헨으로 떠나고 1900년에 뮌헨 아카데미에 입학한다. 당시 뮌헨은 파리 못지않은 예술의 중심지였고 뮌헨 분리파가 새로운 유행을 선도하고 있었다. 이때쯤에 분리파라는 이름이 상당히 많이 등장한다. 뮌헨 분리파, 베를린 분리파, 빈 분리파까지. 그럼 도대체 뭘 분리한다는 의미일까? 분리파는 보수적인 아카데미가 추구하는 고전주의에서 이탈하여

39. 하요 뒤히팅, 『바실리 칸딘스키』, 김보라 옮김, 마로니에북스─Taschen, p10

새로운 예술을 창립하고자 하는 운동이다.

예를 들어 파리의 살롱전을 살펴보자. 살롱은 아카데미가 중심이 되어 개최하는 대표적인 미술 전시회로서 그곳에서 상을 받으면 엄청난 부와 명예를 얻을 수 있다. 문제는 수상 기준이 철저하게 아카데미의 입맛에 맞춰진다는 것이다. 그러니 새로운 예술은 인정받지 못해 굉장히 힘든 경험을 하게 된다. 이런 일이 반복되자 젊은 화가들은 차라리 자기들끼리 분리하여 별도의 전시회를 개최하게 된다. 그것이 분리파의 시작이다. 뮌헨 분리파가 개최한 제1회 전시회에서는 인상주의를 비롯하여 밀레의 바르비종, 코로의 상징주의, 쿠르베의 사실주의와 같은 다양한 작품들을 전시한다.

칸딘스키는 뮌헨 아카데미에 적응하지 못해 1년도 지나지 않아 나오게 된다. 이미 추상에 눈떠버린 그에게 드로잉 같은 수업은 아주 지루했을 것이다. 아카데미를 떠난 칸딘스키는 가브리엘 뮌터Gabriele Münter라는 운명의 여인을 만난다. 당시 칸딘스키는 부인과 사이가 심각하게 안 좋았다. 그녀는 애당초에 뮌헨에 오는 것을 탐탁지 않게 생각했다. 마지못해 왔다고 해야 할까? 칸딘스키와 부인은 성격 차이가 너무 컸다. 결국, 둘은 별거하게 되는데 그때 뮌터를 만난다. 뮌터는 칸딘스키를 인정하고 정신적인 지지자가 된다. 항상 이해받는 느낌이었고 함께 하면 편안했다. 그렇게 두 사람은 급격히 사랑에 빠져들었고 동거를 하기에 이른다.

두 사람은 유럽 각지를 여행하기 시작한다. 유럽 전역에서 인상주의를 비롯하여 정말 다양한 작품들을 보게 된다. 그리고 파리 근교의 세브

바실리 칸딘스키, 〈가브리엘 뮌터〉, 1905

르에 잠시 정착하게 되는데 그곳에서 〈다채로운 인생〉이라는 작품을 그린다. 제목 그대로 다양한 사람의 삶이 다채롭게 펼쳐지는 장면을 묘사하였다. 작품의 상단 중앙을 보면 중세 모스크바 느낌을 자아내는 크레믈린Kremlin이 보이며 하단에는 다양한 사람들의 삶의 여정이 가감 없이 드러난다. 전체적으로 선과 점을 이용하여 그려진 것을 알 수 있는데 칸딘스키는 선과 점을 통해 러시아의 음악을 표현한 작품이라고 말한다.

1908년 칸딘스키는 뮌터와 함께 뮌헨 남쪽 알프스 산맥 기슭에 있는 작은 도시인 무르나우Murnau에 정착한다. 그때 남긴 작품 중 하나가 〈우르술라 교회가 있는 뮌헨의 슈바빙〉이다. 이 작품은 앙리 마티스의 야수주의의 영향을 받은 것으로 유명하다. 아랫부분에는 파란색과 녹색, 주황색을 사용하고 아파트를 지나 하늘로 올라가면 파란색이 드러난다. 있는 그대로의 모습을 묘사하기보다는 원색을 주로 사용하여 표현적인 느낌이 강하게 드러난다.

재현에서 추상으로

1907년 빌헬름 보링거(Wilhelm Worringer, 1881~1865)가 저술한 『추상과 감정이입』은 현대 추상예술의 발전에 큰 영향을 끼친다. 보링거에 따르면 인간은 예술을 향한 근원적인 욕구를 가지며, 예술 욕구는 크게 감정이입 충동과 추상 충동의 형태로 나타난다. 감정이입 충동이란 자연의 아름다움을 모방하는 과정에서 경험하는 것이다. 쉽게 말해 자연을 모방하고 인간과 자연이 조화롭게 하나가 되고자 하는 충동을 말한다. 따

바실리 칸딘스키, 〈다채로운 인생〉, 1907

바실리 칸딘스키, 〈우르술라 교회가 있는 뮌헨의 슈바빙〉, 1908

라서 감정이입 충동에 따른 예술 작품은 자연물의 재현에 충실할 수밖에 없다. 보이는 것을 똑같이 본뜨는 것으로 대표적으로 고전주의 예술을 들 수 있다.

하지만 인간과 자연의 관계가 항상 조화로울 수만은 없다. 예컨대 별빛조차 없는 밤에는 어둠 너머로 깊이감이 전혀 느껴지지 않는다. 마치 끝도 없는 무한한 공간이 펼쳐지는 듯한 느낌이다. 산속 깊은 곳에서 발견한 시커먼 동굴은 어떠할까? 그 안에 무엇이 있을지 알 수 없는 미지에서 공포와 두려움이 생겨나기도 한다. 이렇듯 현실에서 흔히 볼 수 없는 것을 경험했을 때 불안감을 가지게 되고 바로 여기에서 추상 충동이 생긴다. 알 수 없는 미지의 것을 모방할 수는 없기 때문이다. 따라서 추상 충동은 오로지 자신의 내면에 잠재되어있는 감정과 욕구의 충동을 표현하는데 주안점을 두고 재현에는 크게 관심을 두지 않는다. 오로지 선과 형태, 색채만으로 표현하는 것이다.

사실 과거부터 미술은 재현의 속박에 사로잡혀 있다. 미술에서 재현이란 사람이나 풍경 등을 눈에 보이는 그대로 그려내는 것을 말한다. 말그대로 감정이입 충동에 따른 것이다. 하지만 미술은 조금씩 재현의 의무에서 벗어나고자 애써왔다. 특히 사진기가 발명되면서 고민은 더욱 커지게 된다. 완벽한 재현인 사진 앞에서 그림의 의미가 퇴색되었기 때문이다. 이런 상황에서 그림은 변화를 꿈꾸게 되는데 그 시작을 세잔이 열게 된다. 세잔은 조금 다른 것을 보기 시작하였고 이런 시도는 뒤이어 앙리 마티스와 피카소로 이어진다.

먼저 마티스는 색채를 해방한다. 예컨대 사과를 그린다고 했을 때 과

거에는 사과의 색깔을 똑같이 묘사해야 한다. 빨간 사과는 빨갛게 칠해야 했다. 그것이 정확한 재현이기 때문이다. 하지만 마티스는 실제 색깔과는 아무런 상관없는 아주 거친 원색을 적극적으로 사용한다. 쉽게 말해 사과를 파랗게 칠해도 상관없다는 생각이다. 이렇게 그는 색상을 자유롭게 사용하게 된다. 마티스의 새로운 이상이 가장 잘 드러난 작품은 바로 〈삶의 기쁨〉이다. 보다시피 붉은 계통의 원색을 적극적으로 사용하였다. 과거 인상주의자들도 색상을 자유롭게 사용한 편이긴 하다. 하지만 그 의미는 분명히 달랐다. 예컨대 그림자를 그린다면 보통 검은색으로 칠하기 마련인데 그들은 보라색으로 칠하였다. 왜냐면 보라색으로 보였기 때문이다. 하지만 마티스는 아예 상관없는 붉은 색으로 그림자를 표현해 버린다. 이렇게 전달하고 싶은 느낌을 강렬하게 표현하는 것이다.

두 번째로 피카소는 형태를 해방한다. 1907년에 발표된 〈아비뇽의 처녀들〉은 아프리카의 조각상에서 영감을 얻은 것으로 유명하다. 피카소는 대상을 면으로 해체해 늘어놓는 방식으로 작품을 그린다. 모든 형태를 입방체 형태로 만들어 버린 것이다. 게다가 시점을 자유롭게 사용한다. 예컨대 얼굴을 그린다고 해보자. 보통은 정면이나 옆에서 바라본 모습을 그리기 마련이다. 그런데 피카소는 앞모습과 옆모습 그리고 뒷모습을 동시에 나란히 병치시켜 버린다. 이런 방식으로 형태와 공간을 해체한다.

칸딘스키는 마티스와 피카소 두 사람을 두고 현대 미술의 새로운 길을 보여준 사람으로 생각한다. "마티스-색. 피카소-형태. 이 두 위대한

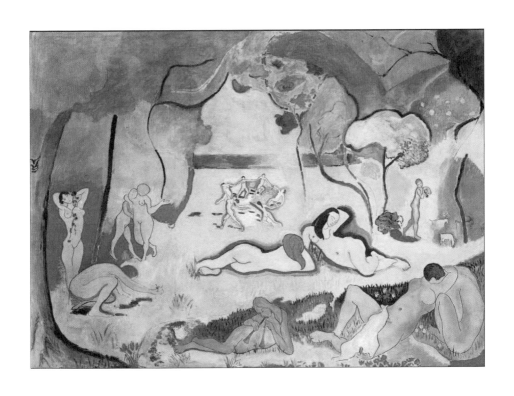

앙리 마티스, 〈삶의 기쁨〉, 1925~1906

표지판은 위대한 목표를 지향하기 시작했다." [40] 이제 칸딘스키는 색채와 형태에서 완전히 자유로운 완전 추상을 향해 조금씩 나아가기 시작한다.

헉! 어젯밤에 본 이상한 그림의 정체는 무엇이죠?

1909년 뮌터는 무르나우Murnau에 작은 농가를 하나 구입한다. 당시 동네 사람들은 이 집을 러시아인의 집(Münter-House, Russen-Haus)이라고 불렀다. 러시아 사람인 칸딘스키가 살고 있었으니 그렇게 불린 것일까? 그 이유도 있겠지만 더 큰 이유는 러시아 화가들이 굉장히 많이 방문했기 때문이라고 한다. 이 집은 지금도 남아있어 많은 사람이 관광지로 방문하는 곳이다.

칸딘스키는 어느 날 굉장히 재미있는 경험을 하게 된다. 야외에서 작업을 마치고 돌아왔는데 집 앞에 정말 형언할 수 없는 아름다운 작품이 걸려있는 것이다. 그 작품의 색깔은 알아볼 수 있었지만, 형태와 내용은 도대체 알 수가 없었다. 눈에 보이는 것은 선과 색이 뭉그러뜨려진 기이한 형상뿐이었다. 정말 꿈에 기리던 추상의 완성품 같은 느낌이었다. 도대체 누가 그린 것일까? 그런데 알고 보니 자신이 그린 작품이었다. 그림이 옆으로 뉘인 채 벽에 기대어 있었던 것이다. 그는 그림을 똑바로 세운 채 잠자리에 들었고 다음 날 지난밤의 감동을 다시 느끼고 싶어 작품을 뒤집어서 보았지만 놀랍게도 그 감동을 다시 느낄 수는 없었다.

40. 바실리 칸딘스키, 『예술에서의 정신적인 것에 대하여』, 권영필 옮김, 열화당, p50

바실리 칸딘스키, 〈교회가 있는 무르나우 1〉, 1910

왜 이런 현상이 생기는 것일까? 이건 '낯설게 보기'라고 부르는 현상이다. 우리도 가끔 이와 유사한 경험을 할 때가 있다. 원래 잘 알고 있는 물건인데 문득 그것이 무엇인지 인식하지 못한 채, 즉각적으로 바라보게 되면 완전 처음 보는 것 같은 기이한 느낌을 받을 때가 있다. 하지만 이내 그 물건이 무엇인지 깨닫게 되면 그 기이했던 감정은 사라지게 된다. 칸딘스키가 경험한 것이 바로 이것이다. 무엇인지 정확하게 파악하지 않은 상태에서 보니 낯설게 보인 것이다. 하지만 자기 작품임을 알게된 이후부터는 다시금 뒤집어 놓아도 전체적인 형태가 정확히 눈에 보이게 된다. 아무튼, 칸딘스키는 이 경험을 토대로 선과 색채만으로도 얼마든지 감동을 전할 수 있다는 확신을 가진다.

칸딘스키는 음악이 주는 강인한 에너지를 추상화로 표현하기 위해 고심한다. 예를 들어 〈교회가 있는 무르나우〉를 유심히 살펴보면 건물의 형태를 알아보기가 굉장히 힘들다. 그나마 교회의 첨탑과 작은 건물 정도만이 형태를 겨우 알아볼 수 있을 정도이다. 한마디로 재현에는 아무런 관심을 두지 않은 것이다. 그는 오로지 마을이 가지고 있는 분위기를 표현하고자 하였고 색에서 음악의 울림이 느껴지도록 애썼다.

완전한 추상을 위하여!

1909년 칸딘스키는 자신의 작업을 크게 3가지 범주로 나누기 시작한다. 첫 번째는 인상이고 두 번째는 즉흥이며 세 번째는 구성이다. 인상은 자연을 보고 느낀 인상을 즉각적으로 그려낸 것으로 대상의 형태가 조금은 남아 있는 것을 말하며, 즉흥은 충동적으로 느껴지는 내면의 정서

를 무의식적으로 표현하는 것을 말한다. 구성은 화가가 느끼는 감정을 기하학적 추상의 형태로 표현하는 것을 말한다.

먼저 칸딘스키는 1909년 〈즉흥〉 연작을 그리기 시작한다. 〈즉흥 19번〉은 굉장히 과감한 이미지가 눈에 띈다. 형태가 거의 느껴지지 않는다. 일단 양쪽에 있는 검은색 선은 사람의 형상으로 보인다. 그러니깐 양쪽에 두 무리의 사람들이 서 있는 것이다. 화면의 중앙은 파란빛에서 군청색으로 그리고 주변부에는 붉은빛으로 칠해져 있는데 그 어떤 형상도 느낄 수 없다.

1911년부터는 인상 연작을 그리기 시작한다. 인상 연작은 외부 대상에 대한 즉각적인 인상을 표현한 것이다. 〈인상 3번〉은 쇤베르크Arnold Schonberg의 콘서트에 다녀와서 얻은 경험을 표현한 작품이다. 쇤베르크는 현대음악의 아버지 같은 사람으로 무조無調 음악이라는 독특한 예술을 열어젖힌 사람이다. 음악이 주는 강인한 힘을 그림으로 표현하고 싶었던 칸딘스키에게 쇤베르크의 음악은 충격적인 경험이었을 것이다.

1911년 가을에 부인과 정식으로 이혼하고 세 번째인 〈구성〉 연작에 돌입한다. 〈구성 5번〉 같은 경우는 사람 얼굴의 형태가 살짝 보일 뿐, 무엇을 그렸는지 정확히 알기가 힘들다. 이젠 거의 완전 추상의 영역으로 돌입하고 있는 것이다. 이 작품은 당시 상당히 많은 논란을 일으켰는데 전체 크기가 가로 2미터 70센티미터에 세로 1미터 90센티미터에 이르는 거대한 작품이었다. 칸딘스키는 신미술가협회 전시회에 출품하고자 했지만, 너무 크다는 이유로 거절당하게 된다. 사실 크기는 핑계일 뿐 도대체 무엇을 그린 것인지 알아볼 수 없었기에 그림 자체를 거절한 것이

바실리 칸딘스키, 〈즉흥 19〉, 1911

바실리 칸딘스키, 〈인상 3 – 콘서트〉, 1911

다.

화가 난 칸딘스키는 새로운 그룹을 창설하게 되고 이를 청기사파라고 부른다. 청기사파의 방향은 아주 간단하다. 자유롭게 그림을 그리고 실험하며 어디에도 얽매이지 않은 채 독창성을 발휘하는 것이다. 그리고 이런 작품들을 전시할 수 있는 전시회를 기획한다. 더불어『청기사 연감』이라는 책까지 출판한다. 20세기 미술의 가장 중요한 강령문으로 평가받는 이 책은 총 19편의 에세이로 이루어져 있다.

드디어 칸딘스키는 1913년 〈무제〉라는 작품을 통해 완전한 추상으로 들어선다. 그는 완전한 추상에 성공한 최초의 화가가 된 것이다. 완전한 추상화란 사물의 형태를 아예 유추할 수 없는 작품을 말한다. 이렇게 미술은 재현의 속박에서 완전히 벗어나는 데 성공한다. 그런데 최초의 완전 추상화인 무제는 작품이 완성된 시기를 놓고 논란이 있다.

일단 그의 아내 니나 칸딘스키는 이 작품의 연도를 1910년으로 본다. 작품에 1910이라고 적혀있기 때문이다. 하지만 학자들은 무제가 1913년에 제작되었을 것으로 생각한다. 왜냐하면, 1910년 당시에 그려진 다른 작품들을 보면 여전히 완전한 추상에는 도달하지 못했기 때문이다. 그런데 생뚱맞게 그 시기에 완전한 추상화가 나왔다고 보기에는 뭔가 앞뒤가 맞지 않는다. 그렇다면 왜 1910년이라는 글을 새겨 넣었을까? 그 이유가 상당히 재미있는데, 당시에는 누가 먼저 완전 추상에 성공하는가를 놓고 경쟁이 있었는데 칸딘스키는 자신이 1등으로 완전 추상에 성공했음을 알리기 위해 일부러 제작연도를 속였다는 것이다.

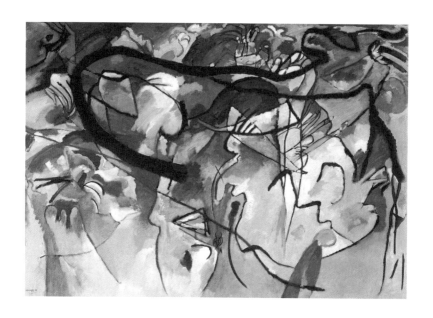

바실리 칸딘스키, 〈구성 5〉, 1911

바실리 칸딘스키, 〈무제〉, 1913

우주를 떠다니는 벌레 같은 그림은 뭐죠?

1914년 제1차 세계대전이 발발하자 칸딘스키는 모스크바로 돌아간다. 그곳에서 1921년까지 머물게 되는데 이때 그는 니나 안드레브스키라는 젊은 여성을 만나 사랑에 빠지고 혼인하게 된다. 그녀가 바로 니나 칸딘스키이다. 그리고 제1차 세계대전 도중에 제정 러시아가 붕괴하고 볼셰비키에 의해 사회주의 정권이 들어선다. 이때 칸딘스키는 공산주의 사회에 잘 적응하는 듯했지만 이내 문제에 봉착하게 된다. 새 정부는 모든 예술 작품에 사회주의 이념을 담아내라고 요구한다. 이런 상황에서 순수예술을 추구하는 칸딘스키는 설 자리를 잃어간다. 그때 마침 독일 바이마르에 있는 예술 종합 학교인 바우하우스Bauhaus에서 교수로 와달라는 초청을 받아 아내와 함께 그곳으로 향한다. 바우하우스는 미술과 공예를 동시에 다루는 학교로서 예술과 기술의 통일이라는 성과를 낸 곳이다. 오늘날 우리가 일상적으로 사용하는 물건들을 좀 더 예쁘게 만들고자 했던 곳이 바로 바우하우스이다. 일상적인 물건이 아름다워지면 대중들의 미적 감각이 올라가고 생활하는 공간의 수준도 올라간다고 생각하였다. 칸딘스키는 그곳에서 잠시간 교수로서 활동한다.

칸딘스키의 추상화는 점점 더 기하학에 가까워져 기하학적 추상으로 바뀌어 간다. 〈구성 8〉 같은 경우는 마치 기하학적 도상을 보는 듯한 이미지로 이루어져 있다. 이런 식으로 그림의 성격이 변화한 이유는 회화의 화성학을 만들어보겠다는 칸딘스키의 생각 때문이다. 음악에 화성법이 있어 나름의 규칙과 문법이 있는 것처럼, 그림에서도 화성학과 유사한 회화의 문법을 찾고자 한 것이다. 이를 회화의 화성학이라고 부른다.

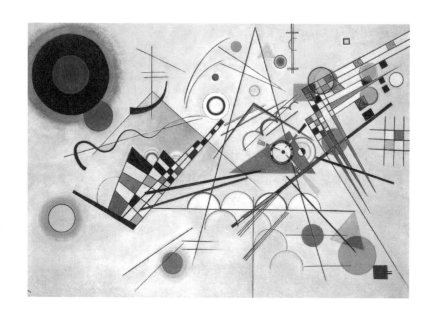

바실리 칸딘스키, 〈구성 8〉, 1923

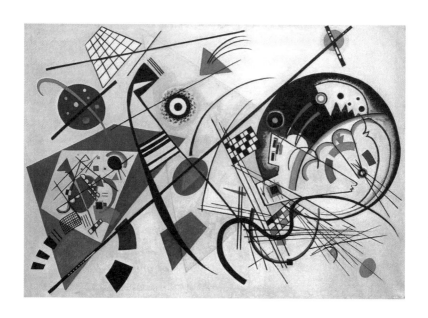

바실리 칸딘스키, 〈횡선〉, 1923

실제로 바우하우스에서 아이들을 가르치며 주로 했었던 작업도 회화의 문법을 모으는 것이었다. 그런 과정에서 그의 추상화는 점점 기하학적인 모습을 보이기 시작한다. 〈횡선〉을 보더라도 마치 수학에서 사용되는 기하학적인 모습이 아주 복잡하게 나열되어 있고, 쉽게 이해하기 힘든 어떤 규칙으로 이루어져 있는 느낌이다.

이러한 변화를 두고 뜨거운 추상과 차가운 추상으로 나누어 이해하기도 한다. 초창기 청기사파 시절에는 표현주의적인 요소가 많이 남아있었다. 그래서 색채와 감정이 강렬하게 드러났으며 이를 뜨거운 추상이라고 부른다. 반면 회화의 화성학을 찾기 위해 철저한 기하학적 요소로 표현하는 시기는 차가운 이성이 중심이 될 수밖에 없다. 그래서 차가운 추상이라고 부르게 된다.

1933년이 되자 독일에는 나치가 득세하기 시작하고 이들은 바우하우스를 폐교하기에 이른다. 이때 칸딘스키는 파리로 향한다. 이때부터 그의 작품은 또 다른 면을 보이기 시작한다. 〈스카이블루〉는 우주를 떠올리게 하는 파란색 바탕 위에 벌레를 떠올리는 이미지들이 유영하는 느낌이다. 이 작품을 가만히 들여다보면 마치 중력의 속박에서 벗어나 우주를 자유롭게 떠돌아다니는 작은 생명체(세포 또는 벌레)들의 환희를 느끼게 한다. 마치 자유로움 속에서 새로운 생명이 잉태되는 느낌이랄까? 이렇듯 칸딘스키는 과거 자신의 추상화와도 확연히 다르면서 이전의 다른 누구의 작품과도 연관지을 수 없는 독특한 작품을 선보이기 시작한 것이다.

칸딘스키는 일생을 통해 예술의 끝없는 변화를 추구하였다. 그가 보

바실리 칸딘스키, 〈스카이 블루〉, 1940

여준 수많은 시도는 현대 예술이 나아갈 수 있는 방향을 여실히 보여주었다. 그는 미술이 재현의 속박에서 벗어나 어떻게 새로운 가능성을 추구할 수 있는지를 스스로 증명해 보임으로써 더 새롭고 독특한 예술이 탄생할 수 있는 길을 열었다. 이렇게 칸딘스키와 함께 완전한 현대 예술의 시기로 넘어가게 된다.

16 에드바르 뭉크

불안을 먹고 자란 괴물!
그의 이름은 뭉크?

 우리는 늘 삶이 행복하길 바라지만 아쉽게도 불행과 슬픔을 경험하는 순간도 꽤 많다. 어떤 사람의 인생은 정말 처절할 정도로 불행으로 가득 차 있기도 하다. 뭉크의 삶도 크게 다르진 않았다. 어린 시절부터 그의 삶엔 죽음의 그림자가 짙게 배어 있었으며 청년이 된 이후에는 사랑과 비극적인 이별을 경험한다. 이윽고 그는 깊은 절망에 빠져들고 급기야 정신병을 앓기에 이른다. 비극적으로 시작된 삶이지만 내 모든 생을 불행에 빠뜨릴 수는 없는 노릇이다. 그럼 어떻게 해야 불안에서 벗어나 행복한 삶을 찾을 수 있을까?

이보다 더 불행할 수 있을까?

"질병과 광기, 죽음은 내 요람을 지켰던 천사였고, 그때부터 평생 나를 따라다녔다. 나는 일찍이 인생의 고통과 위험, 내세, 지옥에서 아이들을 기다리는 영원한 형벌에 대해 배웠다. … 아버지는 불안감에 사로잡히지 않을 때에는 어린아이처럼 우리와 같이 장난치며 놀았다. … 우리를 혼낼 때에는 거의 제정신이 아닌 것처럼 폭력을 휘둘렀다. … 어릴 적 나는 늘 내가 부당한 대접을 받고 엄마도 없으며 몸은 아프고 뇌리에서 떠나지 않은 지옥 벌의 위협을 받는 느낌이었다."[41]

에드바르 뭉크(Edvard Munch, 1863~1944)의 초기 작품 중 하나인 〈병든 아이〉는 정말로 특이한 작품이다. 그림을 보면 먼저 모든 걸 체념한 듯 바깥을 바라보는 소녀가 보인다. 옆에 앉은 이모는 고개를 숙인 채 깊은 슬픔과 절망에 빠져있다. 그림의 전체적인 느낌은 굉장히 거칠다. 이는 죽음을 바라보는 뭉크의 마음을 있는 그대로 표현하려는 방법이다. 병든 아이가 침대에 기대어 앉아있다. 베개에 반사된 빛은 조금 밝은 느낌을 주지만 오른편의 커튼을 아주 어둡게 표현하여 명암을 극대화한다. 방안 전체를 흐르는 어둠은 죽음을 앞둔 소녀의 마음을 있는 그대로 표현한다. 이 작품을 보고 있자면 한 가지 의문이 든다. 뭉크는 왜 이토록 슬프고 비극적인 그림을 남긴 것일까? 그건 그의 불행했던 삶 때문이었다.

뭉크의 어린 시절은 죽음과 함께였다. 뭉크의 아버지는 아주 내성적

41. 요세푸 파울 호딘, 『에드바르 뭉크』, 이수연 옮김, 시공아트, p12

에드바르 뭉크, 〈병든 아이〉, 1885~1886

인 사람으로 사람들과 잘 어울리지 못하였지만, 어머니는 굉장히 사교적인 사람이었다. 아마도 집안 분위기를 활기차게 이끌어간 사람은 어머니였을 것이다. 하지만 그녀는 뭉크가 5살일 때 결핵으로 사망한다. 집안의 구심점이 사라지자 가정은 급격히 붕괴한다. 먼저 아버지는 아내가 사망한 이후 심한 우울증에 빠져든다. 받아들이기 힘든 현실에서 벗어나기 위해 광신적으로 종교에 빠져들었고 이로 인해 가족들은 고통받았다.

아버지는 상당히 불안정한 사람이었다. 주기적으로 종교적인 발작을 일으켰고 방을 왔다 갔다 하면서 신을 외치는 광기를 보였다. 감정 기복이 너무나도 극단적이어서 어떤 날은 자녀들과 신나게 놀다가 어떤 날은 미치광이처럼 화를 내기도 하였다. 아이들을 대하는 태도가 지나칠 정도로 일관적이지 않았다. 그러니 아이들에게 아버지는 두려움의 대상이 되어버린다. 이런 환경 아래에서 뭉크는 삶에 대한 너무나도 큰 불안감을 느낀다. 게다가 뭉크는 너무나도 병약했다. 어린 나이에 이미 만성 천식과 류머티즘, 불면증으로 힘든 삶을 견디고 있었다. 그러다 뭉크가 14살이 되던 1877년 한 살 위 누나인 소피가 폐결핵으로 사망한다. 어머니와 똑같은 병으로 죽어버린 것이다.

어머니와 누나의 죽음 그리고 아버지의 종교적 방황과 가난, 자신을 괴롭히던 수많은 병까지. 뭉크의 어린 시절은 지독할 만큼 고통스러웠다. 마치 죽음이 삶을 포위하고 있는 듯한 느낌이다. 그는 자신을 괴롭히는 고통에서 벗어나기 위해 죽음을 주제로 많은 그림을 남겼다. 그에게 그림이 작지 않은 위로가 되었을 것이다. 먼저 뭉크는 소피가 죽은 지 8

년이 지난 시점에 어릴 적 기억을 되살려 소피의 모습을 그려낸다. 이것이 바로 〈병든 아이〉이다. 하지만 이 작품은 엄청난 비난을 받는다. 당시 노르웨이 화단은 인상주의와 사실주의가 주류였기 때문에 무언가 불명확한 이 작품을 이해할 수 없었다.

뭉크는 엄청난 비난에 충격을 받는다. 자신이 담아내고자 한 감정에는 아무도 관심이 없었기 때문이다. 그래서일까? 〈병든 아이〉를 완성한 이후 3년 뒤 뭉크는 비슷한 주제의 작품인 〈봄〉을 그린다. 〈병든 아이〉와 똑같은 주제의 작품이지만 더는 굵은 붓 터치나 거친 표면이 느껴지지 않는다. 〈병든 아이〉가 표현주의적이라면 〈봄〉은 자연주의적이다. 창가에 밝은 빛과 화분을 배치하여 좀 더 부드러운 느낌을 주고 상쾌한 바람이 부는 듯한 느낌을 주어 답답한 공기를 밀어낸다. 대단히 안정적이고 서정적인 작품을 그린 것이다.

뭉크는 이후 40년이 넘는 세월 동안 〈병든 아이〉를 계속해서 반복해 그린다. 그는 고통스러운 과거를 잊으려 노력하기보다는 점점 흐릿해져 가는 과거의 기억을 계속해서 직시한다. 그리고 그때마다 느껴지는 감정을 새롭게 표현한다. 어쩌면 그는 이 모든 과정을 통해 죽음의 공포에서 스스로 벗어나려 한 것은 아니었을까?

당신은 나의 마돈나이자 메두사

뭉크의 〈키스〉와 〈이별〉은 연인에 대한 감정이 잘 담겨 있는 작품이다. 〈키스〉 같은 경우는 남녀의 얼굴이 하나로 합쳐진 것처럼 표현되었

에드바르 뭉크, 〈봄〉, 1889

는데 이는 사랑의 기쁨을 잘 표현한 것이고 〈이별〉은 사랑하는 여인이 자신을 버렸을 때 느낀 상실감을 표현한 작품이다. 그럼 그에게 이런 지독한 감정을 전해준 여인은 누구일까? 그녀의 이름은 밀리라는 유부녀이다.

뭉크는 1885년 여름에 가족들과 함께 여름휴가를 떠나는데 그곳에서 밀리를 만나 사랑에 빠진다. 그의 첫사랑이었던 밀리는 두 살 연상의 여인으로 해군 군의관의 부인이었다. 당시 노르웨이에서는 정략결혼이 상당히 많았다고 한다. 그녀의 아버지는 해군 제독이었다. 그래서 자연스럽게 아버지가 시키는 대로 해군 군의관과 결혼하였다. 한마디로 남편을 사랑해서 혼인한 것은 아니었다.

밀리는 자유롭게 살기를 원하는 보헤미안 기질이 다분한 여성이었다. 당시 노르웨이에는 자유로운 여성에 대한 생각이 널리 퍼지고 있었다. 가족에서 행복을 갈구하던 전통적 여성에서 벗어나 좀 더 자신을 위하는 여성상이 인기를 얻었다. 1879년에는 헨리크 입센이 『인형의 집』을 발표하고 사회적인 여성운동이 일어나기도 한다. 『인형의 집』은 한 여성이 홀로서기를 하는 내용을 담고 있다. 남편에게 순종하는 것을 행복으로 여기던 여성이 배신당하게 되고, 그때서야 자신이 남편과 동등한 인간이 아닌 인형이나 애완동물 정도에 불과하였음을 깨닫는다. 이런 작품이 발표된다는 것 자체가 노르웨이 사회의 변화를 잘 보여주는 대목이 아닐까? 이제 여성들은 자신의 삶을 완전히 다르게 바라보기 시작한다. 이런 상황에서 자유연애에 대한 생각이 널리 퍼졌고 동조하는 여성들도 증가한다. 그중 한 명이 바로 밀리였다.

뭉크, 〈키스〉, 1897

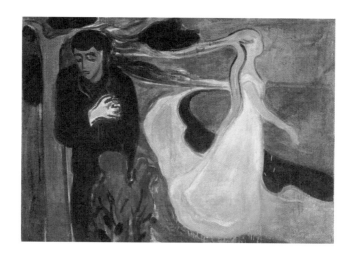

뭉크, 〈이별〉, 1896

뭉크는 그녀에게 급속도로 빠져든다. 정말로 아름다운 여인이었다. 게다가 유부녀와의 불륜이니 짜릿함이 더 크게 느껴졌을지도 모르겠다. 뭉크는 그때 느꼈던 마치 하나가 되는 듯한, 마치 서로의 마음이 하나로 뒤엉키는 극적인 감정을 표현한다. 그 작품이 바로 〈키스〉이다.

　　뭉크는 정말로 밀리를 사랑했지만, 그녀에게 뭉크는 그냥 한여름 밤의 장난 같은 것이었다. 여름에 만나 불타오르다 가을이 되자 이내 마음은 식어버렸고 겨울이 되자 그녀는 떠나버린다. 뭉크는 우연이라도 그녀를 만나고 싶어 거리를 헤매기도 하지만 그런 일은 일어나지 않았다. 그녀를 잊지 못해 너무나도 큰 고통을 받았고 가끔 화가 나기도 했다. 남편과 함께 있는 그녀의 모습을 보면 질투가 나 미칠 지경이었다. 하지만 어쩌겠는가? 그녀는 이미 떠나버린 것을.

　　그때의 그 상실감이 담겨 있는 작품이 바로 〈이별〉이다. 하얀 드레스를 입은 여인이 머리카락을 휘날리며 떠나간다. 뭉크는 가슴에 흐르는 피를 손으로 막으며 괴로워하고 있지만 떠나는 그녀를 잡을 방도가 없다. 깊게 베인 상처만 남은 채 슬퍼할 따름이다. 밀리는 훗날 남편과 이혼하고 다른 남자와 재혼을 한다. 이 사실을 알고 뭉크는 너무 큰 배신감을 느낀다. 자신은 정말로 한여름 밤의 장난에 불과한 남자였기 때문이다. 하지만 그녀에 대한 기억은 쉽게 잊히지 않았고 그녀를 모티브로 한 다양한 작품을 남기게 된다.

불안을 먹고 자란 괴물! 그의 이름은 뭉크?

사람은 누구나 불안을 느낀다. 내가 태어난 이유는 무엇인지, 지금 제대로 살고는 있는 것인지, 남들은 무언가 대단한 걸 하는 것처럼 보이는데 나 자신은 얼마나 초라한지, 무엇하나 명확한 정답을 알 수가 없다. 끊임없이 무언가를 선택하고 결정해야 하지만 나의 미래에 도대체 무엇이 기다리고 있을지 아무것도 알 수가 없다.

뭉크의 삶도 크게 다르진 않았다. 그는 선배 화가의 추천으로 국비 장학금을 받아 파리로 유학을 떠나게 된다. 이곳에서 쇠라, 피사로, 고흐, 고갱 등의 그림을 보고 감동하였고 특히 인상주의 화풍에 많은 영향을 받는다. 하지만 파리에서의 공부가 딱히 마음에 들었던 것 같지는 않다. 비슷한 드로잉만을 반복하는데 지겨움을 느낀 것이다. 때마침 노르웨이에서는 별것도 아닌 화가에게 지나친 특혜를 준다고 비난 여론이 생기기 시작했다.

어떻게 해야 할까? 안 그래도 고민돼 미치겠는데 아버지마저 돌아가신다. 이때를 기점으로 뭉크는 깊은 고민에 빠져든다. 마치 세상 모든 사람이 자신을 비난하는 듯한 느낌이랄까? 뭉크는 스스로 묻고 또 물었다. "난 정말 화가가 될 수 있긴 한 걸까?" 사실 누구에게나 이런 시기는 오기 마련이다. 이제는 내 삶을 스스로 책임져야 하는데 무엇 하나 되는 것도 없으니 무섭고 불안하다. 뭉크는 이 감정을 20대에 고통스럽게 느낀 것이다.

뭉크가 느낀 깊은 외로움은 〈칼 요한 거리의 저녁〉에 잘 표현되어 있

에드바르 뭉크, 〈칼 요한 거리의 저녁〉, 1892

다. 칼 요한 거리Karl Johan Gate는 노르웨이 왕궁에서부터 직선으로 이어지는 오슬로의 중심 거리로 가장 번화한 곳이다. 지금도 그곳은 많은 사람이 모이는 아주 활기찬 거리이다. 하지만 똑같은 거리를 걷는다고 같은 느낌을 받을 수는 없는 법. 뭉크는 군중 속에서 깊은 외로움을 느낀다. 많은 사람이 인파를 이루어 어디론가 향하고 있지만, 그 옆에 한 남자가 홀로 반대 방향을 향하고 있다. 그는 바로 뭉크 자신이다. 마치 아무런 존재감도 없는 듯 검은 그림자처럼 표현해 우울하고 불안한 감정을 드러낸다.

뭉크의 작품 세계에서 〈칼 요한 거리의 저녁〉은 대단히 중요한 위치를 차지한다. 1892년에 그려진 이 작품을 시작으로 작품 세계 전반에 변화가 생기기 때문이다. 이때를 기점으로 뭉크는 보이는 것을 그리는 것이 아니라 자신의 감정이 느끼는 것을 표현하기 시작한다. 특히 그는 불안이라는 감정에 깊이 빠져들어 고민했던 것 같다. 당시 뭉크는 도스토옙스키와 키르케고르에 관심이 많았고 특히 키르케고르의 『불안의 개념』을 여러 번 반복해서 읽었다. 키르케고르에 따르면 불안이란 인간이 가진 선택의 자유 때문에 생긴다고 말한다. 우리는 끊임없이 무언가를 선택해야 하지만 결과가 어떠할지는 알 수 없다. 어떤 일이 일어나서 불안한 것이 아니라 어떤 일이 생길지 알 수 없기에 불안한 것이다. 따라서 불안에는 내용이 없다. 이를 두고 불안은 무無라고 표현한다.

뭉크는 〈절규〉와 〈불안〉 등의 작품을 연속적으로 그려내며 불안이라는 감정에 천착한다. 20대의 끝자락에 느낀 자기 존재의 떨림을 고스란히 담아낸 것이다. 특히 〈절규〉의 배경에 담긴 구불구불한 선은 그의 심

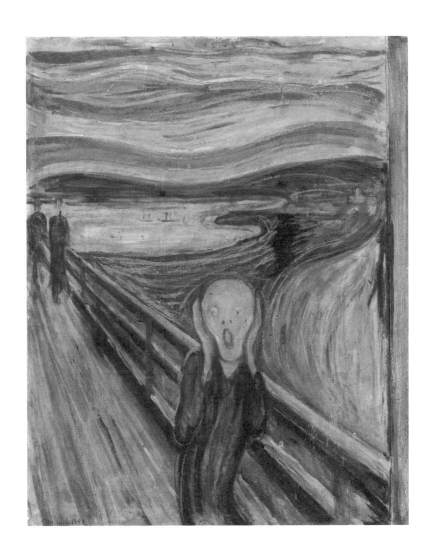

에드바르 뭉크, 〈절규〉, 1893

에드바르 뭉크, 〈불안〉, 1894

적 상태를 외적으로 표현하였으며 절규하고 있는 주인공의 모습은 갈기갈기 찢겨 나가는 그의 마음을 잘 보여준다. 그의 내면이 여실히 담겨 있는 것이다. 중요한 것은 〈절규〉, 〈불안〉이라는 두 작품은 뭉크가 가지고 있던 어둡고 부정적인 감정을 이겨내기 위한 수단이 되었다는 것이다. 그림을 통해 자신을 되돌아보고 다시금 다잡아나갈 힘을 얻었다.

황홀경에 빠진 여인, 매혹적인 그녀는 혹시 뱀파이어?

매혹적인 여성이 가슴을 드러내며 유혹하는 포즈로 서 있고 그녀의 주변으로 수많은 손이 다가온다. 저들이 원하는 건 무엇일까? 아무리 봐도 긍정적인 느낌은 아니다. 오로지 그녀를 성적으로 차지하기 위해 다가서는 느낌이다. 뭉크가 1893년에 그린 〈손들〉의 실제 모델은 다그니 율이라는 여성이다. 아름다운 외모와 함께 관능적인 신비로움을 자아내던 여성이었다고 한다. 그럼 뭉크는 어쩌다 그녀를 만나게 되었을까? 여기에 나름 복잡한 사연이 숨겨져 있다.

1892년 11월 뭉크는 베를린에서 개인전을 연다. 원래부터 호의적인 평가를 받지 못했던 뭉크였지만 베를린은 정도가 좀 심했다. 독일 예술가 연합 내에서 엄청난 비난이 쏟아져 나오고 특히 아카데미 미술학교 교장이었던 궁정화가 폰 베르나는 오물을 당장 치우라고 화를 내기도 한다. 엄청난 난리가 나고 급기야 개인전이 열린 지 1주일 뒤 개인전 폐쇄에 대한 찬반투표가 일어나 전시가 중단되기에 이른다. 이 사건이 바로 '베를린 뭉크 스캔들'이다. 문제는 이 사건이 젊은 예술가들에게 엄청

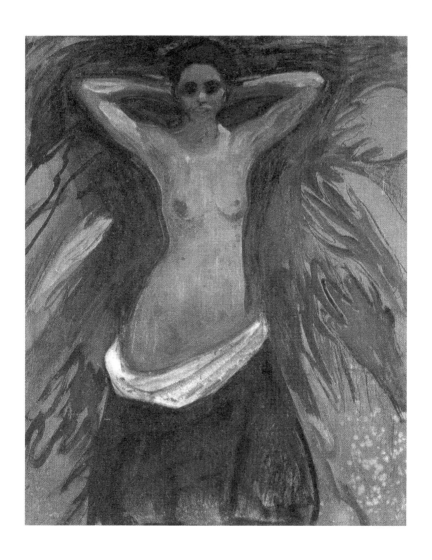

에드바르 뭉크, 〈손들〉, 1893

난 반향을 일으켰고 이를 계기로 뭉크는 베를린에 3년 이상 머물게 된다.

이때 스칸디나비아 출신의 예술가들과 '검은 새끼 돼지Zum Schwarzen Ferkel'라는 모임을 만든다. 검은 돼지라는 작은 술집에서 자주 모였기 때문이다. 그곳에서 친구들과 함께 어울리며 보헤미안적인 삶을 살아갔다. 사실 뭐 좋게 말해서 토론이지 그냥 여자 이야기를 많이 했다고 보면 될 것 같다. 그러던 어느 날 '검은 새끼 돼지' 모임에 한 여자가 등장한다. 그녀가 다그니 율이다. 검은 새끼 돼지 멤버들은 순식간에 그녀에게 빠져들었다. 모두가 그녀에게 잘 보이길 원했고 어떻게 해서든 사귀려고 애썼다. 그런 모습들을 담아낸 작품이 〈손들〉이다.

뭉크는 다그니가 보여준 관능적인 모습을 떠올리며 〈마돈나〉와 〈뱀파이어〉를 그린다. 〈마돈나〉는 절규와 함께 그의 대표작 중 하나이다. 보통 마돈나라는 단어를 보면 미국의 유명한 여가수를 떠올리기가 쉬운데 사실은 성모 마리아를 지칭하는 말이다. 모두가 알다시피 마리아는 정숙하고 성스러운 여인으로 표현되는데 뭉크는 반대로 성적 흥분에 빠진 관능적인 여인의 모습으로 표현하였다. 뭉크는 이 작품을 황홀경에 빠진 여인이라고 부르기도 했었다. 아마도 요염한 성적 매력이 넘치는, 하지만 쉽게 다가설 수는 없었던 다그니의 모습이 굉장히 인상 깊었던 것 같다. 마치 낮에는 조신하고 고귀하지만, 밤에는 관능적이고 매혹적인 모습을 드러내는 전형적인 낮저밤이가 아니었을까?

〈뱀파이어〉의 원래 제목은 사랑과 고통이었다. 그런데 뭉크의 친구가 사랑은커녕 핏빛 머리의 뱀파이어와 그녀에게 사로잡힌 남자처럼 보인

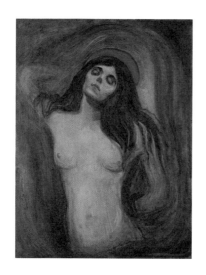

에드바르 뭉크, 〈마돈나〉, 1894

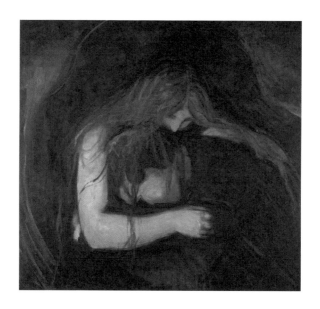

에드바르 뭉크, 〈뱀파이어〉, 1895

다고 말한다. 그때부터 뱀파이어라는 제목을 얻는다. 상당히 많은 논란에 휩싸인 작품인데 관점에 따라서 그림의 분위기가 완전히 다르게 해석되기 때문이다. 어떤 사람은 평범한 여자가 남자를 안아주는 모습으로 보기도 하고 또 다른 사람은 이 작품에서 흡혈귀의 모습을 읽어내기도 한다. 아무래도 어두운 분위기 속에서 붉은 머리의 여성이 남자의 목덜미에 키스하는 모습이 마치 피를 빠는 듯한 이미지를 연상시키기 때문일 것이다. 하지만 뭉크는 그냥 한 여자가 남자의 목에 키스하는 것일 뿐이라고 말했다. 〈뱀파이어〉 역시 다그니의 영향이 짙게 묻어나는 작품이다. 나의 여자가 되어 포근히 안아주기를 바랐지만 결국 다른 남자의 품으로 가버린, 마치 나의 모든 것을 앗아간 듯한 모순된 감정을 그녀에게서 느낀 것이 아닐까?

너는 나의 끔찍한 지옥이야!!

뭉크에게는 밀리와 다그나 말고도 여자가 한 명 더 있었다. 그녀의 이름은 툴라 라르센으로 크리스티아니아(오슬로의 옛 명칭)에서 제일 큰 와인 무역상의 딸이었다. 경제적으로 풍요로웠고 성격도 사교적이어서 인기가 많았다. 뭉크가 그녀를 처음 만난 건 1898년 가을이었고 그해 겨울부터 사귀기 시작한다. 처음엔 뭉크가 툴라를 더 좋아했었다. 하지만 금세 상황은 역전되어 툴라가 뭉크에게 매달리기 시작한다. 고뇌하는 화가의 모습에 매력을 느낀 걸까? 아니면 뭉크의 보헤미안적인 면모가 멋져 보였을까? 뭐가 됐든 그녀는 심할 정도로 뭉크에게 맞춰주기 시작했

고 급기야 1899년엔 독일, 이탈리아, 프랑스로 이어지는 여행을 떠나기에 이른다.

당시 아무리 자유연애가 유행했다 하더라도 여전히 사회는 보수적이다. 결혼도 안 한 남녀가 여행을 간다는 것은 구설에 오를 수밖에 없는 일이었다. 그런데도 그녀는 모든 걸 감당한다. 하지만 여행길에서 뭉크는 그녀와 맞지 않는다는 것을 깨닫게 되고 도리어 툴라의 지나친 구애를 부담스럽게 느낀다. 하지만 헤어지지도 못한다. 이미 이들의 관계가 크리스티아니아에 소문이 파다하게 퍼졌기 때문이다. 확실한 건 뭉크는 툴라를 만나주지 않았다. 마침 생의 프리즈 작품에 집중하고 있었고 자꾸 결혼하자고 조르는 툴라가 귀찮을 따름이었다.

급기야 툴라는 1902년 뭉크를 찾아와 자살하겠다고 협박하면서 권총을 자신의 가슴에 겨누었다. 둘은 옥신각신하다가 그만 총알이 발사되었는데, 총알은 뭉크의 왼손 중지를 관통한다. 이렇게 둘의 관계는 끝난다. 이때 뭉크의 나이는 39살로 이 사건으로 여자에 대한 혐오감이 상당히 커졌던 것 같다. 그 이후로 뭉크의 정신은 매우 불안정해졌고 수시로 술집에서 몸싸움하기에 이른다. 급기야 그는 정신장애를 일으키고 여자가 자신을 쫓아온다는 피해망상에 시달렸다. 결국, 그는 1907년 독일에서 정신과 치료를 받기에 이른다.

〈생명의 춤〉은 툴라와 사귀던 시기에 그려진 작품이다. 크게 보면 왼편의 흰옷을 입은 여인과 중앙의 빨간 옷을 입은 채 춤추는 여인 그리고 오른편에 검은색 옷을 입은 여인으로 나뉜다. 이 작품은 여자의 세 시기를 보여주는 작품으로 흰색 옷의 여인은 누군가와 함께 춤

에드바르 뭉크, 〈생명의 춤〉, 1899~1900

을 추고 싶은 순결함을 의미한다. 춤에 심취해 있는 붉은 여자는 마치 마돈나처럼 관능적이고 매혹적이다. 검은색 옷의 여인은 그 모든 것에서 벗어나 있는 중년의 여성을 그려낸다. 재미있는 건 흰색 옷과 검은색 옷의 여인은 툴라를 모델로 삼았다는 점이다. 아직까진 증오보단 사랑이 컸던 시기이다. 하지만 곧 헤어지고 나서 여자에 대한 증오심만 남았을 때 뭉크는 〈마라의 죽음〉을 그린다. 프랑스 대혁명 당시의 자코뱅 당수였던 마라의 죽음을 모티브로 삼은 것인데, 마라를 죽인 여성 역시 툴라의 얼굴을 하고 있다. 아마도 뭉크는 자신과 마라를 동일시한 것으로 보인다.

삶의 중요한 순간은 어떻게 표현할 수 있을까?

뭉크의 작품세계에서 가장 중요한 개념은 바로 '생의 프리즈'이다. 상당히 독특한 개념인데 삶의 중요한 순간을 연작으로 담아낸다는 생각이다. 물론 처음부터 인간의 삶을 담아내겠다는 생각을 한 것은 아니었다. 우연히 자신의 작품들 속에서 어떤 흐름을 발견하면서 아이디어가 조금씩 정립되어 갔다. 쉽게 말하자면 이런 것이다. 그림들을 각개 개별적으로 보는 것도 나쁘진 않겠지만 비슷한 주제로 묶어서 본다면 자신이 표현하고자 하는 바를 훨씬 더 효과적으로 전달할 수 있을 것이다. 처음에는 사랑을 중심으로 개념을 잡기 시작하고 뒤이어 불안과 죽음으로 주제를 확장한다. 그렇게 탄생에서 죽음에 이르는 삶의 모든 부분을 시리즈로 연결해 삶의 의미를 적극적으로 표현하고자 한 것이다.

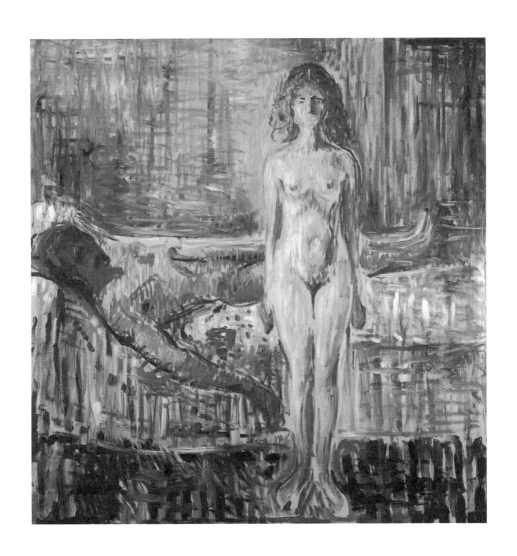

에드바르 뭉크, 〈마라의 죽음〉, 1907

'생의 프리즈'가 처음으로 소개된 것은 1902년 베를린 분리파 전시회이다. 당시 사랑과 죽음을 주제로 그림을 전시해달라고 요청받았고 〈삶·사랑·죽음의 시〉라는 일련의 연작을 발표한다. 전시실 사방의 벽면을 이용하여 차례대로 그림을 전시하였다. 크게 4개의 주제가 순서대로 제시되는데 "사랑의 씨앗", "피었다 사라지는 사랑", "삶의 불안", "죽음"으로 이루어져 있다. 이 4개의 주제는 각각 네 개의 벽면을 채워 나갔다. 뭉크는 이를 통해 인간 삶의 본질을 표현하고자 하였다. 미술학자들은 오슬로 국립 미술관의 뭉크 전시실에 있는 작품들이 1902년 베를린에서 선보인 생의 프리즈와 거의 일치한다고 보고 있다. 우리가 앞서 살펴본 작품들 대부분이 여기에 속한다고 보아도 무방할 것이다.

뭉크는 그 뒤로도 '생의 프리즈'에 포함될 수 있는 작품들을 계속해서 그리는데, 상당히 개수가 많고 정확히 몇 개의 작품이 '생의 프리즈'에 포함되는지 알 수 없을 정도이다. 한마디로 말해서 '생의 프리즈'에 속하는 작품이라고 뚜렷하게 구별되지 않는다. 왜냐하면 '생의 프리즈' 시리즈를 고정하지 않았기 때문이다. 그는 '생의 프리즈'를 자유롭게 유동적으로 변화를 주면서 전시할 수 있는 것으로 생각했다. 딱 이 작품들만 '생의 프리즈'야!! 하고 정해놓은 것이 아니라 전시장의 상황이나 전시자의 생각에 따라서 얼마든지 변화를 줄 수 있는 것이 '생의 프리즈'이다. 중요한 건 관객에게 전달하고자 하는 주제에 얼마만큼 잘 맞는 작품들을 선택하고 조화롭게 전시하는가이다. 따라서 '생의 프리즈'는 얼마든지 변화될 수 있고 새로운 삶의 장면이 추가될 수도 있는 열린 개념으

로 이해해야 한다. 실제로 뭉크는 30년 가까이 '생의 프리즈' 연작을 전시했지만 항상 작품들에 변화가 생겼었다. 아마도 살아가는 과정 속에서 삶을 바라보는 그의 생각이 조금씩 바뀌었기 때문일 것이다.

뭉크는 다양한 방법을 통해 자신의 감정을 적극적으로 표현하고자 노력하였다. 그는 눈에 보이는 풍경을 그리는 것에는 큰 관심이 없었다. 중요한 것은 자신이 경험하고 본 것. 그리고 그 순간의 감정을 표현하는 것이다. 우리는 흔히 과거를 떠올릴 때 객관적 사실 그 자체를 떠올린다고 생각한다. 하지만 기억에는 감정의 무게가 실려 있다. 사실을 떠올리는 것이 아니라 그 순간 느꼈던 행복감, 분노, 슬픔 따위의 감정을 떠올리는 것이다. 그래서 감정이 강렬하면 할수록 그 순간은 더 오랫동안 기억된다. 뭉크가 표현한 것은 기억 속에 담겨 있는 감정이다. 감정을 전달하는데 고전적 기법이나 인상파의 방법은 적합하지 않다. 도리어 색채를 강렬하게 사용하고 형태를 구불구불하게 왜곡시킨다. 이것이 바로 뭉크가 발견해 낸 표현주의 기법이다. 그리고 뭉크의 예술 세계는 표현주의 미술을 발전시키는 데 중요한 역할을 하게 된다.

이제껏 정말 많은 화가를 만나왔다. 누군가는 성공을 위해 그림을 그렸고 또 다른 누군가는 깊은 탐구심으로 그림을 그려왔다. 사실 '무엇을 위해 예술을 하는가?'는 정답이 없는 질문이다. 하지만 뭉크는 예술을 통해 고통스러운 과거를 직시했고 지나간 시간에 잡아먹히지 않았다. 한 치의 거짓 없이 자신을 오롯이 담아낸 그의 작품은 자신을 위로하고 보듬어줄 힘을 주었다. 뭉크의 작품을 보고 있자면 삶이란 고통 그 자체인 것처럼 보이기도 한다. 하지만 고통을 자기만의 방식으로 마주하는

과정을 통해 한 인간은 비로소 자신만의 독특한 '결'과 '아우라'를 빚어
낼 수 있을 것이다. 마치 뭉크의 명작처럼.